U0129129

本書為國科會「林安泰古厝圖底結構研究」
（編號：NSC99-2410-H-320-014）研究成果

建築美學：

合院「多、二、一（0）」結構研究

黃 淑 貞 著

文 史 哲 學 集 成
文史哲出版社印行

國家圖書館出版品預行編目資料

建築美學：合院「多、二、一（0）」結構
研究/ 黃淑貞著.-- 初版 --臺北市：
文史哲, 民 101.09
頁；公分（文史哲學集成；627）
參考書目：頁
ISBN 978-986-314-058-0（平裝）

1.建築 2.空間設計 3.美學

920.1 1 01016714

文史哲學集成 627

建築美學：

合院「多、二、一（0）」結構研究

著　　者：黃　　淑　　貞
出版者：文　史　哲　出　版　社
http://www.lapen.com.tw
e-mail：lapen@ms74.hinet.net
登記證字號：行政院新聞局版臺業字五三三七號
發行人：彭　　正　　雄
發行所：文　史　哲　出　版　社
印刷者：文　史　哲　出　版　社
臺北市羅斯福路一段七十二巷四號
郵政劃撥帳號：一六一八〇一七五
電話886-2-23511028・傳真886-2-23965656

實價新臺幣五二〇元

一〇一年（2012）九月初版

序　文

穩而潛，貼伏著一方土地，一座合院建築鋪展開來的那股雅正的意韻，就好像吟哦一首唐詩。有其句式，平仄，與節律，引人悠然。

深受傳統文學薰陶的人，又怎麼會走入了這建築詩學的場域？最本原的那一個神契的點，到底是為何？它植於何因？緣於何時？這是最常遇見的，也是這本書付梓之夕，最值得放疏生活的力度，為之釋源，細細玩味的一個好提問。

是年少時期成長於簡樸三合院屋的記憶？還是隨著院外黑牆塗鴉連結出去的鹿港九曲巷裡倚著蒼蒼古綠的紅磚小樓的驚噫？抑或是和道合者一同指認大龍峒孔廟琉璃飛簷上的瓦當的會意？

實是記不得了，在記憶的海震裡，到底哪一個才是緣起的因。

只記得多年後，閱讀了傳統建築相關書籍的驚喜，驚喜於發現，原來生活裡充滿了這許多日常習焉的建築用語。隨手舉幾個例。一般人所謂的「大房」、「二房」，「正室」、「側室」，「堂」兄弟，「大柱子」、「二楞子」，「家國棟梁」，「亦步亦趨」（《爾雅・釋宮》說：「堂下謂之步，門外謂之趨。」）等等，就是取「建築名詞」點出人地位之卑尊與關係之疏親。

《論語‧公冶長》中孔子責晝寝的宰予是「糞土之牆不可杇」，《論語‧先進》中孔子稱述子路是「升堂矣，未入於室」，也都是以建築名詞「牆」、「堂」、「室」，作爲德行判斷的說明和比方。這些，是捧著鉛字排版的四書讀本在課堂打盹時，未曾有過的想像。

後來學習中華花藝，首堂課就是認識花器裡的空間設計：母點，是「極點」；東、西、南、北，屬「正點」；「隅點」，爲宦、窔、奧、屋漏。若翻開《爾雅》，就可以讀到這一段文字：「室之西南隅謂之奧，西北隅謂之屋漏，東北隅謂之宦，東南隅謂之窔。」它以花器爲基點，人置於中央，與草木同存，依此生命的哲思成爲插花的架構原理；再注入八分清水以映照天光，此方圓，立即成了一個完整而獨立的天地，濡染插花者的才智與德慧。

《中庸》說：「君子慎其獨也。」清代錢謙益說：「終始以精白一心、不愧屋漏爲立身之根柢。」不愧「屋漏」而又能窺其「堂奧」的設計，令一種文化性格與審美品格，自然無礙地流現在一盤花之中。於是修剪歧出的枝葉，選址、落座、插定的歷程，也就成了踐仁成德的歷程。它與合院空間文化意涵，渾然的相應。所以稱合院建築爲「空間母語」，實是允當至極的形容。

受此影響之故吧，結婚時，選了安泰古厝作爲婚紗拍攝的圖景；初入研究所所寫的第一篇論文，探討的是合院建築中的德觀思想；獲國科會補助的研究計畫，探討的是安泰古厝圖底理論。建材取之於大地的木土磚石，圍合成二進落四合院式，其形一如我們印在結婚證書上的紅色章子，溫潤而

堅實。

　　以牆廊連繫圍繞的四合院，中圍一庭，對外封閉。庭，
是一口好大的井，向天敞開，夕照晨光皆在此徘徊；腳底下，
人踩的是一塊地，跟著二十四節氣過起敬愛天地的日子。而
此中生活積累的養份，正可以令善於觀察的智者們，汲取建
構一套關於天、人、地的哲學體系。神思若再望前走動三兩
步，或許還可以聽見孔鯉恭聆父親和他談論著「不學《詩》，
無以言」、「不學《禮》，無以立」的庭訓話語。

　　鄙陋些的三合院，就算只能謀得一塊埕，那也足供大人
們在裡頭晒晒稻穀，菜脯，和醃瓜；並溢出一點餘地，讓幾
個孩子在那兒跳跳格子和嬉耍。或在酷夏的黃昏，擺放三五
張桌椅，讓田地裡耕種回來的大人，承接天光，當著風吃晚
飯。再正式些，搭個藍白帆布棚，就成為小叔娶親擺席的場
地和阿公出殯前師公念誦經文的儀所了。

　　庭的正前方，是堂（還有「公媽廳」或「廳仔」這個名）。
宋代高承《事物紀原》形容它「當正」、「向陽」，所以配有正
面的祭祀牆，對稱的家具與木窗；門又常開，為的是引導人
的視線及心靈，覺受天地自然的存在。正中的堂與方正的庭，
蘊蓄了一股「正大」之氣。童蒙宜養正，成年宜養德，在此
呼吸的人，自然而然整個隨之挺立。

　　以「香火」來代言家族的延續與分合，也成為一種文化
的語彙。就算早已分了家產的各房，每年的除夕夜，還是得
回到堂裡來，高舉清香三柱，「祭如在」的奉祀歷代祖先。這
一夜，焚燒金銀紙錢的熊熊火光，映照在身處其間的每一張
大人小孩的臉。祖宗，父母，孩子，延展成一條「生生」、「創

生」的文化歷史的長流。

　　細思每個「因」，都有成為開啟下一個「果」的可能。然後因果又彼此渾淪為一，鑄造了現今。

　　此後，順隨著情感的牽引，與傳統建築相關的想法，陸續發表在學報及研討會議。國立臺灣藝術教育館也獎勵出版了以廟宇石雕意象為主題的《以石傳情》這一本書；終至決定援引陳滿銘先生的「多」、「二」、「一（0）」及篇章結構理論，詮釋合院建築這一個空間母語。

　　雖然深知這一個研究主題，有其學術的創新性和可貴性，但也明白這一涉足實是「有夠大膽」（王鎮華先生語）。慮及此，懷著不甚篤定的心，備著擬妥的綱目和試寫的一篇論文[1]，虔誠叩問足跨傳統建築與儒家經典的德簡書院的大門。門扉之紅，微赭中，透著儒學一貫講求的方正大氣，給足了我向此前進的勇氣。

　　撰寫歷程中，最難之處，在於章節架構的再三確立，其次才是細目的裁切與行文的邏輯。有時困蹇不通，有時又有豁朗神會之喜。時空之軌，就這麼一點一滴地流轉於節段篇章彼此勾連的罅隙與罅隙之間。

　　我，也始終俯仰在合院建築的宇宙裡。

　　有時，看見了舊時廚房的光穿過門洞，印成黑漆門口埕上的一道亮框，和弟妹們蒙著眼在此玩捉人的遊戲，寬慰觀坐台階，為窘迫家計勞累了一日的阿媽。有時，看見了阿爸

1 此篇論文〈中國建築二元對待空間語法哲學義涵析論：以《周易》為考察核心〉，已通過審查，刊登於臺灣大學《國立臺灣大學建築與城鄉研究學報》第十九期，2012 年 6 月，頁 27-42。

從溪仔底挑回一籮筐一籮筐的芥藍、空心或苦瓜，默沉沉地在埕前忙著清洗、分級或紙裝。有時，看見了和放了學的堂兄姐妹在院牆邊的轆轤汲水處，淘洗白米兼顧著吵架。有時，還會看見屋後豬圈裡嚘嚘搶食的豬群，以及領著子嗣慢踱過來咕咕嘎嘎覓食的雞鴨。

雞啼茅舍瓦上霜。這生命中許許多多的一幕，剛剛好足夠寫成一個合院形式的「家」。此中的意味，恰似艋舺龍山寺前向阿婆買的那一串玉蘭花，其香淨，其色潔。值得我以二十年的光陰，為它評寫有關建築的詩話，三五卷。

建築美學：合院

「多、二、一（0）」結構研究

目　　次

第一章　前　言

　　《周易‧繫辭下傳》記載：「上古穴居而野處，後世聖人易之以宮室，上棟下宇，以待風雨。」又《淮南子‧氾論訓》：「古者民澤處復穴，冬日則不勝霜雪霧露，夏日則不勝暑熱蚊虻。聖人乃作，爲之築土構木，以爲宮室，上棟下宇，以蔽風雨，以避寒暑，而百姓安之。」[1]以此可知，建築是某時代、某地域、某群人爲自己的社會文化所構築的容身（或生存）處所，忠實紀錄了那時代的技術水準與生活方式；甚且包含了一個民族長期發展起來的一種思想的、抽象的價值觀所形成之獨特看法，以及這個民族獨特的人與自然之關係，故漢寶德《中國的建築與文化》、徐明福《台灣傳統民宅及其地方性史料之研究》指其爲技術、藝術與人生的總合。[2]

　　一個民族的文化，最具體的表現就是「建築」。[3]在各類建築中，以「民宅」佔有最重要的地位。在本質上，林會承《傳統建築手冊》指其爲「家」的代名詞，不僅可以容納其

1 劉文典《淮南鴻烈集解》卷十三，臺北：文史哲出版社，1985 年 9 月再版，頁 1-2。
2 漢寶德《中國的建築與文化》，臺北：聯經出版事業公司，2004 年 9 月初版，頁 137-140；徐明福《台灣傳統民宅及其地方性史料之研究》，臺北：胡氏圖書出版社，1993 年 12 月 3 版，頁 8-10。
3 漢寶德《中國的建築與文化》，頁 1。

「身」，使生命得以繁衍；更可以安定、潤澤其「心靈」，兼有「安身」及「立命」兩種象徵義涵。[4]故安藤忠雄《在建築中發現夢想：安藤忠雄談建築》指「建築的原點正是住宅」[5]；自有建築的研究以來，「民宅」一直是受關切的主題。[6]

臺灣常見的傳統民居類型，李乾朗《台灣建築閱覽》指可分爲一條龍式、單伸手式、三合院式、四合院式、多護龍式、多落式、街屋式等。[7]其《臺灣建築史》又指出：「清代中期富庶的經濟環境及鼎盛的文風，使許多豪族大興土木，建造了不少龐大精美的建築。社會大眾也以進入宦途，求取功名爲志事。有清一代，臺灣在此時期才有環境去培養士大夫的文化」；故「自乾隆 17 年（1752）之《重修臺灣縣志》及嘉慶 12 年（1807）之《續修臺灣縣志》的城池木刻圖中，可見出有兩種基本形式的住宅建築，一是院落式，一是連幢式的街屋建築。」[8]其中，「院落式」合院建築，是漢民族爲了滿足其思想觀念、生活方式與實質環境等需求，在建築上所營造出來的具體民居形式。它作爲中國傳統建築的主題，由來久遠。[9]

4 林會承《傳統建築手冊》，臺北：藝術家出版社，1995 年 7 月再版，頁 11。

5 安藤忠雄《在建築中發現夢想：安藤忠雄談建築》，臺北：如果出版社，2009 年 4 月初版，頁 10。

6 徐明福《台灣傳統民宅及其地方性史料之研究》，頁 1。

7 李乾朗《台灣建築閱覽》，臺北：王山出版公司，1996 年 11 月 1 版 1 刷，頁 61-63。

8 李乾朗《臺灣建築史》，臺北：雄獅圖書公司，1998 年 12 月 6 版 1 刷，頁 99、135。

9 王鎮華《中國建築備忘錄》，臺北：時報文化出版公司，1984 年 9 月 2 版，頁 112。

　　清代即有臺灣傳統合院的文獻記載。連雅堂《臺灣通史‧風俗志》:「臺灣宮室,多從漳泉。城市之中,悉建瓦屋,以磚壘墻,比鄰而居。層樓尚少,以地常震,故其棟梁必堅,椽桷必密,可歷百數十年而不壞。堂構之謀,其慮遠矣。富厚之家,各建巨廈,環以墻。入門爲庭,升階爲室。大約一廳四房,房爲兩廂。廳之大者廣約一丈八尺,上祀神祇,或祀祖先,可爲慶賀宴饗之用。房之左,長輩居之,婢僕居於兩廂。合族而處者,則巨廈相連,旁通曲達也。」[10]

　　合院有大有小,院落成方形,大者爲三進落、四進落及左右跨院,小者僅一進院落。格局以中軸線爲主,前後左右互爲照應,典雅莊重。[11]王鎮華《中國建築備忘錄》歸結其特色:一、建築物以三合或四合排列,中圍一院;二、建築主面朝院,以解決通風、採光、排水、交通等需求;三、以牆、廊連繫或圍繞建築,成一合院,對外封閉;四、以重重院落相套,向縱深與橫面開展;五、縱向有明顯軸線意味,橫向則左右大體匀稱;六、在思想上呈「主次分明,秩序井然」的位序;七、其機能具有高度的適應性,重視空間多元的行爲活動。[12]

　　此種居住形式,是漢民族保持悠久歷史的基本類型,各地民居也以合院的構成爲基本原理而加以展開。[13]以「堂」、

10 連雅堂《臺灣通史》,臺北:大通書局,1984 年 10 月初版,頁 601-602。
11 傅增杰《四合院:中國傳統居住建築的典範》,北京:奧林匹克出版社,1997 年 7 月 1 版 1 刷,頁 11。
12 王鎮華《中國建築備忘錄》,頁 112-113。
13 茂木計一郎、稻次敏郎、片山和俊著、汪平、井上聰譯《中國民居研究》,臺北:南天書局,1996 年 9 月初版 1 刷,頁 2。

「庭」為核心，徐明福指其帶來穩定的室內外生活環境，塑造了合理的生活方式與價值觀，全家（族）以父母為中心，在合院內過著孝弟忠信的生活。[14]

●

　　黑格爾（Hegel, 1770-1831）《美學》指出，所有的藝術都是一種「觀念」或「思想」之體現，此種「觀念」或「思想」源自某個時代與民族統一且普遍的精神內涵；[15]故陳維禎《省思建築：尋找詩性的智慧》認為走出形式表象的風格與派別，尋找那深植於背後的共通本質，是理解建築的必要思考途徑。建築的本質因素與其他藝術形式之間又有許多共通處，經由類比與領悟，從不同藝術形式的體會與感動裡，常可提示我們建築中某些共通不變的本質因素。[16]

　　從建築是文化層次上來說，沈福煦《人與建築》指人對建築的感情，除了來自對生活本身的感情，還來自藝術諸門類之間的橫向的作用。[17]楊裕富〈敘事設計論作為一種建築

14　徐明福指出：住宅的基本形式是四合院或三合院，正面三間正房一字排開，俗稱四線三間，正中一間為堂屋，兩堂正房為父母所居，兒女則在正房左右兩側的廂房中，廂房也成四線三間式，兒輩婚娶後也可自成格局，兒女眾多則重複兩廂成護龍。《台灣傳統民宅及其地方性史料之研究》，頁 8-12。

15　黑格爾（Hegel）著、朱孟實譯《美學》，臺北：里仁書局，1981 年 5 月，頁 33-38。

16　陳維禎《省思建築：尋找詩性的智慧》，臺北：美兆文化事業公司，1998 年 11 月，頁 9。

17　沈福煦《人與建築》，臺北：臺北斯坦出版有限公司，1993 年 3 月初版 1 刷，頁 153-154。

美學〉引安東尼亞斯德（Antoniades C. Anthony）《建築詩學：設計理論》的觀點指出，詩歌與文學可以以直接或合成的方式，為建築師帶來創作靈感。因此，當人們對文學和空間元素進行直接的視覺解釋時，會產生一種靜態的直譯；當建築擺脫了直接描寫，轉移到文學和空間環境、整體要素的抽象交流上時，會產生一種動態的闡釋。[18]

　　哲學，作為人類理性的最高形式，是人類思考生命目的與存在本質的過程，陳維祺指其可幫助我們對空間產生一種新的角度、新的概念。一如海德格爾（Martin Heidegger, 1889-1976）、巴修拉（Gaston Bachelard, 1884-1962）的現象學對當代建築的影響，要探討中國建築的理論根源，也得回到《老子》、《莊子》來討論其思想發展的脈絡。[19]王其鈞《中國傳統民居建築》、余東升《中西建築美學比較研究》也指《周易》、《老子》等哲學早已深入華夏民族的思維中，建築空間與中國哲學有著緊密關係。[20]

　　哲學要對藝術產生影響，彭吉象《藝術學概論》指其必得經過「美學」這一中介。依照「美」的規律，建築運用空間、形式、色彩、裝飾、比例、均衡、節奏等藝術語言與表現手法，使建築形象具有文化價值與審美價值，具有象徵性

18 Antoniades C. Anthony 著、周玉鵬等譯《建築詩學：設計理論》，北京：中國建築工業出版社，2006 年 10 月初版，頁 1-340；楊裕富〈敘事設計論作為一種建築美學〉，中華民國建築學會：《建築學報》第 69 期（2009 年 9 月），頁 155-168。

19 陳維祺《省思建築：尋找詩性的智慧》，頁 11。

20 王其鈞《中國傳統民居建築》，香港：三聯書店，1993 年 3 月初版 1 刷，頁 229；余東升《中西建築美學比較研究》，臺北：洪葉文化公司，1995 年 12 月，頁 94-97。

與形式美，體現出民族性與時代感，成爲物質功能與審美功能、實用性與審美性、技術性與藝術性的統一。[21]

　　法國建築師及理論家維奧萊‧勒‧杜克（Viollet-le-Duc, 1814-1879）強調，藝術的規則，來自「品味」與「傳統」；要真正認識某種文化中的建築，就必須了解它的傳統，而非單由實用需求，或者技術來看。[22]合院建築的空間觀念並不等同於西方的空間觀念，其設計基礎也不全然是以實質性功能爲主要的考量，而是依據家庭的、社會的、文化的觀念，依據個人與長輩、與家庭、與祖先的關係所形成的層次組織。[23]除了外形上可辨識的組群格局、構作配件、細部作樣及材料，尚有隱藏於形式與綿延生機之中的含義，而這才是傳統建築真正的價值所在。[24]

　　就「傳統社會」之整體面來說，民宅是在「傳統」影響下的產物，是屬於大環節（傳統）中的一個小環節（自我）。[25]因此，「文化」的力量才是決定「形式」的主要因素，要瞭解中國人的建築觀，就不能只從建築著手，而是要自更深廣

21 彭吉象《藝術學概論》，臺北：淑馨出版公司，1994 年 11 月初版 1 刷，頁 77、253-257。

22 郭文亮〈認知與機制：中西「建築」體系之比較〉，中華民國建築學會：《建築學報》第 70 期（2009 年 12 月），頁 81。

23 房屋的消極目的在於提供一個遮蔽的場所，其積極目的在於創造一個適合人民生活的理想環境；是居住者對於生活的一種觀念表現，而社會文化的力量則是決定形式的主要因素。追本溯源，中國傳統住宅建築可視爲國人對生活觀念、和人類關係的實質與象徵看法，故傳統住宅多採對稱和偏重形象的式樣來表達。李重耀《林安泰古厝拆遷計劃：中國閩南建築之個案研究》，臺北：詹氏書局，1991 年 2 月初版，頁 54-56。

24 林會承《傳統建築手冊》，臺北：藝術家出版社，1995 年 7 月再版，頁 11。

25 徐明福《台灣傳統民宅及其地方性史料之研究》，頁 1。

的文化著手，找出華夏民族建築行為的獨特精神。研究建築時，若不只是探究「其然」，更努力探究「其所以然」，即可更上層樓，真正掌握其主體價值；故漢寶德說：「我很希望自傳統的建築研究中，找到一些傳統建築所代表的文化價值。」[26]

　　不通過文化，無法真正瞭解一個民族的建築；不通過建築，也無法真正欣賞它的文化。與文化傳統相適應的符號體系，鄭時齡《建築理性論：建築的價值體系與符號體系》指其是中國建築師與理論家所追求的目標，故可從哲學的層次認識中國建築的內在精神，從空間觀念認識中國文化與建築的精髓，從架構精神及建築原型中（如合院建築）建立新的符號體系。[27]

　　陳維祺也指出，在建築裡，我們不只在尋找意義，也在創造意義，賦予空間「新」的意義。有了意義，建築才能和生命連結起來，才能被感知，最終成為具有生命的空間。[28]而要有效達成這一目標，除了援引西方相關理論，還須從中國傳統文學、美學、哲學等典籍中蒐羅梳理相關文獻，從「多、二、一（0）」結構的角度切入，才能有效「接受」、「詮釋」建築「形象」背後所欲傳達的義涵。

●

　　陳滿銘〈論「多」、「二」、「一（0）」的螺旋結構〉的研

26 漢寶德《中國的建築與文化》，頁 12。
27 鄭時齡《建築理性論：建築的價值體系與符號體系》，臺北：田園城市文化，1996 年 7 月，頁 204。
28 陳維祺《省思建築：尋找詩性的智慧》，頁 9。

究指出，在哲學或美學上的「對立的統一」、「多樣的統一」等概念，一向被視爲最重要的變化規律或審美原則。其中，「對立的統一」，指的是「一」與「二」；「多樣的統一」，指的是「多」與「一」。如此分別著眼於局部，雖凸顯出焦點之所在，卻也易忽略徹上徹下之「二」（陰陽）的居間作用，與其一體性之完整結構。因此陳文從《周易》與《老子》等古籍中，棄異求同，不但由「有象」而「無象」，找出「多、二、一（0）」逆向結構；也由「無象」而「有象」，尋得「（0）一、二、多」順向結構；並且透過《老子‧四十章》「反者道之動」、「凡物芸芸，各復歸其根」（十六章）與《周易‧序卦》「既濟」而「未濟」之說，將順、逆向結構前後連接在一起，形成循環不息的「（0）一←→二←→多」螺旋結構，呈現中國宇宙人生觀。[29]

由於「多←→二←→一（0）」螺旋結構可提升至「普遍性存在」之高度，並可從中國古代哲學經典《周易》與《老子》中，由「潛」而「顯」地尋出與其相關的論述，以見這「方法論原則」或「系統」之究竟；[30]因此，若單就「鑑賞」的角度而言，讀者不僅能經由掌握這個人心之「理」，深入文學作品的底蘊，欣賞其篇章結構邏輯。甚且可經由掌握這個人心之「理」，深入一幢「建築」的內涵，欣賞其偏屬於空間的賓主、內外、遠近、左右、高低、大小、視角變換、圖底、

29 陳滿銘《章法學綜論》，臺北：萬卷樓圖書公司，2003 年 6 月初版，頁 459-506。

30 陳滿銘〈論章法結構之方法論系統 —— 歸本於《周易》與《老子》作考察〉，臺灣師範大學：《國文學報》第四十六期（2009 年 12 月），頁 61-94。

空間的虛實，偏屬於時間的今昔、虛實，與時空溶合等多種時空設計（「多」）；並經由陰陽相濟的「二元並存」（「二」）展現合院建築無限的包容性，經由「德觀思想」展現合院建築特有的延續性及整體的有序和諧（「一（0）」）。

中國建築文化的精神因素，梁思成、林徽因稱之爲「建築意」。王振復《大地上的「宇宙」：中國建築文化理念》據此，從文化審美角度進一步闡述：

> 第一，包含建築文化的「詩意」與「畫意」，又遠遠不限於「詩意」與「畫意」，它是一種包含哲學沉思、科學物理、倫理規範與美學追求等精神因素在內的文化意蘊。
>
> 第二，從客觀角度看，這種「建築意」是「天然材料」經過「大匠」的「聰明建造」所蘊含於建築文化的一種精神現象。
>
> 第三，從主觀角度看，這種「建築意」能在審美主體心靈上「引起特異的感覺」，這種「感覺」便是精神的「愉快」，以及主要由「憑弔」遺構、目接「興衰」所激起的文化「感慨」。換言之，「建築意」能給人以精神性的文化薰陶與濡染，此之謂「性靈的融合，神志的感觸」。
>
> 第四，有些中華建築文化的「建築意」，可由於「時間」的「變遷」、「受時間的洗禮」而發生一定程度的歷史轉換。
>
> 第五，這種建築意蘊，實際是由建築空間意象所傳達出來的一種抽象觀念意緒，其傳達的文化方式在於象

徵。[31]

　　沈福煦《人與建築》也指出，就建築的性質來說，是以人和社會為主軸的（含科學技術和文學藝術的特徵）一種文化對象，故建築中有真，有善，也有美。建築的美，狹義而言，是建築的形式美；廣義而言，是「言志」與「緣情」的對待統一，「比德」與「暢神」的對待統一。更確切的說，建築是人類文化的一個領域，它滿足著人和社會的物質需求，又反映了人類精神文明的各個方面。前者，是建築的物質性；後者，即建築的思想性。[32]

　　因此，好的建築，以及構築過程中的「智」與「巧」，有助於人們心理健康、能量與愉悅的提昇，甚且可使原本孤立的個體因而認知到自我與集體的「一致性」。[33]若從歷史角度看，古老建築的價值，在其紀錄了一個民族的淵遠文化，並提供後代子孫追溯其文化、歷史的機會，進而識其哲學、美學等內涵。

　　臺北盆地的開發，由艋舺伸展到大稻程再延至大龍峒，其間原本到處散落著傳統民宅，安泰古厝即是。一方面因日治時期日人為根絕漢民族思想文化而加以破壞；又或毀於戰火，或在長年風雨侵蝕中坍塌湮沒，或因整建而面目全非，留存者不到五幢。如今，可成為臺灣北部發展史之佐證的古

31 王振復《大地上的「宇宙」：中國建築文化理念》，上海：復旦大學出版社，2001 年 9 月 2 刷，頁 63-66。
32 沈福煦《人與建築》，臺北：臺北斯坦出版有限公司，1993 年 3 月初版 1 刷，頁 4-16。
33 郭文亮〈認知與機制：中西「建築」體系之比較〉，頁 77-103。

宅，除了安泰古厝，尚無出其右者。[34]

　　氣息古雅的安泰古厝，格局謹嚴，主從分明，雖不是規模宏偉的建築組群，卻是臺北盆地現存年代最久遠、保存最完整、作工最細緻的傳統民宅。石塊牆基、清水紅磚、石板窗格、楹柱雕刻等構作配件及細部作樣，均極講究。若與全臺有名的彰化陳益源大厝、臺北板橋林本源宅、桃園大溪李騰芳宅、臺中神岡筱雲山莊、臺中潭子摘星山莊、臺中社口神岡大夫第、彰化永靖餘三館、屏東佳冬蕭宅等古宅相較，仍是其中的佼佼者。[35]

　　乾隆四十八年（1783）始建至今，已二百餘年。安泰古厝既是臺北盆地開拓史的見證者，其仿明清的閩南式樣，四合院二進落硬山式，與木作、石作、磚瓦、泥塑等結構裝飾，更是現代人重窺傳統合院建築堂奧的最佳實例。後來雖因位在都市計劃的道路上，遷移到濱江公園重建，但經由專家學者的建議與奔走，維持了原有的形式配置、格局架構、顏色圖案。其價值，至今仍然深受肯定。[36]

34 李重耀《林安泰古厝拆遷計劃：中國閩南建築之個案研究》，頁 60-72。

35 馬以工〈金銅仙人辭漢歌：記林安奉古厝存毀爭論〉，收入《尋找老臺灣》，臺北：時報文化出版公司，1988 年 4 月 2 版 1 刷，頁 93-94；李乾朗《台灣十大傳統民宅》，臺中：晨星出版社，2004 年 1 月初版，頁 1-20。

36 整座古厝中每根梁、柱間的接榫，都採極嚴密的高級建築方式，完全不露釘眼和木楔，連石製的門前石鼓與門檻也都採暗臼接合。拆卸時最困難的，就是尋找那些接頭。為了使工程切實完成，按擬定的工作準則和圖樣確實施工；為了避免在拆卸過程中，拆卸包商工人馬虎、魯莽從事而損及古物，於是在施工前訂定「拆卸工程說明書」，說明各種構件的拆方法，拆卸時使用工具的限制，拆卸過程中古物的保護處理及拆卸後古厝構件之包紮保護方式等。尚未拆建前，左右原各有三列護龍。拆遷之後，由於空間的限制，只能擁有左右各兩個護龍的規摸。李重耀《林安泰古厝拆遷計劃：中國閩南建築之個案研究》，頁 66-72、156-170；李乾朗《台灣十大傳統民宅》，頁 20-25。

　　以此，本書乃以安泰古厝爲考察對象，從《周易》、《老子》等典籍中尋出與「多、二、一（0）」相應的邏輯結構，並整理中國傳統文學、美學等相關文獻，與傳統合院建築接軌，探討其各個輔助結構及須深入底蘊才能加以掌握的各種時空結構（「多」）；並從對待多數的「兩樣」中提煉出源頭的「陰陽二元」語法原則（「二」），直探合院建築中的「德觀思想」與建築整體所形成的統一和諧之風格（「一（0）」），使這既舊且新的空間母語建築，獲得嶄新的詮釋。

第二章　「多、二、一（0）」
結構之哲學義涵

　　陳滿銘〈「多」、「二」、「一（0）」的螺旋結構〉指出,「多」,指的是多樣事物、多樣對待;「二」,指的是從對待多數的「兩樣」中提煉出源頭的「陰陽」;「一」,指的是「太極」(「道」或「易」),就《老子》而言,即「一（0）」,指的是「道生一」。它可形成「多、二、一（0）」逆向結構及「（0）一、二、多」順向結構。若將順、逆向結構連接在一起,則可形成循環不息的螺旋結構。[1]

　　貫穿於整個審美心理活動中的「對立原則」,邱明正《審美心理學》指其有「對立」的一面,又有「統一」的一面。人通過自覺或不自覺的自我調節,可由矛盾、對立趨於統一,並在主體審美心理上達成和諧。此種既對立又統一的原則,體現了對待的雙方在一定條件下相互轉化又相互統一的運動法則,同時也是宇宙萬物對待統一的普遍規律、共同法則在審美心理上的反映。[2]因此就「創作」而言,它是由「本」(心

1　陳滿銘《章法學綜論》,臺北:萬卷樓圖書公司,2003 年 6 月初版,頁 459-506。

2　邱明正《審美心理學》,上海:復旦大學出版社,1993 年 4 月 1 版 1 刷,頁 94-95。

理——構思）而「末」（作品）的順向過程；若就「鑑賞」而言，則是由「末」（作品）溯「本」（心理——構思）的逆向活動。二者，是一體之兩面。本書即以此爲核心理論，加以延伸拓展，「鑑賞」合院建築的「多、二、一（0）」結構。

第一節　「多、二、一（0）」結構之形成

一向被視爲是哲學、美學上最重要的變化規律與審美原則的「對立的統一」與「多樣的統一」，因歷來學者多著眼於「二」與「一」、「多」與「一」的關係，而忽略了徹上與徹下的「二」（陰陽）的居間作用，與一體性的完整結構。故本節從《周易》、《老子》等典籍中，棄異求同，由「委」而「源」，找出「多、二、一（0）」結構；並凸顯「二」（陰陽、剛柔）的居間功能與「0」的根源力量，以呈現中國的宇宙人生觀。

一、由「多」而「二」

「多、二、一（0）」結構之形成是漸進的。它的雛形，在《周易》與《老子》之前，見於古籍者雖多，但多停留在非哲學階段。如《尚書‧洪範》與《管子‧地水》的說法，即屬於此。[3]到了《國語‧鄭語》[4]，史伯爲桓公論「興衰」，

3 張立文《中國哲學邏輯結構論》，北京：中國社會科學出版社，2002 年 1 月 1 刷，頁 110-114。
4 《國語‧鄭語》：「故先王以土與金木水火雜，以成百物。是以和五味以調

擴充了《尚書・洪範》五行之說，從四支（肢）、五味、六律、七體（竅）、八索（體）、九紀（臟）到十數、百體、千品、萬方、億事、兆物、經入到姟極，於具象之外，又加入了抽象思維，提煉出「和」的觀點。[5] 自四支至姟極，是「多」（多樣）；「和」，就是「一」（統一）。兩者所形成的正是「多而一」結構。

《左傳・昭公二十年》[6] 記載晏嬰論「和」，不但與史伯之說，十分相近，且由史伯的「四、五、六、七、八、九、十、百、千、萬、億、兆」溯源到「一、二、三」的「相成」，以呈現「多」。又進一步推展到清濁、大小、短長、疾徐、哀樂、剛柔、遲速、高下、出入、周疏等兩相對待的「相濟」，以呈現多樣性的「二」。這一個多樣性的「二」，彼此又是互動、對待的。

也就是說，古人漸從構成世界的「雜多要素」中，見到普遍存在的相互對待要素，產生了「物皆有貳」、「物生有兩」的思想。所以由「多」而「二」，實歷經了漫長的演進歷程。

口，剛四支以衛體，和六律以聰耳，正七體以役心，平八索以成人，見九紀以立純德，合十數以訓百體。出千品，具萬方，計億事，材兆物，收經入，行姟極。故王者居九畡之田，收經入以食兆民，周訓而能用之，和樂如一。夫如是，和之至也。於是乎先王聘后於異性，求財於有方，擇臣取諫工而講以多物，務和同也。聲一無聽，物一無文，味一無果，物一不講。」易中天《新譯國語讀本》，臺北：三民書局，1995 年 11 月初版，頁 707-708。

5　張立文《中國哲學邏輯結構論》，頁 22-23。

6　《左傳・昭公二十年》:「公曰:『和與同異乎?』對曰:『異，和如羹焉。……先王之濟五味，和五聲也，以平其心，成其政也。聲亦如味，一氣，二體，三類，四物，五聲，六律，七音，八風，九歌，以相成也。清濁大小，長短疾徐，哀樂剛柔，遲速高下，出入周疏，以相濟也。」楊伯峻《春秋左傳注》，臺北：源流文化公司，1982 年 4 月再版，頁 1419-1420。

　　李澤厚、劉紀剛《中國美學史》從歷史觀點指出，這種互動、對待觀念的出現，對《周易》、《老子》「二元對待」說的成熟，以及進一步用「陰陽」（剛柔）來統合「多樣性之『二』」，實具過渡作用。[7]

　　以《周易》而言，宇宙間的陰陽對待，普遍顯著，如天與地、日與月、火與水、晝與夜、男與女、雄與雌、牡與牝等，不可勝數。於是古代賢哲從「多」變而「多」樣、紛紜萬狀的大千世界中，加以歸納，提出「陰陽」這一對基本概念，以陰陽為一切變化、形成多樣對待的根源，呈現簡單的「二元對待」關係，以象徵或反映宇宙人生的各種變化，也為人生行為找出準則，以適應宇宙自然的規律；[8]並根據這兩個概念，創造「─」、「--」兩個符號，以作為象徵。[9]

　　易，以卦爻的變動不居來說明事物。變動必有分化，分化即成無數小粒子，[10]邵雍《皇極經世・觀物外篇》：「太極既分，兩儀立矣。……是故一分為二，二分為四。……合之斯為一，衍之斯為萬。」[11]它具有無限可分性，其分解又是對待的，故天地之間皆有對，有陰則有陽，有善則有惡，相濟、相成、相生，以構成一個有機整體。

　　《周易・繫辭上傳》：「極天下之賾者存乎卦，鼓天下之

7　李澤厚、劉紀剛《中國美學史》第一卷，合肥：安徽文藝出版社，1999年5月1刷，頁96。

8　徐復觀《中國人性論史・先秦篇》，臺北：商務印書館，1978年4版，頁202。

9　高亨《周易雜論》，濟南：齊魯書社，1979年6月再版，頁4。

10　熊十力《乾坤衍》，臺北：台灣學生書局，1976年5月景印再版，頁272。

11　〔宋〕邵雍《皇極經世書》，臺北：中國子學名著集成編印基金會印行，1978年，頁320-321。

動者存乎辭。」作卦爻的聖哲在萬物及人事中，其觀照的焦點為「天下之賾」和「天下之動」，也就是萬事萬物的複雜性及變動性。然天地事物雖複雜，不外對偶性因素的相互配合；事物變動雖多姿多采，察其所以，不外乎對偶性因素的相互感應。朱熹《周易本義》：「六十四卦之初，剛柔兩畫而已，兩相摩而為四，四相摩而為八，八相摩而為六十四。」[12]因此「陰陽」（剛柔）具普遍性與象徵性，任何兩種相對事物的性質與功能，都可以「陰陽」來代表。

王弼注《周易》：「天地相應，乃得化醇；男女匹配，乃得化生。陰陽不對，生可得乎？」[13]太極之所以能化生萬物，是陰陽不斷地推移、變化。韓康伯注「生生之謂易」也指明：「陰陽轉易，以成化生。」[14]陰陽之轉化，即生生不已的歷程；天地萬物既受陰陽二氣所生，故也具有陰陽的共性。此種共性，構成了客觀世界的普遍規律性。然後在相引相交中，因時位、陰陽比例多寡等因素之不同，衍生了天地萬類的「多樣」現象。[15]

《莊子・天下》：「《易》以道陰陽。」陰陽觀念貫串於《周易》之中。朱熹《朱子語類》卷六十五解釋：「陰下交生陽，陽上交生陰。陰交陽，剛交柔，是博易之易。這多變，是變

12 〔魏〕王弼、〔晉〕韓康伯注、〔宋〕朱熹《周易二種》，臺北：大安出版社，1999 年 7 月 1 版 1 刷，頁 234。

13 同上註，頁 129。

14 同上註，頁 208。

15 王新華《周易繫辭傳研究》，臺北：文津出版社，1998 年 4 月 1 刷初版，頁 44；徐志銳《周易陰陽八卦說解》，臺北：里仁書局，2000 年 3 月初版 4 刷，頁 102。

易之易。所謂『易』者，只此便是。」[16]陰陽變化，彼此感應交替，具現了天地生化萬物的功能。於是，由「多」進而形成了「二元思維」。[17]

以對待形式呈現的「陰陽二元」論，通過排列、概括，產生一個宏觀的、深層的「對待型」結構，規範了傳統文學、美學等範疇。甚且彌綸天地，推及自然、社會、心理、思維與節律。[18]

二、由「二」而「一（0）」

「二」，指對立、對待之意；「一」，指合一、統一之意。「一」與「二」的觀念，在《周易》中已開其端。如〈繫辭上傳〉的「一陰一陽之謂道」，「一闔一闢謂之變」。所謂陰陽、闔闢，無非是易道生生功能的概稱。它可概括為往與來、屈與伸、收斂與開發、凝聚與擴散、柔順與剛健、含容與創生等；又可以歸結於「乾坤」、「陰陽」之中，所以〈繫辭上傳〉說：「陰陽合德而剛柔有體，以體天地之撰，以通神明之德。」

16 〔宋〕朱熹撰、黎靖德編《朱子語類》，臺北：正中書局，1973 年臺 3 版，頁 1615。

17 葉太平《中國文學之美學精神》，臺北：正中書局，1994 年 12 月臺初版，頁 324。又戴璉璋：「在德性象徵中，剛柔的抽象程度高過健、順、動、入，而又低於陰陽。抽象程度越高，對於事物的概括性也越大，而在占筮的解釋上也越靈活。所以在易學中，卦象的發展由『天地』而『健順』，而『剛柔』，而『陰陽』，這個程式是自然合理的。」《易傳之形成及其思想》，臺北：文津出版社，1997 年 2 月 2 刷，頁 65、76。

18 吳功正《中國文學美學》，南京：江蘇教育出版社，2001 年 9 月 1 刷，頁 781-783。

　　乾坤是「易之門」，離開乾坤別無所「易」，「易」就在乾坤之中；離開「易」也別無所謂乾坤，乾坤是「易」所蘊含。[19]熊十力《乾坤衍》闡釋：「乾元、坤元，唯是一元，不可誤作二元。……唯就乾以言元，則稱乾元，就坤以言元，則稱坤元，亦猶眼等五根，所依之識本一。……夫惟了悟乾坤一元者，則說坤之元即是乾之元。亦應說乾之元即是坤之元，互言之，則無病耳。」[20]以此，他再三強調「乾坤之實體是一」。[21]

　　牟宗三以為提出「一心開二門」觀念的「大乘起信論」，也是先肯定有一超越的「真常心」，由此「真常心」再開出「真如」與「生滅」二門。就哲學發展的究極領域而言，「一心開二門」的架構有其獨特意義，可視為一個具有普遍性的共同模型。[22]

　　《淮南子·原道訓》也對「一」做了闡發：「道者，一立

19 戴璉璋《易傳之形成及其思想》，頁 61-154。

20 熊十力指出：乾元一詞，當釋以三義，一、乾不即是元。二、乾必有元，不可說乾是從空無中幻現故。三、元者，乾之所由成。元成為乾，即為乾之實體，不可說乾以外，有超然獨於外界之元。夫惟乾以外，無有獨存的元，故於乾而知其即是元，所以說乾元。坤元一詞，亦具三義，一、坤不即是元。二、坤必有元，不可說坤是從空無中幻現故。三、元者，坤之所由成。元成為坤，即為坤之實體，不可說坤以外，有超然獨存於外界之元。既知坤以外，無有獨存的元，故於坤而謂其即是元，所以有坤元之名。王船山屏棄漢易之唯乾，而主張乾坤並建，又不免二元之失。……其實，孔子以體用不二立宗。一元者，即是宇宙萬象之真實自體，亦可說為萬物各各通有的內在根源。易言之，實體是萬物各各的內在根源。萬物所由始、所由生、及所由發展不已者，此非有外力為其因。《乾坤衍》，臺北：台灣學生書局，1976 年 5 月景印再版，頁 261-270、301-305。

21 同上註，頁 371。

22 所謂「一心」，指「如來藏自性清淨心」。牟宗三《中國哲學十九講》，臺北：學生書局，1986 年 10 月 2 刷，頁 290-298。

而萬物生矣。是故一之理，施四海，一之解，際天地。其全也，純兮若朴；其散也，混兮若濁。……其動無形，變化若神，其行無迹，常後而先。」[23]《淮南子》不僅強調「一」為「萬物之總」、「百事之根」，也強調「無」。也就是說，它看待「一」的本質，立足點是其「變」，是「一」而「多樣」。同時指出「無」具有最大的生成力：「夫無形者，物之大祖也；無音者，聲之大宗也」，「無形而有形生焉」，「所謂無形者，一之謂也」[24]。故「一」，是「無」與「有」的統一。[25]

　　《淮南子》論「一」貴在「變」，此觀點與石濤《畫譜・一畫章》論「一」重在「用」，其精神一致而相通：「太古無法，太朴不散。太朴一散，而法立矣。法於何立，立於一畫。一畫者，眾有之本，萬象之根；見用於神，藏用於人。……立一畫之法，蓋以無法生有法，以有法貫眾法也。」[26]

　　「太朴」的概念，來自《老子・二十八章》：「朴散則為器。」「太朴」，是混沌未闢的宇宙，沒有形名；「太朴一散」，就是混沌之開、氤氳之分、形象顯現之時。「道」有了動用，才能生出「一」來，然後再由「一」生「二」、生「三」、生「萬物」。其所遵循的生成變化之「理」，是「道」；從其動用的理路來說，就是「一」；用之於藝術，就是石濤〈氤氳章〉

所說的「一畫」：[27]「闢混沌者，舍一畫而誰耶？」[28]

　　董仲舒《春秋繁露・基義》：「凡物必有合，合必有上必有下，必有左必有右，必有前必有後，必有表必有裡。有美必有惡，有順必有逆，有喜必有怒，有寒必有暑，有晝有夜，此皆其合也。……物莫無合，而合各有陰陽，……皆與諸陰陽之道。」[29]上下、左右、前後、表裡、美惡、順逆、喜怒、寒暑、晝夜等「陰陽之道」，「相養」又「相成」，都是對待的統一。《太平經・天樂得善人文付火君訣》：「天雖上行無極，亦自有陰陽，兩兩為合」，「然地亦自下行何極，亦自有陰陽，兩兩為合。如是一陰一陽，上下無窮，傍行無竟。」[30]陰陽兩兩為合，構成天地。

　　張載《正蒙・參兩》所表述的也是對待統一原則：[31]「地所以兩，分剛柔男女而效之，法也；天所以參，一太極兩儀而象之，性也。一物兩體，氣也。一故神，兩故化，此天之所以參也。」又《正蒙・太和》：「兩不立，則一不可見；一不可見，則兩之用息。兩體者，虛實也，動靜也，聚散也，

27　石濤論「一」，已上升到宇宙自然本體的高度。「一」是《老子》「其上不皦，其下不昧，繩繩兮不可名，復歸於無物」的「道」，是宇宙萬物之本。故「一畫」是眾有、萬象之根本。關於「一」與「萬」，石濤也做了論述，如《畫語錄・絪縕章》：「自一以分萬，自萬以治一。」〈資任章〉：「以一畫觀之，則受萬畫之任。」〈山川章〉：「以一治萬，以萬治一。」陳望衡《中國古典美學史》，頁 971-973；姜一涵《石濤畫語錄研究》，臺北：文化大學出版部，1987 年，頁 54-55。

28　俞崑《中國畫論類編》，頁 152。

29　〔漢〕董仲舒撰、凌曙注《春秋繁露注》，臺北：世界書局，1962 年 4月初版，頁 284-285。

30　王明《太平經合校》，北京：中華書局，1992 年 3 月 4 刷，頁 653。

31　向世陵《變》，臺北：七略出版社，2000 年 4 月初版，頁 25。

清濁也，其究一而已。感而後有通，不有兩，則無一。故聖人以剛柔立本，乾坤毀則無以見易。……其陰陽兩端，循環不已者，立天地之大義。」[32]

　　「氣」的運動變化，主要是由於「氣」本身所包含的兩個對待面之「相感」，所以張載提出「一物兩體」說，認爲事物雖存在著對待的雙方（「兩」），但又不可分割地同存於一體之中（「一」），故任何事物都是「兩」與「一」的統一。「兩」，是天道原則，也叫「二端」。沒有相對待的兩體，就沒有事物的運動變化。「一」中有「二」，「二」又統於「一」，故能生化。[33]

　　陳滿銘據張載觀點進一步指出，「一物兩體」中的「一」，指對待的統一體；「二」，指對待的相異性。這種對待的相異性，以「末」（多樣）而言，即所謂的虛實（二）、動靜（二）、聚散（二）、清濁（二）等；以其「本」（二）而言，就是「陰陽（剛柔）」。張載在此，顯然是落到「一物」上來說「一而二而多」的道理。[34]

　　又《橫渠易說・說卦》：「一物而兩體者，其太極之謂歟！陰陽天道，象之成也；剛柔地道，法之效也；仁義人道，性之立也。三才兩之，莫不有乾坤之道……。有兩則有一，是

32 此二則，俱見張載撰、王夫之注《張子正蒙注》，臺北：河洛圖書出版社，1975 年 10 月臺景印初版，頁 27、18-20。

33 宋志明、向世陵、姜日天《中國古代哲學研究》，北京：中國人民大學出版社，1998 年 8 月 1 刷，頁 159；姜國柱《中國歷代思想史・宋元卷》，臺北：文津出版社，1993 年 12 月初版 1 刷，頁 126-127。

34 陳滿銘《章法學綜論》，頁 103。

太極也。」[35]太極（「一」），是由乾坤、陰陽、剛柔、仁義等（「二」）構成的統一體。由於此種對待統一的關係，太極才能生出萬物。換言之，對待的兩端既對立又連結，相反相成。爭勝分爲「二」，聯合成爲「一」，萬物就在「一」與「二」、「合」與「分」之中，變動不已。[36]

　　因此，朱熹稱讚張載「一物兩體」的思想「極精」[37]，認爲宇宙萬物「只是一分爲二，節節如此，以至於無窮，皆是一生兩爾」（《朱子語類》卷六十七）。對待是變化的根源，「此理處處皆渾淪，如一粒粟生爲苗，苗便生花，花便結實，又成粟，還復本形。一穗有百粒，每粒箇箇完全；又將這百粒去種，又各成百粒。生生只管不已，初間只是這一粒分去。物物各有理，總只是一箇理」（《朱子語錄》卷九十四）。「凡天下之事，一不能化，惟兩而後能化。且如一陰一陽，始能化生萬物」（《朱子語類》卷九十八）[38]。以此，「道」原於「一」，而成於「二」。

　　王夫之在前人及張載「一物兩體者，其太極之謂」的基礎上，從「合二而一，一分爲二」相結合的高度，把太極定爲「合」與「分」的統一過程，可說是「一」與「二」學說集大成者。《周易內傳・發例》：「夫陰陽之實有二物，明矣。……自其合同而化者，則渾淪於太極之中而爲一；自其

35 〔宋〕張載《張載集》，臺北：里仁書局，1979 年 12 月初版，頁 9。

36 宋志明、向世陵、姜日天《中國古代哲學研究》，頁 152-159。

37 〔宋〕朱熹撰、黎靖德編《朱子語類》，臺北：文津出版社，1986 年 12 月初版，頁 2512。

38 以上三則，俱見〔宋〕朱熹撰、黎靖德編《朱子語類》，頁 1651、2374、2512。

清濁、虛實、大小之殊異，則固為二。」[39]從陰陽渾淪於太極之中而為「一」來看，是「合二而一」；從太極中分化出「清濁、虛實、大小之殊異」來看，則是「一分為二」。「分一為二」與「合二以一」，正是太極發展過程的或「順」或「逆」的不同形式。[40]

王夫之一方面指出對待面之間，「相峙而並立」（《周易內傳》卷一）、「剛柔、寒溫、生殺，必相反而相為仇」（《張子正蒙注・太和》）[41]的「一分為二」的關係。另一方面，他也認為「二」不是「截然分疆而不相出入」（《周易內傳》卷七）的關係，而是「相倚而不相離」（《周易內傳》卷五）的「合二而一」的關係。[42]由此，規範了傳統哲學、美學範疇的「陰陽二元」論，不僅呈現了由「多」而「二」的關係，更可上推一步，成為由「二」而「一」的關係。[43]

由「四、五、六、七、八……」溯源到「一、二、三」之「相成」所呈現的「多」，進一步推展為「清濁、小大、短長、剛柔」的「相濟」，呈現多樣性的「二」。到了《周易》

39 〔清〕王夫之《周易內傳》，臺北：成文出版社，據清道光二十二年守經堂刊本影印，頁 999。

40 羅光《儒家哲學的體系》，臺北：臺灣學生書局，1983 年 6 月初版，頁 184；張立文《中國哲學範疇導論》，臺北：萬卷樓圖書公司，1993 年 4 月初版 1 刷，頁 76-258。

41 〔宋〕張載撰、王夫之注《張子正蒙注》，頁 22。

42 熊十力：「乾卦中有坤象，坤卦中有乾象，於此，可發見乾坤互含之例。」《乾坤衍》，頁 261。

43 唐君毅指出：任何情境，總是「多之向于一，眾之向于寡，繁之向于簡」的聚會。這一「『由』眾至寡，『由』多至一，『由』繁至簡之『由』之所在」，「即理之所在，亦易道之所在」。《中國哲學原論・原道篇》，臺北：學生書局，1976 年 8 月修訂再版，頁 334。

「二元對待」之說成熟，又進一步從對待多數的「兩樣」（「二」）中提煉出源頭的「陰陽」（剛柔）來統合「多樣性之『二』」[44]，成為「陰陽（剛柔）的統一」，形成了由「多」（多樣事物、多樣對待）而「二」（剛柔、陰陽）而「一」（道或太極）的「多、二、一」逆向結構。[45]

　　此外，值得探討的是「0」。《老子・二十五章》：「有物混成，先天地生」。「道」的先天性，即《莊子・大宗師》所說的「自本自根，未有天地，自古以固存」。《老子》思想中，「道」是先於萬物的普遍存在，卻不可認知，故曰「吾不知其名，字之曰道」。王弼《老子微旨例略》對於「道」在《老子》中的不同名稱，也提出了解說：

　　　夫「道」也者，取乎萬物之所由也；「玄」也者，取乎幽冥之所出也；「深」也者，取乎探賾而不可究也；「大」也者，取乎彌綸而不可極也；「遠」也者，取乎綿邈而不可及也；「微」也者，取乎幽微而不可睹也。然則，「道」、「玄」、「深」、「大」、「微」、「遠」之言，各有其義，未盡其極者也。[46]

　　王弼以為「道」、「玄」、「深」、「大」、「微」、「遠」等名稱，雖「各有其義」，但又「未盡其極」。「天下萬物生於有，有生於無」（《老子・四十章》），又「道隱無名」（四十一章），

44　《周易・說卦傳》：「昔者聖人之作易也，將以順性命之理，立天之道曰陰與陽，立地之道曰剛與柔，立人之道曰仁與義。兼三才而兩之，故易六畫而成卦，分陰分陽，迭用剛柔，故易六位而成章。」李鼎祚《周易集解》，臺北：臺灣商務印書館，1996 年 12 月臺 1 版 2 刷，頁 404-405。
45　陳滿銘《章法學綜論》，頁 475-494。
46　〔魏〕王弼《老子微旨例略》，臺北：東昇出版社，1980 年 10 月初版，頁 4。

於是王弼便以「無」指稱那形上實體：「無形無名者，萬物之宗也」；「天下之物，皆以有爲生，有之所始，以無爲本。將欲全有，必反於無也」。[47]又《老子微旨例略》：

> 萬物萬形，其歸一也。何由致一？由於無也。由無乃一，一可謂無。已謂之一，豈得無言乎？[48]

萬物歸於「一」，而「無」又能致「一」；由此可見，「道」在《老子》思想中，是宇宙未分化之前，比「一」還要更背後的形上實體 ── 「無」。[49]從這一個「無」，「道」才有了未分化的「一」，「一」分化就是「二」，從「二」而有「三」，從「三」而有「萬物」。這一宇宙分化的過程，從「道」一步一步往下開展，不但「一」從「道」而來，「二」、「三」、乃至「萬物」，也都是從「道」的分化而來。[50]

王弼既以「無」表無形無名的本體，相對於有形有名的「萬有」而言，「無」顯然具有形而上的意義。它絕不是空無一物的「零」，不是邏輯上否定所指的「無」；與存在主義所說的「虛無」，也有所不同。「以無爲本」的「無」，實是超越了「有」、「無」相對的一種至高無上的「至無」，它是萬有「所以生」、「所以成」的本源及根據。雖就「道相」看，爲無形無名；但就「道用」言，則神妙無邊。因此，「無」，實可視

47　〔魏〕王弼《老子注》，臺北：學海出版社，1984 年 9 月初版，頁 14、48。

48　〔魏〕王弼《老子微旨例略》，頁 101。

49　王邦雄《老子的哲學》，臺北：東大圖書公司，1986 年 9 月 4 版，頁 94-97。

50　羅因《「空」、「有」與「有」、「無」：玄學與般若學交會問題之研究》，臺北：國立臺灣大學出版委員會，2003 年 7 月初版，頁 205-207。

同「無限的有」，或「無限的妙用」。[51]

　　周敦頤〈太極圖說〉：「五行一陰陽也，陰陽一太極也，太極本无極也。」[52]萬事萬物都是由一元性本體衍生或分解而出，這個大全的「一」，超越限制的存在，不可窮盡，因而又是一個「圓」。[53]朱熹解「太極圖」時指出：「○，此所謂无極而太極也。」[54]「無極」是「0」，「太極」是「一」；故這個「一」，就《周易》而言，就是剛柔（陰陽）的統一，是「太極」、「道」、或「易」；就《老子》而言，是「一（0）」、「道生一」。「道」，既是創生宇宙萬物的基本動力，它本身又體現了「無（无）」；故《老子》的「道」可說是「无」，卻又不等於實際的「無」（實零），而是「恍惚」的「无」（虛零），以指在「一」之前的「虛理」。這一「虛理」，陳滿銘以爲若勉強以「數」來表示，則可以是「0」。如此一來，「多」指的是現象界的人事萬物；「二」，是從「二元對待」中提煉而出，在「多」與「一（0）」之間，發揮居間收散樞紐作用的「剛柔（陰陽）」；「一（0）」，指的是「太極」、「易」、「道」、或「无」。而「多、二、一」便可向上調整，成爲「多、二、一（0）」結構。[55]

51 林麗真《王弼》，臺北：東大圖書公司，1988 年，頁 26-27。

52 〔宋〕周敦頤撰、陳克明點校《周敦頤集》，北京：中華書局，1990 年 5 月 1 版 4 刷，頁 3。

53 葉太平《中國文學之美學精神》，頁 321-326。

54 〔宋〕周敦頤撰、陳克明點校《周敦頤集》，頁 1。

55 陳滿銘《章法學綜論》，頁 474-492。以上有關「多、二、一（0）」結構理論之建立，見黃淑貞《辭章章法四大律研究》，臺北：文津出版社，2007 年 1 月，頁 152-165。

第二節　「多」、「二」、「一（0）」螺旋結構

　　「多、二、一（0）」逆向結構，若倒過來，由「源」而「委」，就成為「（0）一、二、多」順向結構。一順一逆，連結起來，即可形成互動、循環而提升的螺旋關係。[56]

一、就《周易》而言

　　「乾元」創生，「坤元」含容，萬物不斷地盡其本性而實現，以趨於和諧的境界，所呈現的就是「一（元）、二（乾、坤）、多（萬物）」的順向過程。

　　《周易・彖傳》的作者以為四時周流的天道，可呈現「順」、「節」、「革」三種律則，同時也是四時之所以能「終而復始」的天則。[57]〈蠱・彖〉：「終則有始，天行也。」「終」，正是萬物的另一種開始。如〈恆・彖〉：「『利有攸往』，終則有始也。日月得天而能久照，四時變化而能久成。」王弼注：「各得所恆，修其常道，終則有始，往而無違，故『利有攸往』」；「得其常道，故終則復始，往無窮極」[58]。「恆」，是常道。一個循環完了，底下跟著另一個循環，事物的運動變化

56 陳滿銘《章法學綜論》，頁 100-104、494。顏澤賢也以為：凡「二元對待」之兩方，都會產生互動、循環而提昇的作用，而形成螺旋結構。《現代系統理論》，臺北：遠流出版事業公司，1993 年 8 月臺灣初版，頁 117。
57 黃慶萱《周易縱橫談》，臺北：東大圖書公司，1995 年 3 月初版，頁 112。
58 〔魏〕王弼、〔晉〕韓康伯注、〔宋〕朱熹《周易二種》，頁 100。

如此循環下去，以至無窮。[59]

　　天地相交、相感而顯現的生成化育過程，就是一種動態的宇宙觀。它以「反復其道，七日來復」為「天行」（〈復・象〉），以「終則有始」（〈恆・象〉）為「天地之道」，象徵宇宙間一切盈虛、往來、剝復的種種循環關係。從這一個意義來看，《周易》六十四卦最後一卦〈未濟〉，正顯示了宇宙「永無止息」之意。[60]

　　〈繫辭上傳〉：「一闔一闢謂之變，往來不窮謂之通。」又：「往者屈也，來者信（伸）也，屈信相感而利生焉。」「窮」，是事物發展到極點；「變」，是變為其反面；「通」，是變為反面以後的新的發展；「久」，是新的發展所經的時間。但這個「久」也不是久遠，在不久的時間內，它還要達到「窮」的階段，此即「往來」、「屈伸」。[61]因為發展到極端，走到窮途，就必須發生變化；這變化在現象上好似走向反面，實質乃是向更高的境界前進，呈現出「螺旋式」[62]上升的進程。[63]

　　方東美《生生之德》：「宇宙全域瀰漫生命。生命各自得一以為一，一與一相對成多，多與多互攝，復返於一。王弼

59　馮友蘭《中國哲學史新編》冊四，臺北：藍燈文化公司，1991 年 12 月初版，頁 66。

60　韋政通《中國哲學思想批判》，臺北：水牛圖書公司，1986 年 1 月初版，頁 57。

61　馮友蘭《中國哲學史新編》冊二，頁 379-380。

62　大體而言，無論是循環式或螺旋式都無法充分描繪各種宇宙轉化。杜維明《儒家思想：以創造轉化為自我認同》，臺北：東大圖書公司，1997 年 11 月初版，頁 40。

63　陳望衡《中國古典美學史》，長沙：湖南教育出版社，1998 年 8 月 1 刷，頁 190。

曰：『統之有宗，會之有元，故繁而不亂，眾而不惑』，頗得大易妙道之微義也。」[64]「一」與「一」相對成「多」，「多」與「多」互攝，復返於「一」，正是「大易」妙道的微義。《周易・復・彖》：「復，其見天地之心乎！」王弼注：「復者，反本之謂也。……然則天地之大，富有萬物，雷動風行，遠化萬變，寂然至無，是其本矣。」[65]他認為運動變化是循環的，如冬至是「陰之復」，夏至是「陽之復」；「復」，就是「反本」。而「反復」，就是「循環」。[66]

《周易・繫辭上傳》：「生生之謂易。」易，是陰陽消長、剛柔相推而產生變化的生生不息之理。[67]李鼎祚《周易集解》引《子夏易傳》說明：「元，始也；亨，通也；利，和也；貞，正也。言乾稟純陽之性，故能首出庶物，各得元始、開通、和諧、貞固，不失其宜。是以君子法乾而行四德，故曰『元亨利貞』矣。」[68]「元」是「萬物之始」，「亨」是「萬物之長」，「利」是「萬物之遂」，「貞」是「萬物之成」（《朱子語類》卷六十八）[69]，也就是由萌芽、形成、發展到完成的歷程。舊事物的完成就是新事物的開始，「元亨利貞無斷處，貞了又元」，新舊事物無不處在相互聯繫又不斷發展的過程之

64 方東美《生生之德》，臺北：黎明文化公司，1982 年 12 月 4 版，頁 153。

65 〔魏〕王弼、〔晉〕韓康伯注、〔宋〕朱熹《周易二種》，頁 76。

66 馮友蘭《中國哲學史新編》冊四，頁 71。又王弼注：「冬至，陰之復也；夏至，陽之復也。故爲復則至於寂然大靜。」〔魏〕王弼、〔晉〕韓康伯注、〔宋〕朱熹《周易二種》，頁 77。

67 王新華《周易繫辭傳研究》，臺北：文津出版社，1998 年 4 月 1 刷初版，頁 158。

68 李鼎祚《周易集解》，臺北：臺灣商務印書館，1996 年 12 月 1 版 2 刷，頁 1。

69 〔宋〕朱熹著、黎靖德編《朱子語類》，頁 1689。

中。[70]「是以循環無窮也」（邵雍《皇極經世・觀物外篇》）。

熊十力總結：「循環法則實與進化法則交相參互相涵。道以相反而相成也，日月如是，推之寒暑，乃至萬象，成虧生滅，消息盈虛，化機往復，莫匪循環。」[71]於是，六十四卦連結了天、地、人，呈現其變化歷程；以〈屯〉起，〈既濟〉轉，〈未濟〉終，表明了由「屯」而「既濟」而「未濟」而「屯」（屯……→既濟→未濟→屯）的循環關係。以此，《周易》由爻與爻的「相生相反」，形成小循環；再把這種變化擴及到卦，由卦與卦「相生相反」，形成大循環。大、小循環又互動、循環，形成層層上升的螺旋結構。[72]

周敦頤《通書・理性命》承繼了傳統宇宙生成論所提出的「一實萬分」理論，也印證了這一個觀點：「二氣五行，化生萬物。五殊二實，二本則一。是萬爲一，一實萬分。萬一各正，小大有定。」[73]「二氣五行」是自「一」（太極）至「萬」（多）邏輯推演過程中的中介性範疇，更重要的是「是萬爲一，一實萬分」。其中，「是萬爲一」，是逆推，萬事萬物通過「中介環節」（「二」），最終返歸於「太極之一」；「一實萬分」[74]，是順演，凸出的是宇宙萬物都是由「太極之一」分化而

70 黃慶萱《周易縱橫談》，頁 169；方立天《中國古代問題發展史》，臺北：洪葉文化事業，1995 年 4 月初版 1 刷，頁 217。

71 熊十力：「循環之理，基於萬物本相待，而不能無往復。」《十力語要》，臺北：明文書局，1989 年 8 月初版，頁 14-15。

72 勞思光《新編中國哲學史》冊一，頁 85-86；黃慶萱《周易縱橫談》，頁 236。

73 〔宋〕周敦頤撰、陳克明點校《周敦頤集》，頁 31。

74 唐君毅：「自誠之立於乾道變化，由元亨而利貞，使萬物緣二氣五行而化生，以各正其性命處說；正同於圖說之謂無極之真二五之精，妙合而凝，以見於人物之生生而無窮，是即一實萬分也。」《中國哲學原論・導論篇》，頁 414。

成。宇宙的統一性與多樣性，便由此而貫通起來。

　　又周敦頤〈太極圖說〉：「無極而太極，太極動而生陽，動極而靜，靜而生陰，靜極復動。一動一靜，互爲其根。分陰分陽，兩儀立焉。陽變陰合，而生水、火、金、木、土。五氣順布，四時行焉。五行，一陰陽也；陰陽，一太極也；太極，本無極也。」[75]這一段話，描述了「無極→太極→陰陽→五行→萬物」與「萬物→五行→陰陽→太極→無極」的順、逆兩種變易歷程。前者，是宇宙的化生歷程；後者，是萬物的復歸歷程。葉太平《中國文學之美學精神》據此而歸結出「一、二、一」的展演歷程，並說明「一」、「二」、「一」，指「中和」美學風格的靜態的空間性展示；「一」→「二」→「一」，指「中和」美學風格的動態的時間性心靈歷程。[76]葉氏之說，雖尙未拈出「多」來，但其觀點實已極接近「一」、「二」、「多」螺旋結構。

　　朱熹將周敦頤這一理論，放在「推而上」與「推而下」的結構之中：「自下推而上去，五行只是二氣，二氣又只是一理。自上推而下來，只是此一個理，萬物分之以爲體，萬物之中又各具一理。所謂『乾道變化，各正性命』，然總又是一個理。」（《朱子語錄》卷九十四）[77]「自下推而上」，由「五行」、「二氣」而歸「一」，是從雜多事物現象中追溯其共同本源，即「理一」；「自上推而下」，從「一」至「萬物」，是從

75　〔宋〕周敦頤撰、陳克明點校《周敦頤集》，頁 3-4。
76　葉太平《中國文學之美學精神》，頁 326。
77　〔宋〕朱熹著、黎靖德編《朱子語類》，頁 2374。

同一本體中化生繁多事物，即「理萬」。[78]

　　邵雍《皇極經世‧觀物外篇》：「太極，一也。……太極既分，兩儀立矣。陽下交於陰，陰上交於陽，四象生矣。陽交於陰，陰交於陽，而生天之四象。剛交於柔，柔交於剛，而生地之四象，於是八卦成矣。八卦相錯，然後萬物生焉。是故一分爲二，二分爲四，四分爲八，八分爲十六，十六分爲三十二，三十二分爲六十四。……合之則爲一，衍之則爲萬。」[79]邵雍以「一分爲二」、既對待又統一的模式來解釋「太極生兩儀」，可說是《老子》「道生一，一生二，二生三，三生萬物」宇宙生成模式的補充與發展。由「一分爲二」的無窮可能，印證「一」與「二」的關係，也就是「一」與「萬」的關係。[80]

　　「合之則爲一，衍之則爲萬」，形成的是由「一」而「多」、復由「多」而「一」的歷程。如此一來，由「天」而「人」，呈現的是「一、二、多」順向結構；由「人」而「天」，呈現的則是「多、二、一」逆向結構。若再進一步對應於〈序卦傳〉「既濟」而「未濟」的循環來看，順向歷程的「一、二、多」則可與逆向歷程的「多、二、一」緊密接軌，形成「多」、「二」、「一」螺旋結構。[81]

78 張立文《中國哲學範疇導論》，臺北：萬卷樓圖書公司，1993 年 4 月初版 1 刷，頁 164-167。

79 〔宋〕邵雍《皇極經世書》，臺北：中國子學名著集成編印基金會印行，1978 年，頁 320-321。

80 黃慶萱《周易縱橫談》，頁 105；張立文《中國哲學範疇導論》，頁 63-167。

81 陳滿銘〈論「多」、「二」、「一（0）」的螺旋結構─以《周易》與《老子》爲考察重心〉，臺灣師大：《師大學報‧人文與社會類》48 卷 1 期（2003 年 7 月），頁 1-19。

二、就《老子》而言

　　「道」是「全」，是「一（0）」。《老子》的「道生一，一生二，二生三，三生萬物」、「有生於无」、「有物混成，先天地生，……可以爲天下母」等，都說明了「道」的創生，是由「全」而「分」、由「一」而「多」的過程。[82]它形成了由「无（無）」而「有」的「（0）一、二、多」順向結構。

　　渾淪不分的「道」，實已稟賦「陰陽」，而「陰陽」（二）是構成萬物最基本的原質。[83]因此，在這個「由一而多」的過程中，實有「二」介於其間，以產生承「一」啓「多」的作用。如黃釗《帛書老子校注析》：

> 「一」指元氣（從朱謙之說），「二」指陰陽二氣（從大田晴軒說），「三」即「叄」，「參」也。若木《薊下漫筆》「陰陽三合」爲「陰陽參合」。「三生萬物」即陰陽二氣參合產生萬物。[84]

　　「天」爲「乾」爲「陽」，「地」爲「坤」爲「陰」，故「陰陽二氣」的說法，實已包含「天地」在內。唯一的差別，在於「天地」偏指時空形式，用於承載萬物；[85]「陰陽」偏指

82 徐復觀《中國人性論史・先秦篇》，臺北：臺灣商務印書館，1978 年 4 版，頁 337。

83 陳鼓應《老子今注今譯及評介》，臺北：臺灣商務印書館，1985 年 2 月修訂 10 版，頁 106。

84 黃釗《帛書老子校注析》，臺北：學生書局，1991 年 10 月初版，頁 231。

85 徐復觀：「中國傳統的觀念，天地可以說是一個時空的形式，所以持載萬物的；故在程式上，天地應當生於萬物之先。否則萬物將無處安放。因此，一生二，即是一生天地。」見《中國人性論史・先秦篇》，頁 335。

「二氣之良能」[86]，用以創生萬物。以此，張立文把這一個「『無』生『有』」的創生歷程，簡要歸結爲「道（無）→一（有）→二（陰、陽）→三（萬物）」的歷程。[87]

　　「（０）一→二→多」與「多→二→一（０）」之所以能夠接軌，是由於「反」的作用。《老子・四十章》：「反者道之動。」循環運動是「道」所表現的一種規律，「復歸其根」、「復歸於樸」的「根」與「樸」，都是指「道」，指萬物經過周而復始的循環運動，又返回、復歸於「道」；[88]故《老子》哲學的歸結，是「反本復初」。[89]

　　「反」，是一切變化的動力，使變化由「相反」而「返回」而「循環」，形成一個螺旋式歷程。[90]唐君毅如此闡釋：

　　　　老子之道體爲一混成者，其生物即此混成者之開散而　　　　爲器，遂失其所以爲混成。惟賴物生之後，再復命歸　　　　根，以歸於無，乃不失其混成，是爲天門之開而再闔。

86　《中庸・第十六章》：「子曰：鬼神之爲德，其盛矣乎。」朱熹注：「張子曰：『鬼神者，二氣之良能也。』愚謂以二氣言，則鬼者陰之靈，神者陽之靈也。以一氣言，則至而伸者爲神，反而歸者爲鬼，其實一物而已。爲德，猶言性情功效。」〔宋〕朱熹《四書集註》，臺北：文津出版社，1985 年 9 月初版，頁 65。

87　張立文：道最初產生出混然未分的統一體，再由混然未分的統一體產生出陰陽二氣，陰陽二氣和合產生沖氣；三者變化而產生出宇宙萬物。《中國哲學範疇導論》，頁 84。

88　姜國柱《中國歷代思想史・先秦卷》，臺北：文津出版社，1993 年 12 月初版 1 刷，頁 60。

89　陳鼓應《老子今註今譯及評介》，頁 10-11。

90　勞思光：「反」則包含循環交變之義，「反」即「道」之內容。就循環交變之義而言，「反」以狀「道」，故老子在《道德經》中再三說明「相反相成」與「每一事物或性質皆可變至其反面」之理。《新編中國哲學史》，頁 240。

　　故此混成之道之常久，亦惟賴由萬物之終必返於此混
　　成以見。夫然，老子之天道，實以混成始，亦以混成
　　終。[91]

　　「道」之動，既以「反」為原則，周而復始，生一，生
二，生三，生萬物；萬物又復歸於一，然後再二、再三、再
萬物。「有既歸無，無亦還當再有；則萬物之生，並非只由生
而返其所自生之本而止，而是由返本以再生。則萬物即在一
生而化、化而生之大化流行或生生不息歷程中」[92]。

　　《老子》主張「道」是萬有化生的總根源，而萬有演化
的結果，是復歸其本源，這是「道」本身的「對動形式」。方
東美《生生之德》直指：

　　道之發用，呈雙迴向：順之，則道之本無、始生萬有；
　　逆之，則當下萬有，仰資於無，以各盡其用，故曰：
　　「有之以為利，無之以為用」。[93]

　　「道」的順向發用，是「无→有」；「道」的逆向發用，
是「有→无」，一順一逆的結果，就形成了「无←→有」的「雙
迴向」螺旋結構。它「獨立而不改，周行而不殆」（《老子・
二十五章》）。

　　「夫物芸芸，各復歸其根」（十六章）。天地萬物始於
「无」，又復歸於「无」。《老子》以「无（道）」→「有」→
「无（道）」的結構來組織其思想，其思想又以「道」為重心，
統合「有」與「无」。《老子・二十八章》：「復歸於樸。樸散

91　唐君毅《中國哲學原論・導論篇》，頁 417、387-388。
92　唐君毅《哲學概論》，頁 723。
93　方東美《生生之德》，頁 297。

則爲器。」王弼注：「樸，真也。真散則百行出，殊類生若器也。」[94]宇宙人生就是一個由「樸」（无）而「散爲器」（有），又由「器」（有）而「復歸於樸」（无）的歷程。[95]

在這個「由一而多」、又「由多而一」的歷程中，「二」介於其中，產生了承「一」啓「多」的作用。這個「二」，歷來學者雖曾提出不同的見解，但以河上公等人所提出的「陰陽」之說，最合原意。[96]

「道」的最大功能是「生」，「生」是生成變化的過程與創生動力。《老子》不僅說明了宇宙萬物生成變化之理，更顯示了人類精神生命發展的程序。就物質生命發展程序而言，它形成「道→一→二→三→萬物」的順向歷程；從精神生命發展程序而言，它形成「萬物→三→二→一→道」的逆向歷程。道（一（0）），就其「體」而言，是生命之本質；就其「用」而言，是生命之流動。若能執「一（0）」而用之，生命便可循「一（0）」之大用，周流於宇宙萬物之中。[97]然後一順一逆，循環反復，形成互動、循環、提升的「多」、「二」、「一（0）」螺旋結構。

94 〔魏〕王弼《老子注》，臺北：學海出版社，1984 年 9 月初版，頁 34。

95 陳俊輝《新哲學概論》，臺北：水牛圖書公司，1991 年 10 月初版，頁 83；馮友蘭《中國哲學史新編》冊二，頁 50。

96 陳滿銘指出：對這個「二」，歷代學者雖有不同的說法，大致說來，有認爲只是「數字」而無特殊意思的，如蔣錫昌、任繼愈等；有認爲是「天地」的，如奚侗、高亨等；有認爲是「陰陽」的，如河上公、吳澄、朱謙之、大田晴軒等。其中以最後一種說法，似較合於原意。因爲老子「萬物負陰而抱陽」，指的雖是「萬物的屬性」；但萬物既有此屬性，有其「委」（末）就有其「源」（本），作爲創生源頭之「一」或「道」，也該有此屬性才對，所差的只是老子沒有明確說出。《章法學綜論》，頁 472。

97 姜一涵《石濤畫語錄研究》，頁 56-58。

　　此種規律，既反映了宇宙萬物創生、含容的順逆向歷程，自然也可適用於事事物物之上。哲學如此，美學自然也不例外。[98]

第三節　合院建築之「多、二、一（0）」結構

　　建築，是人類所構築出來，以容納其身、滿足其心靈的場所，除了可見、可觸的「實質環境」（physical environment），也包含不可見的「社會文化環境」（socio-cultural environment）；[99]故法國建築學家維奧萊・勒・杜克（Viollet-le-Duc, 1814-1879）強調，要認識「構築的藝術」（the art of construction），就必須了解其傳統。[100]漢寶德《中國的建築與文化》以爲若能從建築「形式」背後的「文化」著手，則可尋出華夏民族建築行爲的獨特精神，掌握傳統建築的主體價值，尤以形成文化主脈的大傳統思想，最具主導地位。[101]王鎮華《中國建築備忘錄》更明言傳統思想對中國文化最根本的影響，就是「德觀」與「陰陽」。[102]

98　以上有關「多、二、一（0）」螺旋結構理論，見黃淑貞《辭章章法四大律研究》，臺北：文津出版社，2007 年 1 月，頁 166-175。

99　徐明福《台灣傳統民宅及其地方性史料之研究》，臺北：胡氏圖書出版社，1993 年 12 月 3 版，頁 7-8。

100　郭文亮〈認知與機制：中西「建築」體系之比較〉，中華民國建築學會：《建築學報》第 70 期（2009 年 12 月），頁 81。

101　漢寶德《中國的建築與文化》，臺北：聯經出版事業公司，2004 年 9 月初版，頁 1-12。

102　王鎮華《中國建築備忘錄》，臺北：時報文化出版公司，1984 年 9 月 2 版，頁 92-98。

　　劉育東《建築的涵意》、陳維禎《省思建築：尋找詩性的智慧》也一致指出，建築所能表達的涵意中，有一種是與哲學性思維有關，且難爲人所察覺；而哲學往往又可以幫助我們對空間或實體，產生一種新的角度與新的概念。[103]因此，本節從《周易》、《老子》等典籍中所尋出的「多、二、一（0）」結構切入，如海德格爾（Martin Heidegger,1889-1976）所言，透過藝術「鑑賞」的方式，展開「存有者」（being）的「本體存有」（Being），窺見其真理的「演變與發生」（becoming and happening），令其由「遮蔽」變爲「可見」，[104]探求合院建築的「多、二、一（0）」結構。

一、由「多」而「二」

　　「多、二、一（0）」結構若落實至合院建築的鑑賞上，「多」，一指組成建築本身的各個輔助結構，二指必須深入建築底蘊才能加以掌握的各種時空結構。

　　組成建築本身的各個輔助結構，以二進一院的安泰古厝

103　如奧地利建築師暨哲學家魯道夫‧史代納（Rudolf Steiner, 1861-1925）設計學院時，從整體造型到門窗等細部，皆轉化其哲學論點至建築形式上。劉育東《建築的涵意》，臺北：胡氏圖書出版社，1996 年 8 月初版1 刷，頁 102-103；陳維禎《省思建築：尋找詩性的智慧》，臺北：美兆文化事業公司，1998 年 11 月，頁 11。

104　「being」相當於德文的「da-sein」，近似英文的「existence」，意指「我們所經驗到的存在物」。「Being」則相當於德文的「sein」，意指「不限於感覺」的「存有者的基礎」，是「最普遍或真正的原始概念」。褚瑞基《建築與「科技」》，臺北：田園城市文化，2001 年，頁 121-161；季鐵男《建築現象學導論》，臺北：桂冠圖書公司，1992 年 12 月，頁 47-63。

而言，包括門廳、庭、堂、左右護龍、日月井、龍虎池、迴廊、廚房等組群布局，屋身、牆、梁架、斗栱、柱子、屋頂、磚瓦、台基、鋪面、欄杆、外檐、內檐、木作、磚瓦等構作配件，木雕、石刻、彩繪、匾聯等細部作樣，以及由此而產生的格局、大小、材料、質感、線條、色彩、形狀、體量等語彙，呈現出層次井然、豐富多樣的閩南合院建築風采。[105]

　　陳維祺指出：「構造一方面是一種將不同材料、部件組構起來的技術，另方面又是從基本的結構形式裡發展其內在的表徵意義」；故「構造的最早形式，是基於材料的本性、空間與機能的需求產生的，構造方式變成主體形式之後，經歷時間與環境的演化，其原來的構造意義，便逐漸隱微於形式的背後，而外表的樣式卻成了印記，建築的形上表徵於是從這個構造的印記出發。」[106]因此，除了基於材料的本性、空間與機能等需求所形成的「顯性結構」，還有一種在表面上看不出來，唯有深入理解、判斷，才能加以掌握的深層「隱性結構」。

　　建築是空間藝術，也是時間藝術，更是時空結合的藝術，故它必然具有偏於空間的「賓主」、「內外」、「遠近」、「左右」、「高低」、「大小」、「圖底」、「虛實」、「視角變換」等結構關係，偏於時間的「今昔」、「虛實」結構關係，及偏於時空結合的「時空溶合」結構關係。「賓主」、「內外」、「遠近」、「左

105 林會承《傳統建築手冊》，臺北：藝術家出版社，1995 年 7 月再版，頁 21-177。組群布局、構作配件、細部作樣等輔助結構所形成的「多」，第三章「圖式空間」再做細部探討。
106 陳維祺《省思建築：尋找詩性的智慧》，臺北：美兆文化事業公司，1998 年 11 月，頁 117。

右」、「高低」、「大小」、「圖底」、「今昔」、「虛實」等「多樣」
結構，又各自形成「二元對待」關係，再經由「陰陽二元」、
由局部而整體，層層串聯，形成整體的韻律、風格。

　　「空間知覺」是人對客觀世界的空間關係的反映，包括
形狀知覺、大小知覺、深度與距離知覺、方位知覺與空間定
向等；[107]故李元洛《詩美學》以為「空間，除了大與小之外，
詩人的藝術表現還有仰觀、俯察、前瞻、後顧、遠視、近觀、
左顧、右盼八種方位和角度」，引人的眼睛在神奇狂放的一瞬
間，撫天上、地下、四方於一瞬。[108]

　　有心的欣賞者，也會利用空間「長、寬、高」三維，利
用視線或足跡的移動，尋求空間結構設計的變化。其中，根
據「長」的那一維，有「遠與近」、「內與外」等不同的空間
型態；根據「寬」的那一維，有「左與右」的空間結構；根
據「高」的那一維，有「高與低」的空間結構；結合「長」
與「寬」二維，會出現「大與小」的空間結構；若是長、寬、
高三維隨意組合，則會形成「視角變換」的空間組織。人的
視知覺對建築的形體、光影和色彩具有選擇性與注意力，又
具有把建築這一個「知覺對象」（圖）從其周圍的背景（底）
中浮現出來的能力，故會形成「圖與底」的關係。[109]

　　合院建築的特色之一，是強調軸線對稱的布局，以「德」

107 張春興《心理學》，臺北：臺灣東華書局，2002 年 3 月 2 版 51 刷，頁
　　292-293；彭聃齡《普通心理學》，北京：北京師範大學出版社，2001
　　年 5 月 2 版，頁 225。
108 李元洛《詩美學》，臺北：東大圖書公司，1990 年 2 月初版，頁 420。
109 王秀雄《美術心理學》，臺北：臺北市立美術館，1991 年 11 月初版，
　　頁 121-126。

之高低，定建築物的尊卑、內外、大小，形成主從分明、院落相間的空間組織，[110]故會形成「賓與主」的關係。賓主法，是運用輔助材料（賓）來凸顯主要材料（主），從而有力地傳達旨意的一種謀篇技巧，可於傳統詩文畫論中窺得踪影。[111]至於「賓」從「主」中生出的心理基礎，在於美感的鏈式反映，從神似、形似、對映等方面進行聯想，從而獲得更多美感。

　　以門、窗、牆、帷等建築物件分隔空間的內外法，既符合禮制等需求，自成境界；「隔簾花葉有輝光」（陳與義〈陪粹翁舉酒君子亭亭下海棠方開〉），又可引戶外的光、影、聲、色入內，達成客體物象與主體觀者之間的交互滲透，再經由內、外景物的轉換，營生空間深度與心境變化。[112]

　　阿恩海姆（Rudolf Arnheim，1904-2007）《藝術與視知覺》指出，視知覺認識不是一種簡單、直接、純粹感性的反射活動，而是一種有選擇、有抽象、有創造等多樣性交織的活動。[113]所以構成建築藝術形象的重要因素的節奏和韻律，有賴於人的視知覺才能作整體性的把握；而利用視覺這一相當重要的知覺及「長」、「寬」、「高」空間三維，更可體現「遠近」、

110 如主房必須大於廂房，主體庭院總是比後院、偏院廣闊，主房用檻窗，偏房用支摘窗。王其鈞《中國傳統民居建築》，香港：三聯書店，1993年3月初版1刷，頁191-196。

111 有關賓主法的一般理論、襯托理論、別名異稱等，見夏薇薇《文章賓主法析論》，臺灣師大國文研究所碩士論文（2000年5月），頁7-21。有關賓主法在繪畫上的運用，見劉思量《中國美術思想新論》，臺北：藝術家出版社，2001年9月初版，頁30-40。

112 仇小屏《篇章結構類型論》，臺北：萬卷樓圖書公司，2000年2月初版，頁72-83。

113 〔美〕魯道夫・阿恩海姆（Rudolf Arnheim）著、滕守堯、朱疆源譯《藝術與視知覺》，成都：四川人民出版社，2001年3月1版1刷，頁572-582。

「左右」、「高低」等空間審美活動的內涵。只要依據人類視覺觀看的原理，善用構圖、造形、對比、協調、律動等元素特性，安排適當的「視覺路徑」，即可引導觀者自覺或不自覺地依循這個有秩序、有規則的組織系統，進入可觀可賞之處。[114]

　　若不從單一角度描摹景物，而是搭配空間三維造成視角的移動，[115]並將此種變化體現於藝術審美中的視角變換法，可蒐羅不同空間的不同景物，使其空間感寬闊而立體；於空間轉換之際，又能產生「躍動性」的空間美，予人「山隨萬轉」的全方位視界。[116]

　　「圖底」關係，是構成視覺藝術格式塔特點的基本規律。在視覺心理學上，把「知覺對象」從其背景中浮現出來，讓我們識認得到的，稱之為「圖」；其周圍的背景，則落而為「底」。[117]若落到合院建築上來說，門廳、庭、堂、左右護龍、迴廊、廚房等組群布局，台基、屋身、屋頂等構作配件，及木雕、石刻、彩繪等細部作樣，是「圖」；至於須透過解析才能體會的教育理想、倫常觀念、德觀思想及風水生氣觀等，

114 劉思量《中國美術思想新論》，臺北：藝術家出版社，2001 年 9 月初版，頁 30。

115 遠近法、高低法、左右法、內外法等，視點雖有移動，方向卻一致而無變化。視角變換法，則為「複合的角度」或「空間的轉向」，指前後遠近上下的轉向，所造成空間角度的轉換。李元洛《詩美學》，頁 420；黃永武《中國詩學：設計篇》，臺北：巨流圖書公司，1978 年 6 月 1 版 4 刷，頁 60。

116 仇小屏《篇章結構類型論》，頁 124；李元洛《歌鼓湘靈》，臺北：東大圖書公司，2000 年 8 月初版，頁 468。

117 格式塔是德文 Gestalt 的譯音，意即「模式、形狀、形式」，為心理學重要流派之一。1910 年左右，由馬科斯・韋特墨（Wertheimer, 1880-1943）、沃爾夫岡・柯勒（Kohler,1887-1967）和科特・考夫卡（Koffka, 1886-1941）所提出。王秀雄《美術心理學》，頁 121-126。

則是「底」。

　　劉勰（約 465-522）《文心雕龍‧神思》：「寂然凝慮，思接千載；悄焉動容，視通萬里。」人的所思所感，不能脫離時空而獨存；任何情感與哲理，也都得透過時空實象的交互映射而予以形象化。[118]因此，時空藝術，是經過審美觀照與審美處理後的時空，是客觀「再現」與主觀「表現」對待統一的審美時空。[119]

　　鑑賞者對物理時空，又具有能動的再創造力，他可改變物理時空的恆常性，凸顯心理時空的「變幻性」。此種「變幻性」主要表現在心理時空的多向度上，亦即物理空間雖是「三維」的，心理空間卻可以是「一維」、「二維」、或「三維」；物理時間雖是單向、不可逆的，心理時間卻是「不可逆」、「可逆」並存的。此種「變幻性」也表現在心理時空的「模糊」上，鑑賞者可依其需求，自由地變造時空，盡情地往「虛」處發展，使心理空間中具有虛空間、心理時間中有虛時間（未來），形成一種獨特的藝術審美的意趣；甚或達成心理時空與物理時空溶合無跡（「時空溶合」）的化境。[120]

118 黃永武《中國詩學：設計篇》，頁 43。沈福煦也指出，形象，是通過對象的各部分之間的內部聯繫而形成的一個綜合的有概念語義的形體，它反映的是特定事物的整體特徵。這一形象傳達出的感情性質之所以鮮明、通透，無疑是當時的社會生活決定人們的情感所向，也決定了建築的語言。見《人與建築》，臺北：臺北斯坦出版有限公司，1993 年 3 月初版 1 刷，頁 153-154、268。

119 李元洛《詩美學》，頁 373-377。

120 潘其添〈咫尺之圖，千里之景：藝術時間和藝術空間〉指出：藝術時間、空間具有再創造性，打上了人化的烙印。第二，藝術時間、空間具有靈活性和多樣性的特點。第三，藝術時間、空間也是有限與無限的辯證統一，但它具有藝術趣味性。《藝術與哲學》，上海：上海文藝出版社，1989 年 4 月 1 版 1 刷，頁 32-35。

　　因此就空間的虛實來說，凡眼前所見的組群布局、構作配件、細部作樣及材料，是「實」；由此引發的「象外之象」、「象外之意」，以及透過門窗牆帷等建築物分隔而形成的光影，是「虛」。虛實空間之所以能轉換自如，是由於審美想像奔騰的結果。[121]

　　若就時間的今昔而言，安泰古厝始建於乾隆四十八年（1783），乾隆五十年（1785）正身部分完工，道光二、三年間（1822-1823）左右護龍完工，嘉慶末年、同治年間（1862-1874）及日據時代數度修建；[122]民國六十七年（1978）拆卸遷移至新基地重建時，有些又因腐朽而代以新建材。

　　由於美感的騰飛，人的想像可以在過去、現在、未來中，來去自如，故時間的虛實，便是將「實」時間（今、昔）與「虛」時間（未來）雜揉於藝術鑑賞之中，以求景情一體、虛實互見。甚且，「時」與「空」、「虛」與「實」交相呼應而溶合，形成豐富多變的藝術現象。[123]

　　審美時空，消除了自然時空與現實時空的外在性，成為自由的精神生活本身的形式。[124]此種心理時空，雖受客觀時空規律的制約，但它更是一種藝術想像的產物，創造了一個更富於美之色彩的時空情境。故作者的再創造力，是心理時

121 張紅雨《寫作美學》，高雄：復文圖書出版社，1996 年 10 月初版 1 刷，頁 129-131。

122 李重耀《林安泰古厝拆遷計劃：中國閩南建築之個案研究》，臺北：詹氏書局，1991 年 2 月初版，頁 110-116。

123 張紅雨《寫作美學》，頁 130；陳滿銘《章法學論粹》，臺北：萬卷樓圖書公司，2002 年 7 月初版，頁 172-213。

124 楊春時《系統美學》，北京：中國文聯出版公司，1987 年 3 月 1 版 1 刷，頁 90。

空出現的起點；而「美」，則是所欲達成的終點。至於搭起起
點與終點之間的橋梁，則是種種時空設計的技巧。時空現象
在形象化的過程中，既然必經作者匠心獨運的「處理」，讀者
若能細加剖析其技巧，不僅能深入解析內蘊，更能領會由此
而生的各式美感。[125]

　　例如，當空間不斷外拓展延伸或反向內凝聚時，會產生
「由主而賓」或「由賓而主」、「由內而外」或「由外而內」、
「由近而遠」或「由遠而近」、「由低而高」或「由高而低」、
「由右而左」或「由左而右」、「由小而大」或「由大而小」、
「由底而圖」或「由圖而底」等秩序結構；若再引而申之，
結合廣延與凝聚，就會出現「主、賓、主」或「賓、主、賓」、
「內、外、內」或「外、內、外」、「近、遠、近」或「遠、
近、遠」、「低、高、低」或「高、低、高」、「小、大、小」
或「大、小、大」、「右、左、右」或「左、右、左」、「底、
圖、底」或「圖、底、圖」、「虛、實、虛」或「實、虛、實」
等變化結構，充分滿足「尚奇」的求新求美心理。此種廣延
或凝聚的手法，余東升《中西建築美學比較研究》指其與中
國哲學觀念有著緊密關係。[126]

　　豐富而多樣的傳統合院建築，同時也充份發揮了「陰陽」
消長而互相共存的哲學，形成「二元對待」的空間語法原則。
孫全文、王銘鴻《中國建築空間與形式之符號意義》的研究

125 仇小屏《古典詩詞時空設計美學》，臺北：文津出版社，2002 年 11 月
　　初版 1 刷，頁 15、1-2。
126 余東升《中西建築美學比較研究》，臺北：紅葉文化事業公司，1995 年
　　12 月初版，頁 94-97。

提出，這「二元並存」空間語法原則所呈現的特色，主要表現於兩方面：一是藉由廊道、簷廊、門屋等中介空間所提供的「連繫→過渡→緩衝→轉入」的中介功能，串聯各個局部、各個層次空間，產生連續性原則；二是藉由陰陽二元並存、虛實互相流通，[127]以收由「多」而「二」的聯貫效果。

二、由「二」而「一（0）」

朱熹《朱子語類》卷七十七指出：「『立天之道曰陰與陽』，是以氣言；『立地之道曰柔與剛』，是以質言；『立人之道曰仁與義』，是以理言」；「蓋聖人見得三才之理，只是陰陽、剛柔、仁義，故為兩儀、四象、八卦，也只是這道理；六畫而成卦，也只是這道理。」[128]故〈說卦傳〉說：「昔者聖人之作《易》也，將以順性命之理。」又〈乾・象〉：「天行健，君子以自強不息。」〈坤・初六〉：「履霜，堅冰至。」陰陽所根據的，即乾坤二元運行之得。乾坤，就形而上言，即「陰陽」；就形而下言，即「剛柔」。所以〈繫辭下傳〉的「陰陽合德而剛柔有體」，即隱含著陰陽並存、對待而統一的含意。[129]《周易》「易有太極，是生兩儀」的二元對待觀，王其鈞指其已化為人們的思維，體現在傳統民居中。[130]

127 孫全文、王銘鴻《中國建築空間與形式之符號意義》，臺北：明文書局，1989 年 12 月再版，頁 21-23、47。

128 〔宋〕朱熹《朱子全書・朱子語類》，上海：上海古籍出版社，2002 年 12 月 1 版 1 刷，頁 2613-2615。

129 王鎮華《中國建築備忘錄》，頁 97-99。

130 王其鈞《中國傳統民居建築》，頁 229。

　　若就合院而言，即王鎮華《中國建築備忘錄》所說的對實體建築與虛體庭院的正視與交融，對屋頂順力內凹與台基、柱礎頂力外凸的造型設計，對屋頂與梭柱直中帶曲、剛中帶柔的曲線處理，確定機能空間與不確定機能空間的「餘地」精神的表現。凡此，皆反映了內在的「陰陽二元」思想；故以《周易》中的「陰陽」思想，更能解釋中國文化的整體現象，也具有更大的涵蓋性與準確性。[131]

　　中國思想的二元性，可從「陰陽」（或乾坤）瞭解。其一貫性，則可從「德觀」瞭解。〈繫辭上傳〉說：「乾知大始，坤作成物。」王鎮華指出，「德觀」是中國原創文化，其旨在能掌握「變」與「常」。在「變」中得其常態、明其正道，以定出制度，同時包容「未來」的變，是「大始」；有此「大始」，才能「成物」。行為上，孔子定出「忠恕」二字；建築上，提出「合院建築」。《孟子·盡心下》：「充實之謂美，充實而有光輝之謂大。」合院建築重門疊院式的深藏與豐富感，正說明了「德觀」所指的「偉大」或「美」是什麼。[132]

　　一座合院建築是由許多不同的部門所組成，除了外形上

131 王鎮華《中國建築備忘錄》，頁 78-80。
132 朱熹注：「盡己之謂忠，推己之謂恕。……蓋至誠無息者，道之體也，萬殊之所以一本也。萬物各得其所者，道之用也，一本之所以萬殊也。以此觀之，一以貫之之實可見矣。或曰：中心為忠，如心為恕。於義亦通。」程子曰：「以己及物，仁也。推己及物，恕也。違道不遠是也，忠恕一以貫之。忠者天道，恕者人道。忠者無妄，恕者所以行乎忠也。忠者體，恕者用，大本達道也。……中庸所謂忠恕違道不遠，斯乃下學上達之義。」（〔宋〕朱熹《四書集註》，臺北：文津出版社，1985 年 9 月初版，頁 174-175。）故王鎮華指忠恕之道是一條開放系統，它開拓了中國人的文化生活。從空間表面上來看，合院建築是一封閉系統，但就行為活動上來看，卻是一開放系統。《中國建築備忘錄》，頁 95-97。

可辨識的組群布局、構作配件、細部作樣，尚有須透過解析始能體會的間架尺度、風水，更重要的是隱藏於外形與緜延生機中的含義。林會承《傳統建築手冊》指其為傳統建築的「思想根源」，是數千年深厚文化之結晶，也是傳統建築真正價值所在。所以中國人冶心志操行、倫常觀念、教育理想及宗教信仰於一爐，並散布於建築中，期望子孫以「孝」、以「德」為倫理核心，在此「安身」及「立命」。[133]

　　儒家「德觀」思想，深入建築，是鐵一般的事實。賀陳詞指出，我們的居住建築有其一定的形式語言，經此形式語言能具體呈現我們的價值觀。西方的思維是神本位的，我們則是人本位；人本位建築著重的是實質環境背後的精神支柱，也就是儒家倫理思想的價值觀。[134]此種寓思想、價值觀於生活的意匠，儒家稱之為「教化」。二千多年來，由「教」而「化」，深入人心，規範人的所思所行。[135]故思想觀念、生活行為、建築空間，這三個層次是一貫的。唯有一貫的思維，才能出現一貫的生活方式。中國建築之所以四千年來一氣呵成，此種一貫性，實出自儒家一貫「德觀」思想的經驗與智慧。[136]

　　以此可知，「陰陽二元」的相濟，充份發揮了合院建築無限的「包容性」，可收由「多」而「二」的聯貫效果；對「德」整體而一貫的把握，又可展現合院建築特有的「延續性」，形成由「二」而「一（0）」的關係。如此一來，正好凸顯了合院建築的「多、二、一（0）」結構。

133　林會承《傳統建築手冊》，臺北：藝術家出版社，1995 年 7 月再版，頁 11。
134　徐明福《台灣傳統民宅及其地方性史料之研究》，序文。
135　同上註，頁 8-12。
136　王鎮華《中國建築備忘錄》，頁 136。

第三章　合院建築與「多、二、一（0）」結構：「多」（上）

　　宇宙是「時」與「空」的結合體，生活其中的人類本身及周遭一切，皆離不開「時」與「空」。建築藝術，也是如此。

　　建築具實用性功能，直接影響著我們的生活，又是最能決定環境特色的藝術，[1]利用「時」、「空」等元素達其美學價值；故它同時包含了「物理時空」（或「客觀時空」）與「心理時空」（或「藝術時空」）。[2]

　　在「物理時空」中，空間的三維架構及其廣延性，時間的不間斷性、瞬逝性與不可逆性，皆在此展現。欣賞者的「心理時空」，一方面承繼物理時空，隨物而宛轉；一方面也改造物理時空，與心而徘徊。因此欣賞者的建築審美心理發揮明顯的作用，有時以「空」為主，有時以「時」為主，有時又

1 建築空間的需求，不外物質和精神兩方面。在物質上，要求一定的遮掩物以分隔與外界的關係，以及防風雨寒暑的侵襲；要有適當的空間，並以門窗形式保持與外界的聯繫；同時有採光、通風與觀望的要求。精神上的需求，包括心理、倫理及審美諸層次。沈福煦《人與建築》，臺北：臺北斯坦出版有限公司，1993 年 3 月初版 1 刷，頁 1-2。

2 李美蓉《視覺藝術概論》，臺北：雄獅圖書股份有限公司，1995 年 9 月 2 版 1 刷，頁 193；李元洛《詩美學》，臺北：三民書局，1990 年 2 月初版，頁 363-377。

「時」與「空」溶合在一起，形成多變向度的藝術美感。[3]

第一節　圖式空間

人類都有空間知覺[4]，這些知覺的反覆體驗、積累凝聚、經驗化後，便形成空間意識或空間觀念。[5]李美蓉《視覺藝術概論》進一步指出，無論是繪畫、雕塑、或建築審美，必涉及「圖式空間」、「錯覺空間」、「真實空間」三種元素。因為有體積的存在，就有「真實空間」的存在；而「錯覺空間」是利用形狀重疊、透視、光線等元素所形成的虛空間；「圖式空間」涉及的僅是形狀與空間在平面上的交互作用，無深度的暗示。[6]

「真實空間」與「錯覺空間」，涉及空間的三維架構及其廣延性，故會進一步形成「層次空間」。至於「圖式空間」所描繪的重心，在此視點的「外形」，較不牽涉到空間的三維架構及其廣延性，故可就組成建築本身的各個輔助結構及雕飾

3 李浩：「詩人俯仰流觀的並不僅僅是空間形象，同時也還有時間意象，詩人用心靈的眼睛俯仰古今，游心太玄，迴環往復，因此，空間中滲透了時間，時間中融合了空間，形成了四維度的空間結構。」見《唐詩的美學闡釋》，合肥：安徽大學出版社，2000 年 4 月 1 版 1 刷，頁 68。

4 處在三度空間內的個體，對自己與周圍事物關係的瞭解，以及對位置、方向、距離等各種構成空間關係要件的判斷、瞭解的心理歷程，即為「空間知覺」。張春興《心理學》，臺北：臺灣東華書局，2002 年 3 月 2 版 51 刷，頁 292-293。

5 邱明正《審美心理學》，上海：復旦大學出版社，1993 年 4 月 1 版 1 刷，頁 206-207。

6 李美蓉《視覺藝術概論》，頁 92-96。

意象這兩方面來探討。

一、各個輔助結構

　　徐明福《台灣傳統民宅及其地方性史料之研究》指出，量化的實體在構築的過程中，首將材料構築成構件，次將構件依垂直、水平等方向組成量體，使「意圖」有其量化的立足點。同時也會考慮比例、質感、色彩、光線、虛實等視覺語彙的運用，構成該建築的形象，再透過人的知覺感知。[7]由此，楊裕富《都市空間理論與實例調查》、李美蓉《視覺藝術概論》以為圖式空間的形式，泛指各種物件被塑造後的外表樣式，包括空間的格局與大小、材料、質感、線條、色彩、形狀與體量等。[8]

　　以安泰古厝為例，先就空間格局與大小而言。其二進落四合院，本有三十四間房，六十九楹（柱）、八十八扇，雕刻門窗三十二片，磚三萬多塊，瓦二十四萬片。上院五間[9]起，以祭祀祖先的堂（正廳）為主軸，向左右對稱延展。前有垂花門廳，左右各一耳房；外有供晒稻穀用的前埕，埕前是兼具防禦、養魚、防火、供水、降溫及調節氣候等功能的月眉

7 徐明福《台灣傳統民宅及其地方性史料之研究》，臺北：胡氏圖書出版社，1993 年 12 月 3 版，頁 15。

8 楊裕富《都市空間理論與實例調查》，臺北：明文書局，1989 年 1 月初版，頁 82；李美蓉《視覺藝術概論》，頁 86-96。

9 「間」為衡量面寬之單位，古代稱每兩根柱子（或牆身）之間距為「一間」。一座完整的合院建築，其廳堂間數最少為三間，其次為五間，再多為七間、九間，最多為十一間。林會承《傳統建築手冊》，臺北：藝術家出版社，1995 年 7 月再版，頁 33。

池；堂左右各有內外護龍，堂前爲庭；內外護龍之間爲過水
（過廊），連接兩側走廊，左右各有日、月井與龍、虎池；宅
前左側，配有三開間簷廊書房一座，是子孫習文處；宅後左
右各有一口龍、虎井。台基[10]採前低後高、內高外低、正高
偏低的原則，以符合倫常觀念，且對通風與冬季日照，可取
得良好效果（見圖一）。[11]

　　磚、石、木、土墼的混合構造[12]，主要材料運自大陸[13]，
可區分爲大木作、小木作、瓦作、石作與磚作。據李重耀的

10 台基與柱梁、屋頂合稱爲中國建築的三要素。台基的原始功用爲防止室
　　內遭到雨水漫淹、潮溼，以及襯托建築體宏偉的外形。台基的高度，是
　　屋主身分地位的象徵，同時也是空間地位的象徵。林會承《傳統建築手
　　冊》，頁 37-39。

11 李重耀指出：安泰古厝「堂」左邊爲大房，右邊爲二房，不夠居住時，
　　左右兩房外再各增一間，稱爲「五間起」。如在正身前左右兩側再增建廂
　　房，則稱爲「護龍」（東西廂房），做爲臥房、客房（俗稱間仔或客間），
　　專爲處理農商事務或客人居住之用，又可做爲廚房或儲藏室之用。護龍
　　之外，如有必要可再增建「外護龍」。聯繫各廂房之遊廊稱「過水」。正
　　身和護龍組成一個馬蹄形，中間圍成一塊場地，如前面還圍著有門廳的
　　圍牆，則稱此場地爲「內埕」或「丹墀」；若無門廳，則簡稱爲「大埕」，
　　是用來舉行祀典、婚慶、喪葬之場所，平日則做爲曝曬農作物的場地。
　　前面的門廳叫「前廳」或「下院」是爲會客之處，門廳之外即爲曬穀埕
　　或前埕。《林安泰古厝拆遷計劃：中國閩南建築之個案研究》，臺北：詹
　　氏書局，1991 年 2 月初版，頁 98-102、116-138。

12 古厝原有的牆壁，依位置的不同，即有四種施工方式：一是純爲紅磚作，
　　外面再以石灰粉刷；二是土磚及紅磚的混合造，上面再以石灰粉刷；三
　　是先以蘆葦莖編織成體，上面再塗加泥土後以石灰粉刷之；四是先以桂
　　竹筋編織成體，上面塗加泥土，再以石灰粉刷。同上註，頁 170。

13 柱子是烏心石，梁是福州杉，石材也是整塊運來，路線爲：由唐山（中
　　原大陸）經臺灣海峽從淡水入基隆河，以駁船拖至劍潭，再沿新生北路
　　的瑠公圳下來，到八德路中央圖書館分館前的一條支溝，向東南運到「坡
　　心」（安泰古厝一帶舊稱），最後在「大橋頭」上岸。王鎭華《中國建築
　　備忘錄》，臺北：時報文化公司，1984 年 9 月 2 版，頁 11。

研究指出，全部大木作[14]以暗榫、暗釘組合而成，嚴密完美。梁、柱間的接榫，牆基石塊、清水紅磚、石板窗格的疊砌，石料與石料、石料與木料間，門梃、裙板、石案、地檻、柱珠等接合處，也是如此。如意石階、寓襯階條、板徒、土襯腰帶、石條牆腳等，比例勻稱；門院、丹墀（天井）、暗溝與前埕等火成岩石材，尺寸準確。一條龍單脊式屋脊，曲線柔和自然。屋簷以板狀紅磚二度挑出，防水，並作為硬山式屋頂的收頭。左右護龍上門額的石枋，砌有空心素陶花磚，能排散室內空氣，又形成不同立面，益增美觀。[15]

　　「材質」是指視覺與觸覺共同感知的材料特質，它藉由「質感」來顯露一己的獨特風貌，也透過「質感」來表達「質」的特性。故就材料與質感而言，善於掌握、發揮「材質」的安泰古厝，充分流露了木材的「溫暖感」，石材的「堅實感」，磚土的「溫厚感」，共同構成建築造型的「素質美」。

　　再就線條與色彩而言。「線」與「色」，是構成中國建築「外飾美」的兩大要素。線條是視覺元素中最基本的元素，其特性也最不受限制。它是「點」的連續運動而成。線條的再延伸，包圍住一平面時，會形成輪廓、形狀；其與四周的關係，可構成空間；又暗示著力量、速度、方向與情緒，產生視覺上前進或後退的感覺，形成優雅、富韻律的圖式。[16]如

14 大木作指大梁架結構，可歸納為抬梁式和穿斗式。抬梁式是柱上承梁，梁上承檁，檁上承椽，南方大型廳堂多用之，其優點是可形成大空間，且榫眼寬鬆，不怕輕微的地震。王其鈞《中國傳統民居建築》，香港：三聯書店，1993年3月初版1刷，頁51。
15 李重耀《林安泰古厝拆遷計劃：中國閩南建築之個案研究》，頁116-138。
16 李美蓉《視覺藝術概論》，頁86-96。

安泰古厝即通過線條和骨架，賦予屋頂一種水平式的強調，以平衡屋頂以下的一連串垂直元素。[17]

　　汪正章《建築美學》指出，水平方向的建築線條，其特點是延伸、舒展，具「輕快性」美感。垂直方向的建築線條，其特點是挺拔、向上，具「崇高性」美感。建築曲線，其特點是活躍、流動，具「生產性」美感。三者皆能引起各種獨特的審美心理，於是在既直又曲、欲靜又動的屋頂輪廓，在界限分明的豎向「三段」（台基、牆身、屋頂）中，生動體現了水平線條的「舒展感」與「平靜感」、垂直線條的「向上感」與「超越感」、曲線的「游動感」與「起伏感」等建築的「線藝術」。[18]

　　合院建築為「法式」、「則例」所限，多以素色出現，且主要來自木、石、磚、瓦等材質本身。石雕、木雕、彩繪、泥塑、剪黏等建築雕飾，取材多樣，紅色的「溫熱感」，藍色的「沉靜感」，白色的「純淨感」，綠色的「生命感」，黃色的「積極感」，金色的「富貴感」，交融為一體，麗而不俗，遠看十分沉著，近觀不失細節，耐人細細品嚼。[19]

　　末就形狀與體量而言。材料與結構，砌成建築空間，傳達建築精神，也通過體量來表現建築的抽象美。如小體量的「親切感」，大體量的「雄壯感」，高體量的「神聖感」，以及單一體量的「純潔感」，複雜體量的「豐富感」。對稱、規則

17 賽蒙・貝爾（Simon Bell）著、張恆輔譯《景觀學中的視覺設計元素》，臺北：六和出版社，1997 年 2 月 1 版，頁 136。
18 汪正章《建築美學》，北京：東方出版社，1997 年 4 月 1 版 2 刷，頁 150-151、201-202。
19 王其鈞《中國傳統民居建築》，頁 23。

的造型，易生靜態感；非對稱、不規則的造型，易生動態感；直角、直線的矩形體量，易生靜態感；曲線、曲面的流線形體量，易生動態感。它們與格局大小、材料、質感、線條、色彩等構圖元素一樣，一經建築技術與藝術意匠的結合，立即變得奧妙無窮。[20]

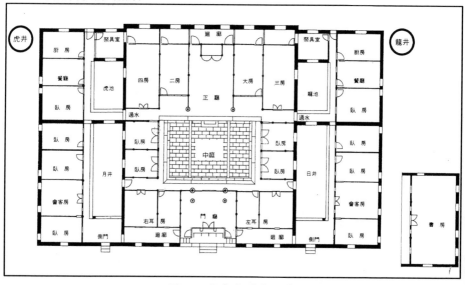

圖一　安泰古厝平面圖

二、建築雕飾意象

漢寶德《中國的建築與文化》指出，以禮制為代表的「人本精神」，表現在空間的秩序與和諧，也表現在明確的感官主義上。自建築的審美觀來看，即講求精雕細鑿、雕梁畫棟。中國人又喜歡幸福、圓滿、長壽等吉祥意，建築上自然布滿

20 汪正章《建築美學》，頁165。

這些象徵。[21]徐明福《台灣傳統民宅及其地方性史料之研究》也指除了實用性意義，建築也具有象徵意義，表現在建築內部空間組織及避邪性裝飾物等構築元素上。[22]

　　裝飾，作為合院建築的有機組成部分，重視局部雕鑿趣味，單體造形變化多樣，對創造建築美有著不可忽視的作用。如同讀一首詩，引人在遐想中跳躍。[23]以臺北市現存作工最精緻的安泰古厝而言，[24]擁有相當財力，社會地位高，加上當時官府管制較鬆，常仿官衙形式，因而在選材、圖案設計與雕刻技巧上別具心裁。每一細部構件皆為上乘之作，[25]又構成意象的多義性，陳維祺《省思建築：尋找詩性的智慧》指其不但將概念化為可被瞭解的真實，並且將之帶到一個更豐富的意緒與境界。[26]

（一）意象理論述要

　　西方的「意象」（image）一詞，原為心理學名詞，如韋勒克（René Wellek, 1903-1995）、華倫（Austin Warren, 1899-1986）《文學論》即稱之為「過去的感覺或已被知解的經驗在

21 漢寶德《中國的建築與文化》，臺北：聯經出版事業有限公司，2004 年 9 月初版，頁 22-25。

22 徐明福《台灣傳統民宅及其地方性史料之研究》，臺北：胡氏圖書出版社，1993 年 12 月 3 版，頁 8-10。

23 王其鈞《中國傳統民居建築》，頁 31。

24 馬以工《尋找老臺灣》，臺北：時報文化出版公司，1988 年 4 月 2 版 1 刷，頁 93-94。

25 李重耀《林安泰古厝拆遷計劃：中國閩南建築之個案研究》，臺北：詹氏書局，1991 年 2 月初版，頁 100；王鎮華《中國建築備忘錄》，頁 11。

26 陳維祺《省思建築：尋找詩性的智慧》，臺北：美兆文化事業公司，1998 年 11 月，頁 44。

心靈上再生或記憶」之「心靈現象」。[27]後為文學批評援引，應用於藝術、文學上，指以各種藝術媒介表現的心理上之圖畫。但它偏指「象」一物，與王弼所謂的「意生象」分指「意」、「象」二物，略有出入。[28]

　　做為中國文學批評的「意象」的源頭，可上溯至《老子》與《周易》。如《老子・二十一章》：「道之為物，惟恍惟惚。惚兮恍兮，其中有象。」出現了「象」的範疇。《周易・繫辭上傳》：「聖人立象以盡意，設卦以盡情偽，繫辭焉以盡其言。」又〈繫辭下傳〉：「古者庖犧氏之王天下也，仰則觀象於天，俯則觀法於地，觀鳥獸之文與地之宜。」有了「立象以盡意」、「觀物以取象」兩個命題，於是意象學逐漸成為中國美學的中心範疇。[29]

　　其後，虞摯〈文章流別論〉、陸機〈文賦〉，以及最早標舉「意象」美學概念的劉勰《文心雕龍・神思》，指明詩歌創作中的「形」與「情」的鍾嶸《詩品・序》，提出「詩有三格」的王昌齡《詩格》、與窺見「內意」（主觀）和「外象」（客觀）關係的白居易《金針詩格》；更有總結前人積累的藝術經驗及理論成果，把「物象」與「心意」聯繫起來的司空圖《二十四詩品》。乃至後來梅聖俞《續金針詩格》、王廷相〈與郭價夫學士論詩書〉、沈德潛《說詩晬語》、方東樹《昭昧詹言》

27 韋勒克（René Wellek）、華倫（Austin Warren）著，王夢鷗、許國衡譯《文學論》，臺北：志文出版社，1987年12月再版，頁303。
28 張漢良《比較文學理論與實踐》，臺北：東大圖書公司，1986年2月初版，頁360-370。
29 葉朗《中國美學的發端》，臺北：金楓出版公司，1987年7月初版，頁93。

等，對「意象」都有一脈的繼承與發展。[30]

　　《周易》以充滿秩序、變化規律的卦爻之「象」，來表達對流動不居的事物之吉凶判斷、預測與憂患之「意」；故「意」之於「象」，實是符號的「所指」之於其「能指」[31]，包孕著一種極為重要的本體論（「意」）與方法論（「象」）意義，包孕著「心」與「物」、「主」與「客」、一般普遍性（哲理的）與具體個別性（形象的）之象徵性關係。它是抽象主觀之「意」與具體客觀之「象」，在語文中的和諧交融、辯證統一，具體展現了審美主體在認識、把握世界的過程中之心理活動規律；故它可由哲學過渡到藝術美學。[32]如章學誠（1738-1801）《文史通義·易教下》：

> 象之所包廣矣，非徒《易》而已，《六藝》莫不兼之；
> 蓋道體之將形而未顯著也。雎鳩之於好逑，樛木之於
> 貞淑，甚而熊蛇之於男女，象之通於《詩》也，……
> 故道不可見，人求道而恍若有見者，皆其象也。[33]

30 李元洛《詩美學》，臺北：東大圖書公司，1990 年 2 月初版，頁 161-209。其他，陳望衡《中國古典美學史》、葉朗《中國美學的發端》、袁行霈《中國詩歌藝術研究》等，也多所論述。

31 索緒爾（Ferdinand de Saussure, 1857-1913）的研究指出，語言裡的「符號」是「概念」（concept）與「聲音意象」（sound image）之結合。他將後兩者稱為「signified」與「signifier」，中文可譯為「所指」與「能指」。符號，既然具有表示成份之「所指」，和被表示成份之「能指」兩個基本構成成分，「所指」即相當於作為中國「意象」理論中之「意」，「能指」即相當於「象」。高辛勇《形名學與敘事理論：結構主義的小說分析法》，臺北：聯經出版事業公司，1987 年 11 月初版，頁 65；古添洪《記號詩學》，臺北：東大圖書公司，1984 年 7 月初版，頁 34-36。

32 葉太平《中國文學之美學精神》，臺北：水牛圖書出版公司，1998 年 7 月初版，頁 305-328。

33 〔清〕章學誠撰、〔民國〕葉瑛校注《文史通義》，臺北：頂淵文化事業有限公司，2000 年 9 月初版 1 刷，頁 18。

　　「好逑」、「貞淑」之「意」，抽象而難以把握，必經「雎鳩」、「樛木」之「象」，故「象」之所包，《六藝》莫不兼之。而比興、興象、形神、氣韻、神韻、意境等傳統美學範疇，也可說皆是建構在「意象」之骨架上。

　　陳慶輝《中國詩學》的研究指出，「意象」一詞，一指意中之象，如劉勰《文心雕龍‧神思》：「獨照之匠，窺意象而運斤。」二指意與象，如何景明（1483-1521）〈與李空同論詩書〉：「意象應曰合，意象乖曰離。」三指客觀景象，如姜夔（1155-1221？）〈念奴嬌序〉：「予與二三友曰盪舟其間，薄荷花而飲。意象幽閑，不類人間。」四指作品中的形象，如方東樹（1772-1851）《昭昧詹言》：「意象大小遠近，皆令逼真。」[34]

　　由此可知，「意象」實有個別與整體、狹義與廣義之分。由若干「個別意象」構成的整體，就是「整體意象」；構成「整體意象」的若干局部，就是「個別意象」。廣義者指全篇，屬於整體，可析爲「意」與「象」；狹義者，指個別之意象，大都用其偏義，往往合「意」、「象」爲一來稱呼。[35]陳滿銘〈從意象看辭章之內容成分〉進一步指出，它主要包含「情」、「理」、「事」、「物（景）」四種內容成分。其中，具體材料之「事象」、「物（景）象」，爲「象」；核心之「情」、「理」，爲「意」。

　　任何藝術作品，皆是結合「形象思維」、「邏輯思維」與「綜合思維」而成。「形象思維」主要探討「意」與「象」之形成及其表現；「邏輯思維」主要探討「意象」之組織；「意」與「象」之統合，則屬「綜合思維」。藝術作品所欲傳達的「情、

34 陳慶輝《中國詩學》，臺北：文史哲出版社，1994年12月初版，頁62。
35 陳滿銘《意象學廣論》，臺北：萬卷樓圖書公司，2006年11月，頁24-25。

理」是最核心之「意」，而「風格」則是以「情、理」統合各
意象之形成與表現、意象之組織與統合，所產生的一種抽象
力量。[36]因此，建築雕飾符號體系也可以廣義之「意象」，將
其主要內涵「一以貫之」，進而探討其運用。[37]

（二）建築雕飾意象之形成與表現

　　由磚、石、木、土等混合構造的安泰古厝，又可再分為
大木造作、石雕、土磚和瓦、細木雕刻及門窗等部分。雕飾
意象最常出現的部位，則為台基、鋪面、門、磚石窗、門枕
石、櫃臺腳、水車堵、柱、樑、柱礎，及槅扇、屏門、花罩、
神龕、匾聯、家具等內外檐裝修。因受儒家禮制思想影響，
以位於中軸線上的「堂」及垂花門廳，擁有最佳的材質及最
繁麗的雕飾，以表尊貴之意。其次，才是中軸線兩側的廂房、
跨院書齋、廚房雜屋等。

　　雕飾的材料，主要為木材、石材、泥塑、剪黏等。木雕
技法與石雕相似，《營造法式》歸納為「剔地起突」、「壓地隱
起」、「減地平鈒」、「素平」四種。[38]以灰泥塑形而表面上漆

36 陳滿銘〈從意象看辭章之內容成分〉，《國文天地》19 卷 8 期（2004 年 1
　　月），頁 95。
37 以上有關意象理論述要，見黃淑貞《以石傳情：談廟宇石雕意象及其美
　　感》，臺北：國立台灣藝術教育館，2006 年 12 月初版，頁 14-32；黃淑
　　貞〈從意象探討中國動畫短片《三個和尚》之內涵〉，臺灣藝術大學：《藝
　　術學報》，第七卷第 2 期（總 89 期），2011 年 10 月，頁 176-177。又鄭
　　時齡在探討中國建築符號體系時雖指出意象並重的藝術思維體系，使中
　　國建築不能接受西方現代建築的抽象藝術體系，卻間接印證了意象理論
　　在中國文化傳統中的重要性。《建築理性論：建築的價值體系與符號體
　　系》，臺北：田園城市文化，1996 年 7 月，頁 197-207。
38 「素平」屬陰紋線刻，在平整石面上雕線條紋飾。「減地平鈒」，將紋飾以
　　外的背景鑿去淺淺一層，以顯露主題，又稱「平雕」或「平浮雕」。「壓地

的「泥塑」，常見於水車堵、身堵或山牆上的懸魚、磬牌等。
閩南傳統建築中耀眼、特有的「剪黏」，見於一條龍單脊式屋
脊，形式活潑，風格獨特。古厝原有的彩繪，因年久湮滅，
已難窺原貌。[39]

　　創作之道，貴有原料。凡「人事之陰陽、善惡、窮通、
常變、悲愉、歌泣」等「事象」，或「天地、風雲、日星、河
嶽、草木、禽獸、蟲魚、花石之高曠、夷險、清明、黲露、
奇麗、詭譎，一切可喜可駭之狀」[40]等「物象」，皆可成創作
的材料。因此，若要探討建築雕飾意象的形成與表現，實可
從「事象」、「物象」這兩方面著手。

1.就物象而言

　　傳統民居重視局部雕琢趣味，也追求整體的樸實淡雅，
故僅做適當的裝飾，其中以「自然性」、「人工性」雕飾物象
最常見。[41]若就安泰古厝而言，去除模糊難辨者，常見的「自
然性」物象，主要有松、竹、牡丹、梅、蓮、靈芝、佛手、

隱起」為「淺浮雕」，鑿去題材以外的背景，但各部分的最高點仍處於同
一平面。「剔地起突」是「高浮雕」，將背景深深鑿去以凸出主體。樓慶西
《中國傳統建築裝飾》，臺北：南天書局，1998 年 7 月初版 1 刷，頁 106。
39 林春暉《台灣傳統建築之美》，臺北：光復書局，1993 年 3 月 2 刷，頁
54-58。本文旨在雕飾意象的探討，故有關材質、技法等議題，略而不言。
40 方東樹《攷槃集文錄》卷六（收於《續修四庫全書》冊 1497），上海：
上海古籍出版社，1995 年，頁 30。
41 陳佳君《辭章意象形成論》的研究指出：物象可分為有「自然性」、「人
工性」、「角色性人物」。自然性物類，有植物、動物、氣候、時節、天文、
地理等區別。人工性物類，可分為人體、器物、飲食、建築等。「角色性
人物」，是指社會生活中各種人的表象、形象與其思想、性情，與審美主
體的情志相融合而形成的意象，有群類與個別之分（臺北：臺灣師大國
研所博士論文，2004 年 6 月，頁 146-177）。民居較少見「角色性人物」，
多以仙人為主。

桃子、石榴等植物類；鵲鳥、蝙蝠、馬、羊等一般動物類，及夔龍、鳳、虎、獅、鶴、鹿等神靈瑞獸。「人工性」物材，則有器物類、文字類、抽象圖紋類等。在以農、漁業生活為主的年代，這些寓有吉祥意的走獸、飛禽、植物等題材，是對現實生活的反映，也是對富足安康的期盼。

（1）植物類

松，為百木之長，木質堅實。謝朓〈和蕭子良高松賦〉形容其「修幹垂蔭，喬柯飛穎」，「豈雕貞於歲暮，不受令於霜威」。劉楨〈贈從弟〉也贊美「亭亭山上松，瑟瑟谷中風。風聲一何盛，松枝一何勁。冰霜正慘悽，終歲恆端正。豈不罹凝寒，松柏有本性」。[42]明君子之奇節，又協幽人之雅趣，更被賦予延年益壽、長青不老之吉祥意。[43]

竹，是自《詩經》以來常見的主題。〈衛風・淇奧〉[44]以綠竹的美而盛，喻武公美好的質德。白居易〈養竹記〉[45]稱竹具有「本固」、「性直」、「心空」、「節貞」四種特質，君子見而效其「樹德」、「立身」、「體道」、「立志」。又諧音「祝」，因此建築多愛以竹來裝飾門窗。

42 此二則，引自〔清〕汪灝等《廣群芳譜》卷第六十九，臺北：臺灣商務印書館，1968 年 6 月臺一版，頁 1640、1646。

43 程兆熊《論中國庭園設計》下冊，臺北：明文書局，1984 年 5 月初版，頁 670-671。

44 〈衛風・淇奧〉：「瞻彼淇奧，綠竹猗猗。有匪君子，如切如磋，如琢如磨。瞻彼淇奧，綠竹青青。有匪君子，充耳琇瑩，會弁如星。瞻彼淇奧，綠竹如簀。有匪君子，如金如錫，如圭如璧。」

45 白居易〈養竹記〉：「竹似賢何哉？竹本固，固以樹德，君子見其本，則思善建不拔者。竹性直，直以立身，君子見其性，則思中立不倚者。竹心空，空以體道，君子見其心，則思應用虛受者。竹節貞，貞以立志；君子見其節，則思砥礪名行夷險一致者。夫如是，故君子人多樹之為庭實焉。」見〔清〕汪灝等《廣群芳譜》卷第八十三，頁 1985

　　李時珍（1518-1593）《本草綱目》：「群花品中，以牡丹第一，芍藥第二，故世謂牡丹為花王。」[46]唐宋時，已被視為「物瑞」。「花開時，士庶競為遊遨，往往於古寺廢宅有池臺處為市，并張幄帟，笙歌之聲相聞」（歐陽脩〈洛陽牡丹記〉）[47]。深受世人喜愛，又是富貴的象徵，在建築雕飾中佔有相當重要的位置。

　　梅以韻勝，以格高，又具有「四德」、「四貴」[48]，引得歷代文人為它留下〈尋梅〉、〈探梅〉、〈夢梅〉、〈憶梅〉、〈題梅〉、〈折梅〉、〈嗅梅〉、〈浴梅〉、〈惜梅〉、〈乞梅〉等吟咏。「不要人誇好顏色，只留清氣滿乾坤」（王冕〈墨梅〉）。正是這一股清氣，梅成為常見的雕飾題材（見圖一）。[49]

　　「蓮產於淤泥，而不為泥染；居於水中，而不為水沒。根莖花實，凡品難同；清淨濟用，群美兼得」，「薏藏生意，藕復萌芽；展轉生生，造化不息。故釋氏用為引譬，妙理具存」[50]，與佛教有著密切關係。周敦頤〈愛蓮說〉又形容其為「花之君子者也」，兼融儒家修身用世的思想。

　　「菊春生夏茂，秋花冬實，備受四氣，飽經露霜，葉枯不落，花槁不零」[51]。周敦頤稱它為「花之隱逸者」，是陶淵

46 〔明〕李時珍《本草綱目》，北京：人民衛生出版社，2003 年 3 月 1 版 12 刷，頁 852。
47 王雲五主編《叢書集成初編・學圃雜蔬及其他四種》，上海：商務印書館，1937 年 6 月初版，頁 5。
48 《廣群芳譜》引《潛確類書》指梅「在具四德，初生蕊為元，開花為亨，結子為利，成熟為貞。梅有四貴，貴稀不貴繁，貴老不貴嫩，貴瘦不貴肥，貴含不貴開。」見〔清〕汪灝等《廣群芳譜》卷第二十二，頁 520
49 程兆熊《論中國庭園設計》下冊，頁 50-51。
50 〔明〕李時珍《本草綱目》，頁 1894。
51 〔明〕李時珍《本草綱目》，頁 1783。

明的化身，具「幽人逸士之操」（范成大《石湖菊譜》）。又稱
爲長壽花，《神農本草經》記載「久服利血氣，輕身、耐老、
延年」[52]，寓益壽延年之意。

山茶，梅堯臣贊其「曾無多春改，常冒霰雪開」；蘇軾美
其「長共松杉鬪歲寒，葉厚有稜犀甲健」；楊萬里咏其「春早
橫招桃李妒，歲寒不受霜雪侵」；釋道衍頌其「千苞凜冰雪，
一樹當窗几」；[53]兼有耐多、常青、報春等特質。[54]

晉成公〈綏木蘭賦〉：「覽眾樹之列植，嘉木蘭之殊觀」，
「諒抗節而矯時，獨滋茂而不雕」[55]。花香，姿美，又具風
骨；故《漢書・揚雄傳》的「翠玉樹之青葱兮」，《晉書・謝
玄傳》的「譬如芝蘭玉樹，欲使其生於庭階耳」，杜甫〈飲中
八仙歌〉的「皎如玉樹臨風前」等，皆以「芝蘭玉樹」喻人
才之美（見圖二）。

《說文》：「芝，神芝也。」[56]班固〈郊祀靈芝歌〉：「因
露寢兮產靈芝，象三德兮瑞應圖。延壽命兮光此都，配上帝
兮象太微，參日月兮揚光輝。」[57]被視爲延年益壽的吉祥物，
更具君子仁德。畫像磚、壁畫、繪畫、雕飾、器物造型中，

52 〔魏〕吳普等述、〔清〕孫星衍、孫馮翼輯《神農本草經》，臺北：臺
　　灣中華書局，1966 年 3 月臺一版，頁 11。

53 所引諸詩，見〔清〕汪灝等《廣群芳譜》卷第四十一，頁 972-974。

54 喬繼堂《吉祥物在中國》，臺北：百觀出版社，1993 年 2 月初版，頁
　　174-175。

55 〔唐〕歐陽詢《藝文類聚》，京都：株式會社中文出版社，1980 年 12
　　月再版，頁 1546。

56 〔漢〕許慎撰、〔清〕段玉裁注《說文解字注》，臺北：黎明文化公司，
　　1985 年 9 月增訂 1 版，頁 23。

57 〔清〕汪灝等《廣群芳譜》卷第八十七，頁 2098。

擔任填補空缺、陪襯角色，增添吉祥意（見圖三）。[58]

佛手，俗稱佛手柑，「其實狀如人手有指」，「清香襲人，置衣笥中，雖形乾而香不歇」，「置之几案，可供玩賞」。[59]又諧音「福」，為吉祥的象徵。常單獨出現，寓意「福氣」；或與桃、石榴，組成「華封三祝」，象徵「多壽」、「多福」、「多子孫」（見圖四）。石榴的「石」與「世」諧音，「花赤可愛，故人多植之」，「種極易息，折其條盤土中便生」[60]，因而有家族興旺、世代相襲之意。[61]

（2）動物類

鵲，指小型的鳥，常出現在象徵時序的花卉圖紋中，以增添生氣。《西京雜記》：「乾鵲噪而行人至，蜘蛛集而百事喜。」[62]聞鵲聲則得喜兆，常與梅花搭配，取其「喜」之諧音，帶有幸福、美好的象徵意（見圖三）。

「蝠」與「福」諧音，「全壽富貴之謂福」（《韓非子·解老》），而「壽、富、多男子，人之所欲也」（《莊子·天地》）。《抱朴子》又記載得蝙蝠而食，可「令人壽萬歲」，甚且使人成神仙，所以壁堵上隨處可見，經藝術加工後的形象也大為美化（見圖二）。

蝴蝶，是最常見的昆蟲類。「蝴」、「福」音諧，有福運之意。《禮記》：「七十曰耄，八十曰耋。」「蝶」、「耋」音同，

58 喬繼堂《吉祥物在中國》，頁 181-183。

59 〔清〕汪灝等《廣群芳譜》卷第六十九，頁 1539-1540。

60 〔明〕李時珍《本草綱目》，頁 931。

61 傅聖明《桃園新屋鄉范姜老屋群之裝飾藝術研究》，臺北市立師範學院視覺藝術研究所碩士論文，2002 年，頁 76。

62 曹東海注譯《西京雜記》，臺北：三民書局，1995 年 8 月初版，頁 140。

又被賦予長壽的象徵；故常見或取「福」之寓意而單獨使用，或與牡丹形成「富貴長壽」的組合。

　　古人常以駿馬比喻賢才，《瑞應圖》中則有玉馬、騰黃、吉光、乘黃、騕褭、飛兔、駃蹄、龍馬等記載，唯有王者「清明尊賢」、「順時而制事，因時而治道」、「德御四方」[63]時，仁德神獸才會出現。本身又寓意「馬到成功」，故是走獸中最常見的題材（見圖五）。

　　「能高能下，能小能巨，能幽能明，能短能長，淵深是藏，敷和其光」[64]的龍，作為最古老的原始圖騰之一，經過幾千年的繁衍，其文化內涵早已超出圖騰崇拜、祈福納祥之意。[65]在民居建築雕飾中，與龍相關的瑞獸，如以「蛟，龍屬無角」、「虯，龍無角者」、「無角曰螭」[66]等螭龍、夔龍為題材的「螭虎窗」、「螭虎爐堵」、「螭虎吞腳」系列（見圖六），也皆象徵尊崇與富貴，取其防護、鎮惡、避邪、祥瑞之意。[67]

　　《山海經・南山經》：「有鳥焉，其狀如雞，五采而文，名曰鳳皇，首文曰德，翼文曰義，背文曰禮，膺文曰仁，腹紋曰信。是鳥也，飲食自然，自歌自舞，見則天下安寧。」[68]具德、義、禮、仁、信等五彩文的鳳凰，與龍一樣，都是揉

63　〔唐〕歐陽詢《藝文類聚》，頁 1714。
64　〔清〕王念孫《廣雅疏證》，濟南：山東友誼書社，1991 年 10 月 1 刷，頁 1485。
65　楊學芹《雕風塑韻》，石家庄市：河北少年兒童出版社，1995 年 12 月 1 刷，頁 195。
66　〔漢〕許慎撰、〔清〕段玉裁注《說文解字注》，頁 670。
67　姚村雄《臺灣廟宇石雕裝飾之研究》，臺灣師大美術研究所碩士論文，1991 年 6 月，頁 84。
68　楊錫彭注譯《山海經》，臺北：三民書局，2008 年 9 月初版 5 刷，頁 13。

合眾多動物的特點想像而來的神鳥，爲祥瑞、聖者的象徵。
也是道家仙人的坐騎，「西王母乘鳳之輦而來」（《拾遺記》），
引爲吉祥的裝飾題材。

　　《宋書‧符瑞中》：「麒麟者，仁獸也。」「含仁而戴義。
音中鐘呂，步中規矩。不踐生虫，不折生草。不食不義，不
飲洿池。不入坑穽，不行羅網。明王動靜，有儀則見。」[69]爲
五靈之長，象徵仁慈與吉祥。《國風‧周南‧麟之趾》又有「麟
趾」之說，祝賀子孫賢慧。

　　獅，威武勇猛，爲百獸之長。「佛爲人中獅子，凡所坐若
床若地，皆名獅子座。」（《智渡論》）受佛教影響，被視爲護
法靈獸，進而與民間信仰、習俗融合，被賦與守護、辟邪、
招祥、納福之意，大量運用於建築裝飾裡。多出現在過水的
墀頭，肩負屋角承重及驅避邪祟的功能。[70]

　　鶴，有「一品鳥」之稱，喻修身潔行、有時譽的賢能之
士。《宋史》記載「鐵面御史」趙抃，剛直清廉，常以一琴一
鶴自隨。《淮南子‧說林訓》：「鶴壽千歲，以極其游。」[71]《相
鶴經》稱其「壽不可量」，在傳統觀念中，喜其造型之美，也
取其長壽意。

　　「天鹿者，純靈之獸也。五色光耀，洞明王者，道備則
至。」[72]也是長壽的仁獸。「鹿」、「祿」音通，爲民間「福、

69　〔梁〕沈約等《宋書》，臺北：臺灣中華書局，1971 年 12 月臺 2 版，頁 1。
70　陳炳榮《金門風獅爺》，臺北：稻田出版公司，1996 年 7 月 1 版 1 刷，
　　頁 20-26。
71　張雙棣《淮南子校釋》，北京：北京大學出版社，1997 年 8 月 1 版，頁
　　1805。
72　〔梁〕沈約等《宋書‧卷二十九‧符瑞下》，頁 22。

祿、壽、喜、財」五福之一，兼含「官祿」義，表達人民對加冠晉祿、富貴吉祥的祈求（見圖三）。

（3）人工性物材類

　　人工性物材，可大分為「器物」、「文字」、「抽象圖紋」等三類。[73]「器物類」，又有「日用器物」、「宗教法器」之分。「日用器物」，包括文房器具及居家擺設。琴、棋、書、畫、箏、筆筒、毛筆、香爐、官印等，屬於文房器具，反映人們對雅緻、富裕及書香生活的嚮往之情（見圖七）。瓶、几案、博古架、如意等，為最常見的居家擺飾。瓶與几案，諧音「平安」，常與花卉主題一起出現。博古架又稱百寶架，擺設收藏具有吉祥意的寶物。如意的名稱本身，寓「心想事成」意，「或背脊有癢，手不到，用以爬搔，如人之意」（歷荃《事物異名錄》），運用廣泛。

　　「宗教法器」，指與宗教故事及宗教儀式有關的器物。「暗八仙」也稱「暗八寶」，指八仙手持的法器：葫蘆、還魂扇、魚鼓、荷花（或靈芝）、花籃、寶劍（或拂塵）、簫（或橫笛）及陰陽板，具辟邪、納福功能，常個別出現在門框、窗框、匾額框、柱礎、或通隨等部位，作陪襯用（見圖八）。[74]佛家八寶，指佛教中的法螺（寶螺）、法輪（寶輪）、寶傘（勝利幢）、白蓋（華蓋）、蓮花、寶瓶、金魚（雙魚）、盤長（吉祥結）等八種具有法力的法器，表現佛教吉祥觀。[75]道教的「雜

73 姚村雄《臺灣廟宇石雕裝飾之研究》，頁 92-97。
74 李蒼彥《中國吉祥圖案》，臺北：南天書局，1988 年 3 月初版，頁 41；林世超《澎湖地方傳統民宅裝飾藝術》，澎湖：澎湖縣立文化中心，1999 年 8 月初版，頁 63。
75 莊伯和《台灣民間吉祥圖案》，臺北：國立傳統藝術中心籌備處，2002 年 12 月初版，頁 96-97。

八寶」，種類繁多（珠、錢、磬、祥雲、方勝、犀角杯、書、畫、紅葉、艾草、蕉葉、鼎、靈芝、元寶、錠、羽扇等），隨意選取八種組合，祈求幸福吉祥。[76]

「文字類」，依其性質、意義，可分為「頌德教化」的書法式文字、「祈福納祥」的圖案化文字兩類。

藉文字以豐富空間情調，是中國建築的特色。「頌德教化」的書法文字，以碑、匾、聯為主，多出現於門楣、壽梁、枋梁及柱子、門框、堵壁上，其功能不外正名、詮釋、紀念（頌恩）、勸化、詩情、吉祥、祈願。如安泰古厝祖先神龕對聯：「安且吉兮一經教子開堂構、泰而昌矣九牧傳家衍甲科」，上院第一對聯：「安心立業士農工商各安職份、泰爻葉吉陰陽上下交泰亨通」，上院第二對聯：「安而能慮克勤克儉為至業、泰則不驕善讀善耕是良親」，上院前柱聯：「一年四季皆如意、萬紫千紅總是春」，下院正門柱聯：「安宅惟仁知其所止、泰階有道夐用攸君」，下院廳口柱聯：「安宅廣居仁心昭著、泰和保合乾道利貞」，下院兩扇門聯：「安居成樂業、泰運慶良宸」，即屬此類。它多以文學形式的轉化出現，兼及書法造型及藝術變化。[77]

「祈福納祥」的圖案文字，又有「單字圖案化的表意文字」與「抽象化的圖案裝飾文字」之分。單字圖案化的表意文字，藉由字體的造型變化以產生裝飾效果，但仍保有原來的意義，以圓形、方形最常見。圓形者，又稱「團字」，其形

76 李蒼彥《中國吉祥圖案》，頁 45；莊伯和《台灣民間吉祥圖案》，頁 97-99。

77 姚村雄《臺灣廟宇石雕裝飾之研究》，頁 98-100；李重耀《林安泰古厝拆遷計劃：中國閩南建築之個案研究》，頁 415。

式本身即已傳達圓滿之意。[78]方形者，如安泰古厝正廳神龕下方、垂花門廳正門上，以夔龍盤成「福」、「祿」、「壽」、「全」，及「福」、「祿」等字即是。

　　抽象化的圖案裝飾文字，以整體的呈現爲主，它在視覺上的裝飾效果，已超過內容上的象徵意義。單獨的圖案裝飾，以「卍」字最常見（見圖九）。「卍」本非漢字，後定音爲「萬」，象徵「吉祥萬德之所集」（慧苑《華嚴經音義》），故是重要的裝飾題材。[79]

　　「抽象圖紋」，又分植物圖紋、動物圖紋、幾何圖紋等。抽象植物圖紋，由具象的花草植物形象抽象、簡化而來，以「蔓草」圖案最常見（見圖十）。波狀、捲曲、蔓延的蔓草，律動優美，多作爲主要紋飾之搭配、背景之塡補，或作爲邊框、收頭之用。其原形，包括常春藤、忍冬、爬山虎、凌霄、葡萄、水藻、西番蓮、捲草、大葉草、蓮辦紋等藤蘿植物。凌冬不凋，向上攀爬，加上「蔓」諧音「萬」，「蔓帶」寓意「萬代」，成爲生命旺盛、綿延不斷的吉祥象徵。[80]

　　抽象動物圖紋，主要來自動物形象的簡化，或採動物的部分特徵予以抽象而成。前者如拐子龍系列的螭虎（夔龍），後者以龜殼紋爲代表。

78 野崎誠近《中國吉祥圖案》，臺北：眾文圖書公司，1984 年 4 月 1 版 4 刷，頁 411。

79 樓慶西《中國傳統建築裝飾》，臺北：南天書局，1998 年 7 月初版 1 刷，頁 63。

80 姚村雄《臺灣廟宇石雕裝飾之研究》，頁 89-91；林世超《澎湖地方傳統民宅裝飾藝術》，頁 97-99。

　　《說文》：「螭，若龍而黃。」[81]一般匠師雖稱「拐子龍」爲「螭虎」，實是龍的一種，常作首尾相連的連鎖狀，寓意「長久不斷」。[82]依構造的方式，分爲「軟團」及「硬團」。「硬團」屈曲轉折呈直角（回紋），接近幾何直線圖形；「軟團」曲線轉折柔和，圖案較接近寫實。安泰古厝素以螭虎雕刻數量多且精而聞名，如「腰華板」雙螭交尾纏繞對稱，作法多樣，造型多變（見圖六）。垂花門廳及正廳，六隻夔龍圍成鼎爐狀（寶瓶狀）的「螭虎團爐窗」，象徵「驅邪避祟」、「平安納福」。櫃臺腳部位，則以「螭虎吞腳」形式出現。[83]

　　幾何圖紋，是人類對客觀事物的深刻觀察、理解與體會，在最基本的「點」、「線」素材上，通過集中、概括等藝術加工而來。主要來源有二：一是人類的創造，二是人類觀察大自然後加以簡化的結果。前者類型較少，如八卦、方勝；後者類型較多，如回紋、水雲、雲紋等。[84]

　　回紋，由陶器或青銅器上的雷紋演化而來，可單體，可連續，轉折自由，富變化性，常作爲主要圖案的邊框雕飾。水紋，以波浪曲線變化爲主，多作爲水族類或與水相關題材的背景。在佛道思想的影響下，雲紋是仙氣、仙人配駕的象徵，與仙鶴或蝙蝠搭配時，諧音「好運」、「福運」。若與山水或其他主題結合，則作爲補白、陪襯，或區別畫面空間的遠

81 〔漢〕許慎撰、〔清〕段玉裁注《說文解字注》，頁 670。

82 野崎誠近《中國吉祥圖案》，頁 409-411。

83 康鍩錫《台灣古建築裝飾圖鑑》，臺北：貓頭鷹出版社，2007 年 10 月初版 5 刷，頁 42。

84 謝宗榮《台灣傳統宗教藝術》，臺北：晨星出版社，2003 年 9 月初版，頁 299。

近（見圖十一）。

以象徵陰陽的長短線條組合而成的八卦紋，包含著秩序變化、對待統一、和諧的哲學思想。民間認爲蘊藏在八卦內的陰陽自然法則能驅邪逐魔，帶來吉祥好運；因此，八卦符號始終與太極圖連結在一起，如古厝正廳正梁上的八卦太極圖，成爲最祥瑞的圖式（見圖十二）。[85]

2.就事象而言

傳統民居雕飾常見的事象，主要爲「歷史」、「虛構」二大類。歷史事材類，指引用歷史故事（「事典」），或出自詩文（「語典」），寓教化功能。尤其是從歷史小說或文學典籍中，選取最能表彰傳統道德及價值觀念所提倡的忠、孝、節、義，或仁、義、禮、智等故事題材，以圖像的方式呈現，於目瞻眼望之際，達怡情養性、默化潛移的功效。古厝正廳安置祖先牌位的神龕上，刻「三羊開泰」、「老萊子娛親」、「堯請舜出仕」（見圖十三）等故事，即屬此類。

《說文》：「羊，祥也。」[86]又具有仁、義、禮諸德：「羔有角而不用，如好仁者；執之不鳴，殺之不謗，類死義者；羔飲其母，必跪，類知禮者；故羊之爲言猶祥」[87]。「羊」又通「陽」，《周易》泰卦三陽生於下，有冬去春來、陰消陽長的吉亨之象，因此歲首之際，多頌以「三羊開泰」，傳達萬象

85 以上有關物材類意象類型，見黃淑貞《以石傳情：談廟宇石雕意象及其美感》，臺北：國立台灣藝術教育館，2006 年 12 月初版，頁 32-73；李天鐸《台灣傳統廟宇建築裝飾之研究：木作雕刻彩繪主題之意義基礎與運用原則》，東海大學建築研究所碩士論文，1988 年 6 月，頁 48-50。

86 〔漢〕許慎撰、〔清〕段玉裁注《說文解字注》，頁 145。

87 〔唐〕歐陽詢《藝文類聚》卷九十四，頁 1632。

更新、生生不已的循環觀。

　　《史記‧老子韓非列傳》記載：「老萊子亦楚人也。著書十五篇，言道家之用。與孔子同時云。」[88]老萊子「孝養二親，行年七十，嬰兒自娛，著五色采衣，嘗取漿上堂，跌仆，因臥地為小兒啼，或弄烏鳥於親側」（劉向《列女傳》），其孝心孝行為後世佳範。

　　舜耕歷山，《史記‧五皇本紀》說他為「盲者子，父頑母囂弟傲，能和以孝，烝烝治不至姦」，於是「堯妻之二女，觀其德於二女」，並「使舜慎和五典，五典能從，乃徧入百官。百官時序，賓於四門。四門穆穆，諸侯遠方賓客皆敬」，[89]於是堯「授之政，天下平」（《墨子‧尚賢》）。

　　由此可知，「老萊子娛親」、「堯請舜出仕」等故事，旨在引用歷史事典，宣揚孝道，巧妙呼應古厝「以孝傳家」、「九牧傳芳」的意涵。

　　虛構的事材，主要是指透過藝術想像所編造的神話、寓言、遊仙、幻想等非事實之事。如古厝正廳神龕所刻「點龍睛」、「醫虎喉」等故事。相傳保生大帝曾以符水點龍睛，治癒蟠龍眼疾。又以符水化白虎喉中髮釵，繼經大帝度化，成隨侍守護神。保生大帝「點龍眼」、「醫虎喉」之民間神話，由此流傳（見圖十四）。

（三）建築雕飾意象之組織

88　〔漢〕司馬遷著、〔日〕瀧川龜太郎考證《史記會注考證》（學人版），臺北：洪氏出版社，1985年9月初版，頁854。
89　同上註，頁30-31。

　　源自民間傳說、小說典故、宗教神話、匠師承襲等雕飾題材，可經由不同的排列、組合，令一個或兩個以上的個別意象，產生不同的意蘊與風貌。

1.單一意象

　　建築雕飾意象因世代沿襲、約定俗成，格式固定，易引發一定的聯想，形成「定勢心理」。也由於「定勢心理」，有些題材單獨使用即可產生完整的意義（如「卍」、「福」、「祿」等吉祥文字），有些則需與動物、植物、人物、或器物等題材配合。[90]

　　楊學芹《雕風塑韻》指出，雕塑的美，就是對「生命」的歌頌。當「生命」與家族繁衍、民族興旺有了聯繫，雕飾題材立即因應群體的滿足與需求而產生、發展；[91]於是象徵「多生多育」的葫蘆、石榴、南瓜等多籽植物，象徵「生命力」的「常綠樹木」，成爲常見的雕飾對象。[92]如安泰古厝垂花門廳外裙堵、門枕石、柱礎的松、梅、石榴、瓜果、唐草等。但它們多搭配其他題材，較少單獨出現。

　　以單一意象呈現的雕飾並不多，僅見於古厝垂花門廳外的雀替、壁堵、柱礎與左右廂房槅扇上。如形成單一意象的文房器具，反映人民對書香生活與地位的嚮往追求（見圖九、十）。若結合琴、棋盤、書、畫爲「四藝」，則象徵知識、修養與安樂；結合筆筒、毛筆、拂塵、香爐、如意、官印，象徵爵位與吉祥。

90　姚村雄《臺灣廟宇石雕裝飾之研究》，頁 79。
91　楊學芹《雕風塑韻》，頁 188。
92　陶思炎《祈禳：求福・除殃》，臺北：淑馨出版社，1993 年 7 月初版，頁 81。

　　蕉葉、犀角、錢、還魂扇、荷花等雜八寶與暗八仙，以
單一形態出現時，多配有象徵吉祥長壽的綬帶。如錢幣加上
綬帶，寓「財事不斷」；刻上「道光通寶」等字樣，表示古厝
的建造年代。至於鳳在傳統雕飾中的應用有兩類，一是以鳳
凰為主體，如雀替飛鳳；二是與其他意象配合，如麟鳳呈祥。
二者皆有鎮邪的吉祥意。

2.複合意象

　　複合意象可經由多種意義的連結、透過聯想，形成另一
種新的象徵意；甚至由這些意義的連結，再進一步產生新的
意義。如在文人意識的影響下，性格類似的花卉常形成集合
式主題，喻品性之高潔：蘭、蓮、梅、菊，是「四愛」；梅、
桂、菊、水仙，是「四清」；蘭、荷、山茶、葵花，是「四逸」；
梅、蘭、竹、菊，是「四君子」；蘭、桂，是「蘭桂騰芳」、「子
孫賢肖」。花卉，又深具季節時令的象徵性，如牡丹、梅、桃，
綻放於春，是春季的象徵。「四季花」是指組合不同的四季花
卉，「大四季」是牡丹、蓮、菊、茶，「小四季」是春夏秋冬
任何四種花卉的組合，展現季節時序的推移與傳統尊卑位序
觀念。其表現方式，或置於瓶案；或搭配禽鳥，長於大地。

　　民間藝術繼承了《周易》「一陰一陽之謂道」的陰陽觀，
從陰陽互滲中求其互補，所以動、植物組成的複合意象，最
多見。楊學芹《雕風塑韻》指它包含「善」的因素，以善的
動機追求祥和。如「獅子滾綉球」、「猴吃桃」、「鳳凰戲牡丹」、
「老鼠吃葡萄」等，都象徵男女相合、生命繁衍的陰陽觀。[93]

93 楊學芹《雕風塑韻》，頁 199。

　　以安泰古厝而言，垂花門廳外有松、鶴組合的「松齡鶴壽」、「松鶴延年」，雙面透雕，技法圓熟；喜鵲、梅花相配的「喜報春先」、「喜上眉梢」，形態活潑，布局秀雅（見圖一）。「蓮」與「廉」同音，蓮顆（蓮子）又諧音「連科」，寓意應試求連、科舉及第，水禽點綴其間，憑添逸趣。兩側裙堵上，其一為鹿、鵲鳥、桃樹、靈芝（右）與馬、鵲鳥、蝙蝠、梅、木蘭（左）。桃之夭夭，灼灼梅蘭，累累果實，生機盎然，雅麗精工，表達了對「福」、「祿」、「壽」、「喜」、「康寧」、「吉祥」之企求（見圖二、三）。其二，是鳥鵲、獅、茶花（右）與麟、鳳、牡丹（左），鳳凰與麒麟隔著花葉扶疏的牡丹，遙相呼應，流麗生姿；「獅」、「事」音諧，茶花又代表春意與生機，組成「麟鳳呈祥」、「事事如意」。

　　至於兩側頂堵，一是花瓶清供配博古架，几案配佛手、石榴、南瓜等多子瓜果及香爐、壽石筆筒等文房器物；一是以花瓶清供與靈芝（如意），配以几案、官印、令旗、甲冑，組合成對「子孫綿綿」、「文武雙全」、「富貴清供」、「加冠晉爵」的期盼（見圖四）。門廳內左右束隨，有水榭、仙鶴與九重塔、喜鵲等透雕，傳達富貴吉祥。

　　「吉祥」、「富貴」、「高潔」、「長壽」，正是建築裝飾最喜歡的題材內容，於是將其中的兩種或三、四種組織在一起，就產生了更多面的象徵意義。這種可任意組合所見、所想、所知、所感，不受現實時空限制的構圖法，富有浪漫的想像。由此創造的第二自然，凸出體現了超自然形態的藝術美學，

可獲致最大通感想像與最大審美創造。[94]

（四）建築雕飾意象之統合

「象」的呈現，離不開「意向性」。[95]藝術的功能，又不外乎「裝飾性」、「儀式性」、「表現情感與理念」與「驅除邪魔」，[96]故建築雕飾意象之統合所要揭示的，是「主題」（動機）之核心、創作者之「用意意圖」。

臺灣傳統建築裝飾沿襲閩、粵風格，保存中原古風，融入儒、道、佛思想及民間信仰，也受移民心理、環境因素影響，題材廣泛。[97]然不論任何圖案造型，皆不離「招吉辟邪」、「禮教哲學」、「富貴高雅」、「勸誡教化」等思想內涵。[98]其意義之表達，則可從「圖象性」、「指示性」、「象徵性」等手法來探討。[99]

先就「圖象性」而言。它是藉著「形象相似」的模仿或「圖似」存在的事實，經由聯想，取其形、義。直接明白，易讀性高。如梅、松、竹、荷等，寓堅毅、純潔、高尚；鶴、龜等，寓長壽；鼎、爐等宗廟祭器、道教煉丹之器，寓珍貴希有；石榴、葫蘆、瓜果等，寓多子多福。它具有二個特點，

94 同上註，頁 206。
95 葉朗《現代美學體系》，臺北：書林出版公司，1993 年 10 月 1 版，頁 111-112。
96 李美蓉《視覺藝術概論》，臺北：雄獅圖書公司，1995 年 9 月 2 版 1 刷，頁 75-80。
97 姚村雄《臺灣廟宇石雕裝飾之研究》，頁 68-69。
98 簡榮聰《藍田書院建築裝飾藝術》，南投：南投藍田書院管理委員會，2009 年 12 月 1 版 1 刷，頁 37-44。
99 三者也都具有漸進的趨向，也就是說，「結構相似性」會演爲約定俗成的「象徵性」，形成由「圖象性記號」→「指示性記號」→「象徵性記號」的動態性關係。孫全文、王銘鴻《中國建築空間與形式之符號意義》，臺北：明文書局，1985 年 2 月 3 版，頁 77。

一是可同時統合多種意義於同一個形式之內，如在瓜筒上彩繪蝙蝠、書、劍、如意、喜字，使其同時具有「吉祥」、「富貴」、「五福臨門」、「文武全才」之意。二是運用於較長的建築構件上，表達「故事性」主題，如「老萊子娛親」、「堯請舜出仕」等，寓意深遠，藝術成就也高。[100]

中國傳統以「象思維」為特徵，整個思維過程在於「觀象」與「取象」，講求在「象」之基礎上抽繹出義理。它訴諸讀者的整體直觀與體悟，藉助於聯想與想像，人可從任何一種動態的、在對待中相互轉換的物象（事象）中與宇宙自然溝通，從「一點」把握「整體」，從而在精神上把握無限與永恆。[101]圖象性藝術手法，即符合這一個審美思維。

次就「指示性」而言。「意象」除了提供視聽等效果，最重要的是它所含藏的思想內涵，尤其是它所蘊涵的「文化能量」。「文化能量」是整合符號形式與符號意義兩者之間背後關係的潛在力量，若沒有這一個「文化能量」，人們將失去符號系統的規約作用，無法認知符號、了解訊息，新的文化能量也將無法獲得持續與傳承。[102]

例如，文字（語言）系統是社會約定俗成後的符號，文字符號與所代表意義之間，本就存有必然的聯繫關係；當我們運用文字來指涉意義時，本身即具足圖象性意味的中國文

100 孫全文、王銘鴻《中國建築空間與形式之符號意義》，頁 84-85。

101 劉長林《中國系統思維》，北京：中國社會科學出版社，1990 年 1 版 1刷，頁 14-22。

102 指示性手法是利用建築空間及形式與所要表達意義之間存有「必然實質」的因果邏輯關係構成指涉作用，讓人瞭解其意。孫全文、王銘鴻《中國建築空間與形式之符號意義》，頁 92-101。

字，就轉變為一種「指示性」手法。傳統建築運用文字的指示性手法，就是以「單字」（如「卍」字）或詩詞等形式的語句（如柱上的「對聯」）來指涉意義，直接轉用到建築上來。緣此類推，傳統建築小到任何裝飾構件，大到空間配置，舉凡神話、禮制、文學、哲學等傳統文化，都巧妙的「轉喻」在建築裡。[103]而「轉喻」本身，即帶有「指示性」的作用。

末就「象徵性」而言。所有藝術的生成、審美的發生，都是一種象徵。[104]「象徵」的構成必出於理性的關聯、社會的約定，以某種具體形象、符號為媒介，從而暗示看不見的、抽象的意蘊，[105]故「象徵」也是傳統建築常見的手法。

安泰古厝的窗櫺、石階，形成奇數，以象徵「陽」；間隔出偶數的空隙，以象徵「陰」，這是「數的象徵」[106]。這一「陰陽合德而剛柔有體，以體天地之撰，以通神明之德」之象徵義涵，源自《周易・繫辭上傳》：「天一，地二，天三，地四，天五，地六，天七，地八，天九，地十。」

「形的象徵」，多是以某種自然物或人工物的形象，來概括、暗示一定的抽象義涵，或寄託一定的審美理想。如古厝最精華的龍形雕飾圖案，為古文獻中最常見的神獸，有其深遠的文化、歷史背景，然其形狀如何，卻無一定描述，[107]其

103 孫全文、王銘鴻《中國建築空間與形式之符號意義》，頁 3。
104 吳功正《中國文學美學》，江蘇：江蘇教育出版社，2001 年 9 月第 1 刷，頁 986。
105 黃慶萱《修辭學》，臺北：三民書局，2002 年 10 月增訂 3 版 1 刷，頁 477。
106 王振復《建築美學》，臺北：地景企業公司，1993 年 2 月初版，頁 106-117。
107 張光直：「龍的形象如此易變而多樣，金石學家對這個名稱的使用也就帶有很大的彈性：凡與真實動物對不上，又不能用其他神獸名稱來稱呼的動物，便是龍了。」《美術・神話與祭祀》，臺北：稻鄉出版社，1993 年 2 月初版，頁 54-55。

中以聞一多所提的「圖騰合併說」[108]影響最大。

李澤厚《美的歷程》指出，出於一種心靈上的原始本能需求，人類總會藉由種種的符號（儀式、圖騰）來表達、溝通未知現象裡所隱含的意義。而這些完全變形了、風格化了、幻想的動物形象，給人一種神秘的威力，指向了某種超乎世間的威權神力之觀念，又恰到好處地體現了一種無限的、原始的、還不能以概念語言來表達的原始宗教情感、觀念與理想。[109]於是藉用象徵手法，把「意義」、「符號」整合到建築上，表達那些無法以言語訴說的心靈內容。[110]

「符號」與「意義」之間，又會隨歷史生活及其社會審美心理長期陶冶、約定俗成的結果，為象徵的神性添上許多新的意義。也就是說，作為建築文化第一要素的「象徵意義」，極具動態性與活躍性，它會由於時間之變遷、年代之磋磨，使其蘊含的「建築意」，生發一定程度的歷史轉換，代復一代，添上新的神性。[111]例如龍的形象及其含義，隨著時空的推移，有其漫長而複雜的發展變化過程，它已由原始氏族的圖騰標記與巫術崇拜，逐漸演變為今日所見的形象，演變為能大能小、能升能隱的吉祥瑞獸，在「象外」寄託無限之「意」，以象徵祥瑞，象徵一種神偉之力量。[112]

108 聞一多《聞一多全集・神話與詩・伏羲考》，臺北：里仁書局，1993 年，頁 32-33。李澤厚、劉綱紀《中國美學史・先秦兩漢編》（1999），及敏澤《中國美學思想史》第一卷（1987）皆承其說法。但也有學者提出質疑，如陳綬祥《中國的龍》（1988）。

109 李澤厚《美的歷程》，臺北：元山書局，1986 年 8 月，頁 36。

110 孫全文、王銘鴻《中國建築空間與形式之符號意義》頁 76、101-110。

111 敏澤《中國美學思想史》第一卷，濟南：齊魯書社，1987 年 7 月 1 刷，頁 21。

112 「建築意」是一種包括哲學沉思、科學物理、倫理規範與美學追求等精

　　此外，以蝠、蝴爲「福」，是「音的象徵」。一語同時關顧兩種事物的「雙關」形式，常有「言在此而意在彼」的趣味效果。劉勰《文心雕龍・諧讔》：「蓋意生於權譎，而事出於機急。」「雙關」的心理，即出自權譎機急，代表人類一種天真活潑的語言形態。它可將兩種不同範疇的觀念，藉其中隱藏的類似點，予以出人意表的替換或聯繫，令讀者接受作者機智的挑戰與不可言述的審美享受。[113]

　　奇偶之於陰陽、龍之於祥瑞、蝠之於福，都一致地透過「象徵」手法，以有限的「象」表達寓於象外的味外之旨。而這一個「只能發生於讀詩時的感受和反應活動本身」的「味外之旨」，又恰與海德格爾（Martin Heidegger,1889-1976）所強調的「可以確定性」必須根源於一個「最終不能確定性」，而我們只能從「彰現」的現象中才能窺探、認識到任何事物的觀點，極爲接近。因此，讀者有賴於梅露彭迪（Maurice Merleau-Ponty, 1908-1961）所謂的「神秘的視覺力」、「第三隻眼」，[114]馳騁想像，調動和集中所有感覺、知覺、既往情感體驗、直覺、頓悟等心理要素的穿透性能力，因「象」悟「意」，在「即目」的同時「會心」，才能跨越現象、直接觸及事物的核心，瞥見它的若許風韻。[115]

神因素在內的文化意蘊，還來自哲學、科學、倫理學、美學、歷史學、民族學等多種文化的綜合。王振復《中華古代文化中的建築美》，上海：學林出版社，1989年12月1刷，頁190-193。
113 黃慶萱《修辭學》，頁431-454。
114 王建元《現象詮釋學與中西雄渾觀》，臺北：東大圖書公司，1988年2月初版，頁44-64。
115 以上有關建築雕飾意象之統合，見黃淑貞《以石傳情：談廟宇石雕意象及其美感》，頁124-147。

組合梅、鵲鳥，寓
「喜上眉梢」。〔圖一〕

木蘭、梅、鵲、馬、蝠，寓
「必得福喜」。〔圖二〕

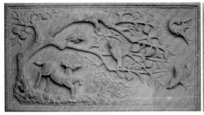

鹿、鵲、桃、芝草，寓
「必得祿壽」。〔圖三〕

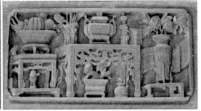

花瓶、瓜果、文房器物，寓
多子與富貴。〔圖四〕

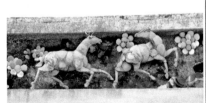

採剪黏技法的駿馬，是常見的
動物題材。〔圖五〕

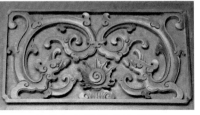

腰華板交纏對稱的夔龍
（軟團）。〔圖六〕

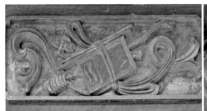

文房器物表達對「書香生活」
之追求。〔圖七〕

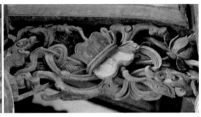

還魂扇、拂塵等暗八仙，具
納福功能。〔圖八〕

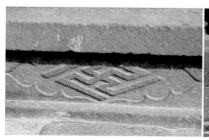

抽象裝飾圖紋「卍」字。〔圖九〕

蔓草與琴，以單一意象呈現。〔圖十〕

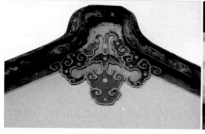

採泥塑技法的抽象雲紋。〔圖十一〕

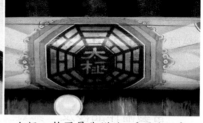

太極八卦圖最為祥瑞。〔圖十二〕

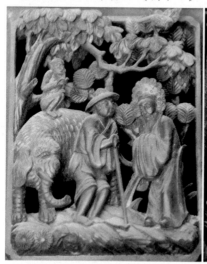

堯請舜出仕圖。〔圖十三〕

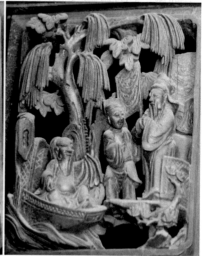

保生大帝點睛圖。〔圖十四〕

第二節　層次空間

　　屬於時空藝術的合院建築，其長寬高三維都在「真實空間」中展現。「空間知覺」又是人對客觀世界之空間關係的反應，包括了「形狀知覺」、「大小知覺」、「深度知覺」、「距離知覺」與「方向定位」[116]等；不僅能知覺物體的高度、寬度、深度、距離、虛實、主從與大小，甚且可以選取某一視點，對它做不同角度、或不同面貌的掌握與描繪，以架構出遠近往復、高低轉換、大小包孕與輻射等變化多樣的空間藝術。[117]

　　當藝術作品涉及「真實空間」時，即會涉及「時間」與「動感」。因為觀者須藉由移動身體去感受，移動又涉及時間，因而構成加上時間要素的四次元時空關係，形成「層次性」空間。[118]

　　「層次空間」法則[119]，以空間三維及其廣延性為基礎，

116 「方向定位」是指對物體的空間關係、位置與對自身所在空間位置的知覺。彭聃齡《普通心理學》，北京：北京師範大學出版社，2001 年 5 月 2 版，頁 264-273。

117 彭聃齡《普通心理學》，頁 225；仇小屏《古典詩詞時空設計美學》，臺北：文津出版社，2002 年 11 月初版 1 刷，頁 16-17。

118 「層次性」指空間組織上實質的狀態。層次性也依其空間性質來談空間組織上的狀態，如領域的層次性、私密的層次性等。孫全文、王銘鴻《中國建築空間與形式之符號意義》，臺北：明文書局，1989 年 12 月再版，頁 26；楊裕富《都市空間理論與實例調查》，臺北：明文書局，1989 年 1 月初版，頁 67。

119 層次空間法則表示在大部分建築的組合體中，建築元素之間有著許多不同點，巧妙地在其造型及空間上形成可見的層次感。FRANCIS D.K. CHING 著、楊明華譯《建築：造型、空間與秩序》，臺北：茂榮圖書公司，不著年，頁 350-358。

再於其中求變化，故它的多向度之變化很可觀。例如，根據「長」的那一維，有「遠與近」、「內與外」等不同的空間結構；根據「寬」的那一維，有「左與右」的空間結構；根據「高」的那一維，有「高與低」的空間結構；結合「長」與「寬」二維，會出現「大與小」的空間結構；若長、寬、高三維隨意組合，則會形成「視角變換」的空間結構。就整體的主從關係來看，會形成「賓主」空間結構；若著眼於背景與焦點，則會形成「圖底」空間結構。由於審美主體對物理時空具有能動的再創造力，可改變其恆常性，突出心理時空的「變幻性」；此種變幻性主要表現在心理時空的多向度上，盡情地往「虛」處（如「錯覺空間」）發展，形成「空間的虛實」結構。以此，「多、二、一（0）」結構落到合院的鑑賞上，「多」，實指多樣的時空結構。

合院建築提供了一個饒有興味的、獨特的、連續不斷的場所，誘導人們全面開放敏銳的審美感官，以豐沛的閱讀經驗、生命經驗、特出的心靈境界，去猜想其結構與佈局，發現獨特的、新的視點。深入掌握了這些時空結構，當一座優美的遞進式合院建築出現在眼前時，自會喚起審美主體與這些「內在結構」相應的豐富聯想、想像及情感律動。[120]

一、主與賓

合院建築以德之高低，定尊卑，別內外，因而講求軸線

120　王振復《建築美學》，臺北：地景企業公司，1993 年 2 月初版，頁 96。

的「正」與「偏」，講求空間位序的「賓主」分明。

（一）賓主法理論述要

　　形成「主從」關係的賓主法，本指經營位置、布局構圖、分清主次、凸出主體的藝術手法，[121]傳統詩文畫論中可得其理論。如李成（約 919-967）〈山水訣〉：「凡畫山水，先立賓主之位，次定遠近之形，然後穿鑿景物，擺布高低。」鄒一桂（1686-1772）〈小山畫譜〉：「章法者以一幅之大勢而言，幅無大小，必分賓主。」[122]山水，是「主」；雲烟、樹石、人物、禽畜、樓觀等，則是「賓」。又如劉熙載（1813-1881）《藝概・書概》：「畫山者必有主峰，爲諸峰所拱向；作字者必有主筆，爲餘筆所拱向。主筆有差，則餘筆皆敗，故善書者必爭此一筆。」[123]主筆一立定，結構、布局、展勢、操縱、側瀉等，皆與其呼吸相連，然後賓主相映，乃成章法；故王夫之（1619-1692）《薑齋詩話》直言：「詩文俱有賓主，無主之賓，謂之烏合。」[124]

　　「文不以賓形主，多不能醒，且不能暢」。因為「一題之義，必有其主要之意。既有主，必有賓。專說主體，則題之簡單，一說便完」[125]，毫無興味。唯有「說甲時須映帶乙，

121　劉思量《中國美術思想新論》，臺北：藝術家出版社，2001 年 9 月初版，頁 30-40。

122　此二則，收入俞崑《中國畫論類編》，臺北：華正書局，1984 年 10 月初版，頁 616、1164。

123　劉熙載《藝概》，臺北：金楓出版社，1998 年 7 月革新 1 版，頁 213-214。

124　〔清〕王夫之等《清詩話》，臺北：明倫出版社，1971 年 12 月初版，頁 9。

125　唐彪《讀書作文譜》，臺北：偉文圖書出版社，1976 年 11 月，頁 83-85。

說乙時復回顧甲」，「或以目之所見襯，或以耳之所聞襯，或
以經史襯，或以古人往事襯，或以對面襯，或以旁觀襯，或
牽引上文襯，或逆取下意襯」[126]，使一篇之中的諸多事理，
生發關此顧彼、沉瀯映帶之妙。如毛宗崗（1632-1709）〈讀
三國志法〉：

> 《三國》一書，有以賓襯主之妙。如將敘桃園兄弟三
> 人，先敘黃巾兄弟三人：桃園其主也，黃巾其賓也；
> 將敘中山靖王之後，先敘魯恭王之後：中山靖王其主
> 也，魯恭王其賓也；將敘何進，先敘陳蕃、竇武：何
> 進其主也，陳蕃、竇武其賓也；敘劉、關、張及曹操、
> 孫堅之出色，並敘各鎮諸侯之無用：劉備、曹操、孫
> 堅其主也，各鎮諸侯其賓也。……諸如此類，不可悉
> 數。善讀是書者，可於此悟文章賓主之法。[127]

　　如韓愈（768-824）〈送高閑上人序〉，宋文蔚評：「因高
閑上人善草書，前段即從治天下推到各種治藝術之人，以襯
起草書；次復借張旭之善草書，以襯起高閑上人，次始拍到
本題正面」，托出高閑上人（主）「不得其心，而逐其跡，末
見其能旭也」的旨意。如蘇軾（1037-1101）〈放鶴亭記〉，以
「酒對鶴，一主一客」，令「清閒者莫如鶴，然衛懿公好鶴則
亡其國」，與「亂德者莫如酒，然劉伶、阮籍之徒反以酒全其
真而名後世」相襯，逼出「南面之樂，豈足以易隱居之樂」
的一篇主旨來。如王安石（1021-1086）〈張良〉詩，終篇兩

126 許恂儒《作文百法》，臺北：廣文書局，1985 年 5 月再版，頁 26-34。
127 〈讀三國志法〉收入彭會資主編《中國文論大辭典》，天津：百花文藝
　　出版社，1990 年 7 月初版，頁 255-256。

句「以賈誼作陪」，以「才能薄」而不得善終的「洛陽賈誼」
爲「賓」，烘襯博浪沙擊秦帝、垓下智取項羽、佐高祖成霸業，
「遇猜忌之主，而能以功名終」的「張良」這一個「主」，手
法「自是高人一著」。[128]

　　「作文以主意爲將軍，轉換開闔，如行軍之必由將軍號
令」[129]。以「主」統率全篇，復以「賓」托「主」，兩相得益，
故詩文中對於人物、事物的鋪敘，常採用賓主照應的藝術手
法。尤其傳記文學，以「首要人物」爲「主中主」，以次要人
物、陪侍人物爲「主中賓」或「賓中主」，其餘搖旗吶喊者爲
「賓中賓」，鋪展情節。傳主思想性格的形成與展示，就從他
（「主」）與其他人物（「眾賓」）的各種關係中表現出來，形
成所謂的「四賓主」理論。[130]因爲若僅寫傳主一人之事，而

128 此三篇引文，依次見宋文蔚《評註文法津梁》，高雄：復文圖書出版社，
　　1993 年 2 月修訂 2 版，頁 147；林雲銘《古文析義合編》，臺北：廣文
　　書局，1997 年 9 月 8 版，頁 315-316；王文濡《評註宋元明詩》，臺北：
　　廣文書局，1981 年 12 月初版，頁 62。
129 王葆心《古文辭通義》，臺北：臺灣中華書局，1984 年 4 月臺 2 版，頁
　　25-26。
130 「四賓主」理論首見於《景德傳燈錄》卷十五：「（洞山良價禪）師曰：
　　『苦哉！苦哉！今時人倒皆如此。只是認得驢前馬後，將爲自己佛法平
　　沉之是也！客中辨主尚未分，如何辨得主中主？』」清、閻若璩則是將
　　「四賓主」應用於評論文章，如《潛丘劄記》卷二：「四賓主者：一、
　　主中主，如一家人唯有一主翁也。二、主中賓，如主翁之妻妾、兒孫、
　　奴婢，即主翁之分身以主內事者也。三、賓中主，如主翁之親朋友，任
　　主翁之外事者也。四、賓中賓，如朋友之朋友，與主翁無涉者也。於四
　　者中，除卻賓中賓，而主中主亦只一見；惟以賓中主鉤動主中賓而成文
　　章，八大家無不然也。」（收於文淵閣《四庫全書》冊 859，頁 413-414。）
　　此外，唐彪《讀書作文譜》卷七〈文章諸法・賓主〉（頁 85）、李扶久
　　《古文筆法百篇》析評韓愈〈送孟東野序〉，也論及「四賓主」（臺北：
　　文津出版社，1978 年 11 月，頁 62）。

未能善加利用賓主之間相輔相成的關係，其文必匡廓狹小，枯澀寂寥。

鄭績（1813-1874）〈夢幻居畫學簡明〉：「一筆中有頭重尾輕者，有頭輕尾重者，有兩頭輕而中間重者，有兩頭重而中間輕者。」[131]有主筆、復有賓筆的布局手法，也可形成「先賓後主」或「先主後賓」、「主、賓、主」或「賓、主、賓」等結構類型。然無論何種結構，賓主皆須相互襯托，相互發明，使其既有變換又有經緯，如金玉之用雕鏤，如綾綺之裝花錦，憑添華贍之致。

（二）賓主法在「堂」之體現

儒家講究「踐德成聖」之教，人生的理想在「道」中開展，而「道」要在德行的實踐中，才能體現有得，因而在空間配置上多依循賓主法則，定尊卑，別內外。如李重耀《林安泰古厝拆遷計劃：中國閩南建築之個案研究》即指出，「堂」作為安泰古厝建築的主體，為建築組群的核心，具供奉祖先、接待賓客的功能，[132]是「主」。其餘的廚房或護龍等，是「賓」，位於兩側，以凸出位居最尊貴位置的「堂」，形成典型的「賓、主、賓」結構。

沈宗騫（1736-1820）〈芥舟學畫編〉：「作畫有偏局正局之分焉，正局者主山如人主端坐朝堂，餘山如三公九卿，鵠

131 鄭績〈夢幻居畫學簡明〉收於俞崑《中國畫論類編》，頁 951。
132 李重耀《林安泰古厝拆遷計劃：中國閩南建築之個案研究》，臺北：詹氏書局，1991 年 2 月初版，頁 114。

立拱向。」[133]「堂」主牆面正中的桌案上，供奉祖先牌位。祖宗的牌位一放，王鎮華指其象徵了時間軸向前的延續，透過堂前「庭」的安排，空間感又延續到無限的天地間，使「堂」成為天地的空間、源遠流長的時間、以及無限的文化三者的交點，成為修身以持德的精神依據。[134]因此，正中的「堂」，有方正的分隔，端整的配置，給人一種正大的氣氛。「堂」上的側壁、門扇、傢俱、匾聯、條屏等「賓位」素材，左右對稱，凸出中心。門額、楹柱等，又題有庭訓意味深長的聯語，令文學與哲學自然融入建築之中。這即是賓主法所獨具的藝術效果。

（三）賓主法在「空間整體」之體現

　　合院以「堂」為建築群的核心，向前後各自伸展，形成縱軸線；再以「堂」的檐廊為橫軸線，向左右兩側展開。軸線對繁多建築群具有定位的作用，主從、正偏、內外等空間位序，也才有依循準則。

　　就安泰古厝而言，以祭祀祖先的「堂」為中軸延展成對稱型態。前有垂花門廳，外有前埕，左右各有內外護龍，中間圍出一「庭」。距中軸線近者尊，遠者卑；左側者尊，右側者卑。[135]尊配尊，卑配卑，在整體空間的配置上，構成嚴謹的組群關係，形成「賓、主、賓」結構。

133　俞崑《中國畫論類編》，臺北：華正書局，1984年10月初版，頁876。

134　王鎮華《中國建築備忘錄》，頁114。

135　林會承《傳統建築手冊》，臺北：藝術家出版社，1995年7月再版，頁23-25。

郭熙（約 1023-1085）〈林泉高致集〉：「山水先理會大山，名爲主峰。主峰已定，方作以次近者，遠者，小者，大者」，切不可使賓勝主。「如一尺之山是主，凡賓者，遠近折算，須要停勻」；「如人物是主，凡賓者皆隨其遠近高下布景」（湯垕〈畫論〉）。也就是說，位於主軸線的「堂」，爲一家的精神信仰中心，是「主中主」，擁有較高較好的台基、屋頂與裝飾，以表尊貴；其次，是同樣位於中軸線上的門廳、尊長居室（「主中賓」）。至於左右護龍（「賓中主」）、跨院書齋與廚房雜屋等（「賓中賓」），則依禮法有序地配置在軸線兩側。然後「山立賓主，水注往來，布山形，取彎向；分石脈，置路灣；模樹柯，安坡腳」（荊浩〈山水節要〉）[136]，各個主次建築物，經由二元對待語法原則的聯繫，達成整體一氣貫注之勢。

（四）賓主法所呈現之美感

賓主法，必然是先有「主」，才有陪襯的「賓」；但「賓中意思，仍須從主中生出」，「方與題目有情」[137]，方不顯渙散無章。因此就合院而言，軸線上的「堂」是「主」，是重心，具凸出之美；其餘沿中軸線安置的造型相似的空間是「賓」，是陪襯，形成左右對稱之美；「賓」與「主」，又都是爲「德」這一核心思想而服務，故整體呈現統一、和諧之美。[138]

沈宗騫（1736-1820）〈芥舟學畫編〉：「一幅之山居中而

136 郭熙、湯垕、荊浩等三則引文，見傅抱石《中國繪畫理論》，臺北：華正書局，1988 年 2 月版，頁 87-89。
137 宋文蔚《評註文法津梁》，頁 15-16。
138 爲免論述重複，「對稱美」留待「左與右」部分再探討。屬於整體的統一和諧，留待第六章討論。

最高者為主山，以下山石多寡，參差不一，必要氣脈聯貫，有草蛇灰線之意。」〔清〕布顏圖〈畫學心法問答〉也道：「一幅中主山與群山如祖孫父子然，主山即祖山也，要莊重顧盼而有情，群山要恭謹順承而不背。石筍陂陀如眾孫，要歡躍羅列而有致。祖孫父子形異而脈不殊，其脈絡貫穿形體相連處。」[139]唯有「脈絡貫穿」，所有從屬的部份（主中賓、賓中主與賓中賓）都為主腦（主中主）所統攝，眾賓拱主，而後全體精神方覺凝聚，「繁多的統一」的印象方覺顯明，也才能臻達審美上的圓滿境界，呈現整體和諧的風格。

　　至於凸出美，是賓主關係中最獨具的藝術效果。唐岱（1673？-1752）〈繪事發微〉：「主山，一幅中綱領也，務要崔嵬雄渾，如大君之尊也，群峰拱揖而朝，四面輻輳。」[140]主山，即畫面凸出處。董其昌（1555-1636）〈畫旨〉：「古人運大幅，只三四大分合，所以成章，雖其中細碎處多，要以取勢為主」[141]，隨「主」佈局遠近高下。書法藝術也要求這「主其勢」的一筆，如劉熙載（1813-1881）《藝概・書概》：「欲明書勢，須識九宮，九宮尤重於中宮，中宮者，字之主筆是也」，故「善書者必爭此一筆」。[142]

　　「每作一畫，必有中心」，「中心出於主峰」[143]，餘則環繞左右。有德者尊，合院建築也總是把最重要的部分配置在中軸線上；也唯有地位最尊的建築物與庭院，才能擁有較高

139 俞崑《中國畫論類編》，頁 205、875。
140 同上註，頁 858。
141 傅抱石《中國繪畫理論》，頁 88-89。
142 劉熙載《藝概》，臺北：金楓出版社，1998 年 7 月革新 1 版，頁 213。
143 同上註，頁 210。

的屋脊與台階、較寬闊的空間、較多的裝飾，一如安泰古厝
的堂及垂花門廳。於是靈活運用對稱法則的合院建築，多會
在對稱式立面中強調對稱的中心。強調中心，就會注意兩旁
裝飾構件的處理，然後將立面的運動感導向中間。甚且在沿
中軸線發展的空間序列上，運用高聳與低矮、橫向與縱向、
收縮與擴展、壓抑與開敞等多種對比手法，收強化節奏、凸
出中心的效果。當我們觀賞一幢均衡對稱的建築物時，視覺
自會像鐘擺一般左右擺動，然後在兩端的中間停下來，產生
「視覺中心」，產生平靜瞬間的情趣。[144]

　　阿恩海姆（Rudolf Arnheim, 1904-2007）〈論空間深度的
中心〉指出，宇宙萬物及其相互關係的一個基本結構特性，
就是圍繞一個中心構成並發生關係，產生所謂的「中心系
統」。而人之所以能識別出整個構圖的「中心系統」，是由於
「雙眼」。視覺，能察覺亮度、彩度，能分辨物體的形狀、大
小與空間深度，可以把每一個印象帶到視網膜上最具敏銳感
覺的一點，即靠近「中央部分」。[145]

　　因此「視知覺」往往具有「選擇性」的分辨功能，人們
觀賞建築時，在以最快的速度把握其整體美的同時，又總是
及時地、情不自禁地選擇那些最引人注目的部分，進行重點
觀察；而其凝視處，自會形成一個中心點。[146]當處於這一平
衡中心的物體，以引人注目的、直接的姿態作用於人腦時，

144 王其鈞《中國傳統民居建築》，頁 198-201。
145 佟景韓、易英主編《現代西方藝術美學文選・造型藝術美學》，臺北：
　　洪業文化出版社，1995 年 2 月初版 1 刷，頁 163。
146 汪正章《建築美學》，北京：東方出版社，1997 年 4 月 2 刷，頁 221；
　　桑塔耶那（George Santayana）著、杜若洲譯《美感》，臺北：晨鐘出
　　版社，1972 年 1 月初版，頁 129。

大腦主管審美的區域便開始活躍起來。當這種作用十分凸出
或顯示出其本質內容時，美的感受也隨之開始了能動的膨脹
與升騰；甚至遠遠超過審美對象自然存在的形象，閃射出更
集中、更美的形象特點。

在中國傳統藝術中，美感的騰飛大都以「賓主」的形態
呈現。「主」力求清楚明確，陪襯的「賓」則盡量減省，甚至
代以大片空白。此種取捨方法，使得中國藝術表現出最大的
主動性與靈活性，同時又使所要表現的主體得到最明豁、最
集中、最凸出的視覺效果。[147]於是觀照者全部的精神，皆被
吸入於一個對象之中，而感到此對象即是「存在的一切」。[148]
這個「存在的一切」，這個合院建築所傾注的注意力的焦點
「堂」，被知覺的專一與集中所喚起，進而獲致形體與精神上
的凸出。

二、內與外

徐明福《台灣傳統民宅及其地方性史料之研究》從建築
的社會文化意義上指出，建築空間具有「保護」、「界定」、「自
明」三種作用，滿足人類心理需求，提供心靈寄託。以此，
人在建築「界定作用」所產生的領域感上，因「保護作用」
而有安全感，因「自明作用」而區分「內」與「外」。[149]沈福

147 張紅雨《寫作美學》，高雄：復文圖書出版社，1996 年 10 月初版 1 刷，
　　頁 129-130。
148 徐復觀《中國藝術精神》，臺北：臺灣學生書局，1974 年 5 月 4 版，頁 97。
149 徐明福《台灣傳統民宅及其地方性史料之研究》，臺北：胡氏圖書出版
　　社，1993 年 12 月 3 版，頁 8- 10。

煦《人與建築》也指出人對居住空間的需求，大分為安全性、私密性與心靈陶冶，於是藉牆、門、窗、簾幕等建築構件，分隔「內」與「外」，達成遮蔽、採光、通風、聯繫與觀望等物質需求，進而滿足心理、倫理與審美等精神層次需求。[150]

李乾朗《台灣建築閱覽》以為始建於清代的台灣漢人民居，大都為閩粵傳統的移植，滲透著華夏特有「禮」的內容，以尊重人倫次序。[151]因此，深受儒家德觀思想與禮教影響，追求審美心理上充實、靜穆與和諧的合院建築，其「內外」具有二層義涵。一為滿足安全性、私密性、禮制性等需求所形成的「內外」，二是藉由牆、門、窗、簾幕等建築構件所「隔」成的「內外」。[152]

（一）滿足禮制等需求所形成之內外

林會承談「合院的空間組織」，指其深受「禮法觀念」與「空間觀念」的影響。「禮法」與「空間」觀念又互為表裡，

150 沈福煦《人與建築》，臺北：臺北斯坦出版有限公司，1993 年 3 月初版 1 刷，頁 1-2。
151 李乾朗《台灣建築閱覽》，臺北：王山出版公司，1996 年 11 月 1 版 1 刷，頁 60。
152 內外法，本是以門、窗、牆、簾幕等建築物件分隔成內、外兩個空間，形成對照效果的文章作法。如溫庭筠〈更漏子〉，上片描寫室內寂寥的人與景，下片即將場景轉移到室外的梧桐樹上，點醒離愁。次如張祜〈贈內人〉，一、二句寫禁門宮外的月色與樹上的鶯巢（外），三、四句再轉寫孤燈下拔玉簪剔焰救飛蛾的佳人（內）。至於歐陽脩〈蝶戀花〉，上片摹寫怯對春殘的深閨少婦（內），繼而轉寫清明時節雨打杏花的春殘景象（外），下片再度拉回屋內（內）；經由空間的內外推移轉換，配合時間的流轉，深刻道出少婦傷春而醉酒的心境變化（陳滿銘《詩詞新論》，臺北：萬卷樓圖書公司，1999 年 8 月再版，頁 13；仇小屏《篇章結構類型論》，臺北：萬卷樓圖書公司，2000 年 2 月初版，頁 72-83）。本文援此理論，加以拓展。

前者區分「人」之地位，後者區分「空間」之地位；人與空間均有地位，[153]故以軸線爲基準，依此區分正與偏、左與右、前與後、內與外[154]等不同「空間位序」，同時隨著建築的「自明作用」，產生不同層次的認同感。「偏房」、「下人」、「外人」等稱謂，即由此而來。

　　依此中軸線所形成的序列空間與層次，孫全文、王銘鴻《中國建築空間與形式之符號意義》指其既蘊含「重門若掩」的意味，更滿足了私密性、禮制性等需求，[155]具有漢寶德《中國的建築與文化》所說的「秩序性」與「向內性」兩種特點。[156]

　　「秩序性」，爲禮法觀念的具體反應，以尊卑長幼之序，爲空間定「名分」。建築空間與「禮」的相融，反映在強調尊卑、主次、上下等倫理次序，反映在強調前後、高低、大小、左右的秩序井然、謹嚴對稱。所以程建軍《變理陰陽：中國傳統建築與周易哲學》指禮制秩序爲中國建築體系獨特的設計邏輯與依據，同時也是中國建築體系最鮮明的特色。[157]

153 人的地位依據「倫常」及「鬼神」觀念來決定。「倫常」分爲「家族倫常」及「社會倫常」，家族倫常依長幼次序逐層推衍，構成多重倫理網；社會倫常依個人身分地位來決定屋子大小。「鬼神」觀念以神明爲尊，祖先次之，其地位在人之上。林會承《傳統建築手冊》，臺北：藝術家出版社，1995 年 7 月再版，頁 31。

154 距中軸線近者尊，遠者卑，即所謂「正偏」。在左側者尊，右側者卑，即所謂「左右」。以「堂」爲基準，前爲「堂」，後爲「室」，即所謂「前後」。視其與「堂」的相對距離，近者爲「內」爲「尊」，遠者爲「外」爲「卑」，即所謂「內外」。同上註。

155 孫全文、王銘鴻《中國建築空間與形式之符號意義》，臺北：明文書局，1989 年 12 月再版，頁 51。

156 漢寶德《中國的建築與文化》，臺北：聯經出版公司，2004 年 9 月初版，頁 150-155。

157 程建軍《變理陰陽：中國傳統建築與周易哲學》，北京：中國電影出版社，2008 年 5 月 1 刷，頁 135-137。

「禮」，有其精神源頭和形式原則。《禮記・禮器》：「先王之立禮也，有本有文。忠信，禮之本也；義理，禮之文也。無本不立，無文不行。」[158]合院空間重視禮法觀念，於是通過具體形式的制定，明尊卑，別內外。生人、熟人、朋友、客人、親屬、家族成員等，依親疏關係形成一個有內外有層次的布局，形構中國特有「均衡對稱」、「配置有序」的空間觀，[159]再由此定出每一個家庭分子的軌道倫常。

次就「向內性」而言。由於家族的本質是以族內的獨立與完整為最高原則，故合院空間構成獨特的向心性。如門廳「外」為鄰，「內」為家；正廳「外」為來客活動區，「內」為家人活動區；前為較具「開放性」之「堂」，後為較具「私密性」之「室」；「室」裡的每個角落，也有內外；甚且，「心」也有內外。[160]

中間方正的「庭」較室內低，四周建築又面向此一空間，因而極易形成「庭」即「天地」的生活觀，導引傳統士子趨向於內省，以尋求生命的安頓。於是「誠正、修齊、治平」與「慎獨」等價值觀，與此種「向內性」空間特點，構成了不可分割的關係。《論語・先進》：「由也升堂矣，未入於室也。」孔子即藉「堂」（「外」）、「室」（「內」）等空間觀念，比喻弟子氣質成全與德性修養的層級。

《禮記・大學》：「古之欲明明德於天下者，先治其國；

158 〔清〕阮元《十三經注疏・禮記》，嘉慶二十年江西南昌府學開雕，臺北：藝文印書館，1985 年 12 月 10 版，頁 449。

159 漢寶德《中國的建築與文化》，頁 22-25；荊其敏《中國傳統民居百題》，臺中：東海大學建築研究中心，1991 年 1 月初版，頁 9。

160 王鎮華《中國建築備忘錄》，頁 92-98。

欲治其國者，先齊其家；欲齊其家者，先脩其身；欲脩其身者，先正其心；欲正其心者，先誠其意；欲誠其意者，先致其知；致知在格物。」[161]齊家、治國、平天下，是外王的工夫；脩身，卻是內聖之學。如何才能立己脩身？就是對於天賦德性要有所自覺，並使之常歸於主宰的正位，具體呈現於行為操守之中。只要心志意念真實無妄，不受物欲障蔽牽引（即「意誠」），心靈自能歸於主宰的正位（即「正心」）。

終身踐德不渝的曾子更明言：「吾日三省吾身；為人謀而不忠乎？與朋友交而不信乎？傳不習乎？」[162]三省其身，就是「慎獨」[163]，是內聖之學最內在最本質的修養工夫。因為它是在只有一己自知，而他人所不知處用力省察，人的良知本心才能清澈呈顯出來。孟子說曾子「守約」[164]，就是指他能謹守內聖之學的要點。能「三省」、「慎獨」，由「內」而「外」下工夫，仁心便會不容自已地生發出來，德行也就能日臻圓

161 〔清〕阮元《十三經注疏・禮記》，嘉慶二十年江西南昌府學開雕，臺北：藝文印書館，1985 年 12 月 10 版，頁 983。
162 語出《論語・學而》，見〔宋〕朱熹《四書集註》，臺北：文津出版社，1985 年 9 月初版，頁 122。
163 儒家傳世文獻中，「慎獨」見於《禮記》的〈禮器〉、〈中庸〉、〈大學〉三篇，及《荀子・不苟》。歷代註疏對「慎獨」雖各有其闡釋，如一個「慎」字，有謹慎、誠、順、珍重等解釋；一個「獨」字，有心、獨居、人所不知而己所獨知之地、良知、本體等說法。然宋代以來，〈中庸〉、〈大學〉受到重視，「慎獨」成為儒學工夫論中的重要觀念，乃是不爭的事實。戴璉璋〈儒家慎獨說的解讀〉，中央研究院中國文哲研究所：《中國文哲研究集刊》第二十三期（2003 年 9 月），頁 211-234。
164 《孟子・公孫丑上》：「孟施舍之守氣，又不如曾子之守約也。」注：「言孟施舍雖似曾子，然其所守，乃一身之氣，又不如曾子之反身循理，所守尤得其要也。」〔宋〕朱熹《四書集註》，頁 533。

滿。[165]

　　以此，李澤厚以為君臣、父子、夫婦、兄弟、朋友等外在的社會倫常秩序，必須依賴內在的「智、仁、勇」（「三達德」）的主觀意識修養才能建立與存在。所以孔子引「禮」歸「仁」，然後以「禮」作為「修身、齊家、治國、平天下」的準繩。[166]而此種中國士人所樂道的投注生命、表裡如一、踐禮成德的修養工夫，正是受合院空間「向內性」特點的影響。

（二）建築構件所「隔」成之內外

　　《說文》：「障，隔也。」[167]凡起分界、屏障、阻隔作用的物件，皆稱為「隔」。如牆，是「隔」：「那堪更被明月，隔牆送過秋千影」（張先〈青門引〉）。門，是「隔」：「門掩黃昏，無計留春住」（歐陽脩〈蝶戀花〉）。窗，是「隔」：「夢覺、透窗風一線，寒燈吹息」（柳永〈浪淘沙慢〉）。簾，是「隔」：「垂下簾櫳。雙雁歸來細雨中」（歐陽脩〈采桑子〉）。屏風，是「隔」：「畫堂人靜雨濛濛，屏山半掩餘香裊」（寇準〈踏莎行〉）。牆、門、窗、簾幕等所構成之「隔」，既具遮蔽、安全、保密等作用，滿足各種功能需求；經由內、外在空間景物的轉換，又達成客體物象與主體觀者之間交互滲透、兩相

165 楊祖漢〈德性之實踐〉，《論語義理疏解》，臺北：鵝湖出版社，1985 年 10 月修訂 3 版，頁 88；漢寶德《中國的建築與文化》，頁 148。

166 李澤厚《華夏美學》，臺北：時報文化出版公司，1989 年 4 月初版，頁 15-16。

167 〔東漢〕許慎著、〔清〕段玉裁注《說文解字注》，臺北：黎明文化事業公司，1985 年 9 月增訂 1 版，頁 741。

對照的藝術效果。[168]

　　關於「隔」之類型，李允鉌《華夏意匠：中國古典建築設計原理分析》分爲「完全隔斷」、「牛隔斷」、「罩之隔斷」三種。

　　「罩」之隔斷形式，是利用通透的木雕紋飾在高度及寬度上，適度封閉、縮小空間，由此引起一種空間延展的規限感，使人覺得通過它便是進入另一不同的空間，達成空間分隔的效果。以其裝飾作用大於界定作用，只在視覺上作出區域畫分，未具實質阻隔作用，台灣並不常見。如安泰古厝等多設於神龕，具基座、柱身、屋頂及斗栱，雕鑿細膩華美。

　　「完全隔斷」，是視覺上的完全封閉、隔斷，多利用「實體」的「牆」劃分出廳堂、臥室、廚房等不同功能空間。書房、寢室等私密性較強的空間，要求安全、靜謐、不受外界干擾，空間處理以「圍」爲主，建築之兩面或三面爲實體牆所圍繞。此時，牆作爲建築的一個構件，主要功能爲「全蔽」，並藉由視覺心理上堅實、隔阻的作用，反映一種封閉、隔絕感。[169]

　　中國傳統建築屬「框架」結構體系[170]，在「框架」結構中，任何作爲「空間分隔」的構造與設施，如室內間隔牆（土

168　王振復《建築美學》，臺北：地景企業公司，1993 年 2 月初版，頁 42-43。

169　金學智《中國園林美學》，南京：江蘇文藝出版社，1990 年 3 月，頁 442；沈福煦《人與建築》，臺北：臺北斯坦出版有限公司，1993 年 3 月初版 1 刷，頁 162。

170　趙廣超指出：木建築的框架結構，爲了保持木材通風及便於更換構件，故此玲瓏剔透，一目了然，兼且可觀性十分之高。《不只中國木建築》，香港：香港三聯書店，2000 年 4 月 1 版 2 刷，頁 49。

牆、磚牆、版牆等），因不負擔承重等要求，不會與房屋結構發生力學上的關係，因而在材料選擇、形式與構造上可以有許多變化。由構造形式而來之「肌理」，也產生十分豐富的表面圖案，創造出極多且成功之「空間分隔」與組織方式。

張璠《後漢記》：「文井蓮華，壁柱彩畫。」合院雖為「法式」、「則例」所限，多以素色出現，不講求「佈彩於梁棟枓栱」或「以粉朱丹三色為屋宇門窗之飾」（李誡《營造法式》），然磚、瓦、木、土、石等建材，本就有其原色。加上牆體厚度、高度不同，色彩立面不同，材料質感不同，閉合開啟不同，也必然影響建築內外部空間的美學性格；[171]故劉致平《中國建築類型及結構》以為積累先民智慧的內檐裝修[172]方式，可謂世界文化的精華。[173]

牆、門、窗，作為建築中三個特殊的隔斷物件，王振復《建築美學》指其既可分割內外空間，又是內外空間的一種過渡、連續、中介與組接，令邏輯與情感得以在此交流。[174]牆，求其堅固、穩定、封閉，以保護安全與隱私。門與窗，則在

171 在民居設計中，空間的質量受分隔的材料和構造影響。較柔和的自然材料分隔高於視線時，雖具封閉性，但柔和親切。若改以石牆或混凝土，則有堅硬、牢固、莊重、肅穆感。利用厚牆的空間體量，可為建築內部創造發揮表現力的條件，而富於質感變化的牆面，可依據主人喜好而表現出室內陳設的多種風格。小形研三、高原榮重《造園藝匠論》，臺北：田園城市文化公司，1995 年 5 月，頁 166-172；荊其敏《中國傳統民居百題》，臺中：東海大學建築研究中心，1991 年 1 月初版，頁 74-75。
172 「內檐裝修藝術」，指小木作的室內裝修，具體反映擁有者的地位背景，隨主人喜好、匠師流派、風格與材料，呈現不同面貌。林春暉《台灣傳統建築之美》，臺北：光復書局，1993 年 3 月 2 刷，頁 49-52。
173 劉致平《中國建築類型及結構》，北京：建築工程出版社，1957 年，頁 102。
174 王振復《建築美學》，頁 42-43。

於分隔、通透與交流，是最常見的「半隔斷」形式。

「門」具二種含義，一表示平面中的組織層次，指最外的大門、各個建築組群入口的獨立門及每一單體建築的門。二指門扇，不論獨立門或單體建築中的門，皆裝有板門或槅扇；必要時可全部卸除，連通空間。槅扇上部通透的「格心」，採直櫺形式或透雕吉祥圖案，富裝飾意味；又未完全阻隔視線，可通過一定的光線與空氣，內外之間留有呼應。於是連續並列的槅扇，形成一道立體、通透的幕式牆，予人規律、豐富的節奏趣味，以及由此而來的光影變化。

窗，古作囱。《說文》：「囱，在牆曰牖，在屋曰囱。」[175] 也稱「牖」，《淮南子・說山訓》：「受光於隙，照一隅；受光於牖，照北壁；受光於戶，照室中無遺物；況受光於宇宙乎。」[176] 古代的「牖」較小，相當現代的氣窗，採光、遮陽與通風的主要任務，多由「戶」（或槅扇）來承擔，以加強建築內外空間氣韻的流動。

門，供人出入，彰顯主人氣度，追求莊嚴雅正。窗，作為閉圍、通風與日照的一種建築「語彙」，具實用性，又有「萬取一收」、「籠天地於形內」等心理意義上的模糊性。至於建築內部空間「圍」、「透」的處理，主要為了滿足功能需求。如廳堂內部空間要求較複雜，常以簾幕、屏風、博古架等，將較寬敞的大空間靈活分隔為若干活動範圍，別內外，又相

175　〔東漢〕許慎著、〔清〕段玉裁注《說文解字注》，臺北：黎明文化事業公司，1985 年 9 月增訂 1 版，頁 495。

176　劉文典《淮南鴻烈集解》卷十六，臺北：文史哲出版社，1985 年 9 月再版，頁 84。

互滲透、流通，創造一種精美典雅的空間氛圍。[177]

（三）內外法所形成之空間美學

隔，是空間設計常用手法。王其鈞《中國傳統民居建築》指其「外實內靜」，又「內外通透」；[178]林會承《傳統建築手冊》指其可界定室內外空間，滿足禮俗上的需求，又美化環境，予人美的感受。[179]

1.流通與層次

門與窗，作為建築內部空間與自然空間之間的過渡與中介，由此而來的審美心理的模糊性，表現得尤為顯明。王振復《建築美學》指其為建築的一個「灰」，介乎「內」與「外」的第三域，也是連結兩者的「曖昧空間」。[180]藉此曖昧空間具有的「交流性」，引外部陽光、空氣、景色入內，延伸視線至戶外，得舒展、明快、通透感；又為原本單一的矩形實體，帶來生動的光影變化。[181]此種經由門窗之「虛」、「透」所形成的光影變化，其質、量與色彩，影響著審美主體對空間量體的感知，陳維禎指其是一種聯想，唯有走入、體驗與沉思，

177 李允鉌《華夏意匠：中國古典建築設計原理分析》，臺北：明文書局，1993 年 10 月再版，頁 295-298。
178 王其鈞《中國傳統民居建築》，頁 15、23。
179 林會承《傳統建築手冊》，頁 115-121。室內空間之分隔，決定空間的規模，使空間的構造易於理解。分隔材料與構造，決定空間的質量。若連接兩個不同性質的空間，空間的平衡、韻律、比例和運動等藝術變化，深具可觀性。小形研三、高原榮重《造園藝匠論》，頁 166-172。
180 王振復《建築美學》，頁 42-45。
181 李允鉌《華夏意匠：中國古典建築設計原理分析》，頁 263-292；汪正章《建築美學》，臺北：五南圖書公司，1993 年 11 月初版 1 刷，頁 162-163；林會承《傳統建築手冊》，頁 111。

才能領會那現象的詩性。[182]

　　空間的流通，是中國建築的基本設計意念，它有所規限又不完全封閉視線，因而在空間的組織與分隔上，使用欄干或簾幕的機會特別多。[183]如晏殊〈浣溪沙〉：「小閣重簾有燕過。晚花紅片落庭莎。曲欄干影入涼波。」穿簾燕子匆匆一過，打破小閣周圍的寧靜；人隨燕影，瞥見簾外春景，又起溝通的作用。「過燕」連結「曲欄干」與「重簾」，予人似在室內，又似在室外，似在畫外，又似在畫中的審美感受。所以宗白華說：「中國詩人多愛從窗戶庭階，詞人尤愛從簾、屏、欄干、鏡以吐納世界萬物。」[184]

　　依據典籍文獻及圖畫的記載，最早作為室內外空間分隔物的簾幕，具裝飾、可開可合、可變更位置等優點。[185]它把原本融通的空間分隔成「內」與「外」兩個層次，使客體物象得以孤立絕緣，自成境界；又引人關注「全隔」或「半隔」外的空間，增強視覺印象及美感。[186]

　　引起「透」之效果的簾幕，成為室內外空間互相滲透、交融的場所，同時也是人們接觸最多、感覺最敏銳的視覺介面。[187]如馮延巳〈酒泉子〉：「廊下風簾驚宿燕。」鍾輻〈蔔運算元慢〉：「風拂珠簾。」張曙〈浣溪沙〉：「黃昏微雨畫簾垂。」歐陽炯〈菩薩蠻〉：「隔簾飛雪添寒氣。」歐陽炯〈鳳

182　陳維禎《省思建築：尋找詩性的智慧》，頁 104-109。

183　李允鉌《華夏意匠：中國古典建築設計原理分析》，頁 251

184　宗白華《美學散步》，臺北：洪範書店，2001 年 1 月初版 6 印，頁 48-49。

185　李允鉌《華夏意匠：中國古典建築設計原理分析》，頁 295。

186　王其鈞《中國傳統民居建築》，頁 15。

187　馮鍾平《中國園林建築研究》，頁 136-139。

樓春〉：「斜日照簾，羅幌香冷粉屏空。」魏承班〈謁金門〉：
「霜月透簾澄夜色。」溫庭筠〈南歌子〉：「隔簾鶯百囀，感
君心。」溫庭筠〈定西番〉：「萱草綠，杏花紅。隔簾櫳。」
視線穿過簾幕延伸至戶外，引戶外聲色香影入內來。垂簾，
雙燕，落花，霜月，微雨，暈染一種幽婉、迷離、空靈的韻
致，予人無盡的遐想。

　　此種審美意象，曾祖蔭《中國古代文藝美學範疇》以為
用「內」、「外」空間的變化來傳達，最為利便。[188]因為當視
線「由內而外」或「由外而內」、「由外而內而外」或「由內
而外而內」移動，穿透簾幕、門洞、漏窗等中介，自一個空
間看到另一空間，從而使若干個空間相互滲透連結，增大空
間含容量，形成一種有興味的觀賞過程。當人在「宇」中進
出，藉由廊道之聯繫、空間之開合、內外之變化，又會形成
一種「內→外→內」、「暗→明→暗」、「合→開→合」或「外
→內→外」、「明→暗→明」、「開→合→開」有節奏旋律的流
動。黃永武《中國詩學：設計篇》指其有助於空間深度感覺
的形成，豐富空間層次；[189]同時也滲透著人的審美時空意識，
引人深入生命節奏的核心。

2.深靜與含蓄

　　「隔」所形成的藝術空間，唐學軍〈論室內陳設藝術在
徽州古民居中的意義〉指其滿足基本物質生活的需求，顯示

188 曾祖蔭《中國古代文藝美學範疇》，臺北：文津出版社，1987 年 8 月，
　　頁 191-192。
189 黃永武《中國詩學：設計篇》，臺北：巨流圖書公司，1978 年 6 月 1 版
　　4 刷，頁 62。

主人身份、素養與經濟實力，又可營造氣氛與意境。[190]如寇準〈踏莎行〉：「春色將闌，鶯聲漸老。紅英落盡青梅小。畫堂人靜雨濛濛，屏山半掩餘香裊。」以所聞（鶯聲）、所見（紅英、青梅），襯出暮春的靜；視線繼而由室外轉向室內（畫堂），以「屏山」掩住室內景象，只令尚未燃盡的裊裊餘煙，營生一種又深又遠的意味。

尤其「簾幕」所起的「隔」，可截斷視線，造成距離，豐富空間層次；宗白華〈論文藝的空靈與充實〉指其也是構築幽深意境的重要因素，所以詞中常愛提到。[191]如況周頤（1859-1926）《蕙風詞話》即指：「詞境以深靜為至。韓持國〈胡搗練令〉過拍云：『燕子漸歸春悄，簾幕垂清曉。』境至靜矣，而此中有人，如隔蓬山。思之思之，遂由淺而見深。」[192]又：「人靜簾垂，燈昏香直。窗外芙蓉殘葉颯颯作秋聲，與砌蟲相和答。據梧冥坐，湛懷息機」；「即而察之，一切境象全失，惟有小窗虛幌、筆床硯匣，一一在吾目前。此詞境也。」[193]

「垂簾」形成的「全隔」，滿足遮蔽、安全、保密等需求；也自成一封閉、安靜的世界，營造一種難以企及的深邃與幽微。如張曙〈浣溪沙〉：「枕障薰爐隔繡幃。二年終日兩相思。好風明月始應知。天上人間何處去，舊歡新夢覺來時。黃昏

190 唐學軍〈論室內陳設藝術在徽州古民居中的意義〉，巢湖學院：《巢湖學院學報》8 卷 5 期，2006 年 9 月，頁 104-107。

191 宗白華：「然而這還是依靠外在物質條件造成的『隔』。更重要的還是心靈內部方面的『空』。」《美學全集》冊二，合肥：安徽教育出版社，1996 年 9 月 2 刷，頁 346。

192 〔清〕況周頤著、孫克強導讀《蕙風詞話》，上海：上海古籍出版社，2009 年 8 月 1 版 1 刷，頁 25。

193 同上註，頁 9。

微雨畫簾垂。」「繡幃」將空間靈活分隔爲若干精雅的內部活動空間，又使其相互交流。「簾幕」阻隔了旁人窺探的視線，更通過「隔」及層層「折進」方式，顯示一種獨特魅力。而「內」與「外」、「我」與「你」、「人間」與「天上」、「新夢」與「舊歡」的對比，又加深此種分隔；於是情感的流動，就定格於「黃昏微雨畫簾垂」的深靜詞境中，爲讀者留下無限的想像。[194]

　　段玉裁《說文解字》注：「簾施於堂之前，以隔風日而通明。」[195]簾幕的出現，以畫堂、閨房最常見。空間性質不同，情調與氛圍也不相同。以其隔中有透，實中有虛，靜中有動，深爲文人雅士所青睞，用以分隔、遮蔽，也用以表達主人翁的生活逸趣或心境變化。如李白〈清平樂〉的「高卷簾櫳看佳瑞」；鍾輻〈卜算子慢〉的「風拂珠簾。還記去年時候」；牛嶠〈菩薩蠻〉的「簾外轆轤聲。斂眉含笑驚」；毛熙震〈清平樂〉的「含愁獨倚閨帷。玉爐煙斷香微」；孫光憲〈浣溪沙〉的「四簾慵捲日初長」。

　　其質地與色彩，因「其用殊，其地殊，其質殊」[196]，一般以竹、布、帛，或水晶、珍珠、琉璃等製成。毛文錫〈戀情深〉的「真珠簾下曉光侵」、溫庭筠〈菩薩蠻〉的「水精簾裏頗黎枕」、毛熙震〈菩薩蠻〉的「繡簾高軸臨塘看」、韋莊〈謁金門〉的「樓外翠簾高軸」、韋莊〈應天長〉的「畫簾垂，

194 譚偉良〈唐宋詞「簾」意象的審美意蘊〉，玉林師範學院：《玉林師範學院學報》，2009 年 04 期，頁 44-49。
195 〔東漢〕許慎著、〔清〕段玉裁注《說文解字》，頁 193。
196 同上註。

金鳳舞」等詞句中，金、紅、青、翠、白的色澤光彩，明豔富麗，充分展現閨閣的精巧華美，引發觀者更深層的想像，也構成某種微妙的情感指向，指向一種隔絕作用。[197]

　　重重簾幕將女子「隔絕」於深庭內院中，體現的是古代家庭倫理所強調的「內外之別」。由此，「簾幕低垂」所隔成的幽閉空間，有助於構築曲折幽深的詞境，爲詞情發展提供別具一格的美感，同時也彰顯一種隱微難言的精神世界。若再透過藏與露、斷與續、虛與實等節奏貫串，激發一種興味，引發人們的審美理解、情感與想像，即可得「含蓄」的審美享受。[198]

　　「隔」所形成的美學上的「心理距離」，使審美主體的藝術心靈得以進入審美歷程，又使事物呈現一種含蓄、朦朧感，留下大量馳騁想像的空白。「空白」，具有相當大幅度的轉折與跳躍，有待欣賞者的審美想像去豐富、補充。它「若隱若見，欲露不露，反覆纏綿，終不許一語道破」[199]，「必深入以探其底蘊，則怳然乃有所得」。[200]以其在一定限度內隔絕一切外物的侵擾，對人生採取一種保持距離的態度，生活其間的人的精神，也因而具有充分的自足性，得以超越現實領域，懷儒家「善獨」思想；又淡遠取神，「引人於冥漠恍惚之境」

197 曾艷紅〈簾幕意象與李商隱詩境詩風〉，青島大學師範學院：《青島大學師範學院學報》，2010 年 04 期，頁 31-35。
198 阮浩耕《立體詩畫：中國園林藝術鑑賞》，臺北：書泉出版社，1994 年 1 月初版 1 刷，頁 161-163。
199 〔清〕陳廷焯《白雨齋詞話》，上海：上海古籍出版社，2009 年 8 月 1 版 1 刷，頁 8。
200 傅庚生《中國文學欣賞舉隅》，臺北：國文天地雜誌社，2000 年 4 月初版，頁 182-181。

（葉燮〈原詩〉）。

三、近與遠

　　遠近法，主要是以空間中「長」那一維所造成的遠近變化為條理之藝術手法。豐子愷〈文學的遠近法〉指其具有出奇之趣與空靈之美。[201]

（一）遠近法理論述要

　　宗白華（1897-1986）〈中國詩畫中所表現的空間意識〉指出：「我們有『天地為廬』的宇宙觀。老子曰：『不出戶，知天下。不闚牖，知天道。』莊子曰：『瞻彼闋者，虛室生白。』孔子曰：『誰能出不由戶，何莫由斯道也？』中國人這種移遠就近，由近知遠的空間意識，已經成為我們宇宙觀底特色了」。[202]

　　它既是中國哲人的觀照法，也是中國文人的觀照法。如辛棄疾（1140-1207）〈鷓鴣天〉[203]，從「最近」的「陌上柔桑」寫起，次由眼前伸向「次近」的「東鄰蠶種」，再從東鄰寫到「次遠」的「平岡細草」，然後及於平岡外、「最遠」的「斜日寒林」。由「近」而「次近」而「次遠」而「最遠」，依次描繪欣欣此生意的春景。

201　豐子愷《繪畫與文學》，臺北：臺灣開明書店，1959 年 3 月，頁 1。
202　宗白華《美學散步》，臺北：洪範書店，2001 年 1 月初版 6 印，頁 49。
203　辛棄疾〈鷓鴣天〉：「陌上柔桑破嫩芽。東鄰蠶種已生些。平岡細草鳴黃犢，斜日寒林點暮鴉。山遠近、路橫斜。青旗沽酒有人家。城中桃李愁風雨，春在溪頭薺菜花。」

又如馮延巳（903-960）〈謁金門〉[204]透過舉頭的動作，使視線越過闌干、芳徑、池塘，直接就「遠」，寫望君於池水旁；次就「近」，寫望君於花徑；繼而就「最近」，寫望君於闌干前。全詞經由「遠」而「近」、拉至「最近」之鏡頭變化，達成心理、情意上的凸出。[205]至於李益（748-829）〈同崔邠登鸛雀樓〉[206]，起首四句，先就遠處的危檣、沙渚、雲樹與宮闕起筆，鋪染蕭瑟景象；繼而視線拉回詩人自己，再追隨風煙的腳步飄向遠方。其空間變化，由「遠」拉「近」、復又推向「遠方」。

以此可知，就遠近空間架構的軌跡而言，順與逆，可以單用，也可以並用。單用，形成了「由近而遠」形式（順）、或「由遠而近」形式（逆）。並用，則「近」與「遠」交互呈現。[207]

遠近知覺的產生，主要是由於人類左右兩眼有視差的存在；空氣的阻間作用，以及物體的明暗與清晰度，也可構成視覺的「深度」（景深）感。因此當畫面中的物體前後交錯掩映，形象依距離遠近漸次呈現，愈遠的事物愈模糊，恰與近的清晰相映襯，形成「空間深度」及「層次」。[208]

204　馮延巳〈謁金門〉：「風乍起，吹皺一池春水。閑引鴛鴦香徑裏，手挼紅杏蕊。鬥鴨闌干獨倚，碧玉搔頭斜墜。終日望君君不至，舉頭聞鵲喜。」
205　陳滿銘《章法學新裁》，臺北：萬卷樓圖書公司，2001 年 1 月初版，頁126。
206　李益〈同崔邠登鸛雀樓〉：「鸛雀樓西百尺檣，汀洲雲樹共茫茫。漢家蕭鼓空流水，魏國山河半夕陽。事去千年猶恨速，愁來一日即爲長。風煙並起思歸望，遠目非春亦自傷。」
207　陳滿銘《章法學新裁》，頁 1-3。
208　在「移」之中，具有諧調的變化爲漸增或漸減。在音樂上，是以時間間隔爲本質；在造形上，則以距離爲本質。小形研三、高原榮重《造園藝匠論》，臺北：田園城市文化，1995 年 5 月，頁 96-98；劉思量《藝術心理學：藝術與創造》，臺北：藝術家出版社，1989 年 5 月，頁 183。

　　眼睛又極其敏感，能反映一條線的運動中最細微的變化；當事物以適當的時間和空間呈現，就會產生「視覺的連結」及「事物運動的知覺」。[209]於是空間由「近」及「遠」逐層移動，由小景物擴張至大景物，令視點由近處向全畫面推展開來，符合傳統繪畫中的「散點透視法」，富含視覺的延展效果。甚且可延展至畫面以外，成為眼力難以企及的「虛靈」的、「詩意」的空間，予人更多想像。

　　與空間的擴張相反，「由遠而近」的空間安排有將景物拉近的作用。[210]這是因為從大空間凝聚至小空間時，畫面逐漸收縮，先遠景而近景而特寫鏡頭；人的視野也隨之漸次對焦，最後凝聚在一個特意的空間上，給予特寫，因而使焦點分外凸出，凝聚、集中讀者的注意力與精神。直線是運動產生的結果，其形式有「張力」與「方向」兩個特點；故由「遠」而「近」時，會因方向的特異，張力增強，成為相當有「力勢」的表現形式。[211]

　　相較於「由近而遠」、「由遠而近」的秩序性，「近」與「遠」交互呈現，更充滿變化性，可羅列景物，概括風景全貌，呈現立體空間的縱深感。這與審美心理愛好新奇變化有關，因眼睛沿著較長的直線，或順或逆單向移動，易生倦乏感，故

209 BATES LOWRY 著、杜若洲譯《視覺經驗》，臺北：雄獅圖書公司，1990年 2 月，頁 12；劉思量《藝術心理學：藝術與創造》，頁 157。

210 在三次元空間內，運動的方向不是經常的由眼前向遠方，有時是從遠方向眼前運動，而出現逐漸增強的感覺。小形研三、高原榮重《造園藝匠論》，頁 115-116。

211 黃永武《中國詩學：設計篇》，臺北：巨流圖書公司，1978 年 6 月，頁56-58；康丁斯基（Wassily Kandinsky）著、吳瑪悧譯《點線面》，臺北：藝術家出版社，2000 年 3 月再版，頁 47。

有心者自會在空間設計上尋求變化。這也與我們的空間意識是「瀠洄委屈，綢繆往復，遙望一個目標的行程（道）」，因而在審美觀照上，多採遠近往還的散點遊目有關。[212]遠近往還時，「視覺器官是可以理解的，它在三度空間中找到自己」[213]；觀者只需把各物體的形狀及線條的方向，依遠近法則歸納起來，即可尋求眺望的、凝聚的中心點，閃耀一種新鮮、變動、深度與凸出之美。[214]

　　建築是一種立體的時空藝術，視覺感受極為豐富。在連續不斷的體驗中，把前前後後的空間感受聯繫起來在大腦中所產生的感覺，更接近於音樂，形成有組織又優美的「空間序列」。「空間序列」是建築藝術魅力之一種，由縱深關係與橫向關係所構成，展示一種特有的「漸層」及「空間深度」美。[215]其遠近之拓展，一是藉由視線的「目之遊」，二是藉由行跡的「人之遊」。然無論是「人不動而視覺移動」的「目之遊」，或「人走動以進行欣賞之觀」的「人之遊」，皆可經由「移位」[216]、「轉位」[217]產生韻律與節奏；伴隨著思緒與想像

212 宗白華《美學散步》，頁 58。
213 〔美〕格林〈意識、空間性與繪畫空間〉，收入佟景韓、易英主編《現代西方藝術美學文選：造型藝術美學》，臺北：洪業文化出版，1995 年 2 月，頁 153。
214 豐子愷《繪畫與文學》，頁 1。
215 王其鈞《中國傳統民居建築》，香港：三聯書店，1993 年 3 月初版 1 刷，頁 191-196。
216 「移位」，是指力的變化強度較弱者。陳滿銘〈論章法的哲學基礎〉，臺灣師大：《國文學報》第三十二期（2002 年 12 月），頁 116。
217 因「參差安排」的關係，會形成力的「往復」現象，因此其力的變化較為顯著，所以可以用「轉位」來說明。陳滿銘〈章法風格中剛柔成分的量化〉，《國文天地》19 卷 6 期（2003 年 11 月），頁 89；仇小屏〈論章法的移位、轉位及其美感〉，收於《辭章學論文集》，福州：海潮攝影藝術出版社，2002 年 12 月 1 刷，頁 98-122。

的縱馳，所含容的空間美感，也隨之豐富起來。

（二）移位之遠近遊目

阿恩海姆（Rudolf Arnheim, 1904-2007）《藝術與視知覺》指出，眼睛能看到運動的先決條件，就是兩種系統互相發生「位移」（含「移位」與「轉位」）；心靈對運動的感知與眼睛對運動的感知一樣，也需要具有兩種系統互相發生「位移」這一先決條件，才能「看見」作品內部運動的速度、加速度與方向。[218]若進一步就「律動」所構成的「層次」、「反復」、「連續」（含「回旋」與「流動」）與「轉移」等形式而言，[219]「反復」、「層次」與「流動」所形成的，是「近→遠」（順）或「遠→近」（逆）的「移位」現象；藉由運動變化張力轉出去又拉回來的「轉移」、「回旋」，則會形成「近→遠→近」或「近→遠→近」的「轉位」現象。

1.目之遊

「遠近遊目」的第一個意義，就是以前埕、中庭、堂等空間作爲靜觀的「點」，人不動而目光由遠而近或由近而遠進行欣賞之觀的「目之遊」。

建築「空間序列」依軸線推展開來的發展動勢，會形成一進一院遞進式的縱深關係，以及一順一跨院的橫向關係。若就縱深方向而言，當人立於安泰古厝月眉池前或前埕時，

218　〔美〕魯道夫・阿恩海姆（Rudolf Arnheim）著、滕守堯、朱疆源譯《藝術與視知覺》，成都：四川人民出版社，2001 年 3 月 1 版 1 刷，頁 572-582。

219　林崇宏《造形・設計・藝術》，臺北：田園城市文化公司，1999 年 6 月初版，頁 123；林書堯《基本造型學》，臺北：三民書局，1983 年 8 月修訂初版，頁 367。

由於目光的移動，人的視線可以穿透垂花門廳、中庭、堂等，自一個空間看到一連串的空間，從而使空間互相滲透，產生極其深遠乃至不可窮盡的流動感，使原來的「三維空間」變成了具有時間進程的流動空間序列，甚而與「文化意識之流的歷史積澱」結合起來。[220]

　　保羅‧克利（Paul Klee, 1879-1940）：「所有圖形都是從一個點移動開始……點移動……成為一條線 ── 第一個向度。當線移動而成為一個面時，就得到一個二向度的要素。一個面在空間中移動而成為一個體（三向度）……點移動成為線、線變成面、面變成一個空間向度都是運動能量的集合。」[221]「線」是「點」移動的軌跡、結果，所以有開端、有方向性、有終點，以及過程上的長度距離等特性。因此，「線」不但內藏著無限的「力」，還因「力」的作用，引起「力」的使用量和「力」所驅馳的質，形成「漸層」的韻律。[222]

　　「漸層」的秩序性充滿了生命力與動勢效果，康丁斯基（Wassily Kandinsky, 1866-1944）《點線面》、劉思量《藝術心理學》從「動力」觀點說明，這是由於「點」具有「內在的張力」之特性。「點」是一個行動體（agent），動力之增強如集中在一邊，就決定了運動的方向，動力集中就是賦予「點」中心的價值。當「點」賦有中心價值時，就是宇宙創生的時

220 金學智《中國園林美學》，南京：江蘇文藝出版社，1990 年 3 月初版，頁 389-407。

221 FRANCIS D.K. CHING 著、楊明華譯《建築：造型、空間與秩序》，臺北：茂榮圖書公司，不著年，頁 18。

222 劉思量《藝術心理學‧藝術與創造》，頁 68-113；林書堯《基本造型學》，頁 109-367。

刻，就是已將整個「起始」（beginning）的概念涵蓋其中。「點」既是一個行動體（agent），動力之增強如集中在一邊，就決定了運動的方向；於是當兩個點之間的空隙有了間隔與持續，出現虛與實、沒與現、前與後、近與遠的對比變化時，就因具有一定秩序的自然序列而產生流動感。[223]「流動」，正是「連續」最深刻的特徵之一。[224]因此，建築形象儘管是在空間中發生，觀者的鑑賞卻是在時間中進行，藉由視線的由近而遠或由遠而近，形成一種奔騰的運動感，然後在層次遞增、步步進逼的律動中，獲得美的印象。[225]

　　次就橫向關係而言。當人立於安泰古厝走道、或迴廊的此端，視線向柱窗、門洞、簷廊等彼端「移」之中，除了在知覺上造成漸增或漸減的等級現象，並因漸增或漸減而產生空間的深度，更會形成光影的一明一暗、柱窗的一實一虛、節奏的輕重動靜等交遞變化。如梁思成（1901-1972）《凝動的音樂》即形容：「一柱、一窗，一柱、一窗地排列過去，就像『柱，窗；柱，窗；柱，窗；柱，窗；……』的 2/4 拍子；若是一柱二窗的排列法，就有點像『柱，窗，窗；柱，窗，窗；……』的圓舞曲；若是一柱三窗地排列，就是『柱，窗，窗，窗；柱，窗，窗，窗；……』的 4/4 拍子了。」[226]視覺

223 康丁斯基（Wassily Kandinsky）著、吳瑪悧譯《點線面》，頁 47；劉思量《藝術心理學：藝術與創造》，頁 70、103。
224 林書堯《基本造型學》，頁 109-367。
225 王振復《建築美學》，臺北：地景企業公司，1993 年 2 月初版，100-101頁。
226 梁思成《凝動的音樂》，臺北：新新聞文化事業公司，2000 年 7 月初版 1 刷，頁 42。

審美活動在虛實雙邊跳躍，別具抒情意味。

　　而「柱，窗；柱，窗；柱，窗；……」或「柱，窗，窗；柱，窗，窗；……」等同一形式的反復出現，是事物在空間中靜態的存在形式，也是事物在時間中的一種動態存在形式，簡純、明晰，充滿秩序感與整齊美，比單次出現更能打動讀者的心靈。這是由於視網膜中的每一點都受到了同樣的刺激，並在瞬間同時感到一切事物的位置信號。這種均勻的肌肉亢奮，由於沒有固定性，易產生平衡與彈性，給人一種模糊懸宕卻赫然有力的情感。[227]

2.人之遊

　　〔唐〕劉長卿〈尋南溪常道士〉：「一路經行處，莓苔見屐痕。白雲依靜渚，芳草閉閑門。遇雨看松色，隨山到水源。溪花與禪意，相對亦忘言。」人依「線」向前移動時，很自然地就將空間景物的變化融合到時間的推移之中，再從時間的推移中顯現出空間的節奏感，然後在遊目的瞬間，直接了悟相對而忘言的「溪花與禪意」。而這「一路經行」的吟詠，就是人來回走動進行欣賞之觀的「人之遊」。

　　人在「宇」中自由進出，無論是從垂花門廳、正堂或廂房等內部空間，直入中庭、日月井或龍虎池等外部空間；或者反過來，從迴廊、過水廊等外部空間移入廂房、廳堂等內部空間，都是以動線及連續性原則的串聯，導引實質上的「遊」。整個「人之遊」的過程，有動有靜。人們對空間內景

227　楊辛、甘霖《美學原理》，臺北：曉園出版社，1991年5月1版1刷，頁168；黃慶萱《修辭學》，臺北：三民書局，2002年10月增訂3版1刷，頁412。

物的感受，也隨著時間的逐步推移和觀點、視角的不斷變換
而節奏化、音樂化，然後在時空連續的發展過程中，在移情
作用中，得到精神上的「遊」。這種「遊」的意境，其實也頗
近似於《莊子》中經由「去除成心」、「心齋」、「坐忘」、「喪
我」等修養工夫而達成的「逍遙遊」。

　　視覺，做為人類八種（視、聽、嗅、味、觸、溫、痛、
方向）最重要的知覺能力之一，就是能分辨空間的深度。[228]人
及視覺的移動，會打破原先靜止不動的空間，生發一種流動
感，變成具有時間進程的「四度空間」，形成所謂的「步移景
異」。「步移」，標誌著持續的空間運動狀態；「景異」，指隨時
間的推移而衍生的空間變化。二者是時空結合的整體感受，
真正展現了構圖景物持續中的各個不同頃刻的美。[229]

　　合院建築成功處理了個體與個體、個體與群體，以及個
體、群體同周圍環境之間的和諧尺度，可使原已儲存在審美
主體腦中的音樂意識隨之活躍起來，引發聯想、想像，而生
發與眼前的建築形象相應的節奏感。然後再經由各個局部節
奏，層層串聯，產生一定秩序的漸移，形成建築整體的韻味
與情致，喚起一種深層的平和舒展的愉悅感受。[230]

　　由於傳統建築的裝飾圖案、構件形式、空間配置等皆充
滿意義，並巧妙轉喻在建築裡；當人流眄於身之所容，近睇
遠覽，通過合院建築具體形式的制定，很自然就能察覺其空

228 呂清夫《造形原理》，臺北：雄獅圖書公司，1989 年 9 月 7 版，頁 170。

229 王世仁《理性與浪漫的交織・中國建築美學論文集》，臺北：淑馨出版
　　社，1991 年 4 月 1 版，頁 34；劉天華《園林美學》，臺北：地景企業公
　　司，1992 年 2 月，頁 119。

230 王振復《建築美學》，頁 76-84。

間的內外、主次與位序。不僅顯示了建築形象所處的社會背景與自然環境，也從而加深了建築形象的社會蘊含與生活實感，使其具有思想的縱深感。眼睛所遊覽的外在的「景」，又很自然地與內在的「情（理）」統一，構成一種把主觀意趣揉合到客觀景（事）物之中、包括「時間」因素在內的意境空間；進而體悟「誠正、修齊、治平」與「慎獨」等思想，並對「德觀」有整體而一貫的把握。

若是循著門、廊、或走道所提供的連繫、過渡、轉入等中介機能，由外護龍→日井→左廊簷（左內護龍）→中庭→右廊簷（右內護龍）→月井……，或由前埕→門廳→左廊簷→日井→過水廊→龍池……，從一個時空內涵移往另一個時空內涵時，人的審美心理會在反應強度的兩端來回擺動，產生一張一弛、一起一伏、一放一收等豐富而飽滿的節奏。然後結合各種不同的時空內涵，並立足於永恆的回返這一共同立場上，傅拉瑟（Vilém Flusser, 1920-1991）《攝影的哲學思考》指其可從「實在界」滑入「象徵界」，呈顯「概念中的宇宙」。[231]於是「身所盤桓，目所綢繆」（宗炳〈畫山水序〉）的人之遊，從淺層的感覺、上升為知覺，再到思維、直觀，「目亦同應，心亦俱會。應會感神，神超理得」（宗炳〈畫山水序〉）[232]，直契合院精神的底蘊。

231 傅拉瑟（Vilém Flusser）著、李文吉譯《攝影的哲學思考》，臺北：遠流出版公司，1994年2月初版1刷，頁52-93。
232 俞崑《中國畫論類編》，頁583。

（三）轉位之遠近遊目

人不動而視覺遠近往返的「目之遊」，以及人來回進行欣賞之觀的「人之遊」所形成的「轉位」，具有循環反復的特點。當人的視線或足跡經由運動形成「轉位」時，其審美心理隨之轉換，造形的美感也由此產生。

1.目之遊

林書堯《基本造型學》、林崇宏《造形‧設計‧藝術》等研究指出，「律動」能帶給造形以生命感、速度感，也會伴隨著層次的造形、反復的安排、連續（含「流動」與「回旋」）的動態、轉移的趨勢，將其魅力傳達至作品中的每一個角落。其中，律動形式中的「層次」、「反復」與「流動」，偏近於秩序的「移位」範疇。「回旋」與「轉移」，則偏近於變化的「轉位」範疇。「回旋」，作為「連續」最深刻的特徵之一，富於時間感；「連續」不斷的運動情感，又會隨著律動把情感拉回波心，故韻律性強烈。至於方向上或位置上的「轉移」，因為具有「力」的暗示性，所以是最大特色的律動現象。[233]

若落到合院建築上，視線遠近往返的「目之遊」，在時間上呈現出較偏於動態結構的「回旋」之美；足跡來回往返的「人之遊」，在時間、空間上皆呈現偏於動態結構的「轉移」之美。

劉思量《藝術心理學：藝術與創造》指出，所謂「動力」是指在視覺中的物體被察覺到的方向性張力，方向性張力會

233 林書堯《基本造型學》，頁 367；林崇宏《造形‧設計‧藝術》，頁 124。

產生運動感。廣義而言，任何被看到的物體都會形成一個「動力中心」。「中心」，是所有力量的出發點，也是所有力量的集中地。因此，力量是雙向的，可以產生互動、吸引作用，最終達於平衡。視覺「向量」的方向，也常是雙向的，是正反相同、前後相成的。[234]這一種均衡頗近似於天平的原理，有一個中心或軸心，故可稱為「天平式」對稱。「目之遊」所形成的回旋轉位結構，即近似於此。

　　眼睛觀看一條直線時，若只自此至彼、或由彼至此的單向運動，易因單調、枯燥而生疲倦、乏味，[235]於是有心者就會在由「近」推向「遠」、又由「遠」拉回至「近」，或反過來由「遠」拉回「近」、又由「近」推向「遠」的遠近交互出現的轉位變化中，達成空間延展與焦點凸出兼具的美感。

　　由此，當人的視線穿過安泰古厝垂花門廳、中庭等一連串虛實空間，落在「堂」這一空間，復回轉垂花門廳（門廳←→堂）；或由走道的此端，遊目至走道的彼端，復回轉此端（此←→彼）；或由日井穿過中庭簷廊這一中介空間，令視線落到月井，復回轉至日井（日井←→月井）時，眼睛的動作就像鐘擺一樣來回擺動，形成「天平式」對稱。「天平式」對稱有一個中心或軸心，若相稱的兩邊荷重相同，「力」集中於中央的支點而平衡，會形成「消極的」均衡美感。若兩邊的荷重不同，有時甚至無法察覺中心點，使中心位置的觀念潛入到最深底層，則會形成「積極的」均衡美感，引人領會一

234 劉思量《藝術心理學：藝術與創造》，頁 221。
235 陳雪帆《美學概論》，臺北：文鏡文化事業公司，1984 年 12 月，頁 44。

種動中有靜、靜中有動的莫名喜悅。[236]

以心靈爲中心，遠近往還之目瞻眼望所形成的審美視覺活動節奏，並不是直線式的流逝，而是在來去往復中形成循環起伏的節律，「無往」而不至，最終又回「復」到心靈的觀照點上。《周易‧復‧彖》：「復，其見天地之心乎。」《周易‧泰‧象》：「無往不復，天地際也。」天道的循環「無往不復」，審美視線的流動也是循環往復。「無往不復」的循環哲學思維，積澱於文人審美心理層中，如陶淵明〈飲酒〉的「采菊東籬下，悠然見南山。山氣日夕佳，飛鳥相與還」，儲光羲〈遊茅山〉的「落日登高嶼，悠然望遠山。溪流碧水去，雲帶清陰還」，及建築審美的轉位遊目，皆一致表達這種「目既往還，心亦吐納」的精神意趣。[237]

2.人之遊

人之足跡，藉由門廊道等中介空間的聯繫而產生「轉位」時，會形成「近→遠→近」或「遠→近→遠」等轉出去又拉回來、一順又一逆的回轉式動態結構。

例如當「人之遊」是由垂花門廳沿著左內護龍的簷廊移行至堂，又由堂沿著右內護龍的簷廊回轉至垂花門廳（垂花門廳←→堂）；或由日井此端的走道，沿中庭簷廊行至彼端的

236 人的雙眼能夠很容易地就識別出整個構圖的「平衡中心」，這「平衡中心」，即是「最大的重量集中點」。林書堯《基本造形學》，頁 195-197；〔英〕弗萊〈論美感〉，收於佟景韓、易英主編《現代西方藝術美學文選：造型藝術美學卷》，頁 163。

237 中國文人之審美視覺意識不是極目無盡，而是仰觀俯察以得視聽之娛，然後於一仰一俯之際，窺探「鳶飛戾天，魚躍於淵」的大自然生機。吳功正《中國文學美學》，南京：江蘇教育出版社，2001 年 9 月 1 刷，頁 374-375。

月井，復回轉到此端（日井←→月井）；其所形成的「旋轉對稱」，就是一種轉動式的變換，而轉換，最能見出兩種系統相互發生位移，也最能見出各種節奏的速度。轉換的頻率高，節奏就顯得急促；轉換的頻率低，節奏就顯得徐緩。其審美心理就像「目之遊」一樣，可以在兩極端間來回擺動，產生一張一弛又一張、一起一伏又一起、一收一放又一收等力度變化，還可以增強心理反應的色調變化，是一種更豐富更飽和的節奏。[238]

《周易》強調「剛柔相推而生變化」，強調「日月相推而明生焉」，「天地變化，聖人效之」，於是《周易》這一個「通則久」、「吉無不利」的「生成」觀點，成為傳統美學高度重視運動、力量、韻律的根源。如東晉〈筆陣圖〉的「百鈞弩發」、「崩浪富奔」，五代〈筆法記〉的「運轉變通，不質不形」等，就是書法藝術強調與大自然共有而同構的動態氣勢。故傳統美學重視的不是「靜」的對象、實體、外貌，而是對象的內在功能、結構、關係。這種功能、結構和關係，又歸柢於「動態」的生命。[239]書法如此，建築亦然。

吳功正《中國文學美學》指出，「陰」、「陽」兩種力勢的流動，構成一種有節奏的生命力，形成由「直線→曲線→圓圈」的循環反復模式運轉不已；故生命形式的特徵，是「運

238 金健人《小說結構美學》，臺北：木鐸出版社，1988 年 9 月初版，頁 284-289。

239 《禮記‧樂記》：「萬物之理，各依類而動」，孔門仁學由心理倫理而天地萬物，由人而天，由人道而天道，由政治社會而自然宇宙；由強調人的內自然（情、感、欲）的陶冶塑造到追求人與自然、宇宙的動態同構。李澤厚《華夏美學》，臺北：時報文化出版公司，1989 年 4 月初版，頁 76-79。

動變化的張力」與「循環往復的節奏」。[240]無論「人之遊」或「目之遊」，「轉位」所形成的「旋轉對稱」，也都會由於「連續的動態」及「轉移的趨勢」，產生循環往復的節奏，呈顯運動變化的張力，表現出活潑、鼓舞的生命力。[241]

四、左與右

以儒學為基調、扭結著宗法觀念的合院建築，滲透著華夏特有的「禮」的內容，追求審美心理上的平穩、靜穆、偉大，因而形成中國式的均齊對稱的形式美。[242]任何藝術形式，必先透過我們的視覺系統對其作一番打量，才有下一階段心靈上的感受；人的視覺系統又喜愛穩定的形式，反映在建築上，即是追求「對稱」，[243]令視線得以在「左」與「右」之間移動變化，豐富空間情趣。

（一）左右法理論述要

眼球左右運動比上下運動容易，所以當視線向左、右兩側延展時，最易形成遼闊感，予人對稱、均衡、安定、靜穆的審美感受，[244]故左右法也常見於詩文中。如王之渙

240 吳功正《中國文學美學》，頁 374-375。
241 王菊生《造型藝術原理》，哈爾濱：黑龍江美術出版社，2000 年 3 月 1 版 1 刷，頁 192。
242 王振復《建築美學》，臺北：地景企業股份有限公司，1993 年 2 月初版，頁 253-254。
243 劉育東《建築的涵意》，臺北：胡氏圖書出版社，1996 年 8 月初版一刷，頁 70。
244 陳雪帆《美學概論》，臺北：文鏡文化事業公司，1984 年 12 月重排，頁 42-43。

（688-742）〈登鸛雀樓〉：「白日依山盡，黃河入海流。欲窮千里目，更上一層樓。」日下西山，河入東海，左顧右盼間，將登樓遠眺所見，陳列目前。又如郁永河（1645-？）〈臺灣竹枝詞〉：「臺灣西向俯汪洋，東望層巒千里長。一片平沙皆沃土，誰爲長慮教耕桑。」西眺復東望、左右流轉之際，推展一片沃土，彰顯臺灣特有的地景風貌。

豐子愷（1898-1975）〈藝術的形式〉指出，左右相同的對稱，與反復一樣，是原始的藝術形式之一，來自人類心智的需求。[245]人在生理上既有索求，心理上自然會產生喜愛之情；當客體事物依某種規律繼現時，心中自會生起一種期待、舒適、平靜、滿足感。[246]完形心理學也認爲每一種心理範疇都有趨向於最單純、最均衡、最有秩序之組織的可能性，尤其當各種感官在經過散漫零亂以後，皆樂於回復此種深具靜美的內向性與堅實性的完整狀態。[247]

阿恩海姆（Rudolf Arnheim,1904-2007）〈論空間深度的中心〉也指出，當力量從透視的中心點發出而形成另一動力系統，向「左右」侵蝕，延伸鋪展成一些外圍的次要的空間時，自會形成一種平衡對稱的美感。因此，藝術作品之完成，乃是各種力量之均衡、秩序與統一；而美的形體無論如何複雜，大都含有「平衡」或「對稱」的基本原則，這又可在自

245　豐子愷《豐子愷論藝術》，臺北：丹青圖書公司，1989 年，頁 54。
246　李澤厚：「對稱是一種個體化原則，對稱的辨認，帶給人舒適快樂；對稱的繼現，帶給人滿足平靜。」《李澤厚哲學美學文選》，臺北：谷風出版社，1987 年 5 月，頁 503-505。
247　劉思量《藝術心理學・藝術與創造》，臺北：藝術家出版社，2002 年 10月 4 版，頁 165；桑塔耶那（George Santayana）著、杜若洲譯《美感》，臺北：晨鐘出版社，1972 年元月初版，頁 135。

然或人體中見出。[248]

中國人喜歡從事物的對應關係中，展開觀察與思考，並指明這種對稱的思想，根源於「陰陽二元」，在對待的同時又相互交流，終而總括為一元的太極。[249]〔清〕沈詳龍《樂志𥟘筆記》：「太極兩儀，文法之源。文之主意，太極也；主意必析數意以明之，或反正，或高低，或前後，兩兩對待，是謂陰陽。」[250]「對待之義，自太極生兩儀以後，無事無物不然」，「種種兩端，不可枚舉」（葉燮〈原詩外篇〉）。例如有了「二元對待」，詩文中的「對句」所呈現的視覺節奏，以及隨之而起的聽覺節奏，就能與詩文的內在情感節奏，和諧而一致。

《周易・繫辭上傳》：「一陰一陽之謂道，繼之者善也，成之者性也。」《老子・第二章》：「有無相生，難易相成，長短相較，高下相傾，音聲相和，前後相隨。」以及《左傳》中「物有兩生」、「體有左右」的思想，均強調以兩相對待的對稱，求得藝術整體有關要素的相對穩定。甚至孔子所謂的中庸、中和，也建立在這一深刻的哲理上。大多數中國民居也都是對稱法則的靈活運用，注意兩端空間配置、裝飾構件的處理，把立面之運動感導向中間，凸出中心；並強調對稱的兩端，形成左右對照的現象。[251]

248 〔英〕弗萊〈論美感〉，收入佟景韓、易英主編《現代西方藝術美學文選・造型藝術美學卷》，臺北：洪業文化出版，1995 年 2 月初版 1 刷，頁 176-308。

249 古田敬一著、李淼譯《中國文學的對句藝術》，臺北：祺齡出版社，1994 年 9 月初版 1 刷，頁 39-41。

250 王葆心《古文辭通義》卷九，臺北：臺灣中華書局，1984 年 4 月臺 2 版，頁 45。

251 王其鈞《中國傳統民居建築》，香港：三聯書店，1993 年 3 月初版 1 刷，頁 201。

（二）左右法在合院建築中之體現

中國建築以平面鋪展、相互連接配合的群體建築為特徵，重視各個建築物之間的整體安排。[252]如《史記・秦始皇本紀》記載：「秦每破諸侯，寫放其宮室，作之咸陽北阪上，南臨渭，自雍門以東至涇渭，殿屋複道、周閣相屬，……。先作前殿阿房，東西五百步，南北五十丈，上可以坐萬人，下可以建五丈旗。周馳為閣道，自殿下直抵南山，表南山之巔以為闕。」[253]以軸線為基準，形成縱深與橫向的空間序列，重重院落相套，以表示群的偉大，空間的偉大。

作為中國傳統建築主題的合院建築，講求空間位序的主次。它「必先定規式，自前門而廳，而堂，而樓，或三進，或五進，或七進，又自兩廂而及軒寮」（王驥德《曲律》），因而形成以「堂」為中心，廂房（護龍）、梁柱、門窗、家具、匾聯、雕飾等左右對稱的關係。[254]如「反轉對稱」即建築裝飾的常見手法，也稱「逆形對稱」。它是兩個同一形象的相反對稱，王秀雄《美術心理學》指其易於統一的形式中產生動

252　李澤厚《美的歷程》，臺北：元山書局，1986 年 8 月，頁 61-62。

253　瀧川龜太郎《史記會注考證注》，臺北：洪氏出版社，1985 年 9 月，頁 118-129。

254　例如：（一）正廳（或公廳，神明廳，祖先廳）為建築群之核心。（二）正廳左側之房間，為家長之居室。左室左側之房間是廚房，由家長之妻子掌理。正廳右廁之房間，為家中長輩之居室。（三）門屋，也稱門廳、門堂或下堂，位於四合院中軸線上第一進之房舍，多是下人的住所。（四）廂房，即位於廳堂兩廁與其成直角方向排列之房舍，為晚輩之居室，依左尊右卑，內尊外卑之秩序分配房間。（五）護龍，左內護（即左側第一道護龍）為長房所有，右內護為第二房所有，左外護為三房，右外護為四房…，以此類推。林會承《傳統建築手冊》，頁 23-25。

感與旋轉感，成為可辨識的「圖」。[255]

　　不唯如此，在外觀上，台基、院牆、檐口等所強調的水平線條，具單一性、統一性，一再顯示出合院建築靜穆雅正的特徵。著重水平線條的建築物，又強調與大地之間的親密關係，喚起人們聯想起闊長的地平線，注入平靜、舒緩、惬意的感受。所以沈福煦《人與建築》、汪正章《建築美學》指出，水平方向的建築線條，其特點是延伸、舒展，且在雙眼的視網膜上的視像位置容易產生水平方向的位移，引起視覺對象的運動感，從而形成心理感受上的活潑、輕快感。[256]

　　此種韻律，引人不知不覺沿著空間序列向前位移。當引人關注的要素出現在兩側，阻滯主要軸線的發展時，會產生一種平衡注意力的動勢，使「遊」的進程緩慢下來，左顧右盼。注意力先是被召向一邊，繼而是另一邊，然後再回到序列上持續前行，將意境抒發得更為悠遠。[257]

　　「對稱」是在整體構成的正中設置集中注意力的焦點，使其因「靜」、「穩」的格局而產生「莊重高貴」感。[258]由此，王其鈞《中國傳統民居建築》強調優秀的對稱式作品，須在中心處加以有力的標定，使之強調，並令滿足感產生於「對

255 「圖」有前進性，密度高，有緊密性，凝縮性，令人產生強烈之視覺印象。王秀雄《美術心理學》，臺北：三信出版社，1975 年 8 月初版，頁 126-131。

256 汪正章《建築美學》，北京：東方出版社，1997 年 4 月 2 刷，頁 201-202；沈福煦《人與建築》，臺北：臺北斯坦出版有限公司，1993 年 3 月初版 1 刷，頁 58。

257 王其鈞《中國傳統民居建築》，頁 187-196。

258 小形研三、高原榮重《造園藝匠論》，頁 101-102。

稱」中。[259]然後驅遣想像，向前後或左右伸展，起藝術上的暈化作用，喚醒一種朦朧的嫋嫋的情思。[260]

（三）左右法所形成之美感

梁思成（1901-1972）《凝動的音樂》指出，建築物各部分要在構圖上取得「均衡」、「穩定」的最簡單方法，就是運用「對稱」原則。[261]「對稱」，是左右全然同形，其本質是「安定」。[262]藝術家之所以努力追求均衡，即基於人類最根本的需求 —— 保持身體之平衡安定。[263]

自然美以左右對稱作爲最根本的要素，如對雪的結晶美加以分析，其根源就是「左右對稱」。商周銅器上的人面紋與獸面紋，獰厲中顯出深沉的歷史力量；[264]劉勰《文心雕龍・麗辭》中的「正對」，是同一旨趣的並列；它們與建築的「左右對稱」一樣，同具均衡齊一美。對稱之所以予人整齊、單純、寂靜、莊重、古典的感覺，以其圖形容易用視覺來判斷。當視網膜中的每一點都受到了同樣的刺激，並在瞬間同時感到一切事物的位置信號，此種均勻的肌肉亢奮，因沒有固定

259 王其鈞《中國傳統民居建築》，頁 198。
260 陳雪帆《美學概論》，臺北：文鏡文化事業公司，1984 年 12 月重排，頁 90-94。
261 梁思成《凝動的音樂》，臺北：新新聞文化事業公司，2000 年 7 月初版 1 刷，頁 41。
262 在「對稱」中，對稱軸兩側的「形」或「點」，都是等距離的「左右對稱」。它具有向中心點集中的性質。小形研三、高原榮重《造園藝匠論》，頁 96-98。
263 RUDOLF ARNHEIM 著、李長俊譯《藝術與視覺心理學》，臺北：雄獅圖書公司，1982 年 9 月再版，頁 37-39。
264 吳功正《小說美學》，南京：江蘇人民出版社，1985 年 6 月 1 版 1 刷，頁 369。

性，易產生平衡與彈性、同一與反復，比單次出現更能打動讀者的心靈；[265]故畢達歌拉斯學派視「對稱」爲最完善的幾何學圖形，也是光影、明暗、色彩、運動、排列、構圖的基本原則，成爲藝術作品的和諧依據。[266]

　　對稱，規則性強，是對「多樣」進行「統一」的利器，亦即一個整體決定於其相同成分的有節奏的重複。[267]以此，經由美感的「鏈式反映」，人可以從「形似」、「神似」或「對映」等方面進行聯想，產生移情，進而主客協調，物我同一。經由「物心同構」，一座立面左右對稱的建築，其各種「力」的樣式形成自我均衡之狀態，並在人的視知覺中相應地喚起「力」之均衡的意象，於是外在對象與內在情感合拍一致，從而在相映對的對稱、均衡、節奏、韻律、秩序、和諧中產生審美愉快，取得靜寂、穩定的整體氛圍。[268]

　　對稱，是造型、線條、雕飾等相同成分的重現，而多個相同或相似形式因素的重複出現，又是「節奏運動」的重要標誌。一如音樂所引起的節奏意識，人的視線在運動中，自能體味一種整齊的秩序感，構成形式中最簡單的反復美。沒

265　黃慶萱《修辭學》，臺北：三民書局，2002 年 10 月增訂 3 版 1 刷，頁412-442。
266　古田敬一著、李淼譯《中國文學的對句藝術》，頁 43-45；熊秉明《中國書法理論體系》，臺北：雄獅圖書公司，2000 年 1 月 3 版 1 刷，頁 34-39；姚一葦《藝術的奧秘》，臺北：臺灣開明書店，1993 年 2 月 12 版，頁 254。
267　小形研三、高原榮重《造園藝匠論》，頁 96-98；陳雪帆《美學概論》，頁 112。
268　形式的重複，產生了空間，也產生了張力，顯示出一種內在驅動力。張紅雨《寫作美學》，高雄：復文圖書出版社，1996 年 10 月初版 1 刷，頁 124-125；RUDOLF ARNHEIM 著、李長俊譯《藝術與視覺心理學》，頁 37-39；劉思量《藝術心理學》，頁 181。

有反復，就不能顯示事物依螺旋式向前發展的規律，也無法使建築結構具活潑生動的節奏。[269]

此外，由於合院建築形成左右對稱的造型、線條、雕飾，其差異甚微，彼此易形成「調和」的關係。「調和」是性質的相類，是在「差異」中趨於「同」（一致）。合院的整體風格，因而趨向於優雅、深致，予人單純靜觀的審美享受。[270]

五、低與高

《禮記・中庸》：「《詩》云：『鳶飛戾天，魚躍於淵。』言其上下察也。」[271]上下體察魚躍鳶飛的高低法，主要是以空間中「高」那一維所造成的高低變化爲條理的藝術手法。

（一）高低法理論述要

俯仰往還，是中國哲人的觀照法，如《周易・繫辭上傳》：「易與天地准，故能彌綸天地之道。仰以觀於天文，俯以察於地理，是故知幽明之故。」也是詩人的觀照法，如王羲之（303-361）〈蘭亭集序〉：「仰觀宇宙之大，俯察品類之盛，所以遊目騁懷，極視聽之娛，信可樂也。」宗白華（1897-1986）〈中國詩畫中所表現的空間意識〉據此而指出，一個「俯」

269 對稱之所以是美的，是由於部分的圖案經過重複而組成了整體，因而產生一種韻律。梁思成《凝動的音樂》，頁 41；小形研三、高原榮重《造園藝匠論》，頁 98。

270 楊辛、甘霖、劉榮凱《美學原理綱要》，北京：北京大學出版社，1989年 11 月 1 版 8 刷，頁 308。

271 〔清〕阮元《十三經注疏・禮記》，頁 882。

字，不但聯繫上下遠近，且有籠罩一切的氣度，故中國詩人畫家不依照主觀的透視法，反而採取「俯仰自得，遊心太玄」、「目既往還，心亦吐納」的看法，以達「澄懷觀道」。[272]

　　郭熙（約 1023-1085）〈林泉高致〉：「高者、下者、大者、小者，盎晬向背，顛頂朝揖，其體渾然相應，則山之美意足矣。」〔清〕華琳〈南宗抉祕〉：「局架獨聳，雖無泉而已具自高之勢。層次加密，雖無雲而已有可深之勢。低褊其形，雖無煙而已成必平之勢。高也，深也，平也，因形取勢，胎骨既定，縱欲不高不深不平而不可得。」於是「仰際岪嶤，訝躋攀之無路；俯觀叢邃，喜尋覽之多途。無猿鶴而恍聞其聲，有湍瀨而莫覩其跡」（笪重光〈畫筌〉）。[273]朝光暮靄，巒容樹色，可以俯，可以仰，覽而愈新，味之無盡。

　　詩人的視線隨著空間「高」這一維上下移動，可構成「由低而高」、「由高而低」、「高低交迭出現」等變化。形成「由低而高」者，如黃景仁〈新安灘〉：「一灘復一灘，一灘高十丈。三百六十灘，新安在天上。」採仰視角度，將空間拓展得極其有序，一灘一轉，愈轉愈上，直至三百六十轉，從水面直轉到高高的天上。黃永武《中國詩學：設計篇》指此種高下懸絕的比例，出色地表現了新安灘的險峻、航行的艱難與一路驚絕的主觀感受。[274]

　　形成「由高而低」者，如王勃（650-676）〈滕王閣序〉：

272　宗白華《美學散步》，臺北：洪範書局，2001 年 3 月 6 刷，頁 56-57。
273　郭熙〈林泉高致〉、華琳〈南宗抉祕〉、笪重光〈畫筌〉，收入俞崑《中國畫論類編》，臺北：華正書局，1984 年 10 月初版，頁 637、301、808-809。
274　黃永武《中國詩學・設計篇》，臺北：巨流圖書公司，1978 年 6 月 1 版 4 刷，頁 57。

「層巒聳翠，上出重霄；飛閣流丹，下臨無地……。」〔清〕過商侯《古文評註全集》評：「吾登閣而仰觀其上，則見層疊之巒，高聳其翠色，直上出於重霄，此閣之當山也；俯瞰其下，則見飛出之閣，四流其丹影，宛下臨於無地，此閣之映水也。」[275]詩人正是用心靈的眼睛俯仰天地，於有限中見到無限，進而躍入大自然的節奏裡。

　　「高低交迭出現」者，如歐陽脩（1007-1072）〈豐樂亭記〉：「其上豐山，聳然而特立，下則幽谷，窈然而深藏，中有清泉，瀂然而仰出。俯仰左右，顧而樂之，於是疏泉鑿石，闢地以爲亭。……仰而望山，俯而聽泉，掇幽芳而蔭喬木，風霜冰雪，刻露清秀，四時之景，無不可愛。」晁補之（1053-1110）〈新城遊北山記〉：「松下草間，有泉沮洳，伏見墮石井，鏘然而鳴。松間藤數十尺，蜿蜒如大蚖。其上有鳥，黑如鳩鴿，赤冠長喙，俛而啄，磔然有聲……。」[276]詩人依「上」、「中」、「下」的次序，仰觀，平視，俯瞰，筆筆敘來，絲毫不亂，營造立體空間的層次美。

　　自然景物雖美，如不著意組織，必雜亂無章，無美可言。故有心的創作者或點線面依次展開，或由高而低、由低而高，或「上中下順勢寫起」[277]；以既高且遠的心靈之眼，俯仰宇宙，表現他們的「乾坤萬裡眼，時序百年心」（杜甫〈春日江

275 過商侯選、蔡鑄評註《古文評註全集》，臺北：宏業書局，1979 年 10 月再版，頁 439。

276 此二文，見〔清〕姚鼐《古文辭類纂》，臺北：廣文書局，1961 年 6 月初版，頁 1375-1376、1453-1454。

277 劉錫慶、齊大衛《寫作》，北京：北京師範大學出版社，1994 年 3 月 4 刷，頁 78。

村〉）。然後憑借「想像」這一個神性視力，從天上看到地下，從地下看到天上，將天上人間所有浮雲變幻，盡覽於胸，直參造化。[278]

（二）合院建築中的高與低

徐明福《台灣傳統民宅及其地方性史料之研究》引Norberg Schulz（1926-2000）的觀點，說明造型「如何」構築成、「如何」具體化時，指其涉及的層面包含了造型的「屹立」（standing）、「聳立」（rising）與「開口」（open）等語彙。「開口」涉及的是內外環境的互動關係；「屹立」涉及的是基礎和牆壁的處理，表達建築物與地的親密關係；「聳立」強調垂直方向，使建築物得以「自由」（free），表達對天的關係。[279]所以高低法若落到安泰古厝等合院建築上來說，「低」，可取其「質」，觀其細部；「高」，可取其「勢」，觀其整體內涵。[280]

先就「取其質」而言。吳曉《詩歌與人生：意象符號與情感空間》以為主要是經由「外視角」對個別意象的外部進行觀察，[281]欣賞各個單體空間的尺度比例、構作配件、細部裝飾，以及材料、質感、色彩、光線；甚且可感受高低台階

278 李元洛《詩美學》，臺北：東大圖書公司，1900 年 2 月初版，頁 274；宗白華《美學散步》，頁 57。

279 徐明福《台灣傳統民宅及其地方性史料之研究》，臺北：胡氏圖書出版社，1993 年 12 月 3 版，頁 12-13。

280 王其鈞《中國傳統民居建築》，香港：三聯書店，1993 年 3 月初版 1 刷，頁 201。

281 吳曉《詩歌與人生：意象符號與情感空間》，臺北：書林出版公司，1995 年 3 月初版，頁 144。

起落有序所帶來的節奏感。

　　因爲直線具有「張力」與「方向」兩個特點，上下的方向，與重力關係密切；物理時空對心理時空又必然產生影響，故當視線由「高」向「低」移動，康丁斯基（Wassily Kandinsky, 1866-1944）《點線面》以爲愈靠近基面，運動的「力」會因不斷遭受限制、阻礙而達到最高點，帶來沈重、密集、束縛感。若由「低」向「高」流動，則有輕鬆、自由的感受。「輕鬆」，可使在基面上部的每一個形，顯得特別有份量；「自由」，運動張力較易展現，審美主體也易由靜觀、融合，達致「凝注」、「崇高」[282]的意境。[283]

　　李清筠《時空情境中的自我影像》指若要突顯景物的高聳，以仰視的角度最能逼出它的氣勢。[284]翟德爾（Herbert Zettl）《映射藝術》也以爲向「上」看時，事物看起來更有力，更有權威。[285]在電影「動作美學」中，往上飛揚之畫面，不僅暗示心靈想像之升騰，也象徵希望、歡愉或威權，予人欣喜、展望、躍升之感。[286]因此，「外視角」雖著重意象外部之

282　沈福煦指出：由於視感知的生理效應作用，鉛直形狀的形象給人以莊嚴、蕭穆的印象，易生敬仰感。人的雙眼水平對稱，對鉛直形狀的物體易進行明確的定位（距離和方位），易生凝注作用。《人與建築》，臺北：臺北斯坦出版有限公司，1993 年 3 月初版 1 刷，頁頁 58。

283　康丁斯基（Wassily Kandinsky）著、吳瑪悧譯《點線面》，臺北：藝術家出版社，2000 年 3 月再版，頁 105；曾霄容《時空論》，臺北：青文出版社，1972 年 3 月 1 版，頁 411。

284　李清筠《時空情境中的自我影像》，臺北：文津出版社，2000 年 10 月初版，頁 339。

285　翟德爾（Herbert Zettl）著、廖祥雄譯《映射藝術》，臺北：志文出版社，1994 年 7 月 2 刷，頁 288。

286　簡政珍《電影閱讀美學》，臺北：書林出版有限公司，2006 年 6 月，頁 77-79。

美，若再能透過經驗、知識、修養、情趣與心境等多重複合的「內視角」，則可對心靈世界進行俯仰觀照。[287]

　　例如「堂」是一家與天地溝通之處，深受儒家踐德思想的影響，以對稱的門窗、對稱的家具、正面的祭祀牆，達到「正」的效果。「堂」前有「庭」，使人覺受天地自然的存在，達到「大」的效果。[288]因此當人立於「堂」，瞻仰祖先牌位、「九牧傳芳」等砥志匾額時，自會對先人的正大德風，心生嚮往；孝、弟、敬、信、慈等種種倫常教化，也在此得到了啟迪與成全。

　　王其鈞以為中國傳統民居建築之所以強調垂直線條，在於打破腰簷所造成的橫線，使人產生盡力「向上」的想像，暗示一種抱負與超越。那凌空的燕尾，又產生一定的悠閒感，富飄飄欲飛的藝術效果。[289]汪正章《建築美學》也指出垂直方向的建築線條，其特點是挺拔、向上，能引視線向空中逸去，具「崇高性」美感。[290]故就「取其勢」而言，視線在由低到高、由高到低的起伏變化中，在反覆、交錯、連續、間歇、平衡、減弱、增強的律動中，可取得漸層的變動美感，把觀者帶入審美的深層次，對合院建築進行整體性的把握；更可經由心靈的體悟與融入，把握當下，把握整個宇宙。[291]

287　吳曉《詩歌與人生：意象符號與情感空間》，頁 144。

288　王鎮華《中國建築備忘錄》，臺北：時報文化出版，1984 年 9 月 2 版，頁 113-166。

289　王其鈞《中國傳統民居建築》，頁 232。

290　汪正章《建築美學》，北京：東方出版社，1997 年 4 月 2 刷，頁 202。

291　張法《中西美學與文化精神》，臺北：淑馨出版社，1998 年 10 月 1 刷，頁 321-324。

宗白華〈中國藝術意境之誕生〉指出：「『群山鬱蒼，群木薈蔚，空亭翼然，吐納雲氣。』一座空亭竟成爲山川靈氣動盪吐納的交點和山川精神聚集的處所」；「張宣題倪畫『谿亭山色圖』詩云：『石滑巖前雨，泉香樹杪風。江山無限景，都聚一亭中。』（唯道集虛）中國建築也表現著中國人的宇宙情調。」[292]以此，唯有遊目的上下俯仰，才能感受和表現出中國「動而空靈」的宇宙精神。

人立於「庭」中，縱目騁懷，無論正面或側面看去，「如鳥斯革，如翬斯飛」（《詩經・小雅》）的屋頂，均予人展翅飛翔的動感。「庭」如一口井，向天開敞，爲合院帶來自然氣息；同時又是合院解決各種實際生活所需的最主要空間，進行迎送神祇婚喪喜慶等生活儀式的彈性空間，爲「德配天地」、「與天地同參」落實生活的體現。人在此，「俯仰終宇宙」，藝術心靈與宇宙意象「兩鏡相入」，互攝互映，悠然窺見大宇宙的生氣與節奏，「不樂復何如」（陶淵明〈讀山海經〉）。[293]

六、小與大

大小，指的是空間的大小。它需「長」、「寬」二維的配合，以展現平面的美。

（一）大小法理論述要

空間大小的變化，包含了由大空間凝聚至小空間的「包

292　宗白華《美學散步》，頁32-33。
293　同上註，頁33。

孕式」，由小空間擴張至大空間的「輻射式」，以及「大小交互呈現」等形式。文人常巧藉視線或心靈之眼的流動、想像力的縱馳，放大或縮小空間距離，顯豁胸中的塊壘。[294]杜甫（712-770）〈江漢〉的「江漢思歸客，乾坤一腐儒」，寫景如此闊大，自敘如此落寞；乾坤之「大」與腐儒之「小」，對比強烈。杜甫〈絕句〉的「窗含西嶺千秋雪，門泊東吳萬里船」，「西嶺」與「窗」，「東吳」與「門」，則化大為小，形成空間的審美錯覺，創造出新美的詩境。[295]

　　形成輻射式空間者，如盧綸（約737-799）〈塞下曲〉其一：「鷲翎金僕姑，燕尾繡蝥弧。獨立揚新令，千營共一呼。」鏡頭由「金僕姑」（最小）向「蝥弧旗」（次小）、「揚新令者」（次大）漸次拉開，拉至極遠處，由聽覺引出壯盛的軍容（最大）。[296]此種由懸殊比例所營生的效果，正是大小法獨特的空間設計美學。

　　形成包孕式空間者，如劉禹錫（772-842）〈春詞〉：「新妝宜面下朱樓，深鎖春光一院愁。行到中庭數花朵，蜻蜓飛上玉搔頭。」詩中的鏡頭廣而深，由樓而院（最大），由院而徑（次大），由徑而蜻蜓（次小），由蜻蜓而玉搔頭（最小），一種見賞無人、細膩幽微的興發力量，至此獲致最大的醞釀

294 陳滿銘《國文教學論叢》，臺北：萬卷樓圖書公司，1994年9月初版3刷，頁28；仇小屏《篇章結構類型論》，臺北：萬卷樓圖書公司，2000年2月初版，頁105-201。

295 李元洛《詩美學》，臺北：東大圖書公司，1990年2月初版，頁405。

296 黃永武《中國詩學：設計篇》，臺北：巨流圖書公司，1978年6月1版4刷，頁56；黃淑貞《篇章對比與調和結構論》，臺北：萬卷樓圖書公司，2005年6月初版，頁203。

與逼發。[297]

　　至於大小交互呈現者，如許渾（約 791-858）〈秋日赴闕題潼關驛樓〉：「紅葉晚蕭蕭，長亭酒一瓢。殘雲歸太華，疏雨過中條。樹色隨關迥，河聲入海遙。帝鄉明日到，猶自夢漁樵。」由長亭飲酒寫起（小），向四方輻射狀拉開，寫華山、中條山、潼關與大海（大），末將範圍縮小至四望風物的詩人身上（小），變化極為豐富。[298]

　　空間大小變化運用得宜，視線向外輻射，可形成層次；向內包孕，則焦點凝聚凸出。王維（701-761）〈山水訣〉：「東西南北，宛爾目前；春夏秋多，生於筆下。」[299]若再與四方四時結合，又可增添一份新鮮光彩。如岑參（約 715-770）〈與高適薛據登慈恩寺浮圖〉中的「連山若波濤，奔湊如朝東。青槐夾馳道，宮館何玲瓏。秋色從西來，蒼然滿關中。五陵北原上，萬古青蒙蒙」，每兩句包羅一個季節、一個方位。顧亭鑑《學詩指南》指其「於登臨之景，兼上下四方言之，雄渾悲壯，層次井然不紊」[300]，盡收四方景色、四季氣象於眼底。於是俯仰之際，心靈自易與天地相應而渾然，以致不知何者為我，何者為物；[301]故高步瀛（1873-1940）《唐宋詩舉

297 黃永武《中國詩學：設計篇》，頁 31；黃淑貞《篇章對比與調和結構論》，204。
298 陳滿銘《國文教學論叢續編》，臺北：萬卷樓圖書公司，1998 年 3 月初版，頁 97；黃淑貞《篇章對比與調和結構論》，頁 205-206。
299 傅抱石《中國繪畫理論》，臺北：華正書局，1988 年 2 月版，頁 64。
300 顧亭鑑、葉葆銓輯注《學詩指南》，臺北：廣文書局，1979 年 5 月初版，頁 109。
301 張法《中西美學與文化精神》，臺北：淑馨出版社，1998 年 10 月 1 刷，頁 268。

要》美其「氣象闊大，幾與少陵一篇並立千古」。[302]

（二）合院建築中的大小法

《詩經‧小雅‧斯干》的「殖殖其庭，有覺其楹，噲噲其正，噦噦其冥，君子攸寧」[303]，及《史記‧秦始皇本紀》的「南臨渭，自雍門以東至涇、渭，殿屋複道、周閣相屬」，「自殿下直抵南山，表南山之巔以為闕」[304]等文獻，皆說明了中國建築大都重視整體平面的安排，沿縱橫軸線鋪展成格局對稱方整的建築組群。

「大都山水之法，蓋以大觀小，如人觀假山耳」（沈括《夢溪筆談》）。宗白華據此探討中國詩畫中所表現的「空間意識」，以為畫家畫山水，是「用心靈的眼，籠罩全景，從全體來看部分，『以大觀小』。把全部景界組織成一幅氣韻生動，有節奏有和諧的藝術畫面」[305]，故「王微主張『以一管之筆擬太虛之體』。而人們遂能『以大觀小』又能『小中見大』」，把大自然吸收到庭戶內，儼然成一個小天地。宋僧道燦的「天地一束籬，萬古一重九」，寫的正是這境界。[306]

不唯畫家如此，人立於合院建築中任何一個靜觀的「點」時，也會採「以大觀小」、「小中見大」的觀照法。當視線及

302 高步瀛《唐宋詩舉要》，臺北：明倫出版社，1971 年 10 月，頁 83。

303 疏：「毛以為殖殖然平正者，其宮寢之前庭也。有覺然高大者，其宮寢之楹柱也。言宮寢庭既平正，楹又高大。」〔清〕阮元《十三經注疏‧詩經》，頁 386。

304 瀧川龜太郎《史記會注考證注》，臺北：洪氏出版社，1985 年 9 月初版，頁 118-129。

305 宗白華《美學的散步》，臺北：洪範書店，2001 年 3 月 6 印，頁 39。

306 同上註，頁 50。

心靈的眼睛由「小」而「大」，向四方作輻射線狀擴散時，楊辛、甘霖《美學原理》指其可得擴大、奔放的效果，展現出平面美的極致，予人開闊、雄偉的審美感受。[307]

　　若視線及心靈的眼睛由「大」而「小」，向內回縮，縮小至極處，會形成一個「點」。「點」的張力最密集，具強大的集中效果，其特質相當迷人。由於各個方向幾乎等距離地和它的周圍分開，康丁斯基（Wassily Kandinsky, 1866-1944）《點線面》指「點」因而形成一個相對封閉的自足的小世界，人可吟咏其間。[308]

　　當視線或心靈的眼睛流動在大小空間的交迭變化中，李元洛《詩美學》指其可形成大中取小、小中見大、巨細結合、點面相映的正面襯托關係，及大小反形、巨細反襯的對立映照美學。然無論是「大」與「小」的映照、或「面」與「點」的映照，又都會造成「大」者更擴散、「小」者更集中的效果，所以可對所欲強調的景物做最有力的強調，其美感驚人。[309]在大小交迭變換中，空間的過渡，光感的過渡，方向轉換的過渡，建材質感與石階高度的過渡，開與合視野變化的過渡，皆影響著建築審美心理。而它所構成的空間跳躍，可渲染一種情調，一種幽微意緒。[310]

　　劉靖華談「攝影的構圖美」指出，空間景物的由大而小

307　楊辛、甘霖《美學原理》，臺北：曉園出版社，1991年5月1版1刷，頁167。
308　康丁斯基（Wassily Kandinsky）著、吳瑪悧譯《點線面》，臺北：藝術家出版社，2000年3月再版，頁25。
309　李元洛《詩美學》，臺北：東大圖書公司，1990年2月初版，頁414。
310　孫立《詞的審美特性》，臺北：文津出版社，1995年2月初版，頁121。

或由小而大，令人有漸層、深度、神秘、變動之感。它與「反復」時有連帶的關係，但感覺卻完全不同。[311]劉勰操談「空間的縮放法」也指出，一系列大小畫面的轉換變化，新鮮動人，令人目不暇接。[312]因此，當人立於合院進行大小觀照時，可以顯示所處的社會背景、自然環境；又可以鋪墊襯托，凸出整體背景中的主要圖象。

　　人在四望時，四個方位的視界，又常與多變的四時景觀及豐厚的歷史人文結合起來，蘊藏深遠而特殊的情意。唐岱（1675？-1752）〈繪事發微〉：「春則雨餘芳草，花落江堤，使觀者欣欣然；夏則綠樹濃蔭，芰荷馥郁，使觀者脩脩然；秋則楓葉新紅，寒潭初碧，使觀者肅肅然；冬則寒水合澗，飛雪凝欄，使觀者凜凜然。」笪重光（1623-1692）〈畫筌析覽〉：「春夏秋冬早暮晝夜，時之不同者也；風雨雪月煙霧雲霞，景之不同者也；景則由時而現，時則因景可知。」[313]「節變」往往連結著「物化」，直接刺激人的空間感知，於是透過「觀」、「睹」、「瞻」、「臨」的親身參與，透過大小空間的轉換，令心靈浸潤在四季年月的推移中。

七、視角變換

　　所謂「視角變換法」，是指將空間三維中的「長」、「寬」、

311　劉靖華《攝影美學》，臺北：五洲出版社，1981 年 7 月，頁 43。
312　劉勰操《寫作方法一百例》，臺北：萬卷樓圖書公司，1993 年 4 月初版 4 刷，頁 354。
313　唐岱〈繪事發微〉、笪重光〈畫筌析覽〉收入俞崑《中國畫論類編》，臺北：華正書局，1984 年 10 月初版，頁 849-850、826。

「高」相互搭配，形成視角的移動，並將此種變化體現於藝術作品中的手法。

（一）視角變換理論述要

《周易・繫辭下傳》：「仰則觀象於天，俯則觀法於地，觀鳥獸之文，與地之宜。近取諸身，遠取諸物。」俯仰往還、遠近取與，是中國哲人的觀照法，宗白華指其構成了中國詩畫中空間意識的特質。因為「我們的視線是流動的，轉折的。由高轉深，由深轉近，再橫向於平遠，成了一個節奏化的行動」。如郭熙（約 1023-1085）〈林泉高致〉中的三遠法，就不是從單一角度描摹景物，而是對同此一片山景，仰山巔，窺山後，望平遠。此與西洋透視法從一個固定角度把握「一遠」，大相逕庭。[314]

李元洛《詩美學》評張衍懿〈瞿塘峽〉：「『水從天上落』是仰視，『如馬驚秋漲』是俯察，『路向石中分』是前瞻的平視，而『哀猿叫夕曛』寫兩岸啼不住的猿聲，是左顧與右盼，而『回首萬重雲』，則是與『路向石中分』的前瞻相對的『後顧』。這種多角度的表現，詩人、學者葉維廉在《維廉詩話》中稱之為『全面視境』，它可以使詩作內涵豐厚而饒多立體感，即具有所謂『空間的深度』和『雕塑的意味』。」[315]複合多個視角於一詩，長江三峽的險絕，如在目前。

〔宋〕韓拙〈山水純全集〉：「山有高低大小之序，以近次遠。」只固定於某一個視點，無法滿足審美需求，唯有匯

314 宗白華《美學散步》，臺北：洪範書局，2001 年 3 月 6 印，頁 52-57。
315 李元洛《詩美學》，臺北：東大圖書公司，1900 年 2 月初版，頁 420-422。

合多個不同視角，始能對藝術作品的體態、體量獲得較完整
的印象。故凡作一畫，總需「意」在筆先，然後「立賓主之
位，定遠近之勢，然後穿鑿境物，布置高低」（李澄叟〈畫山
水訣〉）[316]。王原祈（1642-1715）〈雨窗漫筆〉也以為唯有「審
高下，審左右，幅內幅外，來路去路，胸有成竹；然後濡毫
吮墨，先定氣勢，次分間架，次布疏密，次別濃淡，轉換敲
擊，東呼西應，自然水到渠成，天然湊拍」[317]；高者、下者，
左者、右者，內者、外者，近者、遠者，相應渾然。

　　人在左右俯仰、遠近遊目時，也多會結合四方四時及歷
史人文。如蘇軾（1037-1101）〈超然臺記〉：「南望馬耳常山，
出沒隱見，若近若遠，庶幾有隱君子乎。而其東則盧山，秦
人盧敖之所從遁也。西望穆陵，隱然如城郭，師尚父、齊威
公之遺烈，猶有存者。北俯濰水，慨然太息，思淮陰之功，
而弔其不終。」〔清〕吳楚材《古文觀止》評：「其敘事處，
忽及四方之形勝，忽入四時之佳景，俯仰情深，而總歸之一
樂。」[318]

　　由此，當詩人畫家以流眄的目光，遊心於身所盤桓的形

316 韓拙〈山水純全集〉、李澄叟〈畫山水訣〉收入俞崑《中國畫論類編》，
　　臺北：華正書局，1984 年 10 月初版，頁 661、620。

317 俞崑《中國畫論類編》，頁 169-170。畫論中論及視角變化者甚多，如〔
　　元〕饒自然〈繪宗十二忌〉：「山水先要分遠近，使高低大小得宜」；〔
　　明〕龔賢〈龔安節先生畫訣〉：「二株一叢，必一俯一仰，一敧一直，一
　　向左一向右，一有根一無根，一平頭一銳頭，二根一高一下」；〔明〕唐
　　志契〈繪事微言〉：「蓋花木樹石有濃淡大小淺深正分出樓閣遠近，且有
　　畫樓閣上半極其精詳，下半極其混沌，此正所謂遠近高下之說也」等（《中
　　國畫論類編》，頁 691、747、781）即是，故不在此贅述。

318 〔清〕吳楚材選注、王文濡評校《古文觀止》，臺北：華正書局，1998
　　年 8 月，頁 494

形色色,「聚林屋於盈寸之間,招峰巒於千里之外。仰际岑嶤,訝躋攀之無路；俯觀叢邃,喜尋覽之多途。無猿鶴而恍聞其聲,有湍瀨而莫覩其跡。近睇鈎皴潦草,無從摹揚；遠覽形容生動,堪使留連。濃淡疊交而層層相映,繁簡互錯而轉轉相形」(笪重光〈畫筌〉)[319]。天地供其一目,心亦俱會,獲致「高遠之色清明,深遠之色重晦,平遠之色有明有晦。高遠之勢突兀,深遠之意重疊,平遠之意沖融而縹縹緲緲」(郭熙〈林泉高致〉)[320]的「三遠」審美意象。

（二）視角變換在合院建築中之體現

李元洛《詩美學》以為「空間」的藝術表現,有仰觀、俯察、前瞻、後顧、遠視、近觀、左顧、右盼八種方位和角度,引人的眼睛撫天上、地下、四方於一瞬。[321]沈福煦《人與建築》引格式塔心理學的觀點也指出,人對四周景物的認知、理解,並不是各個視野的機械拼湊,而是從各個角度得到許多不同的視覺意象,然後通過心理感知組合成一個完整的建築意象,納入記憶之中。[322]

沿縱橫軸線及空間序列發展的民居院落,王其鈞《中國

[319] 俞崑《中國畫論類編》,頁 808-809。
[320] 同上註,頁 639。
[321] 李元洛《詩美學》,臺北：東大圖書公司,1990 年 2 月初版,頁 420。曾霄容《時空論》指出,人類的行動空間是以自己為中心而分化作上下、左右、前後等三個主要方向（臺北：青文出版社,1972 年 3 月 1 版,頁 411）。黃永武《中國詩學：設計篇》也以為空間的取景,不外遠觀、近觀、仰視、俯視、前瞻、後顧等六種不同角度（頁 60）。
[322] 沈福煦《人與建築》,臺北：臺北斯坦出版有限公司,1993 年 3 月初版 1 刷,頁 56。

傳統民居建築》指其規則森嚴又自由靈活，貌似單調又千變萬化，從任何角度觀看，都可得到連續而完整的構圖。遊於其中，有的地方會匆匆走過，有的地方會放慢腳步細細遊賞，有的則會停下來，用心體驗一番。[323]無論是透過眼睛觀看的「目之遊」，或是透過身體「驅動」的「人之遊」，它的美，皆是無數視點的美感「集成」。[324]

先就「人不動而視覺移動」的「目之遊」來說。視覺，是一重要的空間感覺；空間三維又具向前後、上下、左右延伸擴展的特性，引人的目光向四方伸延，看盡全空間。故就安泰古厝而言，它最常以前埕、門廳、堂、庭等空間作為靜觀的「點」，人不動而目光上下左右移動、遠近往還。

劉思量《藝術心理學：藝術與創造》以為藝術審美中的「點」具有自己的規律和內在生命，當「點」上的「力」變化愈多，「張力」也就不同；「線」及「角」的變化愈多，所形成的「面」也愈複雜。[325]汪正章《建築美學》也指建築複合空間的「動態美」，是建立在不斷變動的視覺基礎上：挺拔、向上的垂直線條，引視線向天空升揚，具「崇高性」；傾斜、滑移的梯形線條，引視線向前驅進，具「前衝性」；流動、起伏的曲線，引視線柔緩變化，具「游動性」；立方體的「整一感」、球形體的「圓滿感」、方錐體的「穩重感」等，也都是在變化視角中所引發的獨特審美心理。所以回到空間體驗與

323 王其鈞《中國傳統民居建築》，香港：三聯書店，1993 年 3 月初版 1 刷，頁 254。
324 汪正章《建築美學》，北京：東方出版社，1997 年 4 月 2 刷，頁 178-179。
325 劉思量《藝術心理學・藝術與創造》，臺北：藝術家出版社，1989 年 5 月，頁 70-78。

感知層次時，唯有通過視點、視角的連續變換，才能使人真正領略合院空間的「美」。[326]

　　計成（1582-1642）《園冶・樓閣基》：「樓閣之基，依次定在廳堂之後，何不立半山半水之間，有二層三層之說？下望上是樓，山半擬爲平屋，更上一層，可窮千里目也。」[327]人一站定，目光自然仰觀、俯察、左窺、右探，視角、視線、視野及視域，隨眼睛的移動而逐一轉換場景。近看如此，遠看又如此，正面如此，側面如此，背面又如此，每看每異，帶給視覺以不斷的刺激、興奮與滿足；進而由一個主要景點帶動幾個次要景點，引人對四周景物進行感知、比較與分析，體悟一種悠然意味。[328]

　　次就「人之遊」來說。空間原是建立在三向度、多元視角的基礎上來表達其意義，故陳維祺《省思建築：尋找詩性的智慧》以爲唯有「走入」空間才能產生存在的意義，唯有藉由身體的「驅動」才能連繫起不同空間，及其互動時所產生的關係與意義；[329]然後從「水平」、「縱深」、「垂直上升」等方向，引導人情不自禁地變換腳步與視點，將空間表現的可能性，拓展至無限。[330]

　　郭熙〈林泉高致〉：「山水有可行者，有可望者，有可游

326　汪正章《建築美學》，頁 178-202。
327　〔明〕計成著、陳植注《園冶注釋》，臺北：明文書局，1993 年 8 月 3版，頁 66。
328　彭一剛《中國古典園林分析》，臺北：博遠出版公司，1989 年 4 月初版，頁 46。
329　陳維祺《省思建築：尋找詩性的智慧》，臺北：美兆文化公司，1998 年11 月，頁 64。
330　汪正章《建築美學》，頁 177。

者，有可居者，畫凡至此，皆入妙品，但可行可望不如可居可游之爲得。」[331]正因「可居」、「可游」，人在建築內的生活節奏、乃至對景物的觀賞，常是「動」與「靜」相結合的過程。靜是「息」，動是「遊」；靜是「點」，動是「線」。於是人沿著廊、道等「線」前進時，能以各種角度體驗空間，構成四次元「遊」的時空關係。[332]

　　合院空間視角變化的豐富性雖不及園林，然經由「隔」所產生的內與外、圍與透、疏與密、合與開、曲與直等層次性，仍可增強審美的韻律與節奏。於是「步移」而「景異」，隨著視線之流動，不僅有左右、高低的視角變化，周圍空間的視覺界面、景物的主次關係，與近、中、遠的層次搭配也隨之變換，得「大中見小，小中見大，虛中有實，實中有虛，或藏或露，或淺或深」（沈復《浮生六記》）的審美興味。

（三）視角變換所呈現之美感

　　先就立體美而言。採複合角度以表現空間景物，陳滿銘《章法學綜論》、仇小屏《篇章結構類型論》指其可蒐羅不同空間的不同景物，使空間寬闊立體；「橫看成嶺側成峰，遠近高低各不同」（蘇軾〈「題西林寺壁」〉），轉換之際，又能產生「躍動性」，予人全方位之視界。[333]黃永武《中國詩學：設計

331　俞崑《中國畫論類編》，頁 632。

332　孫全文、王銘鴻《中國建築空間與形式之符號意義》，臺北：明文書局，1989 年 12 月再版，頁 26。

333　陳滿銘《章法學綜論》，臺北：萬卷樓圖書公司，2003 年 6 月初版，頁 21；仇小屏《篇章結構類型論》，臺北：萬卷樓圖書公司，2000 年 2 月初版，頁 124。

篇》也以為視角的前後、遠近、上下轉向，源自傳統繪畫的
「散點透視法」，極具雕塑性。[334]

　　雕塑是凝固之舞蹈，它依賴三度空間以展現其形象與結
構；而其體積的立體性，也正是它的豐富性所在。人的視角
在由「點」而「線」而「面」，俯仰往還、遠近遊目之際，產
生了「體」之覺受。「體」是「面」之移動軌跡，它的特徵是
有光影、有時空性、而無框架。也因為「無框架」，視角可向
上下四方無限延伸。史春珊、孫清軍《建築造型與裝飾藝術》
指出，「方向」產生變化，「體」的表情也隨之轉換：垂直向
上，有高潔、莊重、肅穆、崇偉感；向水平方向延伸，有平
和、永久、舒展感；斜向發展，有生動、活潑、輕盈、瀟灑
感。[335]它的每一個側面、每一個角度，皆能帶引觀者直達新
而美的情境。人流連其中，必也啟動所有審美感官加以體察、
選擇、組織，與心而徘徊，令思想與情意透過形象之輪廓與
體積之變化流現出來。[336]

　　次就流動美而言。「線」是「點」移動之軌跡、結果，故
有開端、有方向性、有終點及過程上的長度距離等特性。視
距之遠近、視角之高低、視野之範圍等一變換，四方景物的
構圖、大小、體形與景物之間的組合關係也隨之改變，產生
了富於生命力的「動」之節奏。因此，視覺或心靈之「線」，

334 黃永武《中國詩學‧設計篇》，臺北：巨流圖書公司，1978 年 6 月 1 版
　　4 刷，頁 63。
335 史春珊、孫清軍《建築造型與裝飾藝術》，瀋陽：遼寧科學技術出版社，
　　1988 年 6 月 1 刷，頁 30-43。
336 楊成寅、黃幼鈞《鬼斧神工：中外雕塑藝術鑑賞》，臺北：書泉出版社，
　　1994 年 5 月初版 1 刷，頁 7-33。

不但內藏著無限之「力」，還因「力」的作用，引起「力」的使用量與「力」所驅馳的質，形成「漸移」的韻律。而漸移，是在調和之階段中具有一定秩序的自然序列，會產生流動感。[337]「自然之華，因流動生變而成綺麗，心目之所及，文情赴之，貌其本榮，如所存而顯之，即以華奕照耀，動人無際」[338]。

傅拉瑟（Vilém Flusser, 1920-1991）《攝影的哲學思考》指此種時空流動感，頗近似於攝影鏡頭之推移，組合了大特寫、特寫、中距離、超望遠等視點，從一個時空內涵移往另一時空內涵，然後在移動的過程中，結合各種不同時空內涵，並立足於永恆之回返這一共同立場上，從「實在界」滑入「象徵界」，呈顯概念中的「宇宙」。[339]而我們的宇宙，正如宗白華（1897-1986）所指，是一陰一陽、一虛一實的生命節奏，是流蕩著的氣韻生動。[340]

末就圓道美而言。圓道即循環之道，是中國傳統文化中最根本的觀念之一。[341]《莊子‧則陽》：「窮則反，終則始，

337 康丁斯基（Wassily Kandinsky）著、吳瑪悧譯《點線面》，臺北：藝術家出版社，2000 年 3 月再版，頁 47。

338 宗白華《美學散步》，頁 32。

339 傅拉瑟（Vilém Flusser）著、李文吉譯：《攝影的哲學思考》，臺北：遠流出版事業公司，1994 年 2 月初版 1 刷，頁 52-93。

340 宗白華《美學散步》，頁 59。關於此，可從《周易》中探其本源，如賴貴三即闡述，卦德的全體大用，示現於六爻的時位變化；而六爻歷時性提昇的過程，有一定的位序時德，兩兩相耦，成為天地人三才一體共參的義理建構。故乾卦六爻以「龍」變動不居、健行不息的形象，表徵天道人德的「潛、見、惕、慮、飛、亢」六種情態與位勢，隨時而轉化。見〈孔子的《易》教（二）：《周易‧乾‧文言傳》「子曰」釋義〉，頁 2。

341 劉長林《中國系統思維》，北京：中國社會科學出版社，1990 年 1 版 1 刷，頁 14-22。

此物之所有。」黃宗羲（1610-1695）〈與友人論學書〉：「循環無端，所謂生生之為易也。」「無往不復」的圜道觀，認為宇宙萬物是一個有生命的大化流行之整體，其時空審美觀是「散點透視」，是「三遠法」折高、折遠之妙理。它不是站在一時一地去把握，而是不斷地移動視點、位置，飄瞥上下四方，直至把握全境的陰陽開闔高下起伏的節奏，把握住對象之「恆常性」為止。[342] 於是當人以心靈之「眼」觀照，可體現立體圖面效果，又能將天地萬物羅織於一個和諧的、有節奏的、氣韻生動的藝術畫面之中。[343]

　　杜甫（712-770）〈春日江村〉的「乾坤萬里眼，時序百年心」，孟郊（751-814）〈贈鄭夫子魴〉的「天地入胸臆，呼嗟生風雷」，皆說明了人能從既高且遠的心靈之眼，由對事物的觀照，上升為對天道的觀照，悠然窺見大宇宙的生氣與節奏。《周易‧泰‧象》：「『无往不復』，天地際也。」俯仰遠近往復的審美視線，正是中國宇宙的循環節奏。王夫之（1619-1692）〈南嶽賦〉：「心謀籟通，目擊道遇。」於是由「觀」而「味」而「悟」，人與自然染上一種形而上的超越性，不僅把握了整個宇宙，同時把握了自我，人天如一。[344]

342 宗白華《美學散步》，頁 40。

343 如杜甫〈望嶽〉即可說明此種空間審美意識：「岱宗夫如何？齊魯青未了」是遠望，「造化鍾神秀，陰陽割昏曉」是近觀，「蕩胸生層雲，決眥入歸鳥」是為仰視，「會當凌絕頂，一覽眾山小」則是想像中的俯瞰。多變化的視點觀照，即典型「三遠法」。吳功正《中國文學美學》，江蘇：江蘇教育出版社，2001 年 9 月 1 刷，頁 371-372。

344 張法《中西美學與文化精神》，臺北：淑馨出版社，1998 年 10 月 1 刷，頁 324-325。

八、空間的虛實

「實」，予人具體可感的形貌；「虛」，使其具有空靈感。
藝術作品中收容的虛實空間愈大，所寄寓的情意也愈深遠綿
長。[345]

（一）空間的虛實理論述要

文人描寫空間時，視線多由立足處向遠方延伸。然天地
之大，非目力所能及，於是「悄焉動容，視通萬里」（劉勰《文
心雕龍・神思》），透過「想像」以表現一種悠遠的空間感受
時，自會形成空間的「虛」與「實」。[346]它可把同一時間內不
同地點或場合所發生的美感信息同時反映出來，獲致空間壓
縮的審美張力，「咫尺」而有「萬里」之勢。

如賈島（779-843）〈尋隱者不遇〉，問句的地點只在一棵
松樹下（實），答句已在松樹外（虛）。由「松下」這一個明
確的「定點」，引出採藥的去路，引出一座山，再由一座山推
向雲霧縹緲的無限空間。「松下問童子」似是「可遇」，「言師
採藥去」則是「不可遇」；「只在此山中」好像還「可遇」，「雲
深不知處」則直是「不可遇」了。悵惘之情，不言而喻，平

345 李元洛《歌鼓湘靈》，臺北：東大圖書公司，2000 年 8 月，頁 246。

346 就空間來說，凡窮盡目力，寫眼前所見的，是「實」；透過設想，寫遠
　　處情況的，是「虛」。陳滿銘《國文教學論叢》，臺北：萬卷樓圖書公司，
　　1994 年 9 月初版 3 刷，頁 367；仇小屏：《篇章結構類型論》，臺北：萬
　　卷樓圖書公司，2000 年 2 月初版，頁 309-318。

淡中見深沉。[347]

　　「虛」與「實」的空間之所以能轉換自如，是由於美感
騰飛、想像縱馳的結果。張紅雨指此種「非自控型」的美感
騰飛，在夢中更能自由展開想像，突破現實，不受任何主觀
因素的制約，故詩人也常藉夢境寄情述志，創造耐人尋味的
意境。[348]如岑參（715-770）〈春夢〉[349]，由昨夜洞房寫起（實），
次由「憶」字轉換至美人所居，繼藉「春夢」突破空間約束，
奔向美人（虛），令現實中不得實現的思念之情，得到圓滿結
局。[350]

　　劉熙載（1813-1881）《藝概》：「寫景述事，宜實而不泥
乎實。」[351]「泥乎實」，易流於單調、淺陋、板滯，意境窄狹；
而虛靈處，往往是啓動聯想、催發想像最活躍之處。情趣得
之於它，更覺盎然；意境得之於它，更顯深邃。故《三國》
寫人，善從無處寫起；《三國》敘事，善於用虛，以生無數的
曲折點染。[352]

　　意境之形成，端賴虛實相生，它是具體的藝術形象（實）
與其所表現的藝術情趣、藝術氣氛，以及可能觸發的豐富之
藝術想像（虛）的總和。甚且，由特定的「實」，指向不定的

347 黃永武《中國詩學・鑑賞篇》，臺北：巨流圖書公司，1976 年 10 月初
　　版，頁 70。
348 張紅雨《寫作美學》，高雄：復文圖書出版社，1996 年 10 月初版 1 刷，
　　頁 133-134。
349 岑參〈春夢〉：「洞房昨夜春風起，遙憶美人春江水。枕上片時春夢中，
　　行盡江南數千里。」
350 吳功正《中國文學美學》，南京：江蘇教育出版社，2001 年 9 月 1 刷，
　　頁 392。
351 劉熙載《藝概》，臺北：金楓出版社，1998 年 7 月革新 1 版，頁 160。
352 金健人《小說結構美學》，臺北：木鐸出版社，1988 年 9 月初版，頁 275。

「虛」，又由「虛」轉化、觸發爲更單純或更豐富的「實」。[353] 故凡藝術創作，講究「象外之象」、「景外之景」，既不脫離有形的「實」的描寫，又可藉助於比喻、象徵、暗示等手法，大膽設想或虛構，由「實寫」引導人產生一種必然的聯想、想像，從而在「象外」構成一個「虛」的意境。[354]

「實」，是引起或觸發想像的基礎，能提示、暗示、象徵非直觀的內容；「虛」，是通過想像對「實」的延伸，也是對「實」的補充、豐富與發展。以此，充分發揮「實」的部分，可通過視、聽等知覺，具體看到或聽到，進而使人從中領會看不到、聽不到而存於意想之中（虛）的那一部分。虛實相成，有無相生，令有無與虛實，由此進入藝術審美領域。而此種獨特的審美法則，貫串於各門藝術裡。[355]

（二）合院建築空間的虛與實

合院建築空間中的虛與實，主要體現在牆體所形成的虛（內）與實（外），建築群與庭所形成的虛與實，牆與門窗、光影所形成的虛與實，以及經由想像而得的象外之象。

1.鑿戶牖以爲室

建築空間的存在，來自一定實體的圍合或區分，而「圍」

353 蒲震元《中國藝術意境論》，北京：北京大學出版社，1999 年 1 月 2 版 1 刷，頁 25。

354 張少康《中國古代文學創作論》，北京：北京大學出版社，1983 年 12 月初版，頁 209-230。

355 曾祖蔭《中國古代文藝美學範疇》，臺北：文津出版社，1987 年 8 月，頁 142；魏飴《散文鑑賞入門》，臺北：萬卷樓圖書公司，1999 年 6 月再版，頁 187。

的處理，主要以「牆」。實牆，使屋內自成一個與外界隔絕的空間，蘊含「外實內靜」的神韻；也充分體現了《老子・十一章》：「鑿戶牖以為室，當其無，有室之用。故有之以為利，無之以為用」[356]的「有」、「無」哲學，洞悉建築虛實空間的本質。[357]

汪正章《建築美學》指出，各單體建築，從外部看，呈「正」體形；從內部空間看，是「負」體形，是形體的某種「反轉」現象。前者，形其「實」，呈「凸現性」；後者，形其「虛」，呈「抱合式」。[358]此種「正負空間」觀，漢寶德《中國的建築與文化》以為就是「陰陽」觀，可在「空」與「實」間，創造一種奇特的、有意思的空間感受。[359]

其次，合院建築以有著不同功能的大小「建築群」（實），圍成「庭」這一個「虛」的空間，形成另一種層次的虛實空間。

「庭」，上有天，下有地，故它所容納的乃是天地，直接承受陽光雨露與節氣變化，並展現古代中國以「天地」為尊的精神。[360]「天地入胸臆，吁嗟生風雷」（孟郊〈贈鄭夫子魴〉），

356　王弼注：「有之所以為利，皆賴無以為用也。」〔魏〕王弼《老子注》，臺北：學海出版社，1984 年 9 月初版，頁 11。
357　王其鈞《中國傳統民居建築》，香港：三聯書店，1993 年 3 月初版 1 刷，頁 10-24。
358　汪正章《建築美學》，臺北：五南圖書公司，1993 年 11 月初版 1 刷，頁 174。
359　漢寶德《中國的建築與文化》，臺北：聯經出版事業有限公司，2004 年 9 月初版，頁 78-80。
360　王鎮華《中國建築備忘錄》，臺北：時報文化出版公司，1984 年 9 月 2 版，頁 112；蔡文彬〈精神和文化的空間：古代中國合院式建築的庭院〉，西南石油大學機電工程學院：《藝術與設計（理論）》，2008 年 12 期，頁 102。

人立於地，仰望天空，天空因而成爲美感神遊的重點，成爲另一個重要的「虛」空間，體現「有之所始，以無爲本；將欲全有，必反於無也」[361]的哲學內涵。

　　天空向上無所窮極，向四方則無邊無際，是引人神往的太虛。「靜故了群動，空故納萬境」（蘇軾〈送參寥師〉），空中的景象雖不似水中倒影之虛幻，卻也是變動不居。[362]「白鳥向山飛」（王維〈輞川閒居〉），「去鳥帶餘暉」（戴叔倫〈山居即事〉），人的視線與情思也隨之遊於太虛，在沉靜中躍動著力度與生氣。陶淵明〈讀山海經〉：「俯仰終宇宙，不樂復何如。」因此，「庭」以其「無」，容納了四時變化與觀者心緒的無窮變化；又與實體的「建築群」，以一種封閉開放、虛實相間的節奏，拓展觀者無盡的想像。[363]

　　至於介於室內與室外、有與無之間的「廊」，也形成另一種「虛」空間。Roger Clark & Micheal Pause《建築典例》指出，「動線」，是銜接設計的構成方式；「動線」與「人」的關係，則是表現建築物中動態與靜態的構成要素，決定了「人」如何體驗一幢建築物。[364]沒有「圍」，建築空間就沒有明確的界限；但只有「圍」，而沒有「連續性」、「流通」原則以貫串各層次空間，就無法形成統一的整體。於是，作爲連繫動線

361　〔晉〕王弼《老子注》，頁 48。
362　吳功正《中國文學美學》，頁 373。
363　侯迺慧《詩情與幽境：唐代文人的園林生活》，臺北：東大圖書公司，1991 年 6 月，頁 466；陳維祺《省思建築：尋找詩性的智慧》，臺北：美兆文化公司，1998 年 11 月，頁 37-39。
364　Roger Clark&Micheal Pause《建築典例》，臺北：六合出版社，1995 年 7 月初版，頁 4。

的廊，成為一種轉換的空間，調整著從一個空間到另一個空間的轉化；也成為一種呼吸的空間，接納了主要空間不足的溢出，扮演著「有用」與「無用」互補的角色。[365]

在合院建築的室內室外、簇群各單元之間，「廊」增加了空間的變化及寧靜氣氛，提供了「連繫→過渡→緩衝→轉入」等中介機能。[366]所以建築美的模糊性，在大屋頂挑出牆體的那一部分以及和外牆組成的那個空間區域，表現得尤其顯明。因房檐伸出很深而形成的「陰影」，是建築賜予大地的一種美。這種美，王振復指其是兩者之間的漸變狀態，是建築的一個「灰」。「灰」，就是模糊。在此，只有頂蓋而無牆體、或僅有一側牆體的長廊或迴廊，介乎「內」與「外」的第三域，成為「緣側」。而「緣側」，正好說明了「灰」空間既是內部空間、自然空間，又是連結兩者的「曖昧空間」，兼具心理的、倫理的、精神的、審美的諸多功能。[367]

從形式原型來看，用柱子承托屋頂的廊，避雨，遮陽，人得以在此活動；又與戶外連成一體，滿足心理上的自在、快慰；而一長列柱廊及其陰影所展現的虛實對比、空間深度及節奏韻律，使建築更富於音樂性。再從社會文化意義來看，廊也是寄情之物。李商隱〈正月崇讓宅〉：「密鎖重關掩綠苔，廊深閣迴此徘徊。」蘇軾〈海棠〉：「東風嫋嫋泛崇光，香霧空濛月轉廊。」廊，經過詩人的描繪與再現，更添其情感色

365 陳維祺《省思建築：尋找詩性的智慧》，頁 37-40。
366 孫全文、王銘鴻《中國建築空間與形式之符號意義》，頁 21-22。
367 王振復《建築美學》，頁 42-45。

彩，真正成爲人情化、藝術化了的「虛」空間。[368]

2.門窗與光影

門與窗，有交流、通風、日照、閉圍、分隔等實用性；也有因「透」的處理而形成的光影變化，以及由此而來的審美心理之模糊性。[369]

空間的閉塞，主要由外牆之「實」所引起；但唯有「虛」，才能引導空間視覺的滲透，醞釀一種虛靈、流動的氣氛。以門窗之「虛」來處理牆體之「實」，或截去一「角」，或挖出一「洞」，對其進行「分離」、「斷裂」或「減法」式切割，內外空間得以穿透、延伸，爲原本單一的矩形實體，帶來生動的光影變化。[370]

光線，是空間的靈魂。陳維祺《省思建築：尋找詩性的智慧》指出：「材料的質感在黑暗中並不存在，當幽光打開渾沌時，質感才被逐漸顯示出來。光線的方向、角度與強弱，帶給材料各自不同的面目，而開口讓光線進入的虛空間，亦給光源許多的詮釋，不僅給了空間不同的情緒，也給予迎接

368 沈福煦《人與建築》，臺北：臺北斯坦出版有限公司，1993 年 3 月初版 1 刷，頁 159-163。

369 李允鉌《華夏意匠：中國古典建築設計原理分析》，頁 263-292；林會承《傳統建築手冊》，頁 111。

370 汪正章《建築美學》，臺北：五南圖書公司，1993 年 11 月初版 1 刷，頁 162-163。如徐珂《清稗類鈔》：「開窗則一圍新綠，萬个琅玕，森然在目，宜於朝暾初上，眾綠齊曉，覺青翠之氣，撲人眉宇間。」（臺北：台灣商務印書館，不著年，頁 6）又李斗《揚州畫舫錄》：「涵虛閣之北，樹木幽邃，聲如清瑟涼琴。半山檞葉當窗檻間，碎影動搖，斜輝靜照，野色連山，古木色變。春初時青，未幾白，白者蒼，綠者碧，碧者黃，黃變赤，赤變紫，皆異豔奇采，不可殫記。」（臺北：學海出版社，1969 年 2 月，頁 593）

光線的材料各種不同的面貌。」所以尋找光的無盡內涵，並不是在光上尋，而是在被照之物；並引人對光、色、影[371]所形成的美感，多所注目。[372]

　　光線是色澤的來源，顏色又賦予光線一種不同的氣氛，使空間的氣息染上一種主觀的情感。[373]光與影的變化，是空間變幻的要因，也是意境氣氛的變素，在潛默之中移化著人的心理。光，可使景物明亮寬遠；影，則使其幽深有層次。所以光與影對映，一面為陽，一面為陰，形成明與暗的對比，不僅增加空間深度及立體感，呈現濃厚的詩性；利用「陰影」這一「虛」之形態、「虛」之效果，又可造成深不可測的暗空間聯想。[374]

　　合院建築中的一柱一窗、一柱一窗地排列過去，就像 2/4 拍子、4/4 拍子或圓舞曲。[375]此種由「柱」（或牆）與「窗」

371 視覺美又可分為形體美（包括線條美）、色彩美、動態美等，其中又以光與色的美最為主要。吳曉《詩歌與人生・意象符號與情感空間》，臺北：書林出版有限公司，1995 年 3 月初版，頁 60。

372 陳維祺《省思建築：尋找詩性的智慧》，頁 104-109、24。

373 李美蓉指出：視覺世界有了光線，才能顯現出物體的形體和色彩。當光線改變，物體的外形也隨之改變。光線，有直射、折射、反射、繞射和散佈，顯示出強烈的明暗對比。建築也借自然光線的投射，使室內隨著光線的變化，產生多彩、多變的氣氛。《視覺藝術概論》，臺北：雄獅圖書股份有限公司，1995 年 9 月 2 版 1 刷，頁 86-96。

374 史春珊、孫清軍《建築造型與裝飾藝術》，瀋陽：遼寧科學技術出版社，1988 年 6 月 1 刷，頁 43。又 BATES LOWRY 提及光影時也指出：「藝術家可用無限數的方式變化明暗間的對比，這使得他們有可能在觀者內心引起同樣無限數的感興。因為我們在反映一種明暗值變化時，會產生許多不同的聯想。」BATES LOWRY 著、杜若洲譯《視覺經驗》，臺北：雄獅圖書公司，1990 年 2 月 8 版 1 刷，頁 31。

375 梁思成《凝動的音樂》，臺北：新新聞文化事業公司，2000 年 7 月初版 1 刷，頁 42。

所引起的視覺審美節奏，本身已具「實」與「虛」的關係。若再加上光的因素，令光線穿過一長列的「柱，窗；柱，窗；柱，窗；……」、「牆，窗；牆，窗；牆，窗；……」，形成「光，影；光，影；光，影；……」的變化映照於地，柱（或牆）窗與光影，又是形成另一種層次的實虛關係。[376]

審美主體在觀照景物時，不單是以實體為對象，而是取其倒影。倒影與實物，雖存於同一空間中（實空間），然前者偏於「虛」，後者偏於「實」，具「虛實相生」與「上下對稱」之美。[377]而「光，影；光，影；光，影；……」所形成的視覺審美節奏，在平行方向依一定的間隔排列，構成同一形式有規律的和諧的反復出現。反復，是事物在時間中的一種動態存在形式，也是事物在空間中靜態的存在形式，比單次出現更能打動讀者的心靈；同時也是一種原始的節奏，易生平衡與彈性，予人整齊秩序的美。[378]

任何倒影也都具有一種「不定」的特質，這種特質易帶來縹緲、迷離感。尤其當物象通過光線這一個媒介，與「水」組合成新的結構，產生「水中倒影」時，由於「水」的特性和流動質，使「倒影」呈虛幻狀，然後在虛虛實實中顯出新質感，產生比真實物象更具誘惑的審美力。因此，當光線投映在古厝前埕月眉池時，水光瀲灩，水面上的景物與水中形

376 窗及門的反覆穿透建築表面，允許光線、空氣、視線及人群進入。FRANCIS D.K. CHING 著、楊明華譯《建築：造型、空間與秩序》，臺北：茂榮圖書公司，不著年，頁 368。

377 夏放《美學：苦惱的追求》，福州：海峽文藝出版社，1988 年 5 月 1 版 1 刷，頁 107。

378 楊辛、甘霖《美學原理》，臺北：曉園出版社，1991 年 5 月 1 版 1 刷，頁 168。

成的倒影，形成上下對稱、虛實相生的「倒影觀照」。「一片
水光飛入戶，千竿竹影亂登牆。」（韓翃〈張山人草堂會王方
士〉）牆在此，不僅遮擋視線，也是光影的背景。光影落在牆
上的變幻動態，隨時間的腳步轉換，蕩漾著虛幻的氣氛，引
人悠然。[379]

　　光，同時也是時間的表徵。如被堂屋包圍的院子（中庭、
日月井、龍虎井），下有地，上有天，形成一個採光天井，具
有適度的開放性與閉鎖性，能自然而然地感受到陽光照射不
同角度的序列性。人們的活動一開始，院子和各堂屋，特別
是中央的堂，就成為一體，有機地結合起來。[380]從「朝光先
照山」（長孫佐輔〈山居〉）、「林外晨光動」（溫庭筠〈清旦題
採藥翁草堂〉），到「千家落照時」（錢起〈題蘇公林亭〉），無
論生活步調或生理感覺，生活於其間的人都與天時節氣的變
化合為一體。「片月影從窗外行」（方幹〈題法華寺絕頂禪家
壁〉），石條窗櫺的漏空設計，又為室內引進光與影每一瞬息
的遊走，充份反映宇宙生命「生氣綿延」、「川流不息」、「周
而復始」的特性。[381]

　　此種經由門、窗、庭之「虛」而形成的「透」，擁有豐富
的光影明暗變化，是表現造形與空間質感的要素。其質、量

379 吳功正《中國文學美學》，南京：江蘇教育出版社，2001 年 9 月 1 刷，
　　頁 390-391；侯迺慧《詩情與幽境：唐代文人的園林生活》，臺北：東大
　　圖書公司，1991 年 6 月，頁 460-465。

380 茂木計一郎、稻次敏郎、片山和俊著、汪平、井上聰譯《中國民居研究》，
　　頁 11。

381 侯迺慧《詩情與幽境：唐代文人的園林生活》，頁 296-298；荊其敏《中
　　國傳統民居百題》，臺中：東海大學建築研究中心，1991 年 1 月初版，
　　頁 16-23。

與色彩皆影響著審美主體對空間量體的感知，故陳維禎《省思建築：尋找詩性的智慧》指其是一種聯想、一種與生俱來的本能對應，唯有走入、體驗與沉思，才能領會那現象的詩性。[382]

3.象外之象

　　高濂（1573-1620）《玉簪記・琴桃》：「粉牆花影自重重，簾捲殘荷水殿風。」「影」，不斷移動，若有似無；「聲」，則有賴於實景與風、雨的相互作用。二者，雖是空間中的「虛」景，卻能喚起審美聯想與想像，豐富觀者所得的「象外之象」。劉熙載《藝概》：「賦以象形，按實肖象易，憑虛構象難；能構象，象乃生生不窮矣。」[383]而「境」又「生於象外」（劉禹錫《董氏武陵集記》），故「象外之象，景外之景」（司空圖《詩品》）成為中國古典美學意境的重要關鍵。

　　空間意境美的創造與欣賞，也須取之於「景外」、「象外」。於是中國建築以門窗之「虛」，使序列空間得以滲透、交流，形成一種「虛中有實，實中有虛」（《浮生六記・閒情記趣》）、虛實互映的情趣。又以門窗為取景框，化實景為虛境，創形象以象徵，改變物象的自然形態，產生變形性美感。它以框取景，卻又不限於框，移遠以就近，由近以知遠，使萬物皆備於我。[384]以此，中國文人多愛從門窗以吐納世界，如郭璞

382　陳維禎《省思建築：尋找詩性的智慧》，頁 104-109。

383　劉熙載《藝概》，臺北：金楓出版社，1998 年 7 月革新 1 版，頁 160。

384　以門、窗等為畫框，納戶外真實風景入內來，是一種化有意為不經意的安排，令自然美、繪畫美與建築美統一於畫框中，給人強烈的藝術感染力。又有遠景與近景之分。前者透過框幅借取遠方景物，後者借的是門窗前所栽花木及日月光影等。阮浩耕《立體詩畫：中國園林藝術鑑賞》，臺北：書泉出版社，1994 年 1 月初版 1 刷，頁 168-169。

〈遊仙詩〉的「雲生梁棟間，風出窗戶裡」，杜甫〈絕句〉的「窗含西嶺千秋雪，門泊東吳萬里船」，杜甫〈冬日洛城北謁玄元皇帝廟〉的「江山扶繡戶，日月近雕梁」。

　　通過門或窗吸取宇宙中的無限風光，觀者所見到的風景實已遠遠超越了建築空間（或庭院空間）的限制。因此，除了建築中「客觀」存在的虛景，它還有賴於審美主體的審美精神活動，展開豐富的聯想或想像，將自己的修養、學識、經驗與情感融入其中，使「實」的形象顯現出更廣、更深的美來，形成主觀的「虛空間」。[385]借景，也因而成為獲取「象外之象」、創造意境美的最有效方法。[386]

　　這個經過主觀情感改造後的「虛空間」，是想像力的產物，充斥濃烈的個人情緒與色彩。[387]對此，林同華《審美文化學》解釋：「在藝術創作與欣賞裡，人的時空意識與現實的時空意識不同，這是『似』與『不似』、『真』與『假』的辯證法，是錯覺、幻覺和秩序感、節奏感、時空間的綜合心理效應過程。」[388]王力堅《六朝唯美詩學》談「意象的空間切斷」也指出，在瞬間生成的「心中之象」，排除了任何時間的意義，而純然以「幻覺空間」的型態呈現。它強化、突出意象的瞬間空間型態，使觀者迅速通過想像，將其中互立並存的各組意象還原統合為「瞬間呈示的視覺整體」，形塑心靈上

385 劉天華《園林美學》，臺北：地景企業公司，1992 年 2 月初版，頁 184-194。
386 吳功正《中國文學美學》，頁 390；宗白華《美學散步》，臺北：洪範書店，2001 年，頁 48-49。
387 黃永武《中國詩學：設計篇》，臺北：巨流圖書公司，1978 年 6 月 1 版 4 刷，頁 64。
388 林同華《審美文化學》，臺北：東方出版社，1992 年 10 月 1 版 1 刷，頁 120。

的「虛空間」。[389]

　　「想像」能穿透表象，挖掘形象本身並未直接顯露的內蘊，以捕捉審美對象的「象外之象」、「韻外之旨」。所以美感意象的生成，雖主要來自於「眼前之景」的瞬間感興；但作爲藝術構思的「神思」，往往在「神與物遊」中，突破「眼前之景」狹小時空的限制，「寂然凝慮，思接千載；悄焉動容，視通萬里」（《文心雕龍・神思》），在直覺的瞬間，統攝「千載」、「萬里」的超時空意象，營生藝術「空白」。[390]

　　這一個神遊的「虛靈處」，與水墨畫的精神正相符。畫道以水墨爲上，不在取色，而在虛白。〔清〕華琳〈南宗抉祕〉：「夫此白本筆墨所不及，能令爲畫中之白，並非紙素之白，乃爲有情，否則無生趣矣」；於是「真道出畫中之白，即畫中之畫，亦即畫外之畫也。」郭熙〈林泉高致〉中的「山欲高，盡出之則不高，煙霞鎖其腰，則高矣。水欲遠，盡出之則不遠，掩映斷其脈，則遠矣」[391]，就是追求「畫外之畫」的留白手法。[392]

　　美，不在實體之內，而在實體之外。有盡的藝術形象，

389 這種超時空意象，來自聯想、想像，來自美感的騰飛。它一方面把各種感性映象聯接、融合爲意象，一方面又把各種單一意象聯接、融合爲意象體系。於是，審美情感流貫在「意」與「象」之中，將之化合爲有機整體。李浩《唐詩的美學詮釋》，臺北：文津出版社，2000 年 5 月 1 刷初版，頁 113-135；王力堅《六朝唯美詩學》，臺北：文津出版社，1997 年 7 月初版 1 刷，頁 63-99。

390 邱明正《審美心理學》，上海：復旦大學出版社，1993 年 4 月 1 版 1 刷，頁 211-214。

391 華琳〈南宗抉祕〉、郭熙〈林泉高致〉，見俞崑《中國畫論類編》，頁 296、639。

392 阮浩耕《立體詩畫：中國園林藝術鑑賞》，162 頁。

映在「無盡」的、「永恆」的光輝之中，始能「言在耳目之內，情寄八荒之表」（鍾嶸《詩品》），探得「無畫處皆成妙境」（笪重光〈畫筌〉）的「白」處、「虛」處、「無」處。所以王鎮華《中國建築備忘錄》指出，中國思想特重「餘地」，其來有自。[393]從「象外」所顯露出來的超越性的「新質」，超越「實境」進入一個可意會卻不可言傳的「虛境」。它源於老莊的「道」，其內涵所指，全是一種終極的、本原的生命體驗，標示了美的極致。[394]

九、底與圖

「文化」（底），是決定建築「形式」（圖）的主要因素。發掘「形式」後面的「文化」特質，可使我們真正掌握華夏民族建築行為的獨特精神與主體價值。

（一）圖底法理論述要

「圖底」關係，是構成視覺藝術格式塔（Gestalt）特點的基本規律。在視覺心理學上，把「知覺對象」從其背景中浮現出來，讓我們識認得到的，稱之為「圖」（figure）；其周圍的背景，則落而為「底」（ground）。「圖」，作為藝術造型經營佈局的重要關鍵，因其具有明確之「形」容易被凸顯出

393 王鎮華《中國建築備忘錄》，臺北：時報文化出版公司，1984 年 9 月 2 版，頁 97-99。
394 童慶炳《文學活動的審美維度》，臺北：華正書局，1984 年 10 月初版，頁 101-111。

來，所以格外引人注目。但它仍須透過「底」的陪襯與烘托才得以浮現，使我們的視覺有所知覺；故「圖」之存在，「底」這一背景，發揮了很大的作用。在透過背景的烘托、凸出焦點的同時，「底」又具有從「圖」之位置往後退縮的特點，因而極易產生一種躍升的立體感。[395]

造型藝術上的圖底理論，後為辭章章法所援引，以分析文章作法。陳滿銘〈論幾種特殊的章法〉指出，作者在一篇文章中所運用的時、空（包括「色」）材料，有一些充當「背景」，有些則作為「焦點」。[396]一如繪畫，「背景」材料往往能對「焦點」起烘托的作用，使意旨更加鮮明，形成所謂的「底」意象；[397]至於能產生聚焦功能，藉以傳達意旨，同時又對作品起統合貫串作用的，即為「圖」意象。[398]「底」能襯托「圖」，使「圖」彰顯出來以蘊藏最豐富的情理。

如柳宗元（773-819）〈江雪〉[399]，詩人的視線流連於千山萬徑之間，再經由「絕」、「滅」等字，為天地點染一層寒寂的底色，凸出「簑笠翁」這一個「圖象」來。此詩成於柳

395 王秀雄《美術心理學》，臺北：臺北市立美術館，1991 年 11 月初版，頁 121-139。

396 在文學作品中，能產生聚焦作用的材料稱為「圖」，能產生烘托作用的材料稱為「底」。「底」的概念，相當於王秀雄所謂的「地」。陳滿銘〈論幾種特殊的章法〉，臺灣師大《國文學報》第三十一期（2002 年 6 月），頁 192。

397 「底意象」又細分為「副意象」與「裝飾意象」，具有陪襯、補充或點綴的作用。王長俊《詩歌意象學》，合肥：安徽文藝出版社，2000 年 8 月 1 版，頁 185-191。

398 大體而言，只要切近於所描述的主人翁者，多半為「圖」。王長俊稱之為「主意象」，指處於作品中心位置的意象，它對全篇作品具有統領之作用。《詩歌意象學》，頁 185。

399 柳宗元〈江雪〉：「千山鳥飛絕，萬徑人蹤滅。孤舟簑笠翁，獨釣寒江雪。」

宗元貶謫永州時，當時「既竄斥，地又荒癘，因自放山澤間，其堙厄感鬱，一寓諸文」（《新唐書・柳宗元傳》）。「簑笠翁」這一個形象，即詩人的自我寫照。江雪茫茫，萬籟無聲，全化為詩中「底」色；「淒神寒骨，悄愴幽邃」（〈小石潭記〉），唯有笠翁一竿獨釣，經由「底」色的烘襯，簑笠翁的孤清形象，整個浮凸讀者眼前。[400]又如馬致遠（約 1250-1321）〈天淨沙〉[401]，雖題名為「秋思」，卻不在「情」字落筆，僅在前三句，以簡單的句法、精煉的語彙，分從仰望、平視、近觀等不同視角，鋪排空間所見的景物，令其統一於「夕陽西下」的昏黃色調中，化為整曲的蕭瑟「底」色，凸出羈留天涯的「斷腸人」這一個「圖」來。高曠的孤獨感，不假外求，自然營生。[402]

　　「圖」與「底」的理論，若運用到三次元之藝術，作品本身對它所置放的周圍空間而言，自然形成「圖」的性格，周圍空間則落而為「底」。[403]如楊裕富《都市空間理論與實例調查》即指三次元空間的建築，任何時候都存在著「實」與「虛」的關係，而「實」與「虛」的關係，就是心理學上有名的「魯賓」（E. Rubin, 1886-1951）圖形。[404]由於人的視知

400 黃淑貞《篇章對比與調和結構論》，臺北：萬卷樓圖書公司，2005 年 6 月初版，頁 251。

401 馬致遠〈天淨沙〉：「枯藤、老樹、昏鴉。小橋、流水、平沙。古道、西風、瘦馬。夕陽西下，斷腸人在天涯。」「平沙」一作「人家」。

402 黃淑貞《篇章對比與調和結構論》，頁 253-254。

403 王秀雄《美術心理學》，臺北：臺北市立美術館，1991 年 11 月初版，頁 150。

404 楊裕富《都市空間理論與實例調查》，臺北：明文書局，1989 年 1 月初版，頁 94。

覺對建築的形體、光影和色彩，具有選擇、補充、構成、判斷等作用，自然地導出完形心理學所提出的「圖底」概念，故汪正章《建築美學》以為視知覺的「圖底」理論，適用於建築的審美分析；[405]小形研三、高原榮重《造園藝匠論》也明言將「圖」與「底」的關係，應用於建築或造園空間上，「是很有意義的事」[406]。

　　「圖」浮出於背景之上，它是「形」的統一體，具有厚度。「底」雖易因淡化或模糊等因素而為知覺所忽略，但作為核心的「圖」，若不是經由時空背景等材料的陪襯，也無法發揮最佳的效果。馬修・佛瑞德列克（Matthew Frederick）《建築的法則》提醒我們：「除了圖形本身，也必須把圖形擺置後所形成的空間仔細考慮進去。」[407]因此，唯有「圖」、「底」相得益彰，才能使藝術作品寄寓深刻的意蘊，煥發動人的情致與光彩。[408]

（二）合院建築之底結構

　　「圖」，是位於頁面、畫布或其他背景上的元素或形狀；

405 就一般建築及其環境物象的「圖底」關係而言，小與大相比，小的物象易於優先成「圖」；凸與凹相比，凸的物象易於成「圖」；明與暗相比，明的物象易於成「圖」；前與後相比，前面的物象易於成「圖」；曲與直相比，曲的物象易於成「圖」；紅與灰相比，紅色物象易於成「圖」；動與靜相比，動感物象易於成「圖」。汪正章《建築美學》，北京：東方出版社，1997年4月2刷，頁226-228。

406 小形研三、高原榮重《造園藝匠論》，臺北：田園城市文化公司，1995年5月，頁144。

407 馬修・佛瑞德列克（Matthew Frederick）著、吳莉君譯《建築的法則》，臺北：原點出版社，2009年12月初版11刷，頁23。

408 以上有關圖底理論述要，見黃淑貞〈從圖底理論談慶修院之空間義涵〉，中山大學：《中山大學人文學報》第29期（2010年7月），頁156-158。

[409]「底」，作爲整體的大底、大環境，是既定的平面背景，隱而不顯地鋪墊在底層。所有形式的藝術皆是抽象「情感」或「理念」的表達，[410]故它往往受諸多因素影響，並對立體「圖景」起著烘襯的作用。漢寶德形容其性格複雜，揉合了神話、地理、歷史、民族、宗教、文化等諸多元素。[411]林會承也以爲透過解析才能體會的倫常觀念、心志操行、教育理想、間架尺度及風水等，深深影響建築形式的產生，同時也是傳統建築真正價值所在。[412]故「圖」之存在，「底」發揮了很大的作用；也唯有確實掌握思想文化的「底」色，才能更精確地掌握合院建築之「圖」的特色。[413]

　　其實西方學者也曾提出近似的理論，只是尚未予以明確的定義。如諾伯格‧舒茲（Norberg Schulz, 1926-2000）認爲人類賴以生存的「實質環境」（physical environment），是維繫人生存於世的「顯性」條件；而可見、可觸及的「具象」世界，是人類得以活動的三度空間，即相當於「圖」。相對地，維繫人存於世上的「隱性」條件，是人類組構成的「社會文化環境」（socio-cultural environment）；而不可見又不可摸的「心智」世界，是人類想像力馳騁的文化空間，即相當於「底」，它不僅界定人與人的關係，也界定了人與自然的關

409 馬修‧佛瑞德列克（Matthew Frederick）著、吳莉君譯《建築的法則》，頁 21。

410 陳維祺《省思建築：尋找詩性的智慧》，臺北：美兆文化事業公司，1998年 11 月，頁 18。

411 漢寶德〈總序〉，收入克里斯多福‧泰德格（Christopher Tadgell）著、苑受薇譯《日本》（臺北：木馬文化事業有限公司，2001 年 8 月初版）。

412 林會承《傳統建築手冊》，頁 11。

413 小形研三、高原榮重《造園藝匠論》，頁 144。

係。Bill Hillier、Julienne Hanson《空間的社會邏輯》也以為廣義的建築，實包含了社會文化意義。這一包含了宇宙觀、家庭觀、生活觀的社會文化現象，即相當於「底」；而「底」需藉由建築空間形式（「圖」），來顯現其既有的秩序與邏輯。[414]

以安泰古厝來說，形成其「底」結構的主要因素，一是古厝之建造年代、地理環境，及當時之政治、經濟等因素。據李重耀《林安泰古厝拆遷計劃：中國閩南建築之個案研究》指出，世居福建泉州安溪的林堯公，乾隆十九年（1754）隨大批的移民潮「東渡台灣，上淡水內港大佳臘堡，移居林口莊，克勤克儉，置有田園宅莊，始聚而居之」。其四子林回，經商致富，另買地建造現今「坐艮向坤兼寅申分金」的「安泰厝」（臺北市四維路一四一號），落成於道光二、三年間（1822-1823）。連雅堂《臺灣通史・卷三・經營紀》記載：「（康熙）四十七年（1708），泉州人陳賴章與熟番約，往墾大佳臘之野。是為開闢臺北之始。」[415]到了雍正元年（1723），清廷在大甲溪以北設淡水廳，漢人移民才接踵而來：「於是增設彰化縣及淡防廳，陞澎湖巡檢為海防同知，添置防兵，以守南北。而臺灣之局勢漸展矣。」[416]以此可知，古厝與臺北盆地的開發息息相關。[417]

其二，是民間信仰與道教、佛教的吉祥觀。安泰古厝座

414 徐明福《台灣傳統民宅及其地方性史料之研究》，臺北：胡氏圖書出版社，1993 年 12 月 3 版，頁 7-8。

415 連雅堂《臺灣通史》，臺北：大通書局，1984 年 10 月初版，頁 63。

416 同上註，頁 65。

417 李重耀《林安泰古厝拆遷計劃：中國閩南建築之個案研究》，臺北：詹氏書局，1991 年 2 月初版，頁 78-80。

落於屬於安溪移民勢力範圍的中央地帶，已具安全性，故未
留置「防番」的銃眼或加建磚樓。[418]因社會地位高，擁有相
當財力，當時官府管制較鬆，古厝也仿官衙形式，在選材、
圖案設計與雕刻技巧上別具心裁，每一細部構件皆為上乘之
作，堪譽為臺北市現存作工最細緻的傳統民宅。建材來自福
建，匠師也聘自家鄉，現今雖已無法查考其姓名、祖籍，[419]然
其雕飾意象仍沿襲了閩、粵風格，保存中原古風，融入道教、
佛教吉祥觀及民間信仰。[420]這些源自民間傳說、小說典故、
宗教神話、匠師承襲等「自然性」、「人工性」雕飾物材象或
「歷史」、「虛構」事材，可經由不同的排列、組合，令一個
或兩個以上的個別意象，產生不同的意蘊與風貌；並藉由「圖
象性」、「指示性」、「象徵性」等手法，表達「招吉辟邪」、「禮
教哲學」、「富貴高雅」、「勸誡教化」等思想內涵。

其三，是儒家的「德觀」思想。王鎮華《中國建築備忘
錄》指出，凡自然界與人的種種活動都是建築的背景，尤以
已形成文化主脈的「思想」更具主導地位。[421]《孝經》引孔
子語：「夫孝，德之本也，教之所由生也。」儒家的「仁」等
德性是從「孝」發展而來。「孝」的表現與實踐，在縱軸上可
以上溯至祖先，也可以橫推至父系宗親，甚至冠、昏、喪、

418 據李重耀指出：受水源、地形或家族制度、土地制度影響所致，台灣古
　　宅的聚落型態，南北略有不同。安泰古厝剛好座落於安溪移民勢力範圍
　　的中央地帶，可能鑑於已具安全性，故未留置「防番」的銃眼或加建磚
　　樓。同上註，頁86-88。
419 同上註，頁100-114。
420 姚村雄《臺灣廟宇石雕裝飾之研究》，臺灣師大美術研究所碩士論文，
　　1991年6月，頁68-69。
421 王鎮華《中國建築備忘錄》，頁88。

祭、養老等諸禮，皆貫穿著「孝」的精神與原則。如安泰古厝正廳神龕「九牧傳芳」匾額，寓「流傳祖宗德業」之意；神龕上雕飾「老萊子娛親」、「大舜象耕」的廿四孝故事；「堂」內兩側以「安」、「泰」為首的「安且吉兮一經教子開堂構」、「泰而昌矣九牧傳家衍甲科」的對聯；凡此，皆呼應著「孝」的思想，皆賦以「德業厚薄」的含意，令血脈的永恆與文化意義的永恆，貫通一致。

其四，是風水的「生氣觀」。風水深受儒、釋、道等哲學與美學影響，以抽象的「氣」解釋自然，故建築選址就是尋找天地山水之氣，然後定其坐落及朝向，令建築與環境形成一個有機整體。如安泰古厝屬亞熱帶海洋型氣候，在方位上採西南向，避免陽光直射。「宅者，乃是陰陽之樞紐，人倫之軌模。」（《黃帝宅經》卷上）[422]於是，以方形為主，勘定建築物的中心軸（分籌線、分金線）；次以「堂」為中心，以「庭」為「明堂」，以屋舍、月眉池、竹林等層層圍繞，以利「聚氣」；又透過祭祀等行為，長保「家代昌吉」。此種風水觀，形成了合院建築的另一層底蘊。[423]

（三）合院建築之圖結構

「圖」，相對於「背景」而言，是在「底」上所凸出的立體部位。「圖」，作為造型藝術經營佈局的重要關鍵，具有明確之形象容易被凸顯，所以格外引人注目。但它仍須透過「底」

422　〔唐〕佚名《黃帝宅經》，北京：中國戲劇出版社，1999年7月1版1刷，頁1。
423　關於風水的生氣觀，將於第六章再做進一步的探討。

的陪襯與烘托，才得以成為一件完美的藝術作品，故關華山〈談臺灣傳統民宅所表現的空間觀念〉明指，「空間觀念」是文化的產物，是連接傳統民宅與文化的橋梁。[424]

　　當外在物體透過光的作用，刺激著視網膜以產生種種印象時，這一外來的刺激往往是渾沌無序的；但人的視覺神經具有統一的作用，會把雜亂的「意象」組織起來，賦予秩序，並整理成圖形，有些為背景（底），有些則成為立體（圖）。視知覺不但具有「整體性」的組織功能，利於造形的創作，促使人們注意到局部與整體的關係，也同時具有「選擇性」的分辨功能。所以當人們觀賞一幢美麗的建築，在以最快的速度把握其整體美的同時，又總是及時地、情不自禁地選擇那些最引人注目的部分，進行重點觀照。[425]

　　以安泰古厝來說，門廳、庭、堂等組群結構單位，屋身、屋頂、台基等多種構作配件，及木、石、彩繪、匾聯等多樣細部雕飾，皆是「圖」。其中，又以空間整體、個別的「堂」與「庭」、細部的雕飾意象，最能體現安泰古厝之「圖」的精神與思想。

　　先就空間整體而言。「德」通「仁智（義）」，講求充實之美。《孟子・盡心下》：「充實之謂美，充實而有光輝之謂大。」「大」，是充實而有光輝，是人能把仁智等德，真實實踐到日常之中。《周易・繫辭上傳》說得好：「富有之謂大業，日新

424 關華山《民居與社會、文化》，臺北：明文書局，1992 年 2 月再版，頁 27。
425 汪正章《建築美學》，北京：東方出版社，1997 年 4 月 2 刷，頁 221；呂清夫《造形原理》，臺北：雄獅圖書股份有限公司，1989 年 9 月 7 版，頁 153-159。

之謂盛德。」《禮記・中庸》也說：「天地之道，博也，厚也，高也，明也，悠也，久也。」[426]在德觀思想影響下，對穩定社會秩序起著重要作用的倫理系統，具體展現在合院空間整體的佈局關係中。《論語・學而》：「禮之用，和爲貴，先王之道斯爲美。」《論語・泰伯》也明言：「立於禮。」[427]「禮」又生於「仁」與「義」，故「中軸線」的確立，是建築平面達至「中和」境界的根本。再依此，定出位序的主與次、內與外、正與偏，展現重門疊院式的寬厚大氣，顯示儒家特重的德性充實之美及生生不已的無限生機。「盛德大業，至矣哉」（〈繫辭上傳〉）！

次就「堂」、「庭」而言。合院以「德」、以「孝」爲倫理的核心，所以「堂」的用途最多，也最能表現倫理精神。「堂」上供奉歷代祖先，定時祭祀，平時兼作起居及招待親友之用，是祖先與文化的象徵。「堂」的門，雖設而常開，或沒有門而整面敞開，與「堂」前的「庭」連成一片。「庭」是一塊地，上頭有天，是天地的象徵，驅使人們在創造人爲空間時，採取與大自然呼應、對話的關係。正中的堂與方正的庭，形成一種「正大」的氣氛，講究「天」、「人」、「地」一體。[428]

堂的側壁、門額、楹柱上所題的聯語，庭訓意味深長，

426 〔清〕阮元《十三經注疏・禮記》，頁 89。

427 此二則，見〔宋〕朱熹《四書集註》，臺北：文津出版社，1985 年 9 月初版，頁 245、129。

428 堂，本身是單純的，只有在內部環抱「庭」，才能達到機能的完整，使「有限」導向「無限」。茂木計一郎、稻次敏郎、片山和俊著、汪平、井上聰譯《中國民居研究》，臺北：南天書局，1996 年 9 月初版 1 刷，頁 18；王鎮華《空間母語》，臺北：漢藝色研文化公司，1995 年 2 月初版，頁 243。

以表家族德風。它與其他雕飾意象一樣，可視為「游於藝」的遺風。《論語・述而》：「志於道，據於德，依於仁，游於藝。」[429]志於道，開出了人生的理想；據於德，指點了實踐的工夫；道的理想與德的實踐，皆依於仁；周文禮樂與道德結合，即游於藝。「游於藝」是人文涵養，以化成生命人格，滋潤性靈，不使道德實踐淪為乾枯。《論語・述而》：「子所雅言，詩、書、執禮，皆雅言也。」[430]儒學的德行實踐、德行的修養持守，要落在詩書禮樂的潤澤陶養中，故「游於藝」即生活的「藝術化」。[431]

雕飾藝術在合院建築中被大量採用，有磚雕、石雕、木雕、泥塑、剪黏等，內容豐富，題材廣泛。大門、影壁、山牆、戧簷、檻牆、什錦窗、槅扇、台基等，皆是裝飾的重點部位。謝宗榮《台灣傳統宗教藝術》以為傳統的習俗、信仰、人生觀、審美等，皆反映在包括格局、裝飾在內的諸般建築元素上，尤其是各種成組存在的建築雕飾。[432]楊學芹《雕風塑韻》指其為「圖騰文化的積澱」，透射出原始先民的圖騰意識。[433]其主觀內在之「意」，通過客觀外在之「象」，始能顯現出來；故從意象之形成及表現來看，它透過「自然屬性、特點的延長」、「諧音取意」、「傳說附會」、「藝術加工」等途徑，形成

429 〔宋〕朱熹《四書集註》，頁 221-222。

430 同上註，頁 229。

431 王邦雄〈德性的實踐〉，收入《論語義理疏解》，臺北：鵝湖出版社，1985年 10 月增訂 3 版，頁 6-8。

432 謝宗榮《台灣傳統宗教藝術》，臺北：晨星出版社，2003 年 9 月初版，頁 285-324。

433 楊學芹《雕風塑韻》，石家莊市：河北少年兒童出版社，1995 年 12 月 1刷，頁 188。

植物類（嘉木、花卉、瓜果等），動物類（神靈瑞獸、一般動物），人工器物類（宗教法器、日常器物），抽象圖紋類（動物、植物、幾何等圖紋），文字類（正名／詮釋／紀念功能文字、書法詩詞佳句文字、圖案化吉祥祈福文字），以及事材類（歷史及文學典故、神話傳說）等個別意象類型。[434]

　　無論是單一意象或複合意象，經由不同的排列、組合，皆可形成另一種象徵意。甚至由這些意義的連結，再進一步產生新的意義；繼而透過「圖象性」、「指示性」、「象徵性」等手法，傳達對「長壽」、「多子」、「富貴」、「喜慶」、政治清明、社會安定、生產豐收等吉祥義涵的企求。[435]以其取材多樣，又麗而不俗，近看遠觀，皆耐人尋味，成為合院建築中令人注目的「圖」意象。

434 李天鐸《台灣傳統廟宇建築裝飾之研究：木作雕刻彩繪主題之意義基礎與運用原則》，東海大學建築研究所碩士論文，1988 年 6 月，頁 12-66。
435 喬繼堂《吉祥物在中國》，臺北：百觀出版社，1993 年 2 月初版，頁 33。

二進式合院建築依循賓主法則，
凸出位居中軸線上的堂及門廳，
以定尊卑，別內外。

「堂」成為一個家庭面對天地、
祖宗、文化的精神空間。

由門廳望向庭與堂。門廳「外」
為鄰，「內」為家；「外」為客人
活動區，「內」為家人活動區。

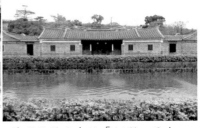

前埕月眉池中的「倒影」具有一
種「不定」的特質，在虛實之間
顯出新質感，更具審美力。

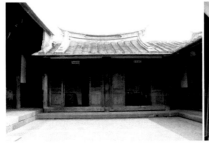

護龍依禮法配置在軸線兩側，以
襯托擁有較高台基、屋頂與較好
裝飾的堂。

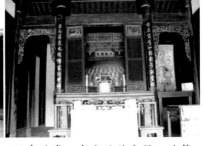

正中的堂，有方正的分隔，端整
的配置，給人一種正大的氣氛。

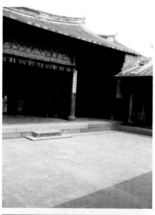

石條窗櫺的漏空設計，具「交流性」，為戶內帶來生動的光影變化。

柱（牆）窗與光影，形成一種實虛關係；唯有走入，才能領會那現象的詩性。

堂前「庭」的設計，講究天、人、地一體，驅使人們採取與大自然對話的關係。

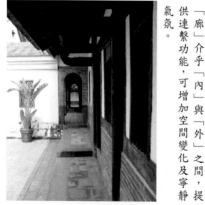

「廊」介乎「內」與「外」之間，提供連繫功能，可增加空間變化及寧靜氣氛。

空間的閉塞，主要由牆之「實」所引起；唯有「虛」，才能引導空間視覺的滲透。

「線」與「色」，是構成中國建築「外飾美」的兩大要素。

第四章　合院建築與「多、二、一（0）」結構：「多」（下）

建築形象雖是在空間中發生，建築審美卻是在時間中進行。何謂時間？方東美《生生之德》解釋：「蓋時間之爲物，語其本質，則在於變異；語其法式，則後先遞承，賡續不絕；語其效能，則緜緜不盡，垂諸久遠而蘄向無窮。時序變化，呈律動性，推移轉進，趨於無限，倏生忽滅，盈虛消長，斯乃時間在創化歷程之中、緜緜不絕之賡續性也。時間創進不息，生生不已，挾萬物而一體俱化，復又『統之有宗，會之有元』，是爲宇宙化育過程中之理性秩序。」[1]於是「過去」、「現在」、「未來」等時間三態，與空間交織成多樣的時空審美結構。

第一節　就時間而言

合院作爲一個審美實體，無論在物質或精神上，沈福煦、

[1] 方東美《生生之德》，臺北：黎明文化公司，1982 年 12 月 4 版，頁 290。

王其鈞指其深受時間因素的影響：一是建築物存在的時間起
迄，以及隨時間的延伸，受自然（季節、氣候、蟲蟻）與人
爲（戰爭、拆遷、改建）等因素影響所起的變遷。二是對建
築感知過程中的審美注意，觀看時的著眼點及其移轉，也涉
及時間。[2]前者，具「不間斷性」、「瞬逝性」、「不可逆性」等
特質，會形成「時間的今昔」關係。後者，可以打破時間的
自然值，具「不可逆性」與「可逆性」，並可往「虛」處盡情
發展，形成「時間的虛實」關係。[3]

一、時間的今昔

以「時間」爲依據來組織篇章，是文人常用手法。將時
間中的「今」（現在）與「昔」（過去），依需求作適當安排的
藝術技巧，即今昔法。

（一）今昔法理論述要

時間的流逝，永不停歇，發生於前的無法錯後，發生於
後的無法提前，所以它必形成「由昔而今」的先後承續關係。
人的審美心理，又可在「昔」與「今」之間跳躍，形成「由
今及昔」、「今昔交迭出現」等形式。

由「昔」及「今」，以時間的次第爲線，按事物本身發展

2 沈福煦《人與建築》，臺北：臺北斯坦出版有限公司，1993 年 3 月初版 1
　刷，頁 32-34；王其鈞《中國傳統民居建築》，香港：三聯書店，1993 年 3
　月初版 1 刷，頁 250。
3 吳功正《中國文學美學》，南京：江蘇教育出版社，2001 年 9 月 1 刷，頁
　384。

的進程組織材料。其特點是來龍去脈清楚，易爲鑑賞者所把握。[4]如杜甫（712-770）〈解悶〉：「一辭故國十經秋，每見秋瓜憶故邱。今日南湖采薇蕨，何人爲覓鄭瓜州。」首句以一「故」字，寫十年前的辭別；次句再以一「故」字，寫別後的追憶。末兩句，以「采薇蕨」點出今日謫居的景象。昔榮而今枯，寥落與傷感，深藏其中。[5]

　　由「今」及「昔」，是形象思維的「反象」，顛倒事物發展過程的自然順序，將美感情緒波動最急促、最激烈、最密集的部分先顯現出來，予人不可磨滅的印象。[6]如李煜（937-978）追懷故國的〈望江南〉：「閒夢遠，南國正清秋。千里江山寒色遠，蘆花深處泊孤舟。笛在月明樓。」首句是「現今」夢醒時心中所感，第二句以下爲夢中「昔年」景況。由夢醒逆敘至夢中，寫景愈美，寄恨愈深。

　　文章貴在意匠新穎，宜活潑、生動、有變化。若墨守老法，陳陳相因，何足動人？所以文章之道，貴於「變」；一「變」，則境變，氣變，神變。[7]因此在時間安排上「今昔錯間」，把美感情緒波動最密集的部分提前來寫，結尾處再次重現，前後形成呼應，必如蛺蝶穿花，游魚戲水，令人讀來不禁舞之

4 魏怡《散文鑑賞入門》，臺北：萬卷樓圖書公司，1999 年 6 月再版，頁 85。
5 黃永武《中國詩學・鑑賞篇》，臺北：巨流圖書公司，1976 年 10 月初版，頁 62-63。
6 張紅雨《寫作美學》，高雄：復文圖書出版社，1996 年 10 月初版 1 刷，頁 351。
7 曹冕：「古之善於論文者，以爲一集之中，篇篇變；一篇之中，段段變；一段之中，句句變；能如是，則能盡變化之至妙矣。」《修辭學》，上海：商務印書館，1934 年 4 月，頁 46。

蹈之。如杜甫〈哀江頭〉[8]，開篇四句是「今」，寫潛行曲江所見。「憶昔」八句，鋪陳明皇與貴妃昔年「白日雷霆夾城仗」（杜甫〈樂遊園歌〉）的繁華景象。「明眸」八句，又轉回「現今」，抒寫貴妃自縊、玄宗滯蜀之悲。全詩「苦音急調，千古魂消」，筆力高不可及。今昔的交迭出現，形成比較衡量，又增強其時空流變感，故〔宋〕張戒《歲寒堂詩話》評「其詞婉而雅其意，微而有禮，真可謂得風人之旨」[9]。

　　落到安泰古厝的今與昔來說。「（康熙）四十七年（1708），泉州人陳賴章與熟番約，往墾大佳臘之野，是為開闢臺北之始」（連雅堂《臺灣通史》）「大佳臘」，即「大加蚋堡」，是當時臺北平原的總稱，漳、泉兩地移民在此寫下臺北開拓史的首章。雍正元年（1723），清廷在大甲溪以北設淡水廳，漢人移民才接踵而來。據李重耀的研究指出，林姓家族本世居福建省泉州府安溪縣積德鄉新康里大坪社打鐵坑墘山前厝，乾隆十九年（1754）甲戌元月間，第十七代世祖林堯公（別號欽明公）與其妻詹氏跟隨大批移民潮「東渡台灣，上淡水內港，大咖吶堡，移居林口庄，克勤克儉，置有田園宅庄，始聚而居之」。並於「乾隆三十八年（1773）甲午十二月十二日，破土起蓋屋宇壹座，七間左右兩護，坐巽向乾兼亥巳分金，

8　杜甫〈哀江頭〉：「少陵野老吞聲哭，春日潛行曲江曲。江頭宮殿鎖千門，細柳新蒲為誰綠？憶昔霓旌下南苑，苑中萬物生顏色。昭陽殿裡第一人，同輦隨君侍君側。輦前才人帶弓箭，白馬嚼齧黃金勒。翻身向天仰射雲，一箭正墜雙飛翼。明眸皓齒今何在？血污遊魂歸不得。清渭東流劍閣深，去住彼此無消息。人生有情淚沾臆，江水江花豈終極。黃昏胡騎塵滿城，欲往城南望城北。」

9　〔清〕楊倫《杜詩鏡銓》，臺北：藝文印書館，1998 年 12 月初版 3 刷，頁 280-282。

此即現今古亭林口，三軍總醫院正面，臺北市羅斯福路三段之林宅」。

乾隆四十八年（1783），其四子林回公（別號志能公）艋舺經商致富，從福建購置建材，禮聘家鄉有名師傅，在下內埔之埤心（今臺北市四維路一四一號），另買地建造「坐艮向坤兼寅申分金」的「安泰厝」，道光二～三年間（1822-1823）完成，前後費時五年，是當時臺北盆地首屈一指的合院建築。[10]

臺北盆地的開發，由艋舺延伸到大稻程再至大龍峒，其間原本到處可見傳統古建築。但保存不易，許多古建築或毀於戰火，或毀於天災，或毀於長年缺乏維護，或毀於不當整建。如今，可以見證臺灣北部發展史者，除了安泰古厝，無出其右者。後因位於都市計劃的道路上，1978 年面臨拆除。所幸在專家學者的建議與奔走下，成立拆遷計畫。拆遷計畫負責人李重耀指出，除了部分構件因長期遭受風雨侵蝕而受損，得重新仿製外，其餘一磚、一石、一木，皆利用拆卸下來的構件，依原有的施工方法，維持原有的形式配置、架構與顏色，1984 年遷建濱江公園。[11]

（二）合院建築之今昔對照

時間知覺，是人對事物運動的延續、順序、倒錯、速度

10 其名由來，因古厝主人在艋舺做米及布批發生意的貿易商行名為「榮泰號」，及古厝所在地「大安」而得名。以上有關安泰古厝的歷史變遷，見李重耀《林安泰古厝拆遷計劃：中國閩南建築之個案研究》，臺北：詹氏書局，1991 年 2 月初版，頁 78-80、100-114；王鎮華《中國建築備忘錄》，臺北：時報文化出版公司，1984 年 9 月 2 版，頁 11。

11 李重耀《林安泰古厝拆遷計劃：中國閩南建築之個案研究》，頁 170。

及其變化的知覺能力。此種時間知覺能力經反覆體驗、經驗
化後，便形成了時間意識或時間觀念。時間意識（觀念）既
是以往感覺、知覺、經驗積累與新舊資訊相互溶合的結果，
所以人可以調動審美心理進行回憶、聯想、想像，把握事物
的時間流程與變化，掌握藝術審美中的心理時間，或加速、
或減緩、或推進、或逆轉時間的進程，於回首或前瞻中，重
新認識、組織時間。[12]

　　王振復《建築美學》指出，「自然時間」有著比較明顯的
特徵，易為觀者感知；「思維時間」則和審美心理結構相關聯，
與遊賞者本身的經驗、學識、修養聯繫在一起。以此，人對
建築審美的感受不僅取決於其空間形式，也取決於空間主題
所能誘發的聯想、回憶、移情等心理活動，亦即取決於空間
形象中所包含的「思維時間」量。[13]

　　以安泰古厝而言，始建於乾隆四十八年（1783），乾隆五
十年（1785）正身部分完工，左右護龍則完工於道光二、三
年間（1822-1823）。嘉慶末年、同治年間（1862-1874）及日
據時期，數度修建。民國六十七年（1978）拆卸，1984 年遷
建新基地。[14]自林家十八代至第二十五代，所跨越年代，距

12 邱明正《審美心理學》，上海：復旦大學出版社，1993 年 4 月 1 版 1 刷，
　　頁 154-207；楊匡漢《詩學心裁》，西安：陝西人民教育出版社，1995 年
　　7 月 1 版 1 刷，頁 202。

13 王振復《建築美學》，臺北：地景企業公司，1993 年 2 月初版，頁 100、
　　131。

14 李重耀指出：拆遷之前曾細心考察林安泰古厝建造之沿革，並對古厝主
　　人家族及臺北大安下內埔當時之歷史背景作一研討。但在研討過中，發
　　覺資料十分匱乏，僅能從熱心的林家後代子孫的口述中求取一些片斷資
　　料，至於相關文獻的記載則是含糊不詳。只好依照其建築物的形式、構
　　造或雕塑作一推測與判斷，以作輔助了解。在研究勘查中，發現古厝並

今已二百餘年，成為臺北市現存最古老民宅之一。

　　時間距離，就是美的塑造者。[15]建築的時間內涵，愈拉愈長，在讀者的審美情緒上可引發一種悠然不盡的遠韻。[16]時間的悠久，也可產生壯美。[17]因為時間上的今與昔、建材上的新與舊，會形成對比，帶給欣賞者以廣闊的想像天地。故當人們以心靈之「眼」進行建築審美時，這種詩意的創造性的藝術空間，趨向於音樂，滲透了時間節奏。無論是由「昔」拉回至「今」、或由「今」回溯至「昔」、或在「今」與「昔」之間交迭跳躍，會因「連續性」與「對照性」而產生不同美感。

　　先就「連續性」而言。張紅雨《寫作美學》指出，「順向」是人們的美感情緒正常發展的類型，最符合事物本身的自然規律，也最吻合美感情緒的發生、發展，亦即初震、再震、震動的高峰、震動的回收這一規律。「逆向」是時序的打破處，先湧現最不可磨滅的印象，提請觀者注意。[18]而思緒從現在馳向過去，再由過去折回現在的環狀時序，既能站在時代的制高點上，俯視過去，又能觸目感懷。[19]

非一次興建完成，而是經過多次整修，故其部分材料和型態已非原始式樣，若不經仔細推究，很難分辨其新舊。《林安泰古厝拆遷計劃：中國閩南建築之個案研究》，頁 66-72、110-116。

15 童慶炳《中國古代心理詩學與美學》，臺北：萬卷樓圖書公司，1994 年 8 月初版，頁 160。

16 黃永武《中國詩學：設計篇》，臺北：巨流圖書公司，1978 年 6 月 1 版 4 刷，頁 46。

17 李醒塵《西方美學史教程》，臺北：淑馨出版社，1996 年 10 月初版 1 刷，頁 439。

18 張紅雨《寫作美學》，頁 245-351。

19 金健人《小說結構美學》，臺北：木鐸出版社，1988 年 9 月初版，頁 19；李浩〈論唐詩中的時空觀念〉，收入《唐代文學研究》第四輯，桂林：廣西師範大學出版社，1993 年 11 月 1 版 1 刷，頁 15。

　　從歷史角度來看，建築就是人類社會文化的一面鏡子。它是某個時代、某個地域、某群人為自己的社會文化所構築的容身（或生存）場所。因此，當人們以歷史的眼光流覽建築，以心靈之眼進行審美時，所接受（listen or read）到的訊息，就是某時代、某地域的特定社會成員所表達（speak or write）的建築「形象」。[20]合院建築的價值，就在於它紀錄了一個民族的歷史、文化。它恰似安置於時間之內的一段經驗，提供後代子孫追溯的機會；後代子孫也唯有在時間之流中，以情感進行回憶、聯想與想像，才能得其靈魂的份量。[21]

　　次就「對照性」而言。屈原〈離騷〉：「時繽紛其變異兮，又何可以淹流。」沒有時間，變化無法發生；沒有變化，時間也不能為人所認識。時間是一種主觀、精神的類屬，不會不留痕跡地消失。時間份量的表現，常藉助於空間的表徵；[22]而時間的倒撥或提前，會因「今」與「昔」的對映，「今」與「未來」的對映，產生時差變異，形成對比。[23]

　　張紅雨指出，人面對審美對象時會出現一種逆態心理，

20 沈福煦《人與建築》，臺北：臺北斯坦出版有限公司，1993 年 3 月初版 1
　　刷，頁 8-10。
21 李重耀《林安泰古厝拆遷計劃：中國閩南建築之個案研究》，頁 60-62；
　　塔可夫斯基（Andrey Tarkovsky）著、陳麗貴、李泳泉譯《雕刻時光》，
　　臺北：萬象圖書公司，1993 年 12 月初版，頁 83。
22 曾霄容《時空論》，臺北：青文出版社，1972 年 3 月 1 版，頁 416-419。
23 關於對比的生理、心理，因人的年齡、性別、環境等差異而有所不同，
　　大分為主觀與客觀兩種因素。客觀因素在於我們人性內在的矛盾和宇宙
　　內在的矛盾，主觀因素在於人類的差異覺閾，人類對於不同程度的兩種
　　刺激，先後或同時出現時，只要其間的差異達到某種程度，便能加以辨
　　別。黃永武《中國詩學・鑑賞篇》，頁 62；黃慶萱《修辭學》，臺北：三
　　民書局，2002 年 10 月增訂 3 版 1 刷，頁 409-410。

聯想到與其相對立的其他型態。所以當審美對象以它特有的
姿態作用於審美主體時，腦中會立即浮現出與之對映的許多
新型態來比較、衡量，使其特點更突出。[24]在比較、衡量中，
又可探究對象與對象、主體與客體、人我審美感受間對立矛
盾的心理活動與特徵，生發求新、求奇、求變、求異等心態，
使「心理結構」與「心理張力」的圖式產生新的調整，從而
獲致一種未曾體驗的新領域。[25]

　　對比的形式美，與人的視覺感官的運動規律相適應，深
具張力。其主要功能是令處於相反兩端、存在矛盾的事物，
形成形象本質的鮮明反差，收到強調與懸念設置的雙重作
用，強化審美者的領悟與感受。其美學價值，不只是形式上
的對列所造成的視聽效果，更在於內在情感與意義的尖銳表
達，打破讀者的思維定勢，強化其時空流變感，展現情致的
多樣性與豐富性。[26]

二、時間的虛實

　　「實」，指的是當前或過去，也就是我們實際經歷過的時
間；「虛」，是透過想像，盡情伸向未來。此種將「實」時間

24 張紅雨《寫作美學》，頁 245-350。

25 邱明正《審美心理學》，上海：復旦大學出版社，1993 年 4 月 1 版，頁
　98；吳功正《小說美學》，蘇州：江蘇人民出版社，1985 年 6 月 1 版 1
　刷，頁 57；李元洛《詩美學》，臺北：東大圖書公司，1990 年 2 月初版，
　頁 309。

26 向宏業、唐仲揚、成偉鈞主編《修辭通鑑》，臺北：建宏出版社，1996
　年 1 月初版 1 刷，頁 533。

（今或昔）與「虛」時間（未來）雜揉於作品之中，以求敘事（寫景）、抒情（論理）爲一體的藝術作法，與空間的虛實一樣，可增強情意的感染力，所以相當常見。[27]

（一）時間的虛實理論述要

　　藝術創作的材料，來自三種時間：當下的印象，早年的回憶，未來的憧憬。經由記憶，時間可以向「過去」延伸；透過期望，「未來」可以奔赴到眼前。因此，記憶、直觀與期望這三種精神活動，使時間呈現出「綿延」的特質。[28]「綿延」，是「過去」向「現在」的持續進展，並侵入於「未來」；故「實」時間與「虛」時間並非全然割裂，而是結合在一起。將此種特質運用在藝術作品時，既可充分描繪「實」時間中出現的人、事、景、物；又可將「虛」時間向前延展，透過「預見」、「願望」與「幻想」等形式，對未來作出種種「設想」，令所蘊蓄的「情」或「理」無限發酵。[29]

　　「預見」是根據事物發展的現實條件與內在邏輯，在想像中演繹其發展趨向或預測未來的情境，它所涵蓋的時間較短。[30]如杜甫（712-770）〈聞官軍收河南河北〉[31]，前五句是

27 陳滿銘《國文教學論叢》，臺北：萬卷樓圖書公司，1994 年 9 月初版 3 刷，頁 370。

28 錢谷融、魯樞元《文學心理學》，臺北：新學識文教出版社，1990 年 9 月臺初版，頁 123。

29 金哲、陳燮君《時間學》，臺北：弘智文化事業有限公司，1995 年 4 月初版 1 刷，頁 43-44；仇小屏《古典詩詞時空設計美學》，臺北：萬卷樓圖書公司，2002 年 11 月 1 刷，頁 222。

30 邱明正《審美心理學》，上海：復旦大學出版社，1993 年 4 月 1 版 1 刷，頁 198。

「實時間」（今日），寫唐軍收復薊北時喜極而泣的情景，及妻子聽聞後的喜狀。頸聯以下由實轉虛，寫春日攜伴還鄉的打算；末聯緊承「好還鄉」而來，一氣奔注，道出巴峽、巫峽、襄陽、洛陽四個地點，虛寫（預見未來）還鄉需經的路程。[32]

　　與「預見」比起來，「願望」的時間向未來延伸得較多。如韋莊（836-910）〈思帝鄉〉[33]，「春日遊」四句，視線由滿頭春杏的自然景，流轉至陌上風流少年。「妾擬」以下，是「虛」（願望）的部分，一反戀情多婉約、含蓄的風格，藉由懷春少女之口，直抒大膽、熱烈的愛情追求。[34]

　　「幻想」與現實結合的程度最輕微，它可以向未來無限延伸。[35]如周邦彥（1056-1121）〈蘇幕遮〉[36]，上片（實時間）由室內推向屋外，從聽覺摹寫雀啼起，再隨萬頃風荷望向遠方，興起對故鄉的思念。下片（虛時間）以問答形式，道出故鄉之遙；繼問漁郎相憶否，「若有意，若無意，使人神眩」，

31　杜甫〈聞官軍收河南河北〉：「劍外忽傳收薊北，初聞涕淚滿衣裳。卻看妻子愁何在，漫卷詩書喜欲狂。白日放歌須縱酒，青春作伴好還鄉。即從巴峽穿巫峽，便下襄陽向洛陽。」

32　陳滿銘《文章結構分析》，臺北：萬卷樓圖書公司，1999 年 5 月初版，頁 38-39。

33　韋莊〈思帝鄉〉：「春日遊，杏花吹滿頭，陌上誰家少年，足風流。妾擬將身嫁與，一生休。縱被無情棄，不能羞。」

34　周金聲《中國古典詩藝品鑑》，武漢：湖北教育出版社，1996 年 8 月 2 刷，頁 239。

35　仇小屏《篇章結構類型論》，臺北：萬卷樓圖書公司，2000 年 2 月初版，頁 213-214。

36　周邦彥〈蘇幕遮〉：「燎沉香，消溽暑。鳥雀呼晴，侵曉窺簷語。葉上初陽乾宿雨，水面清圓，一一風荷舉。　故鄉遙，何日去？家住吳門，久作長安旅。五月漁郎相憶否？小楫輕舟，夢入芙蓉浦。」

令思鄉之情推深一層，在夢中作收。典雅恬淡，風致絕佳。[37]

　　時間意識（觀念）是以往感覺、知覺、經驗積累與新舊信息相互溶合的結果，故審美主體可以調動心理積澱進行回憶、聯想與想像，進而掌握、判斷尚未處於實際運動狀態中的時間流程與變化，體現審美知覺的能動性。也唯有真實瞭解這一層，詩人及藝術家才能真正掌握藝術作品中的心理時間，進而憑藉情感、聯想與想像，於回首或前瞻中，重新組織時間，獲得虛實互見的各式美感。[38]

　　對未來的想像，一樣可以作為「美」的內容。[39]此種經由「審美聯想」、「審美想像」所引起的形象，具有片斷性、模糊性、朦朧性、短暫性，以及蒙太奇式的跳躍性，並有「預見」、「願望」、「幻想」等形式的參與。而此種經由審美聯想、想像所促成的超前意識，超越時空，疊映著「實」與「虛」，在過去、現在、未來中，交融一片。[40]

（二）時間的虛實在合院建築中之體現

　　時間的「虛」與「實」，若落到安泰古厝等合院建築上，除了體現在正廳神龕上的「九牧傳芳」匾額，以「安」、「泰」為首的對聯，將時間由「過去」、「現在」指向「未來」，期許

37 陳滿銘《文章結構分析》，頁 255-256。

38 邱明正《審美心理學》頁 154-207；楊匡漢《詩學心裁》，西安：陝西人民教育出版社，1995 年 7 月 1 版 1 刷，頁 202。

39 陳望道《美學概論》，臺北：文鏡文化事業公司，1984 年 12 月重排，頁 88。

40 邱明正《審美心理學》，頁 185-214；張紅雨《寫作美學》，高雄：復文圖書出版社，1996 年 10 月初版 1 刷，頁 239。

現今及後代子孫能流傳祖宗「德業」；它更透過「木構架系統」與「雕飾意象」，直接將時間侵入「未來」，傳達對「生生不息」及「美好生活」之祈求。

1.木構架系統

漢寶德《中國的建築與文化》指出，中國建築在本質上是一種人生的建築，它重視「生命」的特質，視「氣韻生動」為最高準則，不僅追求造型藝術的生氣、飄逸與流動，更以「木構架系統」[41]作為傳統民居的主要結構形式。[42]

李允鉌《華夏意匠：中國古典建築設計原理分析》明言，中國建築發展木結構體系的主因，就是在技術上突破了木結構不足以構成重大建築物要求的局限，在設計思想上確認了木結構是最合理、最完善的形式。因此，完整的「木構架」系統，為構造樓房、出挑、重簷、閣樓等提供了極方便的條件，形成「結構邏輯」與「藝術圖式」在情、理上的完美結合；也體現了《老子・四十三章》：「天下之至柔，馳騁天下之至堅」的「尚柔」、「遂生」、「仿生」思想，及《周易・恆・象》：「終則有始也。日月得天而能久照，四時變化而能久成。

41 梁思成《中國建築史》指出：中國建築在結構取法及發展方面之特徵，可注意者七點，其中有三點與木構架結構有關。一、中國始終保持木材為主要建築材料，故其形式為木造構造之直接表現；二、既以木材為主，此結構原則乃為「樑柱式」建築之「構架制」；三、以斗栱為結構之關鍵，並為度量單位（臺北：明文書局，1989 年 7 月，頁 2）。羅哲文《中國古代建築》也以為：中國古代建築從原始社會起，一脈相承，以木構架結構為其主要結構方式，並創造與這種結構相適應的各種平面和外觀，形成了一種獨特的風格（臺北：南天書局，1994 年 2 月初版 1 刷，頁 83）。

42 漢寶德《中國的建築與文化》，臺北：聯經出版公司，2004 年 9 月初版，頁 59-68。

聖人久於其道，而天下化成」的「生生」、「創生」精神，深具「新陳代謝」意，「不絕」意。[43]

此種特質，反映在「大木作」的「梁架結構」系統，令基本建築空間與流通性的空間觀念，各種室內與室外、部分與部分的空間關係，得以誕生；也反映在「小木作」的門窗、外檐及內部裝修，多使用木質建材上。[44]

向上生長的樹木，代表盎然的生機。漢代以後盛行的五行說，又賦予「東方木」以「生氣」的象徵。故室內的樑柱等木材，不僅寓「樹林」之意，符合「接納生氣」的建築風水；木質建材，又予人溫暖、親切、舒適的觸感。[45]趙廣超《不只中國木建築》形容：「中國水墨畫裡巍峨挺拔的高山，很多時都會隱沒在氤氳雲霧裡，這種手法叫做『收攝』── 放出的情感到最後還是『含蓄』一點好。用同樣的觀點去看最高水準的木建築，就不難感受到那種『返回自然』的情調了。」[46]

《論語‧子罕》：「子曰：『剛毅木訥，近仁。』」李澤厚《華夏美學》以為孔門仁學由心理倫理而天地萬物，由人道而天道，由強調人的內自然（情、感、欲）之陶冶塑造，到

43 李允鉌《華夏意匠：中國古典建築設計原理分析》，臺北：明文書局，1993年10月再版，頁31。

44 木結構分為大木作和小木作。中國民居的木構架可大體歸納為抬梁式和穿斗式，抬梁式是柱上承梁，梁上承檁，檁上承椽。北方民居多用抬梁式，南方大型廳堂也用之，優點是可形成大空間。王其鈞《中國傳統民居建築》，頁51。

45 漢寶德《中國的建築與文化》，臺北：聯經出版公司，2004年9月初版，頁17-20。

46 趙廣超《不只中國木建築》，香港：香港三聯書店，2000年4月1版2刷，頁24-25。

追求人與自然、宇宙的動態同構，強調人可以其情感、思想、氣勢與宇宙萬物相呼應。[47]所以孔子借「木」稱代「近仁」，實出於中國人對木材的感情，因而使得傳統的木架構建築，蘊含溫厚的人情。

　　中國人了解只有生命才能延續生命，故十分重視家族的繁衍與興盛，重視「香火」的延續與分合；而香火的分合，即宗法與經濟的分合。[48]例如以儒家哲學為靈魂的「中和」審美形態，其結構是一個「十」字。「十」字的中心，是儒家所要求的君子人格。「十」字的一豎，是一種向上的超越，以「以德合天」、「贊天地之化育」為其內容。「十」字的一橫，代表時間上的血緣承繼關係與空間上的社會關係，以孝、友、弟等觀念為其內容。[49]進而藉由「堂」、「庭」等空間的成全，使每一個人置身於家族生命的延續之中，置身於歷史的長流之中，肩負繼往開來的文化使命。因此，使用有壽命的木材，比不會腐朽的石頭，更具生生不息的傳承意。因為興久必衰，然衰後有生，克紹祖先「德業」的後代子孫，可以替換、修繕與擴建，使屋宅的生命，得以「重生」、「創生」。[50]

　　若再從社會結構的「不變性」來看，沈福煦《人與建築》以為木架構建築誕生的原因，並非中國人不懂木建築無法久

47　李澤厚《華夏美學》，臺北：時報文化出版公司，1989 年 4 月初版，頁 76-77。

48　王鎮華《中國建築備忘錄》，頁 113。

49　葉朗《現代美學體系》，臺北：書林出版公司，1993 年 10 月 1 版，頁 85。

50　林會承指出：當族人增多時，各屋舍獨立而以牆銜接的北方合院，會朝後添加院落或覓地另建；各屋舍密接的南方合院，則於兩側添加護龍或覓地另建，以見其「薪火相傳」、「生生不息」意。《傳統建築手冊》，臺北：藝術家出版社，1995 年 7 月再版，頁 21。

存的道理，而是中國古代社會具有動態的、「崩潰←→修復」
的周期性振蕩，形成數千年不變的結構形態。在這種「超穩
定」結構系統中，木架構建築不但反映了中國社會動態結構
的特徵，同時也參與其中，成為動態內涵的一部分。以此，
它雖常毀於動亂，重建後，其形式格局，實無太大的變易。[51]

　　「日月相推而明生焉」，「寒暑相推而歲成焉」（〈繫辭下
傳〉）。自然界的變動，社會人事的變化，加強人們變易與應
付變易的觀念。所以「天地變化，聖人效之」（〈繫辭上傳〉），
「窮則變，變則通，通則久，是以自天祐之，吉無不利」（〈繫
辭下傳〉）。人效法自然，在變化運行中不斷建功立業，求取
生成與發展。《周易》這種認為自然與人事只有在運動變化中
存在的「生成」觀點，也正是中國哲學高度重視運動、力量、
韻律的世界觀基礎。整個天地宇宙既只存在於其「生生不息」
的運動變化中，美和藝術必也如此。[52]一如中國建築確定了
木結構體系，以有機的木材來構築空間，當木材到了其自然
的大限，就需更替翻新。它所反映的，正是由「過去」、「現
在」（實）指向「未來」（虛）的「循環往復」、「生生不息」
觀。[53]

51 沈福煦《人與建築》，臺北：臺北斯坦出版有限公司，1993 年 3 月初版 1
　　刷，頁 80-157。
52 李澤厚《華夏美學》，頁 76-77；程建軍《變理陰陽：中國傳統建築與周
　　易哲學》，北京：中國電影出版社，2008 年 5 月 1 刷，頁 26-32。
53 中國對時間的態度，以如自然時序更新與復始的方式來表達，使得中國
　　建築就像一切有機的生命或循環的節氣。這種生生而不息的觀念，深深
　　影響建築與設計風尚的態度。陳維祺《省思建築：尋找詩性的智慧》，臺
　　北：美兆文化公司，1998 年 11 月，頁 64-79。

2.就雕飾意象而言

　　王其鈞《中國傳統民居建築》、謝宗榮《台灣傳統宗教藝術》一致指出，植物類、動物類、人工器物類、抽象圖紋類、文字類、事材類等個別意象類型，經由不同的排列、組合，會形成另一種新的象徵意，反映傳統的習俗、信仰、人生觀與審美觀。[54]

　　除了「圖象性」、「指示性」、「象徵性」等手法，雕飾意象也採用「瞬間輝耀式」的「時間定格」手法。在時間流程中，選取最能包孕「來因」與「去因」的一剎那，然後從一剎那的「停格」狀態中，捕捉一個特定的、凍結瞬間的畫面，令故事情節「再現」於讀者眼前，傳達對美好生活、以孝以德傳家的預見與祈求。魯道夫‧阿恩海姆（Rudolf Arnheim, 1904-2007）以為通過這種形式概念，知覺對象的結構就可以在具有某種特定性質的媒介中被「再現」出來。「再現」的過程中，又伴隨大量的「想像」。「想像」，是使舊的內容重新復活，為事物創造某種新形象的活動。於是，「創造的想像」依據「分想」與「聯想」這兩種心理作用，或在渾整的情境中選取若干意象，將它們加以剪裁、予以新綜合；或把某一意象從與它相關的意象群中分裂開來，單獨提出，形成一種「有意味」的形式。[55]

54　王其鈞《中國傳統民居建築》，香港：三聯書店，1993 年 3 月初版 1 刷，頁 23；謝宗榮《台灣傳統宗教藝術》，臺北：晨星出版社，2003 年 9 月初版，頁 285-324。

55　〔美〕魯道夫‧阿恩海姆（Rudolf Arnheim）著、滕守堯、朱疆源譯《藝術與視知覺》，成都：四川人民出版社，2001 年 3 月 1 版 1 刷，頁 196-227；朱光潛《文藝心理學》，臺北：臺灣開明書店，1999 年 1 月新排 1 版，頁 225-226。

翟德爾（Herbert Zettl）《映像藝術》指出，即使是最簡短的「每個瞬間」，也具有高度的複雜性與單位濃度。[56]以此，雕飾意象所描繪的時間雖然短暫，卻通過意象的選擇、提煉與熔鑄，通過「時空轉位」[57]的奇妙變形組合，向「未來」（虛）無限延伸，以獲致寄深意於一瞬，於有限中見出無限的美學意涵。

（三）合院建築審美中的虛實時間

「凡為小說及雜劇、戲文，須是虛實相半，方為游戲三昧之筆。亦要情景造極而止，不必問其有無也。」[58]故藝術之道，出之貴「實」，用之貴「虛」。[59]

藝術創作的材料，既來自當時的印象、早年的回憶與對未來的憧憬，故人們可以總結過去的經驗，也可以計劃未來，並以此預測事物未來變化發展的可能性。客觀事物的連續性與順序性在人腦中的反映所形成的時間知覺，與人對客觀世界物體的形狀、大小、深度與距離、方位與空間定向等所形

56 翟德爾（Herbert Zettl）著、廖祥雄譯《映像藝術》，臺北：志文出版社，1994 年 7 月 2 刷，頁 340。

57 所描繪的空間場景是在時間之流中變換，表面上是寫空間，實際上也表現了時間的流動；所描繪的時間意象的變換，是在空間之內進行，看來雖是在寫時間，實際上也顯示了空間景象的變化。這就是所謂的「時空換位」、「時空轉位」。李元洛《詩美學》，臺北：東大圖書公司，1990 年 2 月初版，頁 426。

58 〔明〕謝肇淛《五雜組》卷十五，臺北：新興書局影印明萬曆戊午年刻本，1971 年 6 月初版，頁 1288。

59 如李漁《閑情偶寄·審虛實》：「傳奇所用之事，或古、或今，有虛、有實，隨人拈取。古者，書籍所載，古人現成之事也；今者，耳目傳聞，當時僅見之事也；實者就事敷陳，不假造作，有根有據之謂也；虛者，空中樓閣，隨意構成，無影無形之謂也。」李漁《閑情偶寄》，頁 15-16。

成的空間知覺，會經由審美情緒的浸透，創造出一種藝術化的心理時空。[60]

　　實然的世界易使人苦悶，人也大都希望能從現實中跳脫出來，尋求生氣蓬勃的瞬間，尋求生活的豐富圓滿。[61]加上心理本身又具有流動性、聯想性、跳躍性、虛幻性與假定性，情感本身也具有某種程度的模糊性、不確定性、非理性與隨意性，所以它可以通過審美聯想與想像，打破現實時空的限制，通過幻想、預見、願望等形式，對現實生活中所沒有的形象進行藝術創造與補充。[62]這種經過主體心靈映照出來的藝術化時間，比真實時空更富於美的色彩。

　　想像、幻想、預見、願望等，都是思維活動的「放縱形態」，都是美感的騰飛。[63]美感的騰飛，追求的並不是理性、明白、單一，而是追求精神的、隱喻的、多樣性的；重寫意而不重寫實，重心理時間而不重物理時間。因此，現實中無法得到的欲望，有時會通過幻想、預見、願望等途徑，獲得一種替代的滿足。[64]甚至會在審美理想的引導下，衝破實際時空的限制，創造一個更高層次、更優美的境界，讓美感情

60 彭聃齡《普通心理學》，北京：北京師範大學出版社，1990 年 10 月 3 刷，頁 55-278。
61 朱光潛《文藝心理學》，臺北：臺灣開明書店，1999 年 1 月新排 1 版，頁 189-190。
62 駱小所《語言美學論稿》，昆明：雲南人民出版社，1996 年 12 月初版 1 刷，頁 55-68。
63 張紅雨《寫作美學》，高雄：復文圖書出版社，1996 年 10 月初版 1 刷，頁 129-131
64 錢穀融、魯樞元《文學心理學》，頁 121-123；姚一葦《藝術的奧秘》，臺北：臺灣開明書店，1993 年 2 月 12 版，頁 228

緒在其中盡情流洩。[65]

　　藝術欣賞，就是一個心理時空過程。如同一切物質形態都存在於時間與空間之中，建築藝術也離不開與時間與空間的聯繫。要打破靜止、呆板，使作品顯得生動，就得有變化，而時間就是變化的第一種形式。善用時間的虛實，可以觀古今於須臾，在過去、現在、未來中來去自如，使全體宛然集中、概括於一鱗一爪中，而又不削弱全體的豐滿，芥子須彌，在一粒沙裡看見一個世界。在調動聯想、催發想像的同時，欣賞心理上不只是被動地接受刺激，同時也配合審美主體進行共同的發現與創造，以個別表現一般，以局部顯示全體，由現在指向未來。[66]

　　曾祖蔭《中國古代文藝美範疇》以為：「虛和實二者相互聯繫，相互滲透，相互轉化，使藝術形象生生不窮，從而具有很高的審美價值。」[67]其中，「聯繫、滲透、轉化」代表的是過程，也就是局部性的交流，形成靈動的美感；「生生不窮」代表的是結果，經由局部的調和，達致整體的和諧。如此由過程而結果、由局部而整體，正符合陳滿銘〈談儒家思想體系中的螺旋結構〉所言的「互動、循環、提昇」的「螺旋理論」。[68]於是合院建築藉由藝術的比喻、象徵，啟發一種必然

65　張紅雨《寫作美學》，頁 138。

66　宗白華《美從何處來》，臺灣：蒲公英出版社，1991 年 9 月初版 9 刷，頁 276。

67　曾祖蔭《中國古代文藝美範疇》，臺北：文津出版社，1987 年 8 月，頁 177。

68　陳滿銘〈談儒家思想體系中的螺旋結構〉（《國文學報》29 期，2000 年 6 月，頁 2）：「大體說來，對思想體系之形成，關涉得最密切的，莫過於『本末』問題。就以儒家思想中的『仁』與『智』、『明明德』與『親民』、

的聯想、想像，產生美感情緒的騰飛。並透過雕飾意象之形成、表現、組織與統合，傳達對「福」、「壽」、「喜」、「慶」等願望的企求；透過木結構系統的象徵意，連結起「祖先」、「我」、及後代「子孫」，由「昔」與「今」等「實」時間，指向「未來」的虛時間，傳達文化與血脈的「薪傳」意、「生生」意，從而創造出完整豐滿的藝術形象。

第二節　就時空溶合而言

「時」、「空」原非彼此對立，而是相互開放、相互包孕、相互圓成的系統。其中，偏向以時間來貫串的，適以今昔、時間的虛實來分析；偏向以空間來貫串的，適以內外、遠近、左右、高低、大小、空間的虛實等來分析；若在時空的處理上極其靈活，交融無間，則適以「時空溶合」來分析。[69]

一、時空溶合理論述要

《莊子・讓王》：「余立於宇宙之中，冬日衣皮毛，夏日衣葛絺；春耕種，形足以勞動；秋收斂，身足以休食；日出

『天』與『人』的主張而言，即有本有末。它們無論是『由本而末』或『由末而本』，均可形成單向的本末結構。而一般學者也都習慣以此來看待它們，卻往往忽略了它們所形成之互動、循環、提昇的螺旋結構。」
69 陳清俊《盛唐詩時空意識研究》，臺灣師大國文研究所博士論文，1996年6月，頁408；仇小屏《篇章結構類型論》，臺北：萬卷樓圖書公司，2000年2月初版，頁137；黃永武《中國詩學・設計篇》，臺北：巨流圖書公司，1978年6月1版4刷，頁74。

而作，日入而息，逍遙於天地之間而心意自得。」[70]「冬」、「夏」、「春」、「秋」與「日出」、「日入」，指的是「時」，亦即「宙」；而「天地」，指的是「空」，亦即「宇」。[71]故高誘注《淮南子・原道》「紘宇宙而章三光」：「四方上下曰宇，古往今來曰宙。」[72]《管子・宙合》也指出：「天地萬物之橐，宙合有橐天地。」又強調：「宙合之意，上通於天之上，下泉於地之下，外出於四海之外，合絡天地，以為一裹。」[73]以此可知，天地、萬物及整個世界，無不處在時間、空間之中。[74]而此種牢籠「時」與「空」的「宇宙」，不僅是一陰一陽、一虛一實的「生命節奏」；在根本上，更是虛靈的「時空合一體」，流蕩著的「生動氣韻」。[75]

　　如同一切物質形態都脫不開「時」與「空」，反映人之所見、所聞、所思、所感的文學及其他藝術作品，也是如此。如陸機（261-303）〈文賦〉指藝術創作可以超越客觀時空，「精騖八極，心遊萬仞」，「恢萬里而無閡，通億載而為津」，在過去、現在、未來中，「籠天地於形內，挫萬物於筆端」。劉勰

70　郭慶藩《莊子集釋》，臺北：河洛圖書出版社，1974 年 10 月臺景印 3 版，頁 996。

71　陳滿銘《章法學論粹》，臺北：萬卷樓圖書公司，2002 年 7 月初版，頁 173。

72　劉文典《淮南鴻烈集解》，臺北：文史哲出版社，1985 年 9 月再版，頁 1。

73　〔清〕戴望《管子校正》，《諸子集成》第 5 冊，北京：中華書局，1996 年 2 月初版 9 刷，頁 63。

74　劉文英《中國古代的時空觀念》，天津：南開大學出版社，2000 年 9 月，頁 29-31。

75　宗白華《美學散步》，臺北：洪範書店，2001 年 1 月初版 6 印，頁 59。又李浩〈論唐詩中的時空觀念〉（《唐代文學研究》第四輯，頁 11）也以為時空統一體的所有內涵，從「宇宙」這個古漢語並列式合成詞的構成方式中就體現了出來。

（約 465-539）《文心雕龍・神思》也指出文學創作的內容並不限於此時此地之「目接」，而是可以「思接千載」，「視通萬里」，超越客觀時空的侷限，使藝術表現獲得最大的自由性。進而「或咫尺之圖，寫千里之景」，「東西南北，宛爾目前；春夏秋冬，生於筆下」（王維〈山水訣〉）[76]，呈現高度變化、自由與和諧的時空溶合美感。

　　這種經過主體心靈映照出來的藝術化時空，充分表達了審美主體對客體的感受。因心理本身即具流動性、聯想性、跳躍性與虛幻性，主觀色彩又強烈，故可以打破現實的時空秩序，呈現出審美主體無限的創造力。基於此種心理時空的作用，在中國藝術表現中，時間的內容可以轉換為空間的形式，空間的內容也可以透過時間的形式來表現，[77]形成「時間的空間化」、「空間的時間化」、「時空完全溶合者」三種現象。[78]

　　「時間的空間化」，是化時間為空間，表面上是在寫空間，然時間的流動已涵蘊在其中。如《詩經・唐風・綢繆》[79]，藉三星（參星）始而在「天」、繼而在「隅」（天邊）、終而在

76　傅抱石《中國繪畫理論》，臺北：華正書局，1988 年 2 月初版，頁 64。

77　余東升《中西建築美學比較研究》，臺北：洪業出版社，1995 年 12 月初版 1 刷，頁 153-156。

78　李元洛《詩美學》，臺北：東大圖書公司，1990 年 2 月初版，頁 425-426；仇小屏《古典詩詞時空設計美學》，臺北；萬卷樓圖書公司，2002 年 11 月 1 刷，頁 256-276。

79　《詩經・唐風・綢繆》：「綢繆束薪，三星在天。今夕何夕？見此良人。子兮子兮，如此良人何？綢繆束芻，三星在隅。今夕何夕？見此邂逅。子兮子兮，如此邂逅何？綢繆束楚，三星在戶。今夕何夕？見此粲者。子兮子兮，如此粲者何？」

「戶」（門上）的空間變化，暗示時光的流逝。「空間的時間化」，指所描繪的空間場景，在時間之流中變換。如張繼〈楓橋夜泊〉，以一個先後承接的時間過程，統領起「高低」、「遠近」的空間變化，揭示夜的深永寂寥，又體現空間的轉換，令舟中人與舟外景得到一種無言的交融；而詩人夜半臥聞鐘聲的種種感受，也盡在不言中。

「時空完全溶合者」，指時間流轉的同時，空間也跟著轉移；空間轉換之際，時間也流逝了，二者幾乎無法區別開來。如杜甫〈絕句〉其三[80]，首二句分別就低與高，摹寫客觀空間的鳥鳴與白鷺；後二句，則是以主觀時空來處理，壓縮了「窗」與「西嶺」、「門」與「東吳」之間的空間距離，故「萬里」意謂的不單是空間的遼闊且是旅程的漫長，「千秋」形容的不單是四時不融的雪且是宛如被凍結的時間。

在時空連續區裡，單一的時間與單一的空間並不存在。因為時間是空間的內在形態，空間是時間的外在表現，形成一種「時空思維」[81]。這是中國哲學思想之產物。[82]哲學的時空觀，又會影響藝術的時空觀，故中國藝術反映的必然也是這種偏近於經驗性的、心理的時空思維。[83]

80　杜甫〈絕句〉其三：「兩個黃鸝鳴翠柳，一行白鷺上青天。窗含西嶺千秋雪，門泊東吳萬里船。」
81　金哲、陳燮君指出：整體思維有連續性原則、立體性原則與系統性原則等。連續性原則體現了時間性，反映了對於認識對象的持續相連、不斷深入的認識規律；立體性原則與系統性原則體現了空間性，反映了對於認識對象的立體思考、從整體內部的各個要素所固有的聯繫來考察與分析事物的認識規律。故整體思維的實質，也可說是「時空思維」。《時間學》，臺北：弘智文化事業公司，1995 年 4 月初版 1 刷，頁 157。
82　李元洛《詩美學》，頁 363-364。
83　余東升《中西建築美學比較研究》，頁 149-153。

　　吳功正談「時空美學的哲學淵源」指出，中國古代先哲認為宇宙萬物是一個有生命的大化流行的整體，郭熙〈林泉高致〉中「三遠法」折高、折遠的妙理，就是以心靈之「眼」觀照天地萬物。這種詩意的創造性的藝術空間，趨向於音樂境界，滲透了時間節奏。李白〈秋登巴陵望洞庭〉：「來帆出江中，去鳥向日邊。」杜牧〈題宣州開元寺水閣〉：「鳥去鳥來山色裡，人歌人哭水聲中。」文人在目瞻眼望、俯仰之際獲得情感的審美滿足，最終又回「復」到心靈的觀照點上，形成一種「來去往復」、「時空溶合」的審美節律。[84]

　　任何藝術總要物化成形，因此其交替序列（時間）與並存序列（空間）、不平衡環節（時間）與平衡環節（空間）、綿延（時間）與廣度（空間），總是交互滲透聯繫為一體，[85]尤其是對建築這一種具有相對固定的尺度、體量，視覺性又很強的審美對象。沈福煦《人與建築》指出，同其他藝術形式一樣，四維時空在建築領域中也其邏輯結構，也是透過審美主體的體驗與感悟，使得對象與人、自然與人文、空間與時間合為一體。[86]

84 吳功正《中國文學美學》，江蘇：江蘇教育出版社，2001 年 9 月 1 刷，頁 371-375。

85 楊匡漢《詩學心裁》，頁 204。

86 首先，是建築存在的問題。時間量所起的作用反映為建築物存在的時間起迄、隨時間的延伸的變遷。其次，是對建築的認知問題。感知一個建築物的視覺形象需要時間，建築（形象）在使用意義上的感知也需要時間，建築物的存在作為表象來說，時間又極大地體現在與實在之間的誤差上，即所謂「同時性」問題。其三，是建築的功能問題。建築在實際生活活動中無論在物質上和精神上，時間量的作用都表現得十分明顯和強烈。沈福煦《人與建築》，臺北：臺北斯坦出版公司，1993 年 3 月初版 1 刷，頁 43-50。

二、合院建築審美中的時空溶合

合院建築沿中軸線加以展開，透過時間的綿延來體驗空間的無限變化。在此，時間消融在空間的變化之中，空間的變化也表示著時間的延展，並透過人的心理體驗，時空得以統一。此種和諧的藝術時空觀，可分為「時間的空間化」、「空間的時間化」與「時空完全溶合者」加以探討。

（一）時間的空間化

把時間意象的變化表現在空間形式上，使靜態空間也能顯示出動態的時間性，在合院建築中俯拾皆是。其中，以「堂」與「庭」最具代表。

正中的「堂」，用途最多。正面供奉歷代祖宗牌位，定時祭祀，平時則兼作起居餐廳、招待親友、生活教育之用，是祖先與文化的象徵。「堂」的門，雖設而敞開，與「堂」前的「庭」相互滲透，具有戶外的氣息。於是，「堂」成為天地的空間、源遠流長的時間、無限的文化的交點。祭祀時，家族中每一份子站立在此，時間軸即由「現在」（自己）向「過去」（祖先）與「未來」（子孫）無限延伸。「祖先長佑子秀孫賢」、「祖德流芳」的期許，也在「堂」這一個空間得到了成全。

中國思想特重「餘地」，兼顧了確定機能的空間與不確定機能的空間。[87]除了堂屋和廚房，所有的空間在尺寸設計上大都相近，在形式上也毫無二致，造成了合院空間不分化的

87　王鎮華《中國建築備忘錄》，頁98-99。

特性，見出中國人對空間的基本態度。人有適應性，而空間有彈性，所以祭祖、娛樂、藝術、社交、教育等日常活動，多在庭院或空地上進行。[88]

以此可知，中國的空間形式並非固定，而是透過儀式所蘊含的「德」來成全。「內容」一變，「形式」即變。如最早作為室內空間之分隔物的簾幕與帷帳，可阻隔視線，障蔽戶牖，分別內外。張掛在楹柱間，可起空間隔斷之作用；張掛在屋內廳堂，可區別男女與內外，起鋪設作用；張掛在床上，可起遮蔽、禦寒作用，建構室內活動空間的私密性。一「隔」，就有了內外。其「內容」是不定的，虛的；其「形式」是確定的，實的。二者「有機一體，芥子須彌。歷史長河，當下全史」[89]，形成時空溶合。

「庭」上有天，具有適度的開放性與閉鎖性，能夠感受到陽光不同的照射角度，是大地的自然風光。人們的活動一開始，「庭」與「堂」就有機地結合起來，成為一體。故「堂」前「庭」的設計，驅使人們採取與大自然對話的關係。「春夏秋冬早暮晝夜，時之不同者也。風雨雪月煙霧雲霞，景之不同者也。景則由時而現，時則因景可知」（笪重光〈畫筌析覽〉）。人俯仰其中，自然可以感覺到「庭」這一個空間與「春融怡，夏蓊鬱，秋疏薄，冬黯淡」（郭熙〈林泉高致〉）、「陰陽顯晦，朝光暮靄，巒容樹色」（王原祁〈雨窗漫筆〉）[90]等

88 李重耀《林安泰古厝拆遷計劃：中國閩南建築之個案研究》，臺北：詹氏書局，1991 年 2 月初版，頁 54-60。

89 此為王鎮華先生語。

90 笪重光〈畫筌析覽〉、郭熙〈林泉高致〉、王原祁〈雨窗漫筆〉，收入俞崑《中國畫論類編》，臺北：華正書局，1984 年 10 月初版，頁 826、634、170。

天時節氣的交溶。

此外，門窗的「透」，廊的「虛」，爲室內所引進的光影變化，賦單一靜態空間以生氣綿延的特性，也是形成時空溶合的現象。至於門窗上的簾幕，把原本融通的空間分隔成「內」與「外」兩個層次，既有遮蔽、安全、保護作用，又引人關注「全隔」或「半隔」外的空間，成爲內外空間互相滲透、交融的場所。[91]「隔簾鶯百囀」（溫庭筠〈南歌子〉），「燕拂畫簾金額」（韋莊〈清平樂〉），「斜日照簾」（歐陽炯〈鳳樓春〉），「黃昏微雨畫簾垂」（張曙〈浣溪沙〉），簾幕爲室內引來聲香影色日月風雨等自然氣息；也爲室內引來「萱草綠，杏花紅。隔簾櫳」（溫庭筠〈定西番〉）、「風拂珠簾」（鍾輻〈蔔運算元慢〉）、「霜月透簾澄夜色」（魏承班〈謁金門〉）、「隔簾飛雪添寒氣」（歐陽炯〈菩薩蠻〉）等四時之色，構築一種空間魅力。

將重心從時間移轉到空間，由「節變」而「物化」，直接刺激人的空間感知。透過人的親身參與，大自然的形象物色也同時布建於置身其中的「人」之生存場域，進而引帶出對四季年月等時間格度及其流移推展的清楚認識。「時間」因此被「空間化」了，而「空間」也沒入「時間」洪流中，與時驅馳。[92]

（二）空間的時間化

宗白華（1897-1986）談〈中國詩畫中所表現的空間意識〉

91 馮鍾平《中國園林建築研究》，頁 136-139。
92 鄭毓瑜《六朝情境美學綜論》，臺北：臺灣學生書局，1996 年 3 月初版，頁 69。

指出，中國人最根本的宇宙觀是《周易》的「一陰一陽之謂道」，故中國詩畫中的空間感也憑藉一虛一實的流動節奏表達出來。時間的節奏率領著空間方位以構成我們的宇宙，我們的空間感覺也隨著我們的時間感覺而節奏化、音樂化，成為一個充滿音樂情趣的「時空合一體」。[93]所以「中國人之把握空間，永與時間結合在一起。換言之，中國人之空間觀乃是繼時之空間觀，也就是空間的時間化」。「它不是站在一時一地去把握，而是移動視點，移動位置，直到把握住對象之恆常性為止」。[94]

　　中國哲學在論證「時空統一性」時，既是以「運動」為中介把兩者統一起來，[95]故把空間的變化體現在時間的系列上以表現更多內涵時，無論是人不動而視覺移動的「目之遊」，或是人來回走動的「人之遊」，皆內藏無限之「力」，還因「力」之作用，形成韻律與節奏。而人，又是主觀心境的主宰者，以其審美感受及自主性，成為「『能』遊」的主體，故劉勰《文心雕龍·物色》道：「目既往還，心亦吐納。春日遲遲，秋風颯颯。情往似贈，興來如答。」心，為一切藝術的根源，所以無論是「目之遊」或「人之遊」，有「此心」，才是「能遊」的開端。[96]

　　先就「目之遊」的部分來談。當人立於安泰古厝前埕、門廳、庭、堂的一隅時，「目所綢繆」的空間景，採取的是數

93 宗白華《美學散步》，頁 51-55。
94 王秀雄《美術心理學》，頁 194-195。
95 余東升《中西建築美學比較研究》，頁 153。
96 侯迺慧《詩情與幽境：唐代文人的園林生活》，臺北：東大圖書公司，1991年 6 月，頁 460-461。

層視點以構成節奏化的空間；所以目光會上下、左右、前後、遠近流轉，視角、視線、視野或視域也隨之而移動，逐一轉換場景。空間的流通，是中國建築之基本設計意念，它有所規限卻又不完全封閉視線，因而在空間之組織與分隔上，使用簾幕屏欄的機會特別多。[97]它所形成的「半隔斷」方式，借景生景，拉開審美空間的距離。〔後唐〕魏承班〈玉樓春〉：「寂寂畫堂梁上燕。高卷翠簾橫數扇。一庭春色惱人來，滿地落花紅幾片。」馮延巳（903-960）〈清平樂〉：「雨晴煙晚。綠水新池滿。雙燕飛來垂柳院。小閣畫簾高捲。」人們對空間內景物的感受隨著時間的逐步推移，以及觀點、視角的不斷變換而節奏化、音樂化。若再配合藏與露、斷與續、虛與實等手法，形成空間深度的漸層效果時，更可激發一種興味，引發人們的審美想像。[98]

次就「人之遊」的部分而言。合院建築是由許多相對獨立的閉合空間所組成，這些閉合空間又沿中軸線展開，構成主次分明的序列空間，並經由門、廊、道的連接、中介與過渡，成為有機之連結；故余東升《中西建築美學比較研究》指其疏密、鬆緊、明暗、高低的空間轉換，也是在時間的節奏上展示。它既封閉，又向外擴展，從而形成了獨特的外部空間組織藝術。[99]人在空間中行進，按照「線」的運動，「由內而外」或「由外而內」、「內→外→內」或「外→內→外」，

97 李允鉌《華夏意匠：中國古典建築設計原理分析》，頁 251

98 阮浩耕《立體詩畫：中國園林藝術鑑賞》，臺北：書泉出版社，1994 年 1
　　月初版 1 刷，頁 161-163。

99 余東升《中西建築美學比較研究》，頁 94-97、142-149。

形成移位或轉位時，都是將空間的變化融合到時間的推移中，又從時間的推移中顯現出空間的節奏。所以它也是一種時空連續的發展過程，時空結合的整體感受。[100]

汪正章《建築美學》也指出，與單一的靜態空間相比，有機複合空間的基本特徵是外向、連續、流通、滲透、穿插、模糊，表現了獨特的動態空間美學。當人在空間中「流動」時，又爲建築的三度空間增添「時間」因素，使原本靜止的建築空間呈現出某種「動感」的形態，活躍而富生氣，故又被現代建築學家稱爲「四度空間」、「流動空間」、「有機空間」。[101]

藉由「目之遊」所感知的靜止建築立面的韻律性，只是簡單節奏的組合，陳維祺以爲唯有「漫行」的移動形式，才能真正傳達完整深刻的組曲。「移動」，對空間產生一種多向性與連續性的關聯；「漫行」，則串連起一序列的空間。當人「遊」經一道長廊時，時間一步一步踱下，光和影，也隨之交復呈現。空間簡單極致，也音樂極致。[102]

以動線及連續性原則的串聯，導引實質上之「遊」，令人在「遊」經各種空間時，能以各種角度體驗空間，然後在移

100 馮鍾平《中國園林建築研究》，頁 120-121；王世仁《理性與浪漫的交織・中國建築美學論文集》，臺北：淑馨出版社，1991 年 4 月 1 版，頁 34。

101 汪正章《建築美學》，臺北：五南圖書公司，1993 年 11 月初版 1 刷，頁 177。

102 漫行空間的重要性，是當我們回到空間體驗與感知的層次時，原是建立在三向度多元視角的基礎上來表達其意義的空間，必須被走入才產生存在的意義。藉由運動方能連繫起不同空間互動所產生的關係與意義，將空間的表現拓展至無限的可能。從另一個角度來看，漫行不可避免的是衡量在時間的尺度上，而時間所表徵的，正是空間所隱含的音樂性特質。陳維祺《省思建築：尋找詩性的智慧》，臺北：美兆文化事業股份公司，1998 年 11 月，頁 60-64。

情作用中得到精神上之「遊」。此種「遊」之哲學，來自於《莊子》。孔子所說的「志於道，據於德，依於仁，游於藝」（《論語・述而》），也是以「遊」的精神，往來於藝術領域。[103]

具有時間進程的四次元時空關係，可打破原先靜止不動的空間，生發一種流動感，無論是在園林或合院中，其最具體的展現，即所謂的「步移景異」。「步移」，標誌著持續的空間運動狀態，含有時間變化因素；「景異」，指隨時間推移而衍生的空間變化。此種四度空間觀審美心理的核心，就是「化」。「化」，既是動態的，又是靜態的，是動與靜的統一。[104]它所引起的視覺效果生動鮮明，時間也彷彿以一種潛在的形態，存在於一切空間展開的結構之中。人含咏於季相、時分、氣象所參與的時空交感之中，領會構圖景物持續中的各個不同頃刻之美，進而與「文化意識之流的歷史積澱」結合起來，以得審美情感的全然昇華。[105]

建築形象的審美，是審美主體的審美感受、情緒和意識，從空間性向時間性的「挪移」，蘊含著與音樂美相通的、由數的比例和諧爲數理基礎的「節奏」與「旋律」。它既要滿足人們的流動觀賞，又要滿足人們的靜觀細玩，所以若沒有足夠的空間延展與間隔，無法產生「遊趣」。[106]以此，FRANCIS D.K.

103 孫全文、王銘鴻《中國建築空間與形式之符號意義》，臺北：明文書局，1989 年 12 月再版，頁 26；傅武光〈莊子「遊」的哲學〉，臺灣師大《中國學術年刊》第十七期，1996 年 3 月，頁 111-116；侯迺慧《詩情與幽境：唐代文人的園林生活》，頁 458-460。
104 余東升《中西建築美學比較研究》，頁 153-156。
105 王世仁《理性與浪漫的交織・中國建築美學論文集》，頁 34；金學智《中國園林美學》，頁 389-407。
106 沈福煦《人與建築》，臺北：臺北斯坦出版公司，1993 年 3 月初版 1 刷，頁 49。

CHING《建築：造型、空間與秩序》談建築「基本要素」時指出，線狀的「軸線」，具有長度及方向性，可在其軌跡上引導移動及視線，並利用本身的規則性、連續性及穩定性，來組織線、面或體等組合元素，[107]「誘導」我們體驗多重院落中所形成的「縱深」與「橫向」空間序列，以及正偏（賓主）、內外、遠近、左右、高低、大小、圖底等不同「層次空間」；同時使原已存儲在腦中的音樂意識、情緒和表象隨之活躍起來，引發聯想，再現某種同眼前的建築形象相應的、一定的音樂感，從而喚起愉悅的審美情緒。[108]

（三）時空完全溶合者

　　時空完全溶合者，在合院中最具體之朗現，當是以曲線昂然空中的「屋頂」[109]。舒展如翼飛，尾端總是翹起的屋脊，在空間的安排上即已加入了「時間」因素，生氣盎然，使屋形轉為輕靈，如書法般流露出中國文化的特質與內涵。因為書法藝術所強調的，也是這種與大自然相共有而同構的動態氣勢。可見之於雄勁的骨架結構，又可見之於善於處理斜傾的屋面，強調線與線之間的流動、魅力和神韻。於是原本靜

107　FRANCIS D.K. CHING 著、楊明華譯《建築：造型、空間與秩序》，頁 334-358。

108　王振復《建築美學》，84 頁。

109　傳統建築之「屋頂」，由椽條、望板、座灰、瓦片及屋脊逐層疊組而成。若就「屋脊」這一部分而言，以其所在位置不同，又有「正脊」、「垂脊」、「戧脊」、「博脊」、「檐角脊」之分。臺灣的屋脊形式，則以「小脊」（多用於護龍）、「大脊」（多用於廳堂）、「西施脊」（多用於寺廟）為主。如林安泰古厝即採用「大脊」。林會承《傳統建築手冊》，臺北：藝術家出版社，1995 年 7 月再版，頁 93、99。

止的屋脊線條，通過化空間爲時間的曲線設計，「動」的「勢」，停留在「靜」的「形」中。觀者只要通過審美想像，即可爲之注入舒展流走的動態情感，使「靜」者復「動」，在既定的「形」中，看到活潑往來不定的「勢」及音樂般的節奏。[110]

中國屋坡形式，其坡面呈「凹曲線」而非「平直線」，於宋代稱「舉折」，於清代稱「舉架」。所謂「凹曲線」是由斜率不同之連續斜線所構成，斜線兩端點之高度以桁（檁）爲基準，而桁則按「累進」比值增高，愈中央者增高的幅度愈大，於是屋坡便呈現內凹形式。「舉架」俗稱「反宇向陽」，林會承《傳統建築手冊》指其原始目的：可使檐口上揚，以調整室內日照範圍，利於散熱、採光；凹曲線可使雨水流動更快、拋得更遠，不致滴落於檐廊上；屋頂也因此顯得高聳壯麗。[111]

最足以代表中國建築特色的「翼角起翹」[112]，利用已有的橫梁原理加以改良，再發展出斗栱系統以提升屋頂，解決雨水飛濺及出簷過長所造成的採光問題；又具美感，外觀轉爲柔和活潑，形成張翅欲飛的視覺效果；且代表著「立地承天」、「和合天地人」的意義，成爲中國建築中的一個主要元

110 李澤厚《華夏美學》，臺北：時報文化出版公司，1989 年 4 月初版，頁
 77；王鎮華《中國建築備忘錄》，頁 124、146。
111 林會承《傳統建築手冊》，頁 99。
112 王魯民《中國古典建築文化探源》指出：人們常用「飛簷翼角」來描述
 中國古典建築的屋頂。所謂「飛簷」是在建築的簷椽之上，再施用一層
 「飛子」構件，使簷部的椽子實際爲兩層的屋簷形式。而「翼角」則只
 可能發生在廡殿頂和歇山頂的轉角處，由於使用了兩層椽子和構造上的
 原由，使這一部分的形象與張揚的鳥翅十分相似（臺北：地景企業公司，
 1999 年 12 月初版，頁 21）。

素。[113]張衡（78-139）〈西京賦〉形容其「反宇業業，飛檐轍轍」，杜牧（803-852）〈阿房宮賦〉形容其「檐牙高啄，各抱地勢，鉤心鬥角」。

漢寶德《中國的建築與文化》指出，中國人對「生命感覺」、「生氣」的追求，甚於「永恆」，除了採用木柱支撐系統，在造型藝術的表現上也追求「氣韻生動」。屋脊採用曲線及反脊起翹的翼角，使建築的量感消失，飄逸流動。加上唐代結構系統的成熟，工匠掌握了曲線與深遠出挑的技術，輕靈飄逸的美感，得以具化在屋脊上，六朝唐宋的建築因而被稱為「鳳」的建築。「鳳」的飛揚與失重感，令整個屋頂化為一只大翅膀，動感，優雅。曲線，成為中國建築最基本的特色。[114]

原為壓住屋坡邊緣上的瓦片及增加屋頂重量，以防止二者被風掀掉的屋脊，唐代以前，短厚為主，粗獷雄渾；宋代以後，細長為主，纖巧細緻。[115]正脊成曲線向上揚起而尾端分叉為兩支的燕尾，為安泰古厝等南方建築所特有，見於門廳與堂等主要空間。一條龍單脊式屋脊，採雙片式砌槽柳條疏窗式，中間部分砌以漏空花磚或貼上花鳥動物剪黏，具減輕重量、通風與裝飾效果，益添風情。

成弧線狀的「飛簷」、「屋脊」，無論歐陽脩（1007-1072）〈醉翁亭記〉形容的「有亭翼然」，或《詩經・小雅・斯干》描繪的「如跂斯翼，如矢斯棘；如鳥斯革，如翬斯飛」，都是

113 Andrew Boyd 著、謝敏聰、宋蕭懿譯《中國古建築與都市》，臺北：南天書局，1987 年 2 月初版，頁 39。

114 漢寶德《中國的建築與文化》，臺北：聯經出版公司，2004 年 9 月初版，頁 20-21、51-52。

115 林會承《傳統建築手冊》，頁 99。

對中國古代大屋頂翼飛之狀的咏嘆。《詩經・小雅・斯干・疏》
更如此形容：「宮室之製，如人跂足竦此臂翼然，如矢之鏃有
此棱廉然，如鳥之舒此革翼然，如鞏之此奮飛然。宮室如此
之美，君子所以升處也」。「言跂翼，則如人弭手直立，以喻
屋壁之上下正直也。言如矢棱廉，以喻四隅廉正也。其斯革
斯飛，言簷阿之勢似鳥飛也。翼言其體，飛象其勢，各取喻
也。」[116]

合院建築的台基及立柱牆體所形成的平面「軸線」與立
面「直線」，傳達了嚴正、整飭、主次分明的「剛性結構」。
飛翬式屋宇，以弧線反翹的形象，引人以心靈之眼體驗一種
漸進的「運動方式」，從而喚起矯逸、圓滿、自若的「柔性情
調」。「圓而神」，「方以智」（《周易・繫辭上傳》）。二者，形
成了直與曲、靜與動、剛與柔、莊重與活潑、壯美與優美的
「和鳴共振」。[117]

這種「一陰一陽之謂道」的宇宙觀，正是節奏化音樂化
的「時空合一體」。《老子・二十二章》：「曲則全。」曲到極
致，即是「圓」。於是合院通過水平線條的「舒展感」和「平
靜感」、垂直線條的「向上感」和「超越感」、曲線的「流動
感」和「起伏感」，表現其抽象意趣，引人於有限中見出無限，
復回歸於有限，如此綢繆往復，時空合一。[118]

116 〔清〕阮元《十三經注疏・詩經》，臺北：藝文印書館印行，嘉慶二十
　　年江西南昌府學開雕，頁 386。
117 王振復《建築美學》，臺北：地景企業公司，1993 年 2 月初版，頁 254-256。
118 宗白華《美學散步》，頁 58-59。

第三節　就時空美學而言

　　「藝術時空」是經過藝術家審美觀照與審美處理之後的時空，是客觀再現與主觀表現對待統一的審美時空。它是一種「美學」的時空，受客觀時空規律的制約，也受聯想、想像等各種心理因素的相互聯繫與作用。[119]當作者隨其審美的心靈律動及節奏，將構成形式美的材料，按照其自然屬性及一定的規律，組織統合成一種「有意味的形式」時，會產生「原型」及「變型」結構，以呈現「多樣」的審美特性。[120]

一、時空審美心理

　　哲學作爲人類理性的最高形式，要對作爲人類感性最高形式的藝術產生影響，必經過「美學」這一中介，故黑格爾直接將美學稱之爲「藝術哲學」，指其在藝術與哲學之間的橋梁作用。[121]沈福煦《人與建築》引人本主義心理學（Humanistic Psychology）的觀點也指出，人的感官所接受的資訊會通過

119　李元洛《詩美學》，臺北：東大圖書公司，1990 年 2 月初版，頁 373-377；汪正章《建築美學》，北京：東方出版社，1997 年 4 月 1 版 2 刷，頁 209。
120　夏放《美學：苦惱的追求》，福州：海峽文藝出版社，1988 年 5 月 1 版 1 刷，頁 100-106；杜書瀛《文藝創作美學綱要》，瀋陽：遼寧大學出版社，1987 年 8 月 2 版，頁 67。
121　彭吉象《藝術學概論》，臺北：淑馨出版公司，1994 年 11 月初版 1 刷，頁 77。

思維的處理，所以人對建築有其心理需求；它包含了感覺、知覺、記憶、表象等一系列基礎心理，及情感、意志、審美等高級心理需求，以產生更深刻的內在幸福感與豐富感。[122]

　　審美並不是大腦對客觀事物的機械反射、摹寫，而是經過了大腦的過濾、加工，經過了審美心理結構的中介作用。也唯有發揮審美心理結構的感知對象、定向選擇、能動創造、情感轉移等中介機能，人才能創造美。[123]審美愉快之所以產生，是由於各種心理功能相互活動、交錯溶合的結果。它不僅取決於客體的空間形式特徵，還取決於時空主題所能誘發的記憶、情感、知覺、聯想、想像、思維等多種心理活動，更與觀者本身之經驗、學養直接聯繫在一起。[124]

（一）審美聯想與想像

　　由於各種審美心理因素的滲入，李澤厚談「審美的過程與結構」時指明，審美「注意」多會傾注、集中在審美對象的「形式結構」本身，進而充分感受其形式美。[125]人類對美的創造與欣賞，又是一種由初級向高級階段發展的心理思維活動，是在顯意識與潛意識自覺或不自覺的控制下進行，故 Simon

122 沈福煦《人與建築》，臺北：臺北斯坦出版公司，1993 年 3 月初版 1 刷，頁 52-66。

123 邱明正《審美心理學》，上海：復旦大學出版社，1993 年 4 月 1 版 1 刷，頁 23。

124 汪正章指出：廣義而言，建築美感是一種與生理性「快感」相聯繫，並由心理性審美「快感」和情思性審美「快感」相集而成的多層次心理結構，由此而形成一種特殊的美感機制。《建築美學》，頁 198。

125 李澤厚《華夏美學》，臺北：時報文化出版公司，1989 年 4 月初版，頁 114-170。

Bell《景觀學中的視覺設計元素》傾向於用「結構」與「潛意識層次」來體會「場所精神」的抽象概念與迷人特質。[126]

　　「思維」，是通過表象、概念、判斷等形式，反映客觀現實的一種能動過程。它是具有意識的人腦對於客觀現實的本質屬性及其內部規律性，一種自覺的、間接的、概括的反應；也是大腦以已有的知識爲中介，進行分析、綜合、判斷、推理和形象創造的過程，可分爲「形象」[127]與「邏輯」[128]兩種基本思維方式。二者在審美主體的腦中交錯而行，相輔相成。[129]

　　一切藝術作品絕非單用抽象概念堆砌而成，讀者也無法僅憑抽象思維進行判斷、推理、說明，故藝術欣賞與作品本身描繪的藝術形象有關，大都以「形象思維」爲主。[130]汪正

126 「場所精神」就是一種能使景觀配置獨特、具有個性並與其他景觀不同的特質或品質。賽蒙・貝爾（Simon Bell）著、張恆輔譯《景觀學中的視覺設計元素》，臺北：六和出版社，1997 年 2 月 1 版，頁 106。

127 所謂「形象思維」，就是把感官所獲得並儲存於大腦中的客觀事物的形象信息，運用比較、分析、抽象等方法，加工成爲反映事物典型特徵或本質屬性的一系列意象；然後以這些意象爲基本單元，通過類比、聯想、想像等形式，形象地反映客觀事物的內在本質或規律的思維活動。黃順基、蘇越、黃展驥《邏輯與知識創新》，北京：中國人民大學出版社，2002 年 4 月 1 刷，頁 429。

128 具有「概念性」、「抽象性」與「邏輯性」等特點的「抽象思維」，是以概念、判斷、推理的方式去揭示事物的本質規律性。由於「抽象思維」在形成概念、作出判斷和進行推理時，所採用的常是分析、綜合、抽象、概括、歸納、演繹、類比、模擬等邏輯方法，所以又稱「邏輯思維」。王維鏞《語言與思維》，福州：福建教育出版社，1996 年 5 月 3 刷，頁 64-65。

129 思維，是人類一切精神活動的基礎。哲學、科學、藝術、宗教等意識形態的產生，都與思維相聯繫。朱長超《思維的歷程》，福州：福建教育出版社，1996 年 5 月 4 刷，頁 10-80；楊春鼎《直覺、表象與思維》，福州：福建教育出版社，1996 年 5 月 3 刷，頁 30。

130 楊春鼎《直覺、表象與思維》，頁 33-67。

章在探討建築審美中的「情」時即指出，它主要是通過建築
藝術空間形象與環境氛圍，感知、聯想、想像所產生的某種
情感信息。[131]因為審美主體需要從整體上對形象系統進行感
知、儲存、識別與創造，事物的空間層次性與時間順序性又
相互聯繫，所以「形象思維」的內容也離不開長寬高三維空
間，以及流動推移的時間。[132]

　　建築和音樂、繪畫、雕刻、文學不同之處，在於建築牽
涉到機能或實用的問題，建築的意義也因而與「理由」關連。
陳維祺《省思建築：尋找詩性的智慧》以為檢視「理由」的
合理性與真實性，需依賴「邏輯」的思考與反省。[133]邏輯，
作為一種藝術，是思維運動的本質或規律，它要藉助一定的
物質載體來表現自己。所以「邏輯思維」在運用概念、推理、
判斷等邏輯方式進行分析研究，以揭示、說明事物的內在本
質與客觀規律性時，需綴以「形象」的珍珠，離此則不能有
完善的認識。而「形象思維」在以形象的非邏輯方式探求事
物的內在本質時，雖有聯想、想像的伴隨，仍需倚賴「邏輯
思維」，才得以深化，才能理解美的內容。[134]

　　在思維過程中，聯想與想像占有最凸出的地位。「聯想」
[135]，是知覺、概念、記憶、思考、想像等心理活動的基礎，

131 汪正章《建築美學》，臺北：五南圖書公司，1993 年 11 月初版 1 刷，
　　頁 146-147。
132 楊春鼎《直覺、表象與思維》，頁 37。
133 陳維祺《省思建築：尋找詩性的智慧》，臺北：美兆文化公司，1998 年
　　11 月，頁 9-10。
134 楊春鼎《直覺、表象與思維》，頁 59-75；黃順基等《邏輯與知識創新》，
　　頁 32-33。
135 「聯想」作為一種高級的心理活動，創作主體本身必須具備一定的心理

是「形象思維」與「邏輯思維」之間的橋梁。[136]葉嘉瑩〈談詩歌的欣賞與人間詞話的三種境界〉指出，就創作而言，所謂「比」，所謂「興」，所謂「託喻」，所謂「象徵」，無一不是源於「聯想」，所以螽斯可以喻子孫之盛，關雎可以興淑女之思。大抵「聯想」愈豐富，境界也愈深廣。創作如此，欣賞亦如此。[137]

　　人的感知、認識需通過「聯想」將感覺、知覺材料加以過濾、分解、比較、綜合、概括，事物的聯繫也必通過「聯想」加以溝通、整合，從而把握客觀事物的本質、規律及其審美特質，以產生新的意象。「聯想」可以突破當前有限時空、形式、內容的限制，自由擴展到與之聯繫的寬廣世界，填補對象的空白，拓展對象表象的外延與意蘊的含量，從而成為從有限到無限、從靜到動、從實到虛、從平面到立體的過渡媒介，並成為讀者與作者之間的溝通橋梁，因此邱明正《審

條件，如記憶的豐富性、回憶的活躍性、主體目的明確性、知識經驗的豐富性、特定的情緒狀態、以及一定的思維能力等。邱明正對「審美聯想」曾作分類與探討：依「聯想」所反映的事物之間的關係，有「接近聯想」、「類似聯想」、「對比聯想」、「關係聯想」；若依「聯想」反映事物聯繫時的不同心理形式、內容的運動、聯結來分，有「表象聯想」、「意象聯想」、「意境聯想」、「觀念聯想」、「語義聯想」、「情緒聯想」等；按「聯想」對象、內容的廣闊性，有「單一聯想」和「複合聯想」；按事物聯繫的直接性、清晰性，有「直接聯想」、「間接聯想」、「清晰聯想」、「模糊聯想」；按「聯想」的主觀能動性與創造性發揮的程度，有「自由聯想」、「控制聯想」、「簡單聯想」、「再造聯想」、「奇幻聯想」等。它們之間既可以相互疊合、交叉、滲透，又可以相互推動、轉化、替代。邱明正《審美心理學》，頁175-193。

136 朱光潛《文藝心理學》，臺北：臺灣開明書店，1999年1月新排1版，頁95。

137 葉嘉瑩《王國維及其文學批評》，臺北：源流文化事業公司，1982年6月再版，頁450-458。

美心理學》特稱爲「審美聯想」。[138]

「情」由「景」得，「景」在「情」中。汪正章《建築美學》指建築審美中的「情」與「景」，就是倚賴「審美聯想」去聯繫、溝通，倚賴「審美聯想」在其間起著某種中介作用。如此一來，「景」（建築形象）←→「聯想」（中介）←→「情」（審美主體），即組成了一個動態的審美心理結構，激發觀者的「感知」，營生情景交融的美感。[139]

「想像」，是「形象思維」的高級形式，愈能自由運轉想像力，便愈能由「幸運之神」獲致「靈感」之助力。沒有「情感」與「想像」，就不能構成「美的觀照」的充足條件。如葉燮〈原詩〉：「作詩者，實寫理、事、情，可以言，言可以解，解即爲俗儒之作。惟不可名言之理，不可施見之事，不可徑達之情，則幽渺以爲理，想像以爲事，惝恍以爲情，方爲理至、事至、情至之語。」[140]

關於各種「想像」的定義及其理論，歷來學者討論者甚多。[141]其中，以「創造性想像」最受重視。「創造性」想像，是在特定事物刺激下，根據自己的經驗、目的，將當前感知

138 邱明正《審美心理學》，頁 189。
139 汪正章《建築美學》，頁 214。
140 〔清〕王夫之等《清詩話》，臺北：明倫出版社，1971 年 12 月初版，頁 587。
141 楊春鼎分爲「消極想像」、「積極想像」、「再造性想像」與「創造性想像」。邱明正按照想像中的目的性、意識自覺性，分爲「無意想像」、「有意想像」；按照想像中聯結形象的豐富性，分爲「單純想像」、「組合想像」；按照想像的活動因素和想像的深度，可分爲「表象想像」、「意蘊想像」；按照想像的獨立性、新穎性和創造的程度，分爲「再造性想像」、「創造性想像」。楊春鼎《直覺、表象與思維》，頁 50-54；邱明正《審美心理學》，頁 201-204。

對象與各種記憶材料加以組合、改造，從而獨立創造新形象的想像活動。它是從生活原型昇華到藝術典型的橋梁，不僅可以創造自己沒有直接感知過的形象，也可以超前性地創造出現實生活中尚未有而又可能有的事物，甚至可以創造出生活中不可能存有的事物。因此，沒有「創造性」想像，就沒有藝術，邱明正《審美心理學》特稱爲「審美想像」。[142]

在審美的感覺、知覺、記憶、判斷、理解、情感與意志的活動中，「審美想像」都起著關鍵性的樞紐作用。它是形成空間知覺與時間知覺、空間意識與時間意識的心理基礎，更是鞏固審美表象記憶、情感記憶、觀念記憶等豐富審美心理積澱的重要形式，是審美判斷、審美理解與激發靈感、頓悟的心理基礎。

總言之，「審美想像」是創造思維的集中表現，它不是各種記憶表象的機械相加、疊印、再現，而是經過篩選、組合、加工以後創造出來的新意象，具有「新的質」。其次，「審美想像」具有鮮明強烈的主觀性、隨意性與個性特徵，它既溶入了主體的認識、經驗，具有理性內容，又滲入了主體的情

142 「審美想像」可分爲三個階段：一是在特定目的、需要驅使下，集中注意力於特定領域、特定形象，一方面接受新信息，一方面提取腦中原有的信息貯存，並將新舊信息加以聯結，進行回憶、聯想。二是對新舊信息、當前對象特性與記憶材料加以過濾、分解、綜合、加工、處理，並溶入創作主體的目的、動機、思想、情感。它是改造、孕育審美意象與新形象的階段，也是「想像」的主要階段。三是新形象、審美意象孕育成熟，進而預測、控制形象與意象的發展趨向，制定將新形象、審美意象加以物態化的計劃，乃至付諸實行，這是「想像」的歸宿階段。這三個階段，層層遞進，又不斷反饋、逆轉，相互滲透、推動，構成了「審美想像」的「系統工程」。邱明正《審美心理學》，頁 194-209。

感、意志，是一種積澱著理智、情感、意志的積極思維活動，使美的創造具有了獨特的風格。再次，「審美想像」不僅是為了認識事物及其規律，而是創造出新穎獨特、鮮明生動的意象，獲得美的享受。最後，「審美想像」是伴隨著形象所展開的思維活動，這也正是「形象思維」的基本特徵。因此從特定意義上說，「形象思維」的核心，就是伴隨著形象，滲入了理智、情感、意志的「審美想像」活動。[143]它能穿透表象，挖掘審美對象本身並未直接顯露的內蘊，以捕捉其「象外之象」、「弦外之音」、「韻外之味」。[144]

（二）各種知覺之協同欣賞

當人進行建築審美時，其注意力指向審美對象，這種外部注意活動，以視覺為主，其他感覺為輔。[145]審美對象的光學信息首先成為視網膜上的光學影像，在光感受細胞內被轉換為神經衝動信號，然後進入大腦皮質的「視區」，經過壓縮與「特徵抽提」的作用，形成「視知覺」[146]。視知覺與其他知覺在大腦皮層的更高級部分進行綜合，最後才對審美對象有較

143 以上所論，見楊春鼎《直覺、表象與思維》，頁 51；邱明正《審美心理學》，頁 204-205；李澤厚《美學四講》，臺北：人間出版社，1988 年 11 月 1 版 1 刷，頁 122-123。

144 童慶炳《文學活動的審美維度》，北京：高等教育出版社，2001 年 31 刷，頁 101-111；邱明正《審美心理學》，頁 211-214。

145 一般而言，遠距離感覺有視覺和聽覺；近距離有嗅覺、味覺、觸覺；嗅覺位於遠感覺與近感覺之間。劉雨《寫作心理學》，高雄：麗文文化事業公司，1995 年 3 月初版，頁 114-115。

146 「知覺」與「感覺」之差別在於：知覺具有選擇、補充、構成、判斷作用，是人之主動所造成。王秀雄《美術心理學》，臺北：臺北市立美術館，1991 年 11 月修訂版，頁 121。

完整的知覺感受。這其間歷經了「物理」→「神經生理」→「感
覺心理」→「知覺心理」四個階段，以及三次「轉換」。每一
階段和每一次轉換，都包含了審美主體對審美對象信息的選擇
和意識自身的建構過程。經過多次選擇與建構所形成的反應，
也早已不是審美對象的「鏡像」，而是主體化了的審美形象。

　　人的視知覺對建築的形體、光影和色彩具有選擇性與注
意力，具有把建築這一個「知覺對象」從其周圍的背景中浮
現出來的能力，故所有的「視覺存在」，乃是一種「視覺行動」。
有了這種「視覺行動」，藝術創作者才能把知覺對象作為藝術
的素材，表現出富有動感且具有生命力的作品；[147]也才能依
據人類視覺觀看的原理，善用構圖、造形、對比、協調、律
動等元素特性，安排適當的「視覺路徑」，引導讀者的視覺自
覺或不自覺地依循這個有秩序、有規則的組織系統，進入可
觀可賞之處。[148]因此，想要對建築審美形象作整體把握，實
有賴於「視覺」這一相當重要的「空間知覺」。

　　劉育東探討「建築的涵意」也指出，美的事物之所以感
人，乃是先透過我們的「視覺系統」對建築形體作一番打量，
才能有下一階段心靈審美上的感受。[149]徐明福引述德國史學家

147　王秀雄《美術心理學》，頁 121-126；劉思量《中國美術思想新論》，臺
　　北：藝術家出版社，2001 年 9 月初版，頁 30。
148　如梁思成談「建築的結構與質感」即指出，無論是從水平方向或垂直方
　　向看，中國建築都有它的節奏與韻律，而這一節奏與韻律是構成建築藝
　　術形象的重要因素。梁思成《凝動的音樂》，臺北：新新聞文化事業公
　　司，2000 年 7 月初版 1 刷，頁 41-42。
149　心理學家的研究指出，我們肉眼很喜歡穩定的建築形式。這樣的特性反
　　映在建築美感的因素上，就是視覺上的平衡。劉育東《建築的涵意》，
　　臺北：胡氏圖書出版社，1996 年 8 月初版 1 刷，頁 70。

Paul Frankl 的觀點說明，一旦我們將「視覺意象」再詮釋成一種「形體」的概念，我們就能從「存於其中」的「空間」形式，讀到它的目的與內涵，進而掌握它的精神與意義。[150]

　　至於「視知覺」如何發揮它在建築審美中的功能，汪正章《建築美學》以為主要是透過「整體性的組織功能」、「選擇性的分辨功能」與「簡約性的調節功能」，去感知建築物自身造型與各部分比例關係的完整形象；然後在把握整體美的同時，選擇建築中最引人注目的光影、明暗、色彩等部分進行重點觀照；並將審美心理反應，簡約為「完美型」的「滿足感」或「反常型」的「刺激感」。[151]

　　構成空間知覺的感覺基礎，除了視覺，尚需聽、觸、味、嗅等感官的各司其職，以接收來自外界不同特質、不同存在形態的信息刺激，產生各種不同的感覺，形成各自有別的知覺，引起一定的情感反應。各種感覺之間，在一定條件下，又可相互聯繫、滲透、挪移，一個感官響了，另一個感官也跟著起了共鳴，形成「通感」。[152]王振復《建築美學》即以為建築形象的「音樂感」，與「通感」有關。它是審美主體的審美感受、情緒與意識，從「空間性」向「時間性」的「挪移」，蘊含著與音樂美相通的、以數的比例和諧為基礎的「節奏」與「旋律」。因此當建築形象出現於眼前時，原已存儲在審美

150 徐明福《台灣傳統民宅及其地方性史料之研究》，頁 13。

151 完形心理學所揭示的整體性視覺特徵表明，視覺思維並不是感性要素的機械複合，局部相加不等於整體。作為視知覺中的整體物象，不但超出組成它的各部分之和，而且知覺整體中的局部也不同於原來意義的「局部」，整體必然賦予其局部以新的涵意。汪正章《建築美學》，頁 217-229。

152 李元洛《詩美學》，臺北：東大圖書公司，1990 年 2 月初版，頁 516。

主體心中的音樂情緒、意識也隨之活躍，引發聯想，再現某種同眼前的建築形象相應的音樂感，從而形成一種更深層次、抽象化的美感。[153]

　　李澤厚〈審美與形式感〉指「一切所謂『移情』、所謂『通感』、所謂『共鳴』非他，均此之謂也」[154]。經由聯想，物我產生了移情，進而因感通而產生共鳴。RUDOLF ARNHEIM《藝術與視覺心理學》把這種現象，歸結為外在世界的力（物理）與內在世界的力（心理）在形式結構上的「同形同構」或「異質同構」，所以才能主客協調，物我同一，從而在相映對的對稱、均衡、節奏、韻律、秩序、和諧中，產生審美愉悅。[155]

　　一切美感經驗多含有這種移情的作用，多是在對象中投入感情，在審美時深刻而直接地掃盡一切攪擾的雜念，一心沒入對象的觀照裡，[156]故汪正章明言「生理」、「心理」、「情思」是構成建築審美活動的三部曲。它訴諸建築的「物理形式」獲得生理性機能快感，藉助建築的「愉悅形式」獲得心理性審美快感，藉助建築的「有意味的藝術形式」獲得情思性審美快感。它同時也是人的多種感覺在生活與審美實踐中建立了特殊聯繫的結果，通過對建築的某種「移情」、「感通」而產生。寓「形」以「樂」，寓「形」以「情」，更寓「形」

153　王振復《建築美學》，臺北：地景企業公司，1993 年 2 月初版，頁 83-85。

154　李澤厚《美學論集》，臺北：三民書局，2001 年 8 月初版 2 刷，頁 730。

155　RUDOLF ARNHEIM 著、李長俊譯《藝術與視覺心理學》，臺北：雄獅圖書公司，1982 年 9 月再版，頁 37-39。

156　陳雪帆《美學概論》，臺北：文鏡文化事業公司，1984 年 12 月，頁 104-106。

以「思」。既「悅目」，又「賞心」。[157]

厲鶚（1692-1752）〈秋日遊四照亭記〉：「獻於目也，翠
潋澄鮮，山含涼煙。獻於耳也，離蟬碎蛩，咽咽喁喁。獻於
鼻也，桂氣晻薆，塵銷禪在。獻於體也，竹陰侵肌，痟瘅以
夷。獻於心也，金明瑩情，天肅析酲。」[158]他調動了所有感
官，從淺層之感覺，上升為知覺，再到思維，繼而引發直觀
喜愛之情。綜合了形、聲、香、味與身體感受等多種形態的
時空藝術，在很大程度上也仰賴這種全身心的協同欣賞。一
如《列子・黃帝》所言：「眼如耳，耳如鼻，鼻如口，無不同
也，心凝神釋。」各種知覺在審美感受中相互挪移、轉化與
滲透，使聲音有形，流水飄香，濃香著色，顏色知暖，最後
匯歸為心覺，獲得內在之統一，直抵「情」與「景」合、「意」
與「境」渾、「境」生「象外」之境。[159]

（三）讀者的悟性與學養

李美蓉《視覺藝術概論》引李奧・托爾斯泰（Leo Tolstoy）
觀點指出，創造者將自己的理念與情感，藉由動作、線條、
色彩、聲音或文字等為媒介創造出藝術形式，傳遞給讀者，
引發共鳴；故讀者若要瞭解藝術，必具「閱讀力」。[160]然「閱

157 汪正章《建築美學》，頁 204-205。

158 〔清〕厲鶚《樊榭山房集》，臺北：台灣商務印書館，四部叢刊集部，
　　上海涵芬樓景印，頁 252-253。

159 劉天華《園林美學》，臺北：地景企業股份有限公司，1992 年 2 月初版，
　　頁 154；葉朗《中國美學的巨擘》，臺北：金楓出版公司，1987 年 7 月
　　初版，頁 112。

160 李美蓉《視覺藝術概論》，臺北：雄獅圖書股份有限公司，1995 年 9 月
　　2 版 1 刷，頁 41。

讀」鑑賞力並非天生，它需要訓練與思考。訓練過的眼睛，陳維祺《省思建築：尋找詩性的智慧》指其具有一顆去尋找「秩序和內在結構」的「心」，以瞭解形式、結構背後所隱含的意義、特色及風格。[161]

　　建築的本質因素，並不是可以清楚描述的具象，它常是一種類比與領悟。[162]從美學欣賞的角度來看，讀者根據自己的生活經驗、藝術修養，探索合院建築所形成的各式時空結構（「多」），經由聯想、想像化為自己抽象的情感與思想，領會其「象外之象」、「韻外之致」，是一種「再創造」的審美歷程。意境，不能脫離讀者的審美活動而存在，也不能離開讀者的審美聯想與想像而存在。它誕生於作者的創造，延續於讀者的想像之中。[163]

　　羅曼・殷格頓（Roman Ingarden, 1893-1970）《文學的藝術作品》就特別標出一個「未確定性」觀念，來闡釋文藝作品的本體存有。文藝作品既不存在「客體世界」，也不在主觀理念中，讀者唯有逐步將作品中的「未確定區域」（sports of indeterminacy）填補或「具體化」（concretize），才能從現象的「純粹意向性」（pure intentionality）中獲其「本體存有」。[164]因此讀者需馳騁聯想、想像，突破有限時空的困境，力求還原「意」之深厚與博大。這種彌合罅隙的「補白」[165]手法，

161 陳維祺《省思建築：尋找詩性的智慧》，頁 132。
162 同上註，頁 9。
163 李元洛《詩美學》，頁 161-209。
164 王建元《現象詮釋學與中西雄渾觀》，臺北：東大圖書公司，1988 年 2 月初版，頁 62-64；葉太平《中國文學之美學精神》，臺北：正中書局，1994 年 12 月臺初版，頁 305-328。
165 笪重光〈畫筌〉：「空本難圖，實景清而空景現；神無可繪，真境逼而神

不是湊合或拉扯，而是站在「悟性」這一個更高的視點上，把握其原質美。[166]

　　審美主體對審美客體的本質與規律（整體與部分）有所認識、體驗與把握，而產生新思想、新形象的直覺思維活動，中國古代美學稱之為「悟」或「妙悟」[167]。「悟」，是一種調動和集中了感覺、知覺、情感、體驗、想像、直覺等心理要素的穿透性能力，能夠跨越時空，直探作品的核心。錢鍾書《談藝錄》引〔宋〕陸桴亭的話說：「人性中皆有悟，必工夫不斷，悟頭始出，如石中皆有火，必敲擊不已，火光始現。」[168]故「悟」必以大量的生活積累、豐富的文化修養、長期的藝術實踐等為基礎、前提；必得廣泛地學習、吸收與涵養，才能提高自己的審美素養與審美心理能力。

境生」，「虛實相生，無畫處皆成妙境」。「無畫處」，就是「空白」；「妙境」，就是讀者心領神會之所得。當作者驅動情感，馳騁想像，進行創作時，自會留下一道「空白」，誘引讀者進入他所創造的藝術境界之中，進行體驗、補充與再創造。創造性的欣賞觀、接受觀、補白觀，也因此成形。黃淑貞《辭章章法四大律研究》，臺北：文津出版社，2007 年 1 月初版，頁 206-209。

166 西方對「悟性」的詮釋，與中國有些微的差異，其本義為智力、理解力、判斷力，指處於感性與理性之間並跟二者並列的一種認識能力或認識階段。康德（Immanuel Kant）著、宗白華譯《判斷力批判》上卷，北京：商務印書館，1987 年 2 月北京 4 刷，頁 35；夏之放《文學意象論》，頁 175-177。

167 「悟」的發動，一是依賴自然萬物的激發感應，二是依賴人腦（心、本性、真如、元神等）預設的「本體信息」或「潛意識」的驟然覺醒。由於二者的交互作用，因而迸發出詩性的智慧。「悟」的拈出，標誌著審美活動主體的高度覺醒；審美活動進展得越深入、越成功，在審美主體的思維活動、心理過程中，就越能體現這種「內心直覺體驗」。錢谷融、魯樞元《文學心理學》，臺北：新學識文教出版，1990 年 9 月臺初版，頁 53；陳望衡《中國古典美學史》，長沙：湖南教育出版社，1998 年 8 月 1 刷，頁 657。

168 錢鍾書《談藝錄》，香港：龍門書局，1965 年 8 月，頁 116。

　　〔宋〕吳可〈學詩詩〉：「學詩渾似學參禪，竹榻蒲團不計年。直待自家都了得，等閒拈出便超然。」「等閒拈出」的超然悟境，是以「不計年」的參研爲前提。〔宋〕嚴羽《滄浪詩話》也強調「悟」的積累工夫：「先熟讀《楚辭》，朝夕諷詠以爲之本；及讀古詩十九首、樂府四篇，李陵、蘇武、漢、魏五言皆須熟讀，即以李、杜二集枕藉觀之，如今人之治經，然後博取盛唐名家，醞釀胸中，久之自然悟入。」[169] 由「朝夕」、「熟讀」、「醞釀」，至「久之自然悟入」，可知「悟」雖是人人天生本具，仍需後天學養的厚植。

　　在對審美對象進行縱深觀照這一個議題上，傳統美學有一個由先秦之「觀」到魏晉之「味」、再到宋代之「悟」發展過程。「悟」與「味」的對象，都是難以「形」求的神韻。「味」，指「悟」的前一階段；「悟」，則指「味」的後一階段。〔宋〕范晞文《對床夜語》：「咀嚼既久，乃得其意。」「咀嚼」，即體味、品味。也唯有「得其意」，才能「悟入」。[170]

　　「道」，「無邊際之可指」，「無四隅之可竟」，「無難易遠近之可言」（翁方綱〈神韻論〉）。爲傳達「道」所說出來的「話語」並非「道」本身，而是對學道者的「引」、「助」，「引」、「助」讀者去「悟道」。因此，讀者唯有「無聽之以耳，而聽之以心；無聽之以心，而聽之以氣」（《莊子‧人間世》），唯有以自己的「神」與審美對象的「神」匯合感應，才能抵達

169　〔清〕何文煥輯《歷代詩話》，臺北：漢京文化事業公司，1983 年 1 月初版，頁 687。

170　張法《中西美學與文化精神》，臺北：淑馨出版社，1998 年 10 月 1 刷，頁 327-329。

「悟」境。

　　無論是《老子》「天地萬物生於有，有生於無」中的「無」，或《莊子》的「心齋」、「坐忘」、「虛室生白」、「唯道集虛」，以及禪宗的「空」、「妙有」，讀者若要體認這形而上的「希音」、「妙道」，就必須「悟」。「大抵禪道惟在妙悟」（嚴羽《滄浪詩話》），詩道、建築之道等，亦在「妙悟」。一個「妙」字，使得「審美心理」帶有更大的模糊性、朦朧性、虛空性，也帶來更獨特、豐富的審美愉悅。於是由「觀」而後「味」，玩味既久，自然「悟入」。這種內心直覺體驗，其物理時間雖只是短暫的一瞬，其心理時間卻是深遠綿長。一如世尊拈花，迦葉微笑，瞬間悟入此中的「妙諦微言」。[171]

二、審美的原型與變型

　　人對建築各種時空結構（「多」）的審美活動與審美判斷，主要是通過「視知覺」進行。[172]視知覺又存在著「知覺力」和對於「力」之結構的組織、構建，故魯道夫・阿恩海姆（Rudolf Arnheim, 1904-2007）的研究指出，「力」之式樣與結構，對於藝術具有極重要的意義；甚且，視知覺「完形傾向」理論、「視覺思維」理論以及藝術表現理論等，也都是建構在「力」

171 李元洛《詩美學》，頁 211-269；李浩《唐詩的美學詮釋》，臺北：文津出版社，2000 年 5 月 1 刷初版，頁 114-135；葉太平《中國文學之美學精神》，頁 231-267。

172 沈福煦《人與建築》，臺北：臺北斯坦出版有限公司，1993 年 3 月初版 1 刷，頁 288。

的理論基礎上。[173]

　　汪正章《建築美學》也以為「物理時空」中的每一個建築元素，都是一種「力」之樣式的呈現，然後在人的「心理時空」中找到「同構同形」的對應關係。例如一座立面對稱的建築之所以顯得均衡穩定，乃是因為各種「力」之樣式的自我均衡，並在人的視知覺中喚起相應的「力」之均衡意象。至於不對稱建築，則會向「物理場」四周發出具「傾向性」的張力，從而與鄰近建築或其他自然物象構成「力」的動態平衡，然後在人的視知覺中喚起相應的「力」之均衡意象。若依「力」之原理，衡量建築視知覺的「整體性」、「選擇性」、「簡約性」三種審美特性，則可以發現：因「力」之呈現與感知所形成的整體平衡，視知覺得以把握建築的「整體性」；藉助於「圖」與「底」的相互力動作用，把建築圖形從其背景中「向前推移」，使「圖形」得以被視知覺「選擇」、「分辨」；進而藉助於「簡單」與「複雜」兩種形式之「力」的平衡勢態，「簡約性」功能可以取得不同的審美效果。[174]以此可知，「力」或「動力」在視覺思維中的創造性功能。

173 寧海林指出，阿恩海姆在其著作中主要使用過「forces」、「tensions」、「dynamics」、「power」等四種「力」的概念。「forces」是「力」，指由視覺物件的形狀和構形所生成的力。「tensions」是「張力」，指物體間或物體各部分之間的聚合力，有強度但沒有方向。「dynamics」是「動力」，指在視覺物件中知覺到的有方向性的張力，它的載體是向量（vectors）。「power」是「力量」，主要是指視覺式樣本身及其組合所形成的視覺衝擊力。「力」這個核心概念貫穿於他其美學思想的始終，但在其思想發展的三個階段，「力」的概念實有微妙而重要的變化。《阿恩海姆視知覺形式動力理論研究》，北京：人民出版社，2009 年 8 月 1 版 1 刷，頁 47-71。

174 汪正章《建築美學》，頁 231-232。

　　視覺本來僅蘊含「靜」的形態，因造形上的動感，存在於造形本身，所以由於題材之暗示，不知不覺中會有某種「運動」的聯想，附加在視知覺上。[175]因此魯道夫‧阿恩海姆（Rudolf Arnheim, 1904-2007）《藝術與視知覺》進一步指出，眼睛能看到「運動」的先決條件，就是兩種系統互相發生「位移」（含「移位」與「轉位」）。[176]若再從《周易》的宇宙觀來看，「一陰一陽之謂道」（〈繫辭上傳〉），陰陽本身即是「動力」，[177]是宇宙萬物不斷運動變化的根源。〈繫辭上傳〉：「剛柔相推而生變化。」「變化者，存乎運行。」[178]陰陽推移，隨時位而變易，萬物恆處於易道本體無限動能之流進中，恆向其對待面推移、轉化，因而在一連串的變動歷程中，形成「移位」與「轉位」。[179]

　　以此，宗白華指中國繪畫所表現的境界，即根植於《周

175 視覺力量的現象，其實是一種錯覺，是由靜止的影像、物體或是相當數目的並排元素所構成的律動感。視覺力量的產生有多種方式，「點」本身的位置即可造成一種視覺力量；「形」也是，特別是「點」與「形」具有方向性特質時。「線」也能造成運動效果，當線條以方向性的方式組合時，可以產生不同的速度感。當我們在觀看時，眼睛會不時的對視覺力量的呈現作出潛意識的反應。視覺的力量使景像具有動感，並可從環境形貌中跳顯出來。賽蒙‧貝爾（Simon Bell）著、張恆輔譯《景觀學中的視覺設計元素》，頁84-87。

176 〔美〕魯道夫‧阿恩海姆（Rudolf Arnheim）著、滕守堯、朱疆源譯《藝術與視知覺》，成都：四川人民出版社，2001年3月1版1刷，頁572-582。

177 熊十力《十力語要》，臺北：明文書局，1989年8月，頁13。此外，吳怡也提出「在《易傳》作者的眼光中，天道的生生不已，是由於陰陽的變化，而陰陽之所以能相推，能交感，而創生萬物，顯然是有宇宙的動能的支配，其實陰陽本身就是一種動能，後代易學家把陰陽解作氣，也就是指的動能」的一致見解。《中庸誠的哲學》，臺北：三民書局，1993年10月5版，頁61。

178 孫星衍《周易集解》，上海：商務印書館，1936年6月初版，頁539。

179 黃淑貞〈《周易》「移位」、「轉位」論〉，《孔孟月刊》第44卷第5-6期，2006年2月，頁4-14。

易》的宇宙觀，根植於生生不已的「陰」、「陽」二氣所織成一種有節奏的生命；乃至做爲中國「畫心」的老莊及禪宗思想，也不外乎反求於己身的心靈節奏，以體合宇宙的生命節奏。[180]李澤厚談「形式美」的產生時也指出，它不僅是物質材料（聲、色、形等）與視聽感官的聯繫，更是與人的運動感官的聯繫。於是對象（客）與感受（主）、物質世界與心靈世界，皆處於不斷的運動過程中。美和審美，也是如此。[181]

　　美感既源於人類心靈的律動，心靈又與客觀永恆存在的理念緊密結合，所以心靈的兩個最主要的特徵，就是「生命」與「運動」。它本身即是「動因」，推動著自身，恆處於「律動」中，逐步導向永恆之美。[182]因此心靈對運動的感知和眼睛對運動的感知一樣，也需具有兩種系統互相發生「位移」（含「移位」與「轉位」）這一先決條件，才能「看見」作品內部運動的速度、加速度與方向。

　　影響視覺的方向、尺度、密度、實體性、色彩等因素中，Simon Bell 以爲當屬運動的「方向性」最重要，[183]形成有「順」有「逆」的「力（勢）」。[184]「力（勢）」由「陰」流向「陽」

180 宗白華《美學散步》，臺北：洪範書店，2001 年 1 月初版 6 印，頁 136。
181 李澤厚《李澤厚哲學美學文選》，臺北：谷風出版社，1987 年 5 月，頁 503-504。
182 生命在於運動與活力，運動與活力意味著生命過程。楊深坑《柏拉圖美育思想研究》，臺北：水牛圖書公司，1987 年 2 月再版，頁 97-100。
183 賽蒙・貝爾（Simon Bell）著、張恆輔譯《景觀學中的視覺設計元素》，頁 134-135。
184 塗光社：「『勢』有『順』有『逆』。『順』指其運動方式和取向與審美主體的心理傾向或思維習慣協調一致，能使欣賞者有意氣宏深盛壯、淋漓暢快的感受；『逆』則是其運動方式和取向與審美主體的心理傾向或思維習慣相抵觸、相違背，於是波瀾陡起，衝突、騷動和搏擊成爲心態的主導方面。」《因動成勢》，南昌：百花洲文藝出版社，2001 年 10 月 1 版 1 刷，頁 256。

（陰→陽）的「順向」移位，形成的是「原型」。由「陽」流向「陰」（陽→陰）的是「逆向」移位，它與「合順、逆為一」的轉位，形成的是「變型」。[185]

　　先就合院建築時空藝術結構（「多」）中的「原型」來說。中國傳統民居既講求審美上的邏輯，也講求禮制上的秩序，[186]運用「軸線」與「對稱」原則，形成一種「基律」或「基調」，掌握構圖型態與所有組織元素，創造空間秩序。因此當視線或心靈之眼順隨縱橫軸線，「由主而賓」、「由內而外」、「由近而遠」、「由低而高」、「由小而大」、「由底而圖」、「由昔而今」、「由虛而實」流動時，視知覺或心靈所產生的「力（勢）」，也會由「陰」流向「陽」（陰→陽），形成順向移位的「原型」結構，展現時空的廣延性。此種「齊一」的組合形式，極其簡單，會產生「反復」的節奏，深具簡純美感。[187]

　　「原型」有其特定涵義，本指原始思維意象原型，多存於原始神話中。「原型」藝術的復現思維，又包含兩個層面。一是文化人類學、原始思維學上的「神話」原形複製；二是將「原型」加以泛化，稱本初意義上的意象爲「原型」，如陶器上的長形、方形、圓形、菱形等，即造型藝術中最原始的「形」的概念。「原型」意象復現的頻率高，密度大，範圍廣，增強了審美素質的厚度，也使得個人抒情具有深厚歷史文化的傳統意識。[188]

185 仇小屏〈論章法結構的原型與變型〉，收入《第五屆中國修辭學論文集》，臺北：洪葉文化公司，2003 年 4 月，頁 405-440。
186 王其鈞《中國傳統民居建築》，頁 191-196。
187 陳雪帆《美學概論》，臺北：文鏡文化事業公司，1984 年 12 月重排，頁 60-62。
188 吳功正《中國文學美學》，頁 341-343。

　　當人的定勢經驗、慣性思維與外在現象完全契應時，心理會因此獲得審美愉悅。但人又具追逐新奇的本性，審美知覺也遠比普通感官知覺複雜，因此原型意象的重複顯現，容易形成思維的疲勞。知覺認識也不是一種簡單、直接、純粹感性的反射，而是一種多樣性交織的創造活動，於是「審美變形」合乎人之心理流動性的要求。審美知覺具有選擇性，人可以從不同的角度去觀察、知覺審美對象，因此對同一審美對象的知覺角度、方向轉換以後，藝術時空的內容也隨之發生質與量的變異，體現其不確定性、可變性、模糊性、多義性等特質。[189]

　　因移情作用，形式結構在發展過程中積澱了許多約定俗成的內容，由生理上升為心理，產生情感的「原型」。然建築時空結構千姿百態，人的情感也多種多樣，因而形成複雜的情感語言。[190]一如沿軸線發展的合院建築群，格局方整，規則森嚴，貌似單調；但軸線又發揮引導作用，引導視線或心靈之眼由注視中的某一部分移轉至另一部分，形成自由靈活又千變萬化的「審美變形」。

　　因此，就合院建築藝術時空中的「變型」來說，它會形

189 常見的時空變形：一是原型的伸縮，其中，以藝術時空對現實時空的凝縮最為常見。二是原型的交錯，即打破現實時空所具有的連續性和延伸性，將其切割成若干獨立的部分，交錯而出，從而造成特殊的表現效果。傳統文學中常用的倒敘、插敘、補敘、分敘，都包含這種時空交錯的因素。三是原型的重組，重組指的是將不同時空的事物集中在同一時空出現，從而造成一種特殊的時空。胡有清《文藝學論綱》，江蘇：南京大學出版社，2002 年 7 月 6 刷，頁 185-186；邱明正《審美心理學》，頁 154。
190 沈福煦《人與建築》，臺北：臺北斯坦出版公司，1993 年 3 月初版 1 刷，頁 162。

成「由賓而主」、「由外而內」、「由遠而近」、「由高而低」、「由大而小」、「由圖而底」、「由今而昔」、「由實而虛」等逆向移位結構，以及「近、遠、近」或「遠、近、遠」、「內、外、內」或「外、內、外」、「低、高、低」或「高、低、高」、「圖、底、圖」或「底、圖、底」等「轉位」結構。如王其鈞談中國傳統民居的「序列設計」即指出，平面序列一再發展次要高潮，以阻滯主要軸線的發展，可帶引視覺形成「左→右→中」或「右→左→中」的流動變化。採穿過兩或三個庭院的手法來趨近主要高潮，可形成「低→高→低」或「高→低→高」的台階變化及思緒起伏。建群格局所形成的「小→大→小」或「大→小→大」變化，又帶給人一種「懸念」及「想像」，將意境推展得更為深遠。[191]

　　審美變形就是知覺變形，是對既有知覺定勢的「逆向移位」或「轉位」，兼有兩層意涵。一是審美對象的物理時空沒有發生變化，只是人的視角產生變換；二是在審美觀照過程中，審美知覺有意地對賓主、內外、遠近、左右、高低、圖底、今昔、虛實等時空藝術進行轉換，充分滿足「尚奇」、「尚變」的求新求美心理。[192]

　　「力（勢）」由「陽」流向「陰」（陽→陰）的「逆向」移位，一樣會產生「反復」的節奏美感。「轉位」所形成的「往復」（合順、逆為一）運動，「力（勢）」會由「陰」流向「陽」再大力拉回「陰」（陰→陽→陰），或由「陽」流向「陰」再大力拉回「陽」（陽→陰→陽）。無論是就時間的延續或力的

191　王其鈞《中國傳統民居建築》，頁187。
192　吳功正《中國文學美學》，頁258-275。

變化，其參差往復、強烈鮮明的節奏，比起單純的「反復」，較爲明顯，變化也較爲劇烈。而且，在「客觀物象」→「心理表象」→「審美意象」→「藝術形象」的發展歷程中，每一階段的轉換，都歷經了一次新的變型。對稱、均衡、連續、間隔、重疊、單獨、粗細、疏密、反復等「多樣」的形式美，也逐漸被審美主體自覺地掌握。[193]

　　另一方面，人的知覺完成趨勢是從「非完形」到「完形」，審美變形的最終目的也是達到「完形」。它包含「重構」與「創造」，促使讀者經由補充與再創造，將審美變形體塑爲結構完形。因此，從知覺的審美變形到知覺的審美完形，構成一個動力結構，深具審美張力與彌散力。由「事象完形」→「審美變形」→「審美完形」，也形成一個完整的、包含創作（作者）與接受（讀者）的動力整合系統。[194]以此，Simon Bell 指視覺力量的作用，又具有形成「對比」或「調和」的特性。[195]

　　「對比」與「調和」，是兩相對待之概念或結構，反映了宇宙人生事類、物類基本的邏輯關係，它形成了「多樣」的「二」。〔清〕沈詳龍《樂志簃筆記》：「太極兩儀，文法之源」，「或反正，或高低，或前後，兩兩對待，是謂陰陽。」[196]於是由賓主、內外、遠近、高低、大小等「多樣」的「二」，可再提升爲「陰陽二元」中兩相對待的「二」，以發揮徹上（「一（0）」）徹下（「多」）的功能。如此一來，便形成了由「多」

193　李澤厚《美的歷程》，臺北：元山書局，1986 年 8 月，頁 27；胡有清《文藝學論綱》，頁 182。

194　吳功正《中國文學美學》，頁 274-275；邱明正《審美心理學》，頁 29。

195　Simon Bell 著、張恆輔譯《景觀學中的視覺設計元素》，頁 84-87。

196　王葆心《古文辭通義》，臺北：臺灣中華書局，1984 年 4 月臺 2 版，頁 45。

而「二」的通則。

三、豐富多樣的美

亨利‧華登（Henry Wotton, 1568-1639）以爲優質建築需具「實用」、「堅固」與「美感」三個條件。[197]奈爾維（Pier Luigi Nervi, 1891-1979）指建築現象具有符合「物理結構」的客觀要求，以及誕生一種主觀的情感的「美學」等兩重意義。[198]沈福煦也以爲人對建築的情感主要來自兩方面，一是把對生活本身的感情直接溶鑄於建築形象中，二是來自藝術諸門類間的橫向作用。[199]所以除了「實用性」功能，建築一如雕塑，也會利用空間、量感、質感、線條、色彩等元素來達到「美學」價值，成爲由「力學」與「美學」共同創作的藝術。[200]

追求美學價值的建築，沒有語言文字，它只能倚賴實體使「意圖」具有立足點，只能藉由時空形式以暗示其內在含

197 魏滔‧黎辛斯基（Wirtold Rybczynski）著、楊惠君譯《建築的表情：建築風格與流行時尚的演變》，臺北：木馬文化出版社，2005 年 10 月初版，頁 18。
198 王其鈞、謝燕《現代室內裝飾》，臺北：博遠出版公司，1992 年 9 月初版，頁 6。
199 人本主義心理學（Humanistic Psychology）以爲人的心理基本特徵，是由低而高依次發展而成。基礎層次爲生理動機或生理需求，然後依次爲安全、歸屬、尊重、認識、審美等需求，直至最高的自由創造。唯有高級需求得到滿足，才能使人產生更深刻的內在幸福感與豐富感。建築形象所傳達的感情性質，決定了建築的語言，它可直接由知覺（心理的）深入到情感（美學的）。沈福煦《人與建築》，頁 153-154。
200 梅聖俞：「作者得於心，覽者會以意。」建築審美活動一如讀詩，體驗到了詩的美，卻難以完整明確的描述。合院時空藝術之美，是自然美與藝術美的完善結合，予人感性的、直覺的、朦朧的感受。王其鈞《中國傳統民居建築》，頁 5；李美蓉《視覺藝術概論》，臺北：雄獅圖書股份有限公司，1995 年 9 月 2 版 1 刷，頁 193。

義，[201]形成一種「有意味的形式」，喚起一種特殊的審美情緒。[202]由於「內容」向「形式」轉化的過程，同時也是「內容」自身各元素的「排列方式」與「組合結構」得到確定的過程；所以「形式」是「內容」的存在方式，也是一種結合關係的表述，「內容」之規律與框架的揭示。它具有某種共通性。[203]

　　這是因為人們感受外物刺激與形成主觀反應的生理機制，基本上是相同的。人們的心理結構與心理活動的規律有了共通處，作為特殊而又複雜的審美心理，自也會體現出某些共同性。尤其是在對「形式」的審美感知中，常隨審美對象的賓主、內外、遠近、大小、高低、今昔、虛實等形式、結構、運動，自覺或不自覺地作出「模仿」（「移情」）反應，形成各種時空結構。[204]因此陳維祺《省思建築：尋找詩性的智慧》以為走出形式表象，尋找那深植於建築背後所蘊藏的共通本質，是理解建築美學必要思考之路。而建築的本質因素與其他藝術形式又有諸多共通處，所以透過「藝術類比性」，汲取其他領域的藝術形式，可揭示建築藝術時空所蘊含

201 建築本身只是一種物質現象，僅能以朦朧的信息符號來暗示其觀念，僅能以外在形式去暗示其內在意義。此種象徵型藝術，可以把單純的客觀事物或自然環境提升到一種美的藝術。至於形式產生意義與感動的因素則相當複雜，或來自視覺心理，或緣自意象所傳達的信息，或與歷史根源有關。沈福煦《人與建築》，頁126-127；陳維祺《省思建築：尋找詩性的智慧》，頁135。

202 作者的心靈隨著外在對象的審美把握而有規律、有節奏的運動，這種心靈的律動及其節奏，必然體現於一定的形式之中，即必然要求有它的形式的表現，故形式是內容的表象與概括。杜書瀛《文藝創作美學綱要》，頁67。

203 杜書瀛《文藝創作美學綱要》，頁66。

204 李澤厚《李澤厚哲學美學文選》，頁503-504。

的「音樂性」、「雕塑性」與「繪畫性」美感。[205]

藝術時空消除了自然時空與現實時空的限制，往「時空的多向度」、「時空的模糊性」、「虛的時空」三個方向發展，並因「力」之作用，產生移位、轉位，形成原型與變型等種種時空設計，具再創造性、靈活性與多樣性的特點。[206]

美的本質是愉悅的感情，它一方面要求謹嚴的秩序，將構成形式美的材料，按照一定的規律組合起來；一方面又要求變化，以取得「多樣」的審美特性。[207]故劉育東稱「建築美感」的要素，包含了比例、尺度、色彩、質感、平衡、對稱、變化、對比、韻律、統一；[208]王其鈞也指中國傳統民居的式樣、材料、結構與節奏韻律構成，窗櫺、門窗、鋪地、欄杆等藝術表現方法的選擇，深具「序列」、「一致」、「均衡」、「韻律」、「對比」、「對稱」的藝術語言，形成「疏密得當」、「虛實相生」、「外實內靜」、「內外通透」、「樸實淡雅」、「華麗裝飾」、「麗而不俗」、「氣韻生動」、「音樂旋律」、「詩情畫意」諸美。[209]

徐明福指出，量化的實體在構築的過程中，同時也會考量比例、線條、材料、質感、色彩、光線、虛實、凹凸等視覺語彙的運用，再透過人的視覺或感知，對此建築形象產生

205 陳維祺《省思建築：尋找詩性的智慧》，頁9。

206 潘其添〈咫尺之圖，千里之景：藝術時間和藝術空間〉，收入《藝術與哲學》，上海：上海文藝出版社，1989年4月1版1刷，頁32-35。

207 無論是設計或組織的形式與結構，其形成都是由基本元素以無窮盡的排列組合變化得來。小形研三、高原榮重《造園藝匠論》，頁188-190。

208 劉育東《建築的涵意》，臺北：胡氏圖書出版社，1996年10月2刷，頁60。

209 王其鈞《中國傳統民居建築》，頁15、187-204。

某種整體意象。不僅予人形式上的審美享受，並牽動人的情感神經，區別、感受不同建築類型所獨具的風格。[210]汪正章指這正是建築美「感人」之處，既在其「理」，又貫乎「情」，形成中國建築一個鮮明的藝術特點。於是點、線、面、體等「幾何美」法則，聯繫分隔、比例尺度、節奏韻律、多樣統一等「構圖美」法則，色澤質感、紋樣肌理等「外飾美」法則，氣氛、情調、意境等「情感美」法則，都在具有美感形式的合院建築時空藝術中獲得體現。[211]

　　建築空間形象中的抑揚頓挫、比例結構及和諧變化，體現了「音樂性」的節律；藉由建築的立體感、體積感與光影感，可得「雕塑性」美感。建築二維立面的圖案、質感、色彩與比例，以及人「遊」其中所形成的長幅立體卷軸，引人在時間延續中體驗空間中的畫面，得「繪畫性」美感。所以合院建築「有機複合時空」所形成的美感形態，更加繁複、深邃，呈現更奇妙多變的動態效果。而且，「複合」中有「單一」，「單一」中有「複合」；「動觀」中有「靜觀」，「靜觀」中有「動觀」；「大」中見「小」，「小」中見「大」；「實」中有「虛」，「虛」中有「實」；既表現了時空形式的「動態美」，

210 徐明福《台灣傳統民宅及其地方性史料之研究》，頁 15。

211 汪正章指出：廣義而言，功能、經濟、材料、結構、邏輯、物理、生理、倫理、哲理等，構成了建築美的物質基礎與客觀基礎，從而支配著建築美的欣賞與創造，可納入理性範疇。狹義而言，建立在數學和幾何學基礎上的對稱均衡、比例尺度、秩序協調等形式美法則，反映了建築美的理性內容。建築美中的「情」，主要是指與人的情感、情態、情緒、情趣、心理等相關聯的非理性成分，它通過建築藝術時空形象與環境氛圍，藉助人的感知、聯想與想像所產生的某種感情信息。《建築美學》，頁 146-174。

也表現了時空形式的「變幻美」。[212]其層次之豐富，變化之多端，予人極高的審美享受。[213]

212 同上註，頁 203-205。

213 王其鈞指出，空間序列是建築藝術魅力之一種，空間序列的構成又是由建築平面所決定，展示一種特有的空間美感，用平面的變化顯露出內涵的豐富性和性靈的神奇美，也具有相當多的樣式。《中國傳統民居建築》，頁 35。

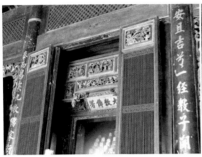

神龕上「九牧傳芳」匾額及「安」、「泰」為首的對聯，將時間由過去、現在指向「未來」。

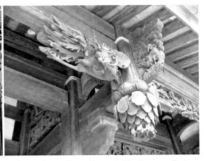

合院重視「生命」的特質，以「木構架系統」為主要結構形式。

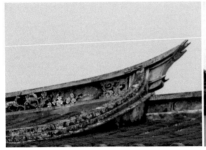

正脊成曲線向上揚起而尾端分叉為兩支的燕尾，為安泰古厝等南方建築所特有。

原本靜止的屋脊線條，在空間安排上已添入「時間」要素，形成時空的溶合。

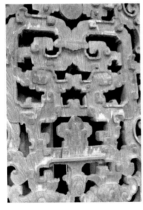

木質建材，符合「接納生氣」的建築風水，又予人溫暖、親切、舒適的觸感。

圓的木柱、圓的柱珠，形成「剛柔相濟」，恰與方形的礎石，形成的形象。

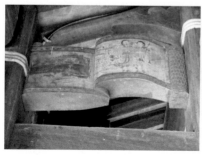

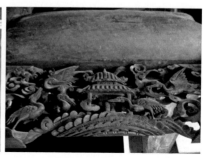

呈卷軸形式的梁上彩繪，因年久湮滅，已難窺原貌，形成「昔」與「今」的對照。

雕飾著水榭仙鶴的員光，恰與上方短梁，形成繁複與簡單、輕靈與厚實的「二元對待」語法原則。

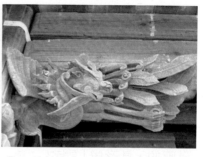

「堂」為待賓之所，應對、進退，及孝、弟、敬、信、慈等生活之教，都在這兒得到了啟發與成全。

「飛鳳雀替」誕生於作者的創造，延續於讀者的想像之中。讀者必具閱讀力，始能窺其內蘊。

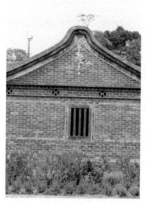

庭院中擺置盆景，人即可與天時合一。此種在欣賞自然時所得到的愉悅，包含了「德」的內容。

呈內凹形式的屋坡，流露出中國文化的特質與內涵，呈現與大自然同構的動態氣勢。

第五章　合院建築與「多、二、一（0）」結構：「二」

　　在「多、二、一（0）」邏輯原理的涵蓋下，陳滿銘指任何結構皆是取「二」以發揮徹上（「一（0）」）與徹下（「多」）的作用，呈現「二元對待」的關係。[1]由此，王鎮華指《周易》中的「陰陽」思想，最能解釋中國建築文化的整體現象。[2]

　　陰陽所根據的，即乾坤二元運行之得。乾坤，就形而上言，即陰陽；就形而下言，即剛柔。大體而言，與「陰」、「柔」對應的，易形成「調和」；與「陽」、「剛」對應的，易形成「對比」。[3]《周易》既隱含陰陽二元對待的意義，始終貫串著二元對待觀念的合院建築各種時空結構（「多」），也會形成偏近於「對比」或偏近於「調和」的二元對待關係（多樣的「二」）。

1 陳滿銘《章法學綜論》，臺北：萬卷樓圖書公司，2003 年 6 月初版，頁459-506。
2 王鎮華《中國建築備忘錄》，臺北：時報文化出版公司，1984 年 9 月 2 版，頁 97-99。
3 歐陽周、顧建華、宋凡聖《美學新編》，杭州：浙江大學出版社，2001 年5 月 1 版 9 刷，頁 81。又仇小屏：「『對比』會形成極大的反差，因此有強健、闊達、華美之感，所以趨向於『陽剛』；而『調和』則因質性之相近，產生優美、融洽、鎮靜、深沉等情緒，因此自然趨向於『陰柔』。」《古典詩詞時空設計美學》，臺北：文津出版社，2002 年 12 月初版，頁 329。

第一節 以異相明與以同相類

〈繫辭上傳〉：「一陰一陽之謂道。」陰陽爲天地化育萬
物之二大主力，[4]故《周易》以陰陽爲其一對基本概念，由此
陰陽二爻進而衍爲四象，由四象再衍爲八卦、六十四卦。[5]邵
雍（1011-1077）《皇極經世・觀物外篇》：「太極既分，兩儀
立矣」，「是故一分爲二，二分爲四」，「合之斯爲一，衍之斯
爲萬。」[6]它既具無限可分性，其分解又是對待的。[7]如朱熹
（1130-1200）《朱子語類》卷六十五：

> 陰陽有箇流行底，有箇定位底。「一動一靜，互爲其
> 根」，更是流行底，寒暑往來是也；「分陰分陽，兩儀
> 立焉」，便是定位底，天地上下四方是也。「易」有兩義：
> 一是變易，便是流行底；一是交易，便是對待底。[8]

4 由於陰陽二種勢力在對待往來中相起伏、互消長，故萬物在變化歷程所呈
　現的現象，常是此動則彼靜，動極則靜來。曾春海《易經哲學的宇宙與人
　生》，臺北：文津出版社，1997 年 4 月 1 刷初版，頁 182。
5 在《易傳》中，陰陽概念運用得很多。太極是宇宙未分的混沌狀態，相當
　於「氣」；「兩儀」即爲陰陽，是太極初分的形態。陳望衡《中國古典美學
　史》，長沙：湖南教育出版社，1998 年 8 月 1 版 1 刷，頁 179-180。
6 〔宋〕邵雍《皇極經世書》，臺北：中國子學名著集成編印基金會印行，
　1978 年，頁 320-321。
7 所謂「對待」，係指陰陽性質上的對立相待，如東陰西陽或南陽北陰，其
　分別是從同一件事象所區別出來的正反兩面相對立之現象。此類一事含具
　二面象的情況是萬物的普遍相。曾春海《易經的哲學原理》，臺北：文津
　出版社，2003 年 3 月 1 刷，頁 68。
8 〔宋〕朱熹《朱子全書・朱子語類》，上海：上海古籍出版社，2002 年 12
　月 1 版 1 刷，頁 2157。

又周鼎珩《易經講話》：

> 舉凡宇宙之一切實際現象，無不兩兩對待，以遂其化生之功用焉。[9]

闔者，闢之反；陰者，陽之對。如就八卦而言，「乾（天）」與「坤（地）」、「震（雷）」與「艮（山）」、「離（火）」與「坎（水）」、「兌（澤）」與「巽（風）」，正好形成四組兩相對待之關係，以呈現其簡單的邏輯結構。[10]《周易・說卦傳》：

> 天地定位，山澤通氣，雷風相薄，水火不相射，八卦相錯。（第三章）

> 神也者，妙萬物而為言者也。動萬物者莫疾乎雷，橈萬物者莫疾乎風，燥萬物者莫熯乎火，說萬物者莫說乎澤，潤萬物者莫潤乎水，終萬物始萬物者莫盛乎艮。故水火相逮，雷風不相悖，山澤通氣，然後能變化，既成萬物也（第六章）。

〈說卦傳〉的作者借助於八卦的「模式」，論述萬物在一定時空條件下生成變化之後，又進一步指出八卦之所以能生成萬物，就在於它所代表的八種基本物象各具有「對待統一性」，形成了兩相對待的二元關係。[11]將此八卦重疊，推演為六十四卦，雖更趨複雜，卻依然存有這種相對待的關係。

9　周鼎珩《易經講話》，臺北：榮泰印書館，1964 年 2 月臺初版，頁 192。

10　〈說卦傳〉：「帝出乎震，齊乎巽，相見乎離，致役乎坤，說言乎兌，戰乎乾，勞乎坎，成言乎艮。」以乾對坤，以坎對離，以巽對震，以兌對艮，即取其「對待」之義。周鼎珩《易經講話》，頁 187。

11　徐志銳《周易大傳新注》，臺北：里仁書局，1995 年 10 月初版，頁 643；戴璉璋《易傳之形成及其思想》，臺北：文津出版社，1997 年 2 月 2 刷，頁 171-173。

　　也正因「宇內萬有之變化，每有兩相對待之現象，使人、物、自然彼此之間，發生極密切之關聯；亦因此對待之律則，而變化不息，生生不已」。「此種若爲規律之自然法則，亦即天道之常。乃宇宙之所以爲變，以持其常度者也」。[12]故「陰陽二元」對待的觀念，構成中國特有的思維習慣；而美學範疇的構成必也是一個「對待型」的框架結構，如主與賓、內與外、近與遠、低與高、小與大、圖與底、昔與今、虛與實等，基本上都未超脫「二元對待」結構。[13]

　　若再進一步申論，則「二元對待」又可形成「以異相明」、或「以同相類」關係之「二元對待」。這可從韓康伯（332-380）《周易・雜卦傳》注得到印證：

> 雜卦者，雜糅眾卦，錯綜其義，或以同類，或以異相明也。[14]

　　〈雜卦傳〉的作者即採「以同相類」與「以異相明」這兩種觀點，把六十四卦作兩兩相偶的分配以闡釋其要義與特性。「二元對待」自成陰與陽而「相反相成」，以徹上徹下，形成結構之「調和性」（陰）與「對比性」（陽）。異類相應的聯繫，著眼於「對比性」；同類相從的聯繫，著眼於「調和性」。而「對比」與「調和」，又形成「二元對待」關係。然後兩者

12 胡自逢〈伊川論周易對待之原理〉，《孔孟學報》第 35 期（1978 年 4 月），頁 75。
13 吳功正《中國文學美學》，南京：江蘇教育出版社，2001 年 9 月 1 刷，頁 344。
14 〔魏〕王弼、〔晉〕韓康伯注、〔宋〕朱熹《周易二種》，臺北：大安出版社，1999 年 7 月 1 版 1 刷，頁 245。

彼此互動、循環、提升，形成所有變化的基礎。[15]

一、以異相明形成之二元對待

《周易・繫辭上傳》：「剛柔相摩，八卦相盪。鼓之以雷霆，潤之以風雨；日月運行，一寒一暑。乾道成男，坤道成女。」天地萬物的變動雖然多采多姿，但察其所以，不外乎對偶性因素的相互感應；乾坤、剛柔、日月、寒暑、男女等，正是對偶性因素相互配合與感應的基本模式。[16]朱熹（1130-1200）《周易本義》卷三：「六十四卦之初，剛柔兩畫而已，兩相摩而為四，四相摩而為八，八相盪而為六十四。」[17]由此可知，卦的結構，是對偶性因素配合的象徵；爻的變動，也是對偶性因素的相互感應。而人類社會與宇宙自然的根本規律，就展現於陰陽相對、相交、相和的關係中。關於此，唐君毅舉王弼之言加以論述：

> 王弼言「合散屈伸，與體相乖，形躁好靜，質柔愛剛，體與情反，質與願違」，純為自動的「動」恆與體質相乖違，即言此「動」恆往向于「異質」「異體」之異類者，求相感應。⋯⋯此亦即是人之可于不類見類，于異見同，「睽而知其類，異而知其通」，而得視之為一宇宙之原理或道之所在者。[18]

15 陳滿銘《章法學綜論》，臺北：萬卷樓圖書公司，2003 年 6 月初版，頁 236。
16 戴璉璋《易傳之形成及其思想》，頁 152-154。
17 〔魏〕王弼、〔晉〕韓康伯注、〔宋〕朱熹《周易兩種》，頁 234。
18 唐君毅《中國哲學原論・原道篇》，臺北：學生書局，1976 年 8 月修訂再版，頁 336-338。

　　由於「動恆與體質相乖違」，「動」恆向「異質」、「異體」
求相感應，於是人可於「不類」「見類」，於「異」見「同」。
這一「宇宙之原理」、「道之所在」，也見於《周易・雜卦傳》：

　　乾剛坤柔。比樂師憂。臨觀之義或與或求。……震，
　　起也；艮，止也。損益，盛衰之始也。大畜，時也；
　　无妄，災也。萃聚而升不來也。謙輕而豫怠也。……
　　兌見而巽伏也。隨，无故也；蠱，則飭也。剝，爛也；
　　復，反也。晉，晝也；明夷，誅也。井通而困相遇也。
　　咸，速也；恆，久也。渙，離也；節，止也。解，緩
　　也；蹇，難也。睽，外也；家人，內也。否泰，反其
　　類也。……革，去故也；鼎，取新也。小過，過也；
　　中孚，信也。豐，多故也；親寡旅也。離上而坎下
　　也。……大過，顛也；頤，養正也。既濟，定也；未
　　濟，男之窮也。姤，遇也，柔遇剛也；夬，決也，剛
　　決柔也。君子道長，小人道憂也。[19]

　　以上各卦所標示的特性或要義，如剛和柔、樂和憂、與
和求、起和止、盛和衰、時和災、聚和不來、輕和怠、見和

19　高亨：「自『大過，顛也』以下諸句，語序錯亂。《周易》作者乃將六十
　　四卦三十二偶，頤與大過爲一偶，漸與歸妹爲一偶，夬與姤爲一偶，既
　　濟與未濟爲一偶。雜卦雖不依六十四卦之順序，但每一偶卦相連作，則
　　當爲全篇之通例。前五十六卦皆然，獨此八卦不然，其有錯亂，明矣，
　　宋人蔡淵加以改定，元吳澄、明何楷皆從之。今錄于下：『大過，顛也；
　　頤，養正也。既濟，定也；未濟，男之窮也。歸妹，女之終也；漸，女
　　歸待男行也。姤，遇也，柔遇剛也；夬，決也，剛決柔也。君子道長，
　　小人道憂也。』如此改定，既合偶卦相連作解之例，又不失其韻，蓋是
　　也。」（《周易大傳今注》，濟南：齊魯書社，1980 年 6 月，頁 663。）高
　　氏所引蔡說，言之成理。本文所引〈雜卦傳〉，即依此說。

伏、無故和飭、爛和反、晝和誅、通和相遇、速和久、離和止、緩和難、外和內、去故和取新、過和信、多故和親寡、上和下、顛和養正、決和遇、定和男之窮、君子和小人等，皆顯示了「異類相應」的聯繫。[20]

若從卦象來看，六十四卦每卦都是由兩個三畫的八卦重疊而成，這標示了兩個事物之間可相互聯繫。王弼（226-249）《周易略例‧明卦適變通爻》：「一時之制，可反而用也；一時之吉，可反而凶也。故卦以反對，而爻亦皆變。」[21]奇偶兩個符號，也形成明顯的對比；根據這種對比，即可在卦爻的結構上找出「反轉成偶」或「相對成偶」的兩卦，將之配成一組。如孔穎達（574-648）《周易正義》：

> 今驗六十四卦，二二相耦，非覆即變。覆者，表裏視之，遂成兩卦，屯蒙、需訟、師比之類是也；變者，反覆唯成一卦，則變以對之，乾坤、坎離、大過頤、中孚小過之類是也。[22]

孔氏所謂「覆」，即「反轉成偶」；所謂「變」，即「相對成偶」。今本《周易》的卦序排列，就是以「反轉」或「相對成偶」、「非反即對」、「非覆即變」的配卦觀念爲基礎，進行編排，體現事物在運動變化歷程中的聯繫規律。[23]

20 戴璉璋《易傳之形成及其思想》，頁196。

21 〔魏〕王弼、〔晉〕韓康伯注、〔宋〕朱熹《周易二種》，頁258。

22 〔清〕阮元《十三經注疏‧周易》，嘉慶二十年江西南昌府學開雕，臺北：藝文印書館，1985年12月10版，頁186-187。

23 戴璉璋《易傳之形成及其思想》，21-22頁；又徐志銳：「再從符號結構看，以相鄰的兩卦兩兩爲一組，非反即對。如乾與坤、坎與離、頤與大過、中孚與小過，兩卦的爻畫互相對應。如屯與蒙、需與訟、師與比等，兩卦的爻畫相反。即屯反轉而成蒙，蒙反轉則成屯。」《周易陰陽八卦說解》，頁60。

其中，形成「反轉成偶」者，如〈屯〉與〈蒙〉，〈屯〉的初、二、三、四、五、上等六爻，反轉過來，依次成為〈蒙〉的上、五、四、三、二、初等六爻。其餘如：

需	訟、	師	比、	小畜	履、
泰	否、	同人	大有、	謙	豫、
隨	蠱、	臨	觀、	噬嗑	賁、
剝	復、	无妄	大畜、	咸	恆、
遯	大壯、	晉	明夷、	家人	睽、
蹇	解、	損	益、	夬	姤、
萃	升、	困	井、	革	鼎、
震	艮、	漸	歸妹、	豐	旅、
巽	兌、	渙	節、	既濟	未濟。

以上五十四卦，都是因「反轉成偶」而形成兩相對待的關係。至於乾與坤、坎與離、大過與頤、中孚與小過等八個卦，爻序反轉不能變成另一卦，於是從「奇偶相對」上著眼，配成「以異相明」的對待關係：

乾	坤、	坎	離、	大過	頤、
中孚	小過				

此外，若從卦爻的排列秩序來觀察，則可發現陰陽間對待往來的形式是一旁通統貫的理則；故虞翻（164-233）提出「旁轉」、「對轉」之說，來知德（1526-1604）《周易集注》

也提出「錯卦」、「綜卦」之說。所謂「對轉」、「綜卦」，即「反轉成偶」；所謂「旁轉」、「錯卦」，即「相對成偶」[24]，故六十四卦可排成另一種左右兩兩相對待、相往來的三十二組形式：

乾、	坤、	屯、	鼎、	蒙、	革、
需、	晉、	訟、	明夷、	師、	同人、
比、	大有、	小畜、	豫、	履、	謙、
泰、	否、	隨、	蠱、	臨、	遯、
觀、	大壯、	噬嗑、	井、	貴、	困、
剝、	夬、	復、	姤、	无妄、	升、
大畜、	萃、	大過、	頤、	坎、	離、
咸、	損、	恆、	益、	家人、	解、
睽、	蹇、	震、	巽、	艮、	兌、
漸、	歸妹、	豐、	渙、	旅、	節、
中孚、	小過、	既濟、	未濟。		

24 周鼎珩：「論及綜錯，可分釋之。凡一現象變更爲另一象，有非由於質量上之根本不同，而僅其排列位置，顛倒互換，於是此一現象之性能，遂全般爲之改觀，此即易之綜卦也。兩卦相綜，其卦內各爻，本質不變，陽猶爲陽，陰猶爲陰，只上下位顛倒，以成其互相對待之形式耳。」又：「錯卦之錯，即犬牙相錯之錯。……以實對虛，以剛對柔，卦則取此爲義，而示其陰陽相錯之象。……六十四卦，遂本乎此以行其錯，故卦之相錯，此陰則彼陽，此陽則彼陰，兩相針對，其本質完全不同。」《易經講話》，頁 200-201。

　　「旁通」一詞，始見於《周易‧乾‧文言》：「大哉乾乎！
剛健中正，純粹精也，六爻發揮，旁通情也。」乾卦六爻發
生變動，可廣泛地通達於各種情勢。虞氏即在此基礎上，創
立「旁通」這一象數義例。「旁通」，指兩別卦間，其所有同
位之爻的爻性，兩兩相反，形成互爲旁通的關係。[25]大易之
用，大道之行，全在「旁通」。方東美（1899-1977）以爲《周
易》剖析「旁通」之理，一詞而統攝「生生條理性」、「普遍
相對性」、「通變不窮性」與「一貫相禪性」等四義。因「普
遍相對性」與「通變不窮性」，產生種種異類相應的聯繫；然
後又在異類相應不斷的運動聯繫之中，由某一階段的對比，
漸漸轉爲調和，然後互動、循環、提升，形成另一階段的對比
或調和，以達成一貫的統一。[26]因此，他的解說，最得要領。[27]

25 旁通所彰顯的，主要是一種陰陽相互涵攝，卦與卦、卦象與卦象相互涵
　　攝的深刻思想。虞氏認爲互爲旁通關係的兩卦間，一卦之陰（爻）中含
　　著另一卦同位上的陽，一卦之陽下伏著另一卦同位上的陰。一卦的卦爻
　　之象，涵攝著另一卦的卦爻之象；也就是說，一卦某爻的爻象涵攝著另
　　一卦同位之爻之爻象，一卦的下卦體之象涵攝著另一卦的下卦體之象，
　　一卦的上卦體之象涵攝著另一卦的上卦體之象，一卦內中的互體之象涵
　　攝著另一卦中與其對應的互體之象，一卦的總體之象涵攝著另一卦的總
　　體之象。立足於旁通關係，依據本卦爻之動變最終即可變爲其旁通卦、
　　抑或旁通之卦爻的動變最終即可變爲本卦這一事實，透過本卦自初爻始
　　的依次動變、抑或透過旁通之卦自初爻始的依次變動，以詮釋本卦之卦
　　象。王新春《周易虞氏學》，臺北：頂淵文化公司，1999 年 2 月初版 1
　　刷，頁 103-111。
26 以人言之，如〈恆‧六三〉「婦人吉，君子凶」、〈隨‧六三〉「係丈夫，
　　失小子」；自事言之，如〈屯‧九五〉「小貞吉，大貞凶」、〈泰〉「小往大
　　來」；以理言之，如〈泰‧九三〉「無平不陂，無往不復」、〈明夷‧上六〉
　　「初登於天，後入於地」。因此在易卦中，「反」、「復」亦爲一大要義，
　　江永〈卦變考〉述易卦之次序：「不可反者八卦，可反者五十六卦，上下
　　經此爲序。天道人事，恆以相易而相反，又以相反而復初。此易中一大
　　義。」《周易》〈復〉卦，其「反復」之義尤顯。高亨《周易雜論》，濟南：
　　齊魯書社，1979 年 4 月，頁 233-236。

賴貴三《焦循雕菰樓易學研究》：「焦循以爲《易》重旁通，卦之序，不以旁通，而以反對；用反對者，正所以用旁通。反對爲正，旁通爲奇，奇所以濟正之窮，而往復生成者也」。[28]以此可見，不管是「旁轉」或「對轉」，六十四卦很明顯地都形成了「以異相明」的二元對待關係。

二、以同相類形成之二元對待

「以異相明」形成的，是較偏近於「對比」關係之「二元對待」；「以同相類」形成的，則是較偏近於「調和」關係之「二元對待」。

「以同相類」的聯繫，由史伯、晏嬰「同」的觀念發展而來。[29]「同」，原指同一物的加多或重複，到了《周易》指的是同類事物的「相應」、「相求」，指一切事物的生成發展都與對偶性因素的相互感應配合有關，[30]而且在卦爻辭中即可

27 基於時間生生不已之創化歷程，易經哲學是一套動態歷程觀的本體論，同時亦是一套價值總論，從整體圓融、廣大和諧之觀點，闡明「至善」觀念之起源及其發展。故旁通之理也同時肯定了：生命大化流衍，瀰貫天地萬有，參與時間本身之創造性，臻於至善之境。方東美《生生之德》，臺北：黎明文化公司，1982 年 12 月 4 版，頁 154-291。

28 賴貴三《焦循雕菰樓易學研究》，臺北：里仁書局，1994 年 7 月初版，頁 66-67。

29 張立文《中國哲學邏輯結構論》，北京：中國社會科學出版社，2002 年 1 月 1 版 1 刷，頁 22-23。

30 如「以水濟水」、「琴瑟之專壹」等。「和」，則已由史伯之「四、五、六、七、八、九、十、百、千、萬、億、兆」溯源到「一、二、三」之「相成」，以呈現「多」，並進一步地推展到「清濁、小大、短長、疾徐」等之「相濟」，以呈現多樣性之「二」；而此多樣性之「二」，所謂「濟其不及，以洩其過」，是彼此互動、對待的。從史的觀點看，這種互動、對待

窺見端倪。如：

> 小往大來。(〈泰〉)
>
> 大往小來。(〈否〉)

這是「小」與「大」的往來交替。又如：

> 无平不陂，无往不復。(〈泰・九三〉)

這是「平」與「陂」、「往」與「復」的交替。又如：

> 其亡其亡，繫于苞桑。(〈否・九五〉)

這是「亡」與「存」、「危」與「安」的互動。又如：

> 鳴鶴在陰，其子和之；我有好爵，吾與爾靡之。(〈繫
> 辭上傳〉)

談論的都是物類的「相從」與「相應」。因此，〈彖〉〈象〉兩傳，據此而談乾坤之道；〈文言〉〈繫辭〉兩傳，據此而談易道體用；〈說卦傳〉據此而談天、地與人之道；〈序卦傳〉據此而談事物相繼衍生與逆轉變化之道；〈雜卦傳〉據此而談異類相應、同類相從之道。[31]

〈乾・文言〉：

> 九五曰：「飛龍在天，利見大人」何謂也？子曰：「同
> 聲相應，同氣相求；水流濕，火就燥，雲從龍，風從
> 虎。聖人作而萬物睹。本乎天者親上，本乎地者親下，
> 則各從其類也。

「同聲相應」者，如「鳴鶴在陰，其子和之」；「同氣相

觀念之出現，對《周易》「二元對待」說之成熟，以及進一步用「陰陽」（剛柔）來統合「多樣性之『二』」而言，實有著過渡作用。張立文《中國哲學邏輯結構論》，頁 23；陳滿銘《章法學綜論》，頁 475-479。
31 戴璉璋《易傳之形成及其思想》，頁 22-23、218。

求」者，如「山澤通氣」。水向低處流，火隨乾燥之物燃燒；龍現則雲興，虎嘯則風生，「聖人作」則天下歸服。〈文言傳〉這段文字強調的「相應」、「相求」、「親上」、「親下」，最後皆歸結到「各從其類」，強調相互感應者多具有同一性。二五相應，故言「各從其類」；九五之尊的「大人」與九二離潛出世的「大人」也是相互感應，故言「聖人作而萬物睹」。乾卦居六十四卦之首，九五又是乾卦主爻，爻位以二五相應最爲重要，因此特於乾卦九五論述感應之理。[32]

此外，王弼《周易略例・明爻通變》：

> 近不必比，遠不必乖，同聲相應，高下不必均也，同氣相求，體質不必齊也。[33]

〔唐〕邢璹注：

> 初四、二五、三上，同聲相應，不必均高卑也；同氣相求，不必齊形質也。[34]

不僅初爻與四爻、二爻與五爻、三爻與上爻，形成「同聲相應」的聯繫；《周易》中的八個重卦：

> 乾（乾上乾下）、坤（坤上坤下），坎（坎上坎下）、
> 離（離上離下），
> 震（震上震下）、艮（艮上艮下），巽（巽上巽下）、
> 兌（兌上兌下）。

乾與乾、坤與坤、坎與坎、離與離、震與震、艮與艮、

32 徐志銳《周易大傳新注》，頁 19-20。
33 〔魏〕王弼、〔晉〕韓康伯注、〔宋〕朱熹《周易二種》，頁 254。
34 同上註，頁 255。

巽與巽、兌與兌，也重疊而形成「同類相從」的聯繫。[35]又
〈家人・彖〉：

> 女正位乎內，男正位乎外，男女正，天地之大義也。
> 家人有嚴君焉，父母之謂也。父父、子子、兄兄、弟
> 弟、夫夫、婦婦，而家道正；正家而天下定矣。

父父、子子、兄兄、弟弟、夫夫、婦婦，家道正、天下
定，也是「以同相類」的二元對待關係。

〈雜卦傳〉中論及「以同相類」者，如：

> 屯見而不失其居，蒙雜而著。……大壯則止，遯則退
> 也。大有，眾也；同人，親也。……小畜，寡也；履，
> 不處也。需，不進也；訟，不親也。……歸妹，女之
> 終也；漸，女歸待男行也。

戴璉璋以為除了「噬嗑，食也；賁，無色也」這兩卦彼
此的聯繫不甚清楚外，屯與蒙都代表事物始生、幼稚時期的
情況，故〈雜卦傳〉作者以「見而不失其居」、「雜而著」來
描述屯蒙兩卦的特性。[36]

至於大壯與遯，都有壯則知止、陽剛知其所當退的特性。
關於大有與同人，〔宋〕朱震《漢上易集傳》：「柔得尊位，則
有利勢；得大中之道，則得人心。」又：「心同則德同，故曰
柔得位得中而應乎乾曰同人。」[37]兩者特性也相類。小畜為
小有積畜，故韓康伯注「不足以兼濟也」；而「履以和行」（〈繫

35 陳滿銘《章法學綜論》，頁 95。
36 戴璉璋《易傳之形成及其思想》，頁 218。
37 〔宋〕朱震《漢上易集傳》，《景印文淵閣四庫全書》第 11 冊，臺北：臺
　　灣商務印書館，1986 年 3 月初版，頁 11-53、11-57。

辭下傳〉），行之而不居於一處，所以小畜與履，兩者特性也相類。〈需·彖〉：「需，須也。險在前也，剛健而不陷。」須待時而進，所以稱「不進」；〈訟·彖〉：「上剛下險，險而健，訟。」內懷坎險外行剛健必有爭訟，相爭則不相親。「不進」與「不親」，特性相類。〈漸·彖〉：「漸之進也，女歸吉也。」〈歸妹·彖〉：「歸妹，人之終始也。」〔元〕俞琰《周易集說》：「女以夫爲家，嫁爲歸」，「歸則漸也。人之進於事，士之進於朝，能如女歸之漸則吉。而又曰利貞者，始雖以漸而吉，終宜固守以正也。」[38]故歸妹與漸兩卦的特性，都有成終又成始之意。[39]

由此可知，屯與蒙、大壯與遯、大有與同人、小畜與履、需與訟、漸與歸妹等，也形成「以同相類」的二元對待關係。[40]

三、以異相明、以同相類與對比、調和

統一，就是剛柔的相濟、適中，剛柔的統一。深受《周易》陰陽剛柔思想影響的傳統哲學與美學，總是以剛柔相濟（或柔中寓剛、或剛中寓柔）的和諧，做爲最高的審美標準。但「陽卦多陰，陰卦多陽」（〈繫辭下傳〉），以致於在天地運行不已的歷程中，剛柔隨時會相互滲透與轉化；剛柔互轉，

38 〔元〕俞琰《周易集說》，《景印文淵閣四庫全書》第 21 冊，臺北：臺灣商務印書館，1986 年 3 月初版，頁 21-81。

39 戴璉璋《易傳之形成及其思想》，頁 195；徐志銳《周易大傳新注》，頁 699-703。

40 以上有關以異相明與以同相類的論述，見黃淑貞《辭章章法四大律研究》，臺北：文津出版社，2007 年 1 月初版，頁 62-69。

變化也互轉，因而產生了「剛中寓柔」（偏剛、剛中）的「對立式統一」，或「柔中寓剛」（偏柔、柔中）的「調和式統一」。也就是說，一切「對比」與「調和」，都是陰（柔）陽（剛）相對、相交、相和的結果。[41]

　　陰陽依其本性相慕相吸，是陰陽交感的動力因。客觀存在的事物也是相互聯繫、相互制約，唯其相互聯繫與制約，才能相互作用，進而推動事物的發展變化。《周易》依此內在矛盾性，並用卦的模式加以模擬，於是將三畫的八卦相互重疊成六十四卦，以反映事物與事物之間發生了聯繫，並揭示事物內在的陰陽推移與消長。[42]胡自逢《易學識小》指出：

> 天地萬物，均有感應、感通之理；不感，則不能相與（親和）。〈暌・象〉：「男女暌，而其志通也。」物類聲氣之相合，則感應之力有以致之也。……日月、寒暑、天地，同基於有「相互感引」之理，感之而後動，動因於相感之理，而不得不動也。[43]

　　以其均有「感通」之理，故「交感」是事物生成變化的內在根據，它推動著宇宙的新陳代謝，生生而不息。以此，〈雜卦傳〉的作者指出，易道之所以可大可久，是由於事物「以同相類」或「以異相明」所形成的聯繫與變化。[44]

41 夏放《美學：苦惱的追求》，福州：海峽文藝出版社，1988 年 5 月 1 版 1 刷，頁 108；陳滿銘《章法學綜論》，頁 99-100；陳望衡《中國古典美學史》，頁 182-187。

42 曾春海《儒家哲學論集》，臺北：文津出版社，1989 年 5 月初版，頁 436；徐志銳《周易陰陽八卦說解》，頁 59。

43 胡自逢《易學識小》，臺北：文史哲出版社，2000 年 3 月初版，頁 88。

44 宋志明、向世陵、姜日天《中國古代哲學研究》，北京：中國人民大學出版社，1998 年 8 月 1 刷，頁 152；戴璉璋《易傳之形成及其思想》，頁 196。

張載《正蒙‧太和》：「太和所謂道，中涵浮現、升降、動靜、相感之性，是生絪縕、相盪、勝負、屈伸之始。其來也幾微易簡，其究也廣大堅固。」[45]說明了「道」中涵「相感」之性，由此而生升降、動靜、勝負、屈伸等二元對待概念。宇宙事物在相對待又相互感應的歷程中，唐君毅《哲學概論》指其「復有物之作用功能之互相貫徹，而無遠弗屆，此即足以使萬物依此感應而相通，以互結為一體」。[46]因此，較著眼於「調和性」的「以同相類」，與較著眼於「對比性」的「以異相明」，二者也是形成了「二元對待」的關係。

戴璉璋《易傳之形成及其思想》、張立文《中國哲學邏輯結構論》指在六十四卦的排序與變化裡，皆可見出「以異相明」與「以同相類」兩種聯繫。[47]「以同相類之聯繫」與局部「和合」的「以異相明之聯繫」，又會由於互動、循環、提升，形成「調和」作用。而「調和」與「調和」、「調和」與「對比」、「對比」與「對比」等結構，又可以相互產生「以同相類」或「以異相明」的聯繫。[48]然後進一步用「陰陽（剛柔）二元」來統合「多樣性」的「二」（對比、調和），由下而上，由局部的相互「聯貫」而形成「統一」的結構整體。[49]

45 〔宋〕張載《張載集》（嶄新編校本），臺北：里仁書局，1979 年 12 月初版，頁 7。

46 唐君毅《哲學概論》，臺北：臺灣學生書局，1975 年 9 月 4 版（臺再版），頁 725、834。

47 戴璉璋《易傳之形成及其思想》，頁 195；張立文《中國哲學邏輯結構論》，頁 72-73。

48 陳滿銘《章法學綜論》，頁 99。

49 以上有關以異相明、以同相類與對比、調和等理論，見黃淑貞《辭章章法四大律研究》，頁 128-129。

四、陽剛與陰柔

對待的「陰」、「陽」，爲何能相互聯繫？《周易》哲學認爲是相互感應的結果。[50]「感」，指事物間的相互聯繫與刺激；「應」，有相互引發、相輔相成之意。在聯繫的過程中，主動的一方稱爲「感」，被動的一方稱爲「應」；整個過程，就是「感應」、「聯繫」。[51]

〈咸・彖〉：「天地感而萬物化生，聖人感人心而天下和平。觀其所感，而天地萬物之情可見矣。」王弼認爲《周易》的一個根本原則，就是每一卦各爻之間相互感應；事物之間的一個根本原理，就是事物之間的相互感應：「凡感之爲道，不能感非類者也。故引取女以明同類之義也。同類而不相感應，以其各亢所處也。故女雖應男之物，必下之而後取女乃吉也。」[52]

方東美（1899-1977）《生生之德》：「原始統會之理：生之體是一，轉而爲元。元之行孳多，散爲萬殊。」[53]「乾坤」二元的生成作用，顯示在宇宙間，即天地的交感；顯示在人文界，即心志的相通；顯示在卦爻結構上，即剛柔的相應。

50 易傳的作者，認爲宇宙萬物都是由天地、陰陽、乾坤交感而產生。姜國柱《中國歷代思想史・先秦卷》，臺北：文津出版社，1993 年 12 月初版 1 刷，頁 434。

51 馮友蘭《中國哲學史新編》冊四，臺北：藍燈文化公司，1991 年 12 月初版，頁 67。

52 〔魏〕王弼、〔晉〕韓康伯注、〔宋〕朱熹《周易二種》，頁 97。

53 方東美《生生之德》，頁 153。

人類觀照到天地間有此種化生萬物之道，類比地領悟到人文化成也是如此，進而類比於卦爻之中，[54]故〈咸·象〉說：「柔上而剛下，二氣感應以相與。」

《國語·越語下》記載，范蠡觀察天象，領悟事物的發展有此消彼長、循環交替的規律：「陽至而陰，陰至而陽；日果而還，月盈而匡。」因而把陰陽觀念向上提升，視爲兩種相對的、互爲消長、循環交替的關係。《周易·繫辭傳》中所謂的「剛柔相摩」、「剛柔相推」與「剛柔相易」，也說明了陰陽的屈伸、消息、對待與變化。如此一來，陰陽即具有了普遍性與象徵性；任何兩種相對事物的性質與功能，都可以陰陽來代表。[55]

《周易》以一定的符號（一卦或一爻）象徵具有相同性質的事物或現象，然後把象徵符號的意義再加以引伸、類推，以掌握天下所有的事物、現象及其性質與變化規律。八卦、六十四卦，都是由陽爻與陰爻而成，正說明了《周易》以爲宇宙萬物都是以「陰」與「陽」兩種原素構成，所有變化都是陰陽、動靜、剛柔、進退與上下的變化。「陰」、「陽」的對待統一，貫穿於天地萬物之中。只要掌握了「一陰一陽之謂道」對待統一的總規律，即掌握了繁多而複雜、變動而不居的天地事物。[56]

54 戴璉璋《易傳之形成及其思想》，頁 97-98。

55 戴璉璋《易傳之形成及其思想》，頁 61；王新華《周易繫辭傳研究》，頁 158-161。

56 夏甄陶《中國認識論思想史論》，北京：中國人民大學出版社，1996 年 8 月 2 刷，頁 228-229。

　　宇宙的構成原素是陰陽，陰陽爲兩儀，兩儀爲乾坤。[57]《周易》之所以特別強調乾坤兩卦，其因就在於乾坤象徵陽與陰：「乾，陽物也；坤，陰物也」（〈繫辭下傳〉）。乾象徵「健」的性質，坤象徵「順」的性質，以乾坤兩卦爲根本，其餘都是乾坤兩卦的變化：「乾以易知，坤以簡能。易則易知，簡則易從。易知則有親，易從則有功。有親則可久，有功則可大。可久則賢人之德，可大則賢人之業。易簡而天下之理得矣」（〈繫辭上傳〉）。凡具有「健」之性質的事物或現象，以乾卦來象徵；凡具有「順」之性質的事物或現象，以坤卦來象徵。由此「引而伸之，觸類而長之，天下之能事畢矣」（〈繫辭上傳〉）。[58]

　　《太平經》也以爲上至原始的元氣，下至一切人、事、物，都可歸納陰陽的相生相成：

> 天下凡事，皆一陰一陽，乃能相生，乃能相養。一陽不施生，一陰並虛空，無可養也；一陰不受化，一陽無可施生統也（卷五十六－六十四闕題）。
>
> 陰陽相持始共生（〈三者為一家陽火數五訣〉）。[59]

　　「純行陽，則地不肯盡成；純行陰，則天不肯盡生」（〈名爲神訣書〉），兩者缺一，天地萬物便無由肇生。再由此推衍，

57　戴璉璋：「陰陽是道生成萬物的兩種作用力，在本體宇宙論上，與乾坤是異名而同實。」《易傳之形成及其思想》，頁 65。

58　戴璉璋對「健順」、「剛柔」、「陰陽」的生成次序，有一番見解：「在易學中，卦象的發展由『天地』而『健順』，由『剛柔』而『陰陽』，這個程序是自然合理的。」《易傳之形成及其思想》，頁 76。

59　王明編《太平經合校》，北京：中華書局，1992 年 3 月秦皇島 4 刷，頁 221、678。

甚且天地萬物皆可視爲陰陽對待的歸類與比附：陽者，爲天、爲君、爲父、爲長、爲男；陰者，爲地、爲臣、爲母、爲民、爲女。[60]

《史記・太史公自序》：「易以道化。」[61]「道化」，即陰陽、四時、五行的變化。「道」通過一陰一陽的消息盈虛、運動變化，展開一個無限發展的序列，並反映宇宙一切現象的生滅。所以《周易》強調一切運動、功能、關係，都建立在陰陽對待雙方相互作用所達成的滲透、協調、推移與平衡之中，也建立在陽動陰靜、陽實陰虛、陽舒陰斂等既對待又統一的動態關係之中。[62]

《周易》以「陰陽」爲中心而展開，「觀變於陰陽而立卦，發揮於剛柔而生爻」（〈說卦〉）。「剛柔者，立本者也」（〈繫辭下傳〉），並賦予它們以「健」、「順」的哲學義涵。因此，「陰陽」作爲萬物所以生、所以成的首要依據，與「乾坤」二元，實是二而一、一而二的關係。若顯示在卦爻結構上，就是「剛」、「柔」的相應。[63]

陽進而陰退，陽盛而陰息，呈顯的是陽剛性質；陰進而陽退，陰盛而陽消，呈顯的是陰柔性質。〈繫辭下傳〉：「夫乾，天下之至健也。」乾，主動、活躍、剛強。〈繫辭下傳〉：「夫

60 陳麗桂《秦漢時期的黃老思想》，臺北：文津出版社，1997 年 2 月 1 刷，頁 235。

61 瀧川龜太郎《史記會注考證》，頁 1370。

62 徐志銳《周易陰陽八卦說解》，臺北：里仁書局，2000 年 3 月初版 4 刷，頁 108；李澤厚《華夏美學》，臺北：時報文化出版公司，1989 年 4 月初版，頁 78。

63 戴璉璋《易傳之形成及其思想》，頁 98；李澤厚《中國古代思想史論》，臺北：三民書局，1996 年 9 月初版，頁 131。

坤，天下之至順也。」坤，順從、含容、柔靜。也就是說，凡發揚、剛健之物，皆屬陽性；凡收縮、柔和之物，皆屬陰性。主動力量的乾、陽、剛、動，與從屬力量的坤、陰、柔、靜，就在「相摩」、「相推」之中，經由「對比（陽剛）」與「調和（陰柔）」，形成銜接與聯貫，逐步達成整體的「統一」。[64]

第二節　合院建築中之二元對待語法

王鎮華《中國建築備忘錄》[65]、孫全文、王銘鴻《中國建築空間與形式之符號意義》[66]等研究一致指出，傳統建築充份體現了「陰陽」消長而相互共存的哲學，形成多樣的「二元對待」[67]語法原則。漢寶德《中國的建築與文化》也以為中國思想上的「正負」空間觀，即「陰陽」觀念；當正負空間與簡單的軸線方法相結合，即可產生非常有意味之空間感受。[68]

64 唐華《中國易經哲學思想原理》，臺北：大中國出版社，1980 年 4 月初版，頁 59-63；陳滿銘《章法學論粹》，頁 11。
65 王鎮華《中國建築備忘錄》，臺北：時報文化出版公司，1984 年 9 月 2 版，頁 78-99。
66 孫全文、王銘鴻以為：二元並存語法原則所呈現的特色表現於兩方面：一是以實體（建築）與虛體，缺一不可的絕對並存；二是形成另一種介於室內、室外又兼具有此兩種空間個性的中介空間，中介空間的機能絕對並存（《中國建築空間與形式之符號意義》，臺北：明文書局，1995 年 2 月 3 版，頁 22）。但本文對「二元並存」空間語法原則之定義，與此有所不同。
67 所謂「對待」，指陰陽性質上的對立相待，故「並存」與「對待」二詞，雖有極微之別，然就大體而言，實異名而同指。
68 漢寶德《中國的建築與文化》，臺北：聯經出版事業有限公司，2004 年 9 月初版，頁 78-80。

一、合院建築二元對待語法理論述要

　　王鎮華指中國思想的二元性，可從「陰陽」（或「乾坤」）
瞭解。有了「陰陽相濟」的二元態度，中國建築特重「餘地」，
以具有無限的「包容性」。[69]王其鈞探求建築的「審美意蘊」
也指出，《周易》、《老子》等哲學思想已化於人們的思維中，
表現為「陰陽」兩個面向。[70]劉育東《建築的涵意》則指建
築所能表達的含意中，有一種是與哲學性思維有關，很難為
人所察覺；唯有藉「相對」的觀念及主觀的體悟，才能獲致
此種形而上的思維。[71]

　　陳維祺《省思建築：尋找詩性的智慧》引彼得‧艾森曼
（Peter Eisenman）的觀點指出，建築寓有「二元同有性」
（Twoness）與「之間性」（Betweeness）的深刻意涵，存在
著複雜性與不確定性。在不確定的非語言中，建築的可能性
才被無止境的探索；也唯有當時空走入非文字的意識性，建
築才開始豐富起來。[72]中心凸出、中軸線明顯的合院建築群，
程建軍《變理陰陽：中國傳統建築與周易哲學》指其對稱的
格局、有機的序列空間，右陰而左陽，內陰而外陽，充分體

69　如合院的規矩與園林的自由，虛實空間的正視與交融，屋頂造形的順力
　　內凹、臺基、柱礎的頂力外凸，線條的直中帶曲、剛中帶柔，以及空間
　　機能確定性與不確定性的兼顧。王鎮華《中國建築備忘錄》，頁 97-99。
70　王其鈞《中國傳統民居建築》，頁 229。
71　劉育東《建築的涵意》，臺北：胡氏圖書出版社，1996 年 8 月初版 1 刷，
　　頁 102-103。
72　陳維祺《省思建築：尋找詩性的智慧》，臺北：美兆文化事業公司，1998
　　年 11 月，頁 136。

現了陰陽構成設計，蘊含豐富內涵。《老子‧四十二章》：「萬物負陰而抱陽，沖氣以爲和。」所以合院這種陰陽對待統一的佈局，是陰陽宇宙觀與宗法禮制觀的有機結合，予人視覺與心理上的莊重、穩定、平衡、和諧感。[73]

〈繫辭下傳〉：「剛柔者，立本者也。」朱熹《朱子語類》卷七十六解釋：「剛柔者，陰陽之質，是移易不得之定體，故謂之本。」[74]《周易》中的剛柔，常用以象徵或概括天地、日月、晝夜、君臣、父子等相對待的事物；剛柔也與許多成組相對待的事物性質相連屬，如動靜、進退、貴賤、高低等。剛爲動、爲進、爲貴、爲高，柔則爲靜、爲退、爲賤、爲低。大抵而言，陳望衡《中國古典美學史》以爲本、先、靜、低、內、小、近等，爲「陰」爲「柔」；末、後、動、高、外、大、遠等，爲「陽」爲「剛」。[75]一切事物及其變化皆可納入陰陽剛柔兩相對待之中，以「二元對待」爲基礎而形成的建築語法，自也不例外，也都有其或陽剛或陰柔的屬性。[76]

如賓與主，以「賓」爲陰爲柔、「主」爲陽爲剛；內與外，以「內」爲陰爲柔、「外」爲陽爲剛；近與遠，以「近」爲陰爲柔、「遠」爲陽爲剛；右與左，以「右」爲陰爲柔、「左」爲陽爲剛；低與高，以「低」爲陰爲柔、「高」爲陽爲剛；小

73 程建軍《變理陰陽：中國傳統建築與周易哲學》，北京：中國電影出版社，2008 年 5 月 1 刷，頁 14-19。

74 〔宋〕朱熹《朱子全書‧朱子語類》，上海：上海古籍出版社，2002 年 12 月 1 版 1 刷，頁 2578。

75 陳望衡《中國古典美學史》，頁 184。

76 董睿、李澤琛〈易學思想與中國傳統建築〉以爲與建築有關的構圖觀念和形象特徵也不例外，如明暗、凹凸、硬軟等，便可視明爲陽，暗爲陰；凸爲陽，凹爲陰；硬爲陽，軟爲陰。見《周易研究》2004 年 01 期，頁 53-56。

與大，以「小」為陰為柔、「大」為陽為剛；底與圖，以「底」為陰為柔、「圖」為陽為剛；昔與今，以「昔」為陰為柔、「今」為陽為剛；虛與實，以「虛」為陰為柔、「實」為陽為剛。[77]

《河南程氏遺書》第十一：「萬物莫不有對，一陰一陽，一善一惡，陽長則陰消，善增則惡減。斯理也，推之其遠乎。人只要知此耳。」[78]又《朱子語類》卷九十五：「然就一言之，一中又自有對。且如眼前一物，便有背有面，有上有下，有內有外，二又各自為對。」[79]故所有建築語法，無論是調和性或對比性，都是建立在「二元對待」的基礎之上，這很容易在中國哲學典籍裡，尋出與之相應的邏輯結構，其中又以《周易》最為明顯。

如由三畫陰陽爻所組成的「八卦」，兩兩相對；今本六十四卦，也是兩兩相對為序。若從諸卦名義來看，師與比、泰與否、剝與復、晉與明夷、家人與睽、蹇與解、損與益、既濟與未濟等，「卦名之取義皆相反，可見此乃易卦作者之刻意安排」[80]。因此，從六十四卦的排序與變化裡，可見出「以異相明」或「以類相從」所形成的二元對待關係。

賴貴三〈論《周易》「二元對貞」的文化詮釋學〉總結指出：就四分法而言，於時序擬議，元亨利貞即是春夏秋冬；

77　陳滿銘〈章法風格中剛柔成分的量化〉，《國文天地》19 卷 6 期（2003 年11 月），頁 88-90。

78　〔宋〕朱熹編《河南程氏遺書》，臺北：臺灣商務印書館，1968 年 3 月臺一版，頁 136。

79　〔宋〕朱熹《朱子全書‧朱子語類》，上海：上海古籍出版社，2002 年12 月 1 版 1 刷，頁 3202。

80　高亨《周易雜論》，頁 233-236。

於德性擬議，則爲「仁義禮智」，融自然變化、道德生成爲一體，正是「二元對貞」的最佳詮釋。《周易》以經傳爲「二元對貞」的詮釋文本，具有義理脈絡的一貫性。〈彖傳〉詮釋卦象、卦理，〈象傳〉詮釋爻象、卦爻德，〈文言傳〉以「經天緯地」之文專釋乾坤二卦，〈繫辭傳〉分析乾坤陰陽生成創造的法則，〈說卦傳〉闡明道德、理義、性命所象之理，〈序卦傳〉論述宇宙生生所以然之義，〈雜卦傳〉以錯綜對貞立說，皆可證成《周易》以「二元對貞」的文化詮釋體系。[81]

　　易道之所以生生不息、可大可久，無非是事物「二元對貞」、「二元對待」所導致的衍生與變化，故唐君毅《哲學概論》指各事物依其功能作用而互相感通變化的歷程，也就是各類事物的廣延性之互相延納、互相攝入而歸於超化的歷程。[82]關於兩相對待、相反相成的概念或結構，無論是出自《周易》或《老子》，都反映了宇宙人生、事類、物類基本的邏輯關係。合院建築語法原則，也是如此。「賓主」、「內外」、「遠近」、「左右」、「高低」、「大小」、「圖底」、「今昔」、「虛實」等各種時空結構，也都是建立在「陰陽（剛柔）二元對待」的基礎之上。

　　一般而言，所謂「調和」，是對應於「陰」與「柔」來說；「對比」，則是對應於「陽」與「剛」而言。[83]換言之，即一

81 賴貴三〈論《周易》「二元對貞」的文化詮釋學〉，收入戴維揚編《人文研究與語文教育》，臺北：國立臺灣師範大學，2004 年 7 月初版，頁170-171。
82 唐君毅《哲學概論》，臺北：臺灣學生書局，1975 年 9 月 4 版，頁 834。
83 歐陽周、顧建華、宋凡聖《美學新編》，杭州：浙江大學出版社，2001 年 5 月 1 版 9 刷，頁 81。

切「調和」與「對比」，都是由於陰（柔）陽（剛）相對、相交、相和的結果。因此「賓主」等結構，不僅是建立在「二元對待」的基礎之上，本身又各自形成「對比」或「調和」的「二元對待」關係。[84]

　　如王其鈞《中國傳統民居建築》即指出，疏密、大小、高低、遠近、明暗、內外、虛實、對稱與不對稱等所形成的「對比」，皆可在傳統民居中領略；而其平衡、勻稱、協調的整體構圖，又蘊藏著《老子》「甘其食，美其服，樂其俗，安其居」等傳統哲理，較偏於含蓄、平緩、連貫、流暢的「調和感」。[85]故陳滿銘〈章法風格中剛柔成分的量化〉指從陰陽「二元對待」的角度切入，凸出「調和」與「對比」，最能掌握各種時空結構「二」在徹上（「一（0）」）與徹下（「多」）時所起的關鍵性之聯貫作用。[86]

二、以異相明形成之二元對待語法

　　「以異相明」的二元對待，若落實到空間語法上，則「外」與「內」、「遠」與「近」、「高」與「低」、「大」與「小」、「今」與「昔」、「實」與「虛」等，多以對比性結構呈現。

　　合院建築之「內」與「外」，一為滿足禮制性等需求。合院建築講求家族的凝聚、獨立與完整，故其空間圖式多形成

84　王希杰〈章法學門外閑談〉，《國文天地》18 卷 5 期（2002 年 10 月），頁 92-101。

85　王其鈞《中國傳統民居建築》，頁 201、249。

86　陳滿銘〈章法風格中剛柔成分的量化〉，《國文天地》19 卷 6 期（2003 年 11 月），頁 88-90。

「向內性」的院落型態，敦促傳統士子趨向於「內省」，並將此種投注生命的「誠正、修齊、治平」與「慎獨」踐德工夫，具體展現爲「內」與「外」二元並存空間語法中。

　　二是藉由建築物件所「隔」成之「內外」。隔」，是空間設計常用手法，可得「外實內靜」、「內外通透」之對比美。[87]運用簾、屏、紗牖、槅門、落地罩、帷幔等「隔斷」物件，處理、界定室內空間，可滿足禮制需求，輔以「圍」與「透」、「藏」與「露」、「虛」與「實」等手法，將較寬敞之空間靈活分隔爲若干活動範圍，創造出精美、典雅之內部空間氣氛。溫庭筠〈定西番〉：「萱草綠，杏花紅。隔簾櫳。」歐陽脩〈蝶戀花〉：「門掩黃昏，無計留春住。」柳永〈浪淘沙慢〉：「夢覺、透窗風一線，寒燈吹息。」一切引起「透」之建築部位，引光影景色入內，又延伸視線至戶外，爲「內外」二元對待空間語法提供一種躍動性的對比美。[88]

　　次如「遠」與「近」、「高」與「低」。宗白華（1897-1986）〈中國詩畫中所表現的空間意識〉指出，我們有「天地爲廬」的宇宙觀，我們的空間意識是瀠洄委屈、綢繆往復，遙望一個目標的行程（道），因而在審美觀照上，多採「俯仰自得，遊心太玄」、「目既往還，心亦吐納」的散點遊目。因此，俯

87　以上所論，見金學智《中國園林美學》，南京：江蘇文藝出版社，1990年3月初版，頁440-448；李允鉌《華夏意匠：中國古典建築設計原理分析》，臺北：明文書局，1993年10月再版，頁295-298；王其鈞《中國傳統民居建築》，頁15-23。
88　馮鍾平《中國園林建築研究》，頁136-139；王其鈞《中國傳統民居建築》，頁15。

仰往還，遠近取與，成爲中國哲人與詩人的觀照法。[89]當人的視線高低、遠近遊目時，觀者只需把各事物依照遠近法或高低法的條理歸納起來，即可尋求眺望的、凝聚的「中心點」，閃耀一種新鮮、變動、深度與凸出之美。[90]

　　作爲一種立體的時空藝術，建築的視覺感受極爲豐富。在連續不斷的體驗之中，把前前後後的空間感受聯繫起來在大腦中產生的感覺，更接近音樂。當視點由「近」及「遠」、由「遠」而「近」或「遠近交迭出現」，由「低」及「高」、由「高」而「低」或「高低交迭出現」，畫面中的事物前後交錯掩映，依距離的高低遠近漸次呈現，可展示一種特有的「漸層」及「空間深度」美。也因爲「漸層」，而有明暗、濃淡、動靜、大小、輕重之對比，在遠近或高低二元空間語法中雙邊跳躍，豐富空間美感，又凸出各自的特點，快人耳目。[91]

　　空間的大小，有時也會形成對比。如杜甫（712-770）〈登嶽陽樓〉中的「吳楚東南坼，乾坤日夜浮」與「親朋無一字，老病有孤舟」，寫景如此闊大，自敘卻如此寂寥，二者形成大小對比。不闊則狹處不苦，能狹則闊境愈空，讀者但見其精神，而不覺其重疊。

　　許恟儒《作文百法》：「天下之理，有正言之不甚動聽，

89 宗白華《美學散步》，頁 49-58。

90 BATES LOWRY 著、杜若洲譯《視覺經驗》，臺北：雄獅圖書公司，1990年 2 月，頁 12；〔美〕格林〈意識、空間性與繪畫空間〉，收入佟景韓、易英主編《現代西方藝術美學文選：造型藝術美學》，臺北：洪業文化出版，1995 年 2 月，頁 153。

91 鄭肇楨《心理學概論》，頁 75-80；劉思量《藝術心理學：藝術與創造》，182-183。

而反言之則其理易正。」[92]故善用遠近對比、高低對比、大小對比，可使空間景象在一種互立、並存的關係中，產生一種游離於語言表層意義之上的意境，喚起觀者的聯想，並馳騁於這一個新的意境中，直接參與並分享作者所感受到的整體的美感經驗。[93]

空間的「虛」與「實」，是一種似隔非隔、滲透關係的處理，使相鄰景象之間若即若離，在一實一虛間，營造兩組不同趣味、不同情調的對比美。[94]因為時間的流逝，帶來人、事、物的變遷，撫今追昔，觸景生情，觀者腦海中浮現出許多相映相對之處，一同比較、衡量，自有不勝今昔之感；故「今」與「昔」對比，時空流變感增強，兼具了橫斷面的寬度及歷史深度。[95]

三、以異相明形成之對比美

建築造形要素，由點、線、面、形、色彩、質感等組成；因此所謂的「對比」或「對照」，是指這些質的或量的要素在進行各種組合時，所顯示出的相互間特質之差異現象，具變化、生動、活潑等特質，使強調視覺效果的部分，有效突顯

92 許恂儒《作文百法》，臺北：廣文書局，1985 年 5 月再版，頁 14。
93 王國瓔《中國山水詩研究》，臺北：聯經出版社，1986 年 10 月，頁 358。
94 李元洛《詩美學》，臺北：東大圖書公司，1900 年 2 月初版，頁 414；楊鴻勛《江南園林論》，臺北：南天書局，1994 年 2 月初版 1 刷，頁 247。
95 黃永姬《白石道人詞之藝術探微》，臺灣師大國研所博士論文，1994 年 11 月，頁 85。

出來。[96]以此，對於建築美的描述，歷來便形成了秩序與變化、調和與對比、簡潔與豐富、統一與多樣等「兩相對待」的美學語彙。

汪正章《建築美學》指其充分體現了「對偶互補」（「對待」或「對立」雙方之互補）原則，普遍存在於建築之中。如建築構圖中的虛與實、大與小、高與低、豎與平、方與圓、直與曲、動與靜、輕與重、連續與中斷、流動與凝固、藏與露、隱與顯、圍與透、聚與散、收與舒、奧與廣、疏與密、簡與繁，建築質感、肌理、色彩的粗與精、冷與暖、鮮與灰、明與暗等。它們使建築「美」的形象，得以展現。[97]

王其鈞也指大小、高低、遠近、內外、虛實等「對比」，皆可在傳統民居中領略。以馬頭牆為例，其層層疊降或步步高升的折線變化，飽蘊博大與小巧、壯麗與樸雅、規整與飛動、曲線與直線、繁複與簡單、虛靈與充實，互為補充、滲透、比較的對待關係。[98]

合院建築的生命及其美感的生發，深受中國傳統哲理及社會倫理影響，尤以「方」、「正」、「組」、「圓」等建築形態，最能反映此種精神。「方」，指方形建築、方形布局；「正」，即整齊、有序、中軸、對稱；「組」，指由簡單「個體」沿水平方向鋪展成有序的建築組群；「圓」，代表天體宇宙、日月星辰，常在象徵性建築中採用，如圓柱等。「方、正」偏於儒

96 小形研三、高原榮重《造園藝匠論》，頁 92-95。
97 汪正章《建築美學》，北京：東方出版社，1997 年 4 月 2 刷，頁 129-133。
98 王其鈞《中國傳統民居建築》，香港：三聯書店，1993 年 3 月初版 1 刷，頁 200-201。

家「入世」觀，「組、圓」偏於道家「出世」觀。二者形成對
比、互補，汪正章指其共同陶鑄了中國建築的「理性精神」，
又始終貫徹著「人本意識」，追求生活理想與藝術情趣；並通
過建築與自然、堂屋與庭院、室內與室外的有機結合，表現
出人與天地自然的無比親近。[99]

　　人之所以喜歡這種相映對照的刺激，因為在對比中，可
以探究對象與對象、主體與客體、人我審美感受間，相互對
立的心理活動與特徵，生發求新、求奇、求變、求異等心態，
並從對照中發現美的精魄。故「詞之章法，不外相摩相盪，
如奇正、空實、抑揚、開合、工易、寬緊之類是已。」[100]

　　劉熙載（1813-1881）《藝概》：「兩物相對待故有文，若
相離去便不成文。」明指一切藝術都是依照二元對待法則。
劉坡公《學詞百法・填詞紀事法》：「紀事之詞，莫妙於以不
言言之，非不言也，寄言也。如寄深於淺，寄厚於輕，寄勁
於婉，寄直於曲，寄實於虛，寄正於餘皆是。」[101]於是審美
主體在處理與表達美感資訊時，也常常調換角度，在對比跳
躍中，收變化鮮明之效。[102]

　　對比的形式美，又和人之視覺感官的運動規律相適應，
深具某種特殊的審美張力與氣氛，令意象與意象在對比關係
中，喚起「象外之象」的聯想、想像，傳達某種言外意。[103]它

99　汪正章《建築美學》，臺北：五南圖書公司，1993 年 11 月初版 1 刷，頁
　　146-151。
100　劉熙載《藝概》，臺北：金楓出版社，1998 年 7 月革新 1 版，頁 155。
101　劉坡公《學詞百法》，臺北：仁愛書局，1985 年 5 月，頁 45。
102　張紅雨《寫作美學》，頁 128、238。
103　張春榮《一把文學的梯子》，臺北：爾雅出版社，1993 年 7 月初版，
　　頁 109-110。

對藝術的影響，既深且遠。〔唐〕張懷瓘〈書斷〉所提的「抑左升右，舉左低右，促左展右，虛左實右」，笪重光（1623-1692）〈書筏〉所論的「將欲順之，必故逆之；將欲落之，必故起之；將欲轉之，必故折之；將欲掣之，必故頓之；將欲伸之，必故屈之；將欲拔之，必故擪之；將欲束之，必故拓之；將欲行之，必故停之」[104]，皆指出宇宙間的人情物態，唯有符合對比法則，始能顯示出明晰的概念，形成鮮明的反差，展現結構、情致的多樣性、豐富性。[105]

四、以同相類形成之二元對待語法

王其鈞指中國傳統民居平緩的線條與構圖整體，蘊藏著《老子》「甘其食，美其服，樂其俗，安其居」的哲理，建築整體因而較偏於含蓄、平衡、勻稱、連貫、流暢的「調和感」，[106]故「賓」與「主」、「底」與「圖」、「左」與「右」等，形成偏於「以同相類」的二元對待語法原則。

作為中國傳統建築主題的合院建築，以「德」之高低，定尊卑、別內外，在空間配置上也多循「主次分明，秩序井然」的賓主法則。它以「堂」為核心，令同樣位於中軸線上之門廳、尊長居室等擁有較高的台基、屋頂與裝飾，以示尊貴；兩側的廂房、花園、廚房雜屋，則依禮法配置在兩偏。

104 輯入《歷代書法論文選》，臺北：華正書局，1984年9月初版，頁523。
105 黃永武《中國詩學·設計篇》，臺北：巨流圖書公司，1978年6月1版4刷，頁38。
106 中國人的審美觀念和哲學思想，決定了中國民居的節奏。王其鈞《中國傳統民居建築》，頁201、249。

除了講求位序、正偏、內外與層次等倫常秩序，更講求各個建築物之間的整體安排，經由「陰陽二元並存」空間原則的聯繫，由各個局部空間連貫爲一體性的空間組織；再由重門疊院的組群呈現深藏豐富之感，[107]達至孟子所謂的「充實之謂美」。最後經由一貫的「德觀」思想，展現出合院建築整體的精神與風格，流露司空圖（837-908）《二十四詩品》所形容「大用外腓，真體內充；反虛入渾，積健爲雄；具備萬物，橫絕太空」[108]的寬厚大氣，令生活於其間的子弟，均能循此實現圓滿人格。

一座合院建築是一個「有機整體」，無論內容或形式，都應該統一。故組群結構（賓）與中心的廳堂（主）之間，以聯想爲中介，依靠「美感情緒的跳躍轉換」[109]之聯繫，既敘寫「賓」，又能時時不忘迴顧「主」，形成一個動態的審美心理結構，然後在視知覺「整體性組織功能」的活動下，從而成爲一種具有高度組織水準的知覺整體，使部分與全體得以統一。

美的內容，含多樣性與單一性。多樣性，是豐富、充足與生命；單一性，是和諧、有機的組織。合院乃踵步「繁多之統一」的美的軌道與準則，各部匯歸於全體，匯歸於最圓

107 庭院深深深幾許？合院建築常在多重的院落中，佐以花園、祖堂及藏書樓，造成曲折變化而深藏的空間序列。王其鈞《中國民居》，頁 36。

108 〔唐〕司空圖著、陳國球導讀《二十四詩品》，臺北：金楓出版公司，1987 年 6 月初版，頁 44。

109 所謂「美感情緒的雙邊跳躍」，就是人們在審美過程中，在美感情緒發生波動的情況下，總希望縱觀全局，鳥瞰整體。這是人的心理常態，也是審美的一種習慣和反應。張紅雨《寫作美學》，頁 241。

滿之和諧自然律，直抵統一美之境界。[110]因此，「賓」與「主」二元空間語法，所呈現的是趨於性質相類的「調和」，使得合院的整體風格，趨向於寧靜、優美與秀雅。

次以「圖」與「底」而言。「底」為背景，給人的印象雖較為漠然，但所有形式的藝術皆來自抽象「情感」或「理念」的表達，故它包含了神話、地理、歷史、民族、宗教、文化等諸多元素。就安泰古厝而言，古厝之建造年代、地理環境，當時之政治、經濟，及源自中原的思想風格、儒家德觀思想、風水生氣觀等因素，形成「底」結構。「圖」，是在時空等背景材料襯托下的「焦點」，最能吸引讀者的眼光。其中，又以細部的雕飾意象、個別的「堂」與「庭」、及空間整體等三方面，最能體現安泰古厝的精神與思想風格。

儒家的德觀思想，表現在安泰古厝重視「空間的位序」、「軸線的正與偏」、「內外與層次」等禮法觀念上；表現在重門疊院式的寬厚大氣，以顯示儒家所特重的德性充實之美。「德」通「仁智」，講求充實之美。在德觀思想影響下，合院式古厝流露一種均衡、寬厚大氣。

充當「背景」的「底」，包含了形而上的宇宙觀、形而上的家庭組織或生活的社會文化現象，不僅界定了人與人、人與自然的關係，同時也是人類想像力馳騁的文化空間。它需藉由可見、可觸的建築空間形式「圖」，來顯現其既有的秩序與邏輯，並對「圖」產生烘托的作用。因此，「圖」與「底」，形成的正是調和性二元對待關係。

110 陳望道《美學概論》，頁 77-84；姚一葦《藝術的奧秘》，臺北：臺灣開明書店，1993 年 2 月 12 版，頁 264。

　　講求空間位序主次關係的合院建築，它「必先定規式，自前門而廳，而堂，而樓，或三進，或五進，或七進，又自兩廂而及軒寮」（王驥德《曲律》），形成以「堂」爲中心，廂房（護龍）、梁柱、門窗、家具、匾聯、雕飾等左右對稱的關係。

　　對稱，是兩者之間的性質相同或相類，形成整齊、穩定、凝重的審美感受。[111]劉勰《文心雕龍・麗辭》把詩文中的對句分爲「事對」、「言對」、「正對」、「反對」四類，其形式也是整齊、對稱。從純造形的觀點來討論，熊秉明也以爲書法的美，來自一種造形的秩序法則，其結構秩序，偏重於靜態的、建築性的、美的規律，於是「理性派」書法理論家主張「尙法」。「尙法」，就是指作品完成後，具有均衡的美、明朗的美、秩序的美、調和的美；也就是歐陽詢（557-641）〈八法〉中所說的「點畫調勻，上下均平」，無論相背、相向字，三分字、二分字、疊字，均符合對稱原則。[112]它與建築的左右對稱一樣，形成調和性二元對待關係。

五、以同相類形成之調和美

　　梁思成（1901-1972）《凝動的音樂》指出，建築各部分必須在構圖上取得一種「均衡」、「安定」感，而取得均衡安

111 吳功正《小說美學》，頁 369。

112 熊秉明《中國書法理論體系》，臺北：雄獅圖書公司，2000 年 1 月 3 版
　　1 刷，頁 34-39。

定的最簡單的方法，就是運用「對稱」、「調和」原則。[113]一如合院建築，其左右對稱的空間形式、內外護龍、建築雕飾，處於相類的狀態，又相互襯托，左映右帶，直接訴諸視覺上的形式美，予人簡純沉靜的調和美。

調和，由視覺上的近似要素所構成，[114]多起於類似聯想。以情感爲中介，由此推及彼，以醞釀更深情感色彩的類似聯想，反映著兩個不同事物間的相似性或共同性，其在藝術上的顯現尤其重要。如《詩經》中「比」、「興」，修辭中的「擬人」、「譬喻」、「象徵」等，皆因「類似聯想」而起。如言狗則思及貓，「以其同爲家畜故也」；言菊花則思及向日葵，「以其同爲黃色之花」。[115]它不只是事物外在形狀上的「形似」，更是內在思想情感的「神似」，可使「聲音有形，流水飄香，濃香著色，顏色知暖，嬌花吟聲，達到意生象外、神遊象外、境生象外」[116]。於是兩個不同事物間，由於某些特徵或屬性的相似而作用於審美主體的經驗記憶時，審美主體的想像可以在它們之間架起相通的橋梁，使其組合爲「新」的形象，生發一種動人的美。[117]

113 梁思成《凝動的音樂》，臺北：新新聞文化事業公司，2000 年 7 月初版 1 刷，頁 41。

114 近似要素是指點、線、面、體的質地、肌理、色彩、光線、線條、形狀或圖案等視覺藝術材料性質中的任何一項近似，均可能達成「調和」。楊裕富《都市空間理論與實例調查》，臺北：明文書局，1989 年 1 月初版，頁 82。

115 張仁青《駢文學》，臺北：文史哲出版社，1984 年 3 月初版，頁 60-61。

116 李玉〈試談比喻的形似和神似〉，收入《修辭學論文集》第二集，福州：福建人民出版社，1984 年 7 月初版 1 刷，頁 351。

117 李元洛《詩美學》，頁 304-305；張紅雨《寫作美學》，頁 124。

　　姚一葦《藝術的奧秘》引古羅馬建築學家維特魯維厄斯（M. Vitruvius Pollio）《建築學》的觀點指出，柱的比率係自人體比率中產生，是各部份之間的適當比例、平衡所形成的各要素之「調和」。它是一種和諧狀態，和韻律一樣，本屬音樂用語，指在一定節奏中重複某一個熟悉的聲音，此聲音若與心理、生理上預期的慣性節奏相合，便能帶給人和諧的快感。因此，「調和」的積極意義，在於把握全體的構成規律，令各部分皆指向最核心的情意，使主體精神與部分屬性連結起來，強化特色與表現力。[118]

　　合院建築成功地處理了建築個體的各部分之間、個體與個體、個體與群體、群體與群體，以及個體、群體同周圍環境之間的比例尺度，[119]所以在審美心理上，蘊含著與音樂美相通、由數的比例和諧為基礎的「節奏」與「旋律」。當建築形象出現在眼前時，審美主體腦中的音樂意識也隨之活躍，引發聯想，與眼前的建築形象相對應，喚起一種深層的愉悅感。然後再經由各個局部節奏，層層串聯，產生一定秩序的漸移，形成建築整體的韻律，達成全體的和諧統一。

　　對比是動的，有活躍之感；調和是靜的，有和平之感。對比，是在差異中傾向於「異」（對立）；調和，則是在差異中趨於「同」（一致）。採用微差的「調和性」手法，阮浩耕《立體詩畫：中國園林藝術鑑賞》指其可塑造寧靜、素樸、

118 姚一葦《藝術的奧秘》，頁 254。
119 比例是指在長度、面積、位置等系統中的兩個值之間的比例，以及就這個比例與另一個比例之間的共同性和協調性而言，其主要意義是，在一個作品中依同一的比例重覆不斷地給作品以秩序。小形研三、高原榮重《造園藝匠論》，頁 104-109。

清雅、耐人尋味的藝術氣氛。[120]調和的兩端，形成有秩序的協調。以其性質相類，不具觸目的變化，易引人覺其融洽、風致、深沉、優雅。[121]陳維祺《省思建築：尋找詩性的智慧》以為「優雅」表達的是一種品質意念，美的極致形式，和諧，真實，美麗與良善。落實在建築上，便形成了追求完美細部與持久價值的傳統。其空間設計美學，深受老莊思想影響，著重於氣韻與質樸形式的表達。而此種將意念與空間經驗合一於愉悅之中的合院建築，正是伯納德‧屈米（Bernard Tschumi）所說的「愉悅的建築」。[122]

六、剛性美與柔性美

對比，引起的美感是崇高、仰慕的剛性美。多以調和形式呈現的柔性美，是沒有顯著差異的形式因素之間的統一，是一種漸變的協調。[123]

「陰陽（剛柔）二元」既是傳統哲學最基本的範疇，從卦爻陰陽到陰陽美學的演化，便形成了「剛性美」與「柔性美」二種最基本美學範疇。「陽剛者氣勢浩瀚」（曾國藩〈復魯絜非書〉），強調剛健、運動、氣勢與骨力；「陰柔者韻味深

120 阮浩耕《立體詩畫：中國園林藝術鑑賞》，臺北：書泉出版社，1994年1月初版1刷，頁173-174。

121 余樹勛《園林美與園林藝術》，臺北：地景企業出版社，1989年9月，頁44。

122 陳維祺《省思建築：尋找詩性的智慧》，臺北：美兆文化事業公司，1998年11月，頁125-128。

123 余樹勛《園林美與園林藝術》，頁46。

美」（〈復魯絜非書〉），強調典雅、寧靜、含蓄與神韻。[124]

　　若落至合院而言，王其鈞指其在平面處理上有一種特有的、質樸單純的語言，不僅對方、圓、矩、環等簡單形式進行巧妙組合，賦予「新」的觀念於建築語言所能表述的情感之中；在構件上又重材料、重用途，常凸出某一部位，加強某一部分，捨棄某一部分，使其既具均衡、靜悠、穩定的柔性美，又具凸出、誇張與勁健的剛性美。[125]

　　先就「剛性美」而言。《周易》既注意了「剛柔」兩相對待的動態過程，從而具有演進發展的序列結構（如〈序卦〉），建造一個系統圖式的觀念，「陽剛」作爲動力的主導地位，也就顯得十分凸出。《周易》關於乾坤、陰陽、剛柔等論述中，也特別著重於「陽」，賦予乾卦以首要與最高位置，指出「乾」既美且大。《周易・文言傳》：「乾始能以美利利天下，不言所利，大矣哉。」而且總是與剛健、生長、茁壯、活躍聯繫在一起。[126]

　　所以陽剛是偉大之外，又加上一種美或奇特。陽剛美的對象與審美主體之間存在著一種對抗關係，使審美主體產生「且怖且快，攬其奇險雄莽之狀，以自壯其志氣」（魏禧《魏叔子文集・文瀔敘》）的審美心理，同時又在內心激起一種擺脫繁瑣平庸，上升到廣闊境界的豪壯之氣。因此陽剛美所引

124 周來祥《再論美是和諧》，桂林：廣西師範大學出版社，1996 年 11 月 1
　　版 1 刷，頁 297。
125 王其鈞《中國傳統民居建築》，香港：三聯書店，1993 年 3 月初版 1 刷，
　　頁 35、234-245。
126 李澤厚《中國古代思想史論》，臺北：三民書局，1996 年 9 月初版，頁
　　131-132；李澤厚、劉綱紀《中國美學史》第一卷，合肥：安徽文藝出
　　版社，1999 年 5 月 1 刷，頁 256。

起的不只是積極，更多的是感嘆與崇敬。[127]

　　姚鼐（1731-1815）〈復魯絜非書〉以爲「其得於陽與剛之美者，則其文如霆，如電，如長風之出谷，如崇山峻崖，如決大川，如奔騏驥」[128]，故其聲宏大，雋快雄直。王國維《人間詞話》稱之爲「宏壯」[129]，朱光潛《文藝心理學》則直稱爲「剛性美」[130]。「用剛筆，則見魄力」（施補華《峴傭說詩》）。剛性美，體現在傳統繪畫上，是沈宗騫（1736-1820）〈芥舟學畫編〉所形容的「挾風雨雷霆之勢，挾鬼斧神工之奇。語其堅則千夫不易，論其銳則七札可穿」，「無跛躄飛揚之躁率，有沉著痛快之精能」[131]。中含堅質，外耀光華。體現在書法上，是孫過庭（648-703）〈書譜序〉所悟的「奔雷墜石之奇，鴻飛獸駭之資，鸞舞蛇驚之態，絕岸頹峰之勢，臨危居高之形，或重若崩雲，或輕如蟬翼，導之則泉注，頓之則山安。……同自然之妙有，非力運之能成」[132]。

　　體現在合院建築中，凡屬直線的、剛勁的、明亮的、堅

127　葉朗《中國美學的巨擘》，臺北：金楓出版公司，1987 年 7 月初版，頁75；〔英〕William Hogarth 著、楊成寅譯《美的分析》，臺北：丹青圖書公司，1987 年 11 月 3 版，頁 33。
128　〔清〕姚鼐《惜抱軒全集・文六》冊一，四部備要集部，臺北中華書局據原刻本校刊，頁 8。
129　王國維《人間詞話》：「無我之境，人惟於靜中得之。有我之境，於由動之靜時得之。故一優美，一宏壯也。」臺北：金楓出版社，不著年，頁 3。
130　朱光潛：「駿馬、秋風、冀北」，會令人想到「雄渾」、「勁健」；「杏花、春雨、江南」，會想到「秀麗」、「典雅」。前者是「氣概」，後者是「神韻」；前者是剛性美，後者是柔性美。《文藝心理學》，臺北：臺灣開明書店，1999 年 1 月新排 1 版，頁 268。
131　俞崑《中國畫論類編》，臺北：華正書局，1984 年 10 月初版，頁 869。
132　〔唐〕孫過庭〈書譜序〉輯入《歷代書法論文選》上冊，臺北：華正書局，1984 年 9 月初版，頁 113。

實的構件（牆面、柱體等），皆被賦予了「陽性」。[133]在剛性
美中，審美感知、想像等情感因素居於次要地位，理性則起
著最爲凸出的作用；因此其心理活動趨向於運動的、沖撞的、
激蕩的狀態，不單是感性的愉悅，而是交織著深刻理性思維
與倫理情感的愉悅。雄渾，勁健，磅礴，與崇高。[134]

剛性美的節奏，較偏於簡單的單音階型，開敞，明朗，
展現一種昂揚奮發的情感。[135]梁宗岱（1903-1983）〈論崇高〉
以爲它是「美底絕境」，相當於傳統文評所用的「神」字或「絕」
字，「其特徵與其說是『不可測量的』（immeasurable）或『未
經測量的』（immeasured），不如說是『不能至』或『不可企
及的』」。[136]西方文藝批評則稱「剛性美」爲「Sublime」，[137]王
建元《現象詮釋學與中西雄渾觀》引康德（Immanuel
Kant,1724-1804）的觀點，說明「Sublime 經驗」純然是人類
置身外界事物的「力」或「體積」的威脅下而產生的無限超
越性，所形成的一種純理念的滿足，使心靈得以邁向某種高
超拔俗的溢揚境界。[138]

次就「柔性美」而言。陰陽二元結構作爲美學範疇的根

133 王宗年《建築空間藝術及技術》，臺北：臺北斯坦公司，1992 年 1 月初
　　版 1 刷，頁 190。
134 張紅雨《寫作美學》，頁 129-132。
135 周來祥《再論美是和諧》，頁 297。
136 梁宗岱〈論崇高〉，收於《詩與真》二集，上海：商務印書館，1936 年，
　　頁 46-47。
137 朱光潛《文藝心理學》，頁 273。Sublime 一詞起源於希臘修辭學者隆嘉
　　納斯（Longinus）的〈論雄偉體〉（On the Sublime）。「Sublime」的中文
　　譯名，有「雄渾」、「勁健」、「偉大」、「崇高」、「莊嚴」等。此非本文論
　　述重點，故不在此贅述。
138 王建元《現象詮釋學與中西雄渾觀》，臺北：東大圖書公司，1988 年 2
　　月初版，頁 1-38。

本元素，其功能、關係與動性特徵，規範了傳統美學以對稱的、對待的組合方式出現，並導向動態性結構，於是柔性美與剛性美成爲相對應的美學範疇，支配了空間設計美學。[139]

　　柔性美來自人對生命的詩性理想，也是追求真、善、美的形式結果。[140]如王振復《中國建築藝術論》指中國建築以土木爲材料，由此引發了特殊的、傳統的技術與結構，其整體形象親切近人，洋溢著詩意，予人以愉悅的美感。[141]程建軍《變理陰陽：中國傳統建築與周易哲學》也以爲可屈曲伸縮的疊斗，使建築構架處於一種「以柔克剛」的動態平衡狀態，既提升抗禦地震或颱風等自然災害的能力，其形式又神韻深致，啓人深思。[142]

　　王弼注《周易》：「陽，剛直之物也」；「陰之爲道，卑順不盈。」[143]「陽多則偏剛，陰多則偏柔」（邵雍《皇極經世‧觀物外篇》）。「陽」屬剛性，「陰」屬柔性。從現代美學概念來說，就是壯美與優美。由於「優美」的感覺是想像力與審美對象的溶合，是想像與認知理解能力的調和，故其快感是和諧的、正面的。此感覺存在於我們面對外物形體時的「無目的」的「觀照」，而「觀照」又根生於一種先天的、存在於

139 陰陽二元是傳統哲學最基本的範疇，「陰陽」顯示出中國美學的一個顯著特徵 —— 擴散型，又顯示出中國美學的另一個顯著特徵 —— 本源不變性。吳功正《中國文學美學》，頁 785-787。

140 陳維祺《省思建築：尋找詩性的智慧》，臺北：美兆文化公司，1998 年 11 月，頁 126-129。

141 王振復《中國建築藝術論》，太原：山西教育出版社，2001 年 12 月 1 刷，頁 101-102。

142 程建軍《變理陰陽：中國傳統建築與周易哲學》，頁 35。

143 〔魏〕王弼、〔晉〕韓康伯注、〔宋〕朱熹《周易二種》，臺北：大安出版社，1999 年 7 月 1 版 1 刷，頁 6、12。

人類主體與外物中間的某種普遍的通達性，指向部分與整體的妙契融合，故其本質特徵是和諧、優美。而平和、淡雅、細膩、圓潤、輕盈、舒緩、漸次的流動變化，多予人「柔而含蓄之爲神韻，柔而搖曳之爲風緻」（施補華《峴傭說詩》）的審美感受。[144]

壯美偏於對立，優美偏於和諧。姚鼐（1731-1815）〈復魯絜非書〉指「其得於陰與柔之美者，則其文如升初日，如清風，如雲，如霞，如煙，如幽林曲澗，如淪，如漾，如珠玉之輝，如鴻鵠之鳴而入寥廓」[145]。又如輕風揚波，細瀾微漱，溫潤縝密，吞吐而出之，意韻深美。

王國維（1877-1927）採取姚鼐的觀點，以爲美之爲物有優美與壯美之別。當審美主體處於這種「寧靜之狀態」時，葉朗《中國美學的巨擘》指其「個體的人自己失於這種直觀之中了，他已是認識的主體，純粹的、無意志的、無痛苦的、無時間的主體」，然後在純粹的無意志的直觀中，寧靜優美之情，自然無礙地湧現。[146]

柔性美體現在傳統繪畫上，是沈宗騫〈芥舟學畫編〉所形容的「柔如繞指，輕若兜羅，欲斷還連，似輕而重」，「含煙霏霧結之神」[147]。體現在詩文上，是陸機（261-303）〈文賦〉中「緣情而綺靡」、「纏綿而悽愴」、「博約而溫潤」、「平

144 王建元《現象詮釋學與中西雄渾觀》，頁 15-19；李丕顯《審美教育概論》，青島：青島海洋大學出版社，1991 年 1 月 1 版 1 刷，頁 104。
145 〔清〕姚鼐《惜抱軒全集·文六》冊一，四部備要集部，臺北中華書局據原刻本校刊，頁 8。
146 葉朗《中國美學的巨擘》，頁 311。
147 俞崑《中國畫論類編》，臺北：華正書局，1984 年 10 月初版，頁 869。

徹以閒雅」的摹繪；也是劉勰（約 465-539）《文心雕龍・體性》中「遠奧者，馥采典文，經理玄宗者也」、「精約者，核字省句，剖析毫釐者也」、「輕靡者，浮文弱植，縹緲附俗者也」的傾訴。[148]

　　體現在合院建築上，凡屬曲線的、柔和的、幽暗的、虛幻的構件，均屬於「陰性」。陽性為實，陰性為虛，虛實相生，對待而統一，其交替組合及「變奏」能產生種種的節奏與韻律，令觀者始終處於審美愉悅之中。柔性美在形式與內容上的平衡所喚起的美感特性，與剛性美在外形上的「量大」、內涵上的「力強」，恰為對比。[149]

148 歐陽周等《美學新編》，頁 81；黃永武《詩與美》，頁 125、138。
149 王宗年《建築空間藝術及技術》，頁 190；陳雪帆《美學概論》，頁 116-121。

第六章　合院建築與「多、二、一（0）」結構：「一（0）」

　　中國哲學的「天人合一」或「天人一體」具有二層義涵，一是人與自然規律相應，二是賦予天地之德，而天地與人的「德」相通。「從來製器尙象，聖人之道寓焉」（李誡《營造法式》）。建築被賦予了人之「德」，寓「道」在其中，故程萬里《中國建築形制與裝飾》指中國古建築中的「堂」向來都是方正平直。「天地合德」在此，轉化爲人與建築的「合德」，社會與建築的「合德」；[1]故王鎭華〈華夏意象〉指唯有把握了「德」，才能展現合院建築無限之「延續性」。[2]

第一節　以「德」爲觀

　　衣著是一個人皮膚的延伸，宅第則是肢體的延伸。[3]對合

1　程萬里《中國建築形制與裝飾》，臺北：南天書局，1991 年 1 月初版，頁 19。
2　王鎭華《中國建築備忘錄》，臺北：時報文化出版公司，1984 年 9 月 2 版，頁 96-99。另外也有以「禮」的觀點切入者，如孫全文、王銘鴻《中國建築空間與形式之符號意義》（臺北：明文書局，1989 年 12 月再版，頁 16）。但兩者實異名而同指，相關論述見黃淑貞〈試探合院建築中的德觀思想〉，《孔孟月刊》第 42 卷第 8 期（2004 年 4 月），頁 36-47。
3　林會承《傳統建築手冊》，頁 11。

院而言，它不僅是肢體的延伸，同時也是思想觀念的延伸。思想觀念，生活行為，建築空間，這三個層次是一貫的。中國建築四千年來一氣呵成，這種一貫性，即出自儒家「德觀」思想的經驗與智慧。[4]

一、儒家的德觀思想

　　合院作為中國傳統建築的主題，由來久遠，且建築空間多與思想行為合一。如一般人所謂的「大房」、「二房」，「正室」、「側室」，「堂」兄弟，「大柱子」、「二楞子」（楞，方木、屋椽），「家國棟梁」等，皆取「建築名詞」點出人的尊卑地位與親疏關係。《論語・子張》：「譬之宮牆，賜之牆也及肩，窺見室家之好。夫子之牆數仞，不得其門而入，不見宗廟之美，百官之富。」子貢以「數仞宮牆」喻孔子德性學識淵深，唯有得其門而入，潛心修習，始能窺其堂奧。[5]

　　《論語・公冶長》也記載：「宰予晝寢。子曰：朽木，不可雕也。糞土之牆，不可杇也。」孔子以建築名詞「牆」，作為德行判斷的說明與比方。又《論語・先進》：「由也升堂矣，未入於室也。」[6]稱述子路雖還稱不上成德（以「入室」為喻），但其氣質修養（以「升堂」為喻）仍是一般弟子所不能及。

　　「德」字的初文，應是甲骨文中的「值」字，从彳从直；

4　王鎮華《中國建築備忘錄》，頁136。
5　同上註，頁96。
6　《論語・子張》等三則，見〔宋〕朱熹《四書集註》，臺北：文津出版社，1985年9月初版，頁439、185、291。

金文在這個字下面加上「心」成爲「德」字。[7]《廣韻・德韻》：「德，德行」；「悳，古文」。[8]《說文》：「悳，外得於人，內得於已也。」[9]由此可見，「德」的初義，實與「行」、「行爲」有關；從「心」以後，又多與人的動機、意念有關。行爲、動機與意念，關係密切，「德」很自然地就備有這兩種含義。以「德」爲主的周公之道，也很自然地影響了儒家思想，[10]故陳來《古代宗教與倫理：儒家思想的根源》探討「德行」指出：「在中國早期文化的發展中，『德』字的出現及『德』的觀念的發展，對於中國文化的精神氣質的發育，具有相當重要的意義。」[11]

　　儒家的「德」，就根源講，等同於「性」。[12]孔子曾自述：「天生德於予。」（《論語・述而》）指上天賦予人光明的德性，

7　徐中舒《甲骨文字典》，成都：四川辭書出版社，1990 年 9 月 1 刷，頁 168-169。

8　〔宋〕陳彭年等重修《校正宋本廣韻》，臺北：藝文印書館，1974 年 8 月校正 4 版，頁 529。

9　〔清〕段玉裁《說文解字注》，臺北：黎明文化公司，1994 年 9 月增訂 1 版，頁 507。

10　西周文化經歷了巫覡文化、祭祀文化，發展爲禮樂文化，從原始宗教到自然宗教，又發展爲倫理宗教，形成了孔子和早期儒家思想產生的深厚根基；在西周開始定型成比較穩定的精神氣質，這種氣質體現爲崇德貴民的政治文化、孝弟和親的倫理文化、文質彬彬的禮樂文化、天民合一的存在信仰，爲孔子和早期儒家提供了重要的世界觀、政治哲學、倫理德性的基礎。陳來《古代宗教與倫理：儒家思想的根源》，北京：三聯書店，1996 年 3 月 1 版 1 刷，頁 290-291、16。

11　陳來《古代宗教與倫理：儒家思想的根源》，頁 290。又：早期中國文化體現對「德」的重視，近代以來已有學者提出。中國文化是一種倫理類型的文化，就其主導的精神氣質而言，中華文明最突出的成就與最明顯的局部，都與它作爲主導傾向的倫理品格有關（頁 8）。

12　陳滿銘《學庸義理別裁》，臺北：萬卷樓圖書公司，2002 年 1 月初版，頁 351。

人若能「踐仁成德」即可作生命的主宰，即不易被外在命限所囿，即能闡發生命無限的價值；故何晏直接以「聖性」來解釋「德」：「謂授我以聖性，德合天地，吉無不利。」[13]朱熹則說明：「天之生我，而使之氣質清明，義理昭著，則是天生德於我矣。」[14]

　　《禮記・樂記》：「德者，得也。」[15]《周禮・大司樂》疏：「（鄭）云：德，能躬行者」；「德行，外內之稱。在心爲德，施之爲行。」[16]故「德」可通於「得」。儒家講究的「德」，即「得之於天者」的意思，而「性」則指「得之於天」的本質。換句話說，「德」是就承受而言，「性」是就承受之本質而言。[17]二者雖有層次不同的差別，實是殊名而同指，一而二、二而一的關係。

　　「德」，人人天生本具。《中庸・首章》對此有最深邃的言明：「天命之謂性。」直指天地萬物都有其天賦本性，能盡己之性，即能盡人之性，進而盡萬物之性，以達「即誠言性」的境地。唐君毅《中國哲學原論・原性篇》：「今觀《中庸》之言性，更可見其爲能釋除莊、荀之流對心之性之善之疑難，以重申孟子性善之旨，而以一真實之誠，爲成己成物之性德，

13 〔清〕阮元《十三經注疏・論語》，嘉慶二十年江西南昌府學開雕，臺北：藝文印書館，1985 年 12 月 10 版，頁 62。
14 〔宋〕趙順孫《四書纂疏・論語纂疏》，臺北：文史哲出版社，1986 年 10 月，頁 966。
15 〔清〕阮元《十三經注疏・禮記》，嘉慶二十年江西南昌府學開雕，臺北：藝文印書館，1985 年 12 月 10 版，頁 665。
16 〔清〕阮元《十三經注疏・周禮》，嘉慶二十年江西南昌府學開雕，臺北：藝文印書館，1985 年 12 月 10 版，頁 337。
17 陳滿銘《學庸義理別裁》，頁 352。

以通人之自然生命、天地萬物之生命、與心知之明，以為一者。」[18]因此，「德」是「得性」，「得性」不分人神，不分物我，出自天賦；若能「盡性成德」，便可與天地參配。《中庸》所謂「可以贊天地之化育，則可以與天地參矣」，指的就是這個道理。

　　《論語・述而》：「子曰：德之不修，學之不講，聞義不能徙，不善不能改，是吾憂也。」[19]王邦雄以為：「『德之不修』的德是德行，就實踐講。」「德」是躬行之得，是自發的，實踐的；所以「志於道，據於德」（《論語・為政》），指的正是實踐工夫。因為儒家講究的是「踐德成聖」之教，人生的理想在「道」中開展，而「道」要在德行的實踐中，才能體現有得。人的生命歷程就是成德的歷程，生命價值與德性價值，緊密合一。[20]

　　《禮記・中庸》又進一步闡釋：「成己，仁也；成物，知也；性之德也，合外內之道也。」[21]由「性」開展而出的「仁知」之道，既是成己，也是成物，健全自己，也健全別人。所以，「道」是目的，「德」是方法，有了足夠的「德」，究竟的「道」才能因而凝聚、開展。《論語・為政》：「吾十有五而志于學，三十而立，四十而不惑，五十而知天命，六十而耳

18 唐君毅《中國哲學原論・原性篇》，臺北：學生書局，1984 年 2 月，頁59。

19 〔宋〕朱熹《四書集註》，頁 220。

20 王邦雄〈人生的理想〉，《論語義理疏解》，臺北：鵝湖出版社，1983 年10 月修訂 3 版，頁 2-18。

21 〔清〕阮元《十三經注疏・禮記》，嘉慶二十年江西南昌府學開雕，臺北：藝文印書館，1985 年 12 月 10 版，頁 896。

順，七十而從心所欲不踰矩。」[22]就是孔子對自己成學成德歷程的自述。[23]

以儒家哲學爲靈魂的審美形態「中和」，葉朗《現代美學體系》指其結構正是一個「十」字。「十」字的中心，是儒家所要求的君子人格。「十」字的一橫，代表時間上的血緣承繼關係與空間上的社會關係，以孝、敬、友、弟等觀念作爲內容。「十」字向上的一豎，是一種超越，「以德合天」、「贊天地之化育」是其內容，[24]故《中庸》云：「苟不至德，至道不凝焉。」

「敬德」的觀念與強調，是周文化的一個顯著特徵。以「德」、「禮」爲主的周公之道，陳來《古代宗教與倫理：儒家思想的根源》指其世世相傳，遂有孔子以「仁」、「禮」爲內容的儒家思想。[25]《老子・二十五章》：「道大，天大，地大，王亦大。」王弼注：「天之性，人爲貴。而王是人之主也，雖不職大，亦復爲大，與三匹，故曰王亦大也。」[26]又《禮記・禮運》：「故人者，其天地之德，陰陽之交，鬼神之會，五行之秀氣也。」[27]以前的聖賢依靠身體力行的智慧積累，得到了這種對人生、對大自然的德見大觀，衍成中國文化的根本觀點、中國文化特有的「一貫性」。由此，儒家以「德」貫通了形而上的「天」、「人」、大自然的「地」這三個思想體

22 〔宋〕朱熹《四書集註》，頁 135。
23 楊祖漢〈德性的實踐〉，《論語義理疏解》，頁 81-86。
24 葉朗《現代美學體系》，臺北：書林出版公司，1993 年 10 月 1 版，頁 85。
25 陳來《古代宗教與倫理：儒家思想的根源》，頁 10-16。
26 〔晉〕王弼《老子注》，臺北：學海出版社，1984 年 9 月初版，頁 29。
27 〔清〕阮元《十三經注疏・禮記》，頁 432。

系，強調唯有累積實踐之「德」，才能體會。所以程建軍《變理陰陽：中國傳統建築與周易哲學》指中國古代建築的基本出發點，總是把人、社會放在第一位；[28]其在建築上之體現，王鎮華《中國建築備忘錄》以為就是合院建築空間形式的產生。[29]

二、孝為德之本

馬修・佛瑞德列克（Matthew Frederick）《建築的法則》指建築由「構想」發端，有了「核心構想」，建築形式才可能從中誕生，並深思熟慮地創造空間，合宜的建築也自然而然、順乎邏輯且充滿詩意地從它的所有條件中孕生而來。[30]當建築的形式構成了建築的基本表達語彙與主題時，建築的「形上意義」也就被組構了出來。[31]

除了滿足遮蔽、採光、通風與觀望等物質要求，沈福煦《人與建築》指建築空間更具有心理、倫理及審美諸層次的精神需求，故建築審美可從兩方面著眼。一是它的形式，即形象、空間組合、裝飾、質地、色彩等；二是它的內容，即社會倫理、宗教觀念、思想性等。前者，通過感官（視覺等）

28　程建軍《變理陰陽：中國傳統建築與周易哲學》，北京：中國電影出版社，2008年5月1刷，頁122。

29　王鎮華《中國建築備忘錄》，頁95-96。

30　馬修・佛瑞德列克（Matthew Frederick）著、吳莉君譯《建築的法則》，臺北：原點出版社，2009年3月，頁33-77。

31　陳維祺《省思建築：尋找詩性的智慧》，臺北：美兆文化事業公司，1998年11月，頁116-117。

直接進行審美判斷；後者，重在社會歷史文化，須由概念再向審美昇華。[32]

　　徐明福《台灣傳統民宅及其地方性史料之研究》引述德國藝術史學家保羅‧弗蘭克爾（Paul Frankl, 1878-1962）觀點，認爲運用「可見的形式」、「形體的形式」、「空間的形式」所形成的語彙，可將抽象化的「意圖」轉爲概念性空間，再將這些空間單元組織成一個有序的整體空間，以容納「意圖」所延伸的「活動與行爲」、「用途」、或「機能」。換句話說，社會文化的有序組織必然會與其空間組織相吻合，而組織化的空間也具有其社會文化組織所蘊含的意義。[33]

　　陳維祺《省思建築：尋找詩性的智慧》指空間設計不僅與基地、生活形式、設計者的理想或記憶有關，社會和文化環境的影響，也常根植於風格的內層。[34]所以郭文亮〈認知與機制：中西「建築」體系之比較〉以爲建築與所處時空脈絡的「體現」關係，被賦予了倫理與社會意義，成爲一種規範性的命題。透過「體現」孕育自己的文化，建築提供我們一種個體因認同於集體而得到的「精神滿足」。在此種建築觀之下的「藝術性」或「美的訴求」，其本質就是一種集體文化價值的溝通與實現，也是一種兼具認知與倫理意義的社會實

32 沈福煦《人與建築》，臺北：臺北斯坦出版有限公司，1993 年 3 月初版 1 刷，頁 1-2、288。

33 徐明福《台灣傳統民宅及其地方性史料之研究》，臺北：胡氏圖書出版社，1993 年 12 月 3 版，頁 13。

34 陳維祺指出：創造脫離不開其所栽育、成長的溫床，從作品本身不僅可以讀出作者個性和表現思想，亦可以看出那時代和大環境的特性。在意識或非意識裏，創作風格似乎逃不出政治與社會背景的影響。《省思建築：尋找詩性的智慧》，頁 93-94。

踐。[35]

　　如孫全文、王銘鴻《中國建築空間與形式之符號意義》指神話、禮制、文學、哲學等文化精髓，皆巧妙轉喻在建築的裝飾圖案、構件形式與空間配置。[36]林會承談中國建築的「思想根源」也指中國人將教育理想、倫常德觀化於建築中，期望生活其間的子弟擁有健全的人格、樂天知命的氣質，及對家庭牢不可破的忠誠，合院因而成為「庇蔭子孫」及「彰顯祖德」的象徵。[37]德觀思想深入人心，深入建築，是鐵一般的事實。

　　依古代文獻內容來看，所有「德目」可分為兩大類，一是向統治者提出的個人人品要求（包含一般人格理想的意義），一是立基於家庭與家族及宗族關係的人倫規範。在宗族共同體的範圍內，最重要的德行，是「孝」。「孝」在中國傳統社會的漫長歷史中，一直佔有很重要的地位。《論語·學而》：「孝弟也者，其為仁之本與。」《孝經》也引孔子語：「夫孝，德之本也，教之所由生也。」故陳來指儒家的「仁」等德性是從「孝」發展而來，應是西周以來的傳統觀念。[38]

35 郭文亮〈認知與機制：中西「建築」體系之比較〉，中華民國建築學會：《建築學報》第 70 期（2009 年 12 月），頁 77-103。
36 孫全文、王銘鴻《中國建築空間與形式之符號意義》，頁 3。
37 林會承《傳統建築手冊》，頁 11。
38 由國家認可的禮加以強化，在周代演化為用血緣手段來聯合和約束各親屬家庭的一種宗法團體 ——「父系宗族」，在宗族共同體的範圍內，最重要的德行是「孝」。「孝」的道德的優先性，雖然是宗族共同體的結構所決定，而非一般共同體道德，但在中國傳統社會的漫長歷史中，在社會層面一直具有很重要的地位；後來的「仁」德甚至是从「孝」的觀念發展出來的。陳來《古代宗教與倫理：儒家思想的根源》，北京：三聯書店，1996 年 3 月北京 1 版 1 刷，頁 299-313。

　　中國很早即形成包括「孝」在內的「五教」，如《尚書‧舜典》：「帝曰契：百姓不親，五品不遜，汝作司徒，敬敷五教在寬。」[39]《左傳‧文公十八年》：「使布五教于四方，父義、母慈、兄友、弟共、子孝，內平外成。」疏：「教父以義，教母以慈，教兄以友，教弟以共，教子以孝，是之謂五教。」[40]又《孟子‧滕文公上》：「使契爲司徒，教以人倫，父子有親，君臣有義，夫婦有別，長幼有序，朋友有信。」[41]「五品」，指父子、夫婦、君臣、長幼、朋友等五種人倫關係；「五教」，指孝、義、慈、恭、友等五種人倫關係準則。再由《尚書‧商書‧太甲》「奉先思孝，接下思恭，視遠惟明，聽德惟聰」[42]的記載，可知「孝」的觀念，在先秦已具有重要的地位。

　　《詩經》也頌揚、鼓吹以「孝」爲法則：「成王之孚，下士之式。永言孝思，孝思維則」（〈大雅‧下武〉）；並頌贊君子：「威儀孔時，君子有孝子。孝子不匱，永錫爾類。其類維何，室家之壼」（〈大雅‧既醉〉）[43]。孝行的意義，即子孫感念祖先之德，所以周詩中頌揚孝行多在祭享之時。又《詩經‧周頌‧雝》：「於薦廣牡，相予肆祀。假哉皇考，綏予孝子。」

39　〔清〕阮元《十三經注疏‧尚書》，嘉慶二十年江西南昌府學開雕，臺北：藝文印書館，1985 年 12 月 10 版，頁 44。

40　〔清〕阮元《十三經注疏‧左傳》，嘉慶二十年江西南昌府學開雕，臺北：藝文印書館，1985 年 12 月 10 版，頁 353-354。

41　〔宋〕朱熹《四書集註》，臺北：文津出版社，1985 年 9 月初版，頁 613。

42　〔清〕阮元《十三經注疏‧尚書》，嘉慶二十年江西南昌府學開雕，臺北：藝文印書館，1985 年 12 月 10 版，頁 118。

43　〔清〕阮元《十三經注疏‧詩經》，嘉慶二十年江西南昌府學開雕，臺北：藝文印書館，1985 年 12 月 10 版，頁 581、606。

疏：「考者，成德之名，可以通其父祖故也。」[44]因此「孝」
的表現與實踐，並不限於親子之間，在縱軸上可以上溯至祖
先，也可以橫推至父系宗親；甚且，冠、昏、喪、祭、養老
等諸禮，[45]也都貫穿著「孝」的精神與原則。[46]

　　以此，安泰古厝正廳神龕「九牧傳芳」匾額，寓「祖德
流芳」之意。神龕四周的廿四孝雕飾，堂內、垂花門廳兩側
以「安」、「泰」為首的對聯，皆與此相呼應，一致傳達以「孝」
以「德」為主題的思想。於是中國文化以人性自然而穩定的
親情，做為「內聖外王」整體思想的根基，使血親的講究上
接文化的講究，在血緣的香火源流之外，賦以「德業」厚薄
的意涵，令血脈的永恆與文化意義的永恆，貫通一致。[47]「富
潤屋，德潤身」（《禮記‧大學》）。中國文化安身立命的大方
向，及以「德」的高低定尊卑的大原則，自然也透過具有向
心、凝聚、聲氣相通、呼應一體的合院式配置體現。民族性
格、歷史文化、倫理思想、價值觀念、審美趣味等，也在此

44 〔清〕阮元《十三經注疏‧詩經》，頁 735。

45 冠昏喪祭禮所舉行的場所，周代規定在宗廟，而不是一般原始社會規定
的公共場所，說明這些禮儀都是在「家」所代表的家族或宗族利益的框
架內展開。冠禮是男子獲得代表家庭和負擔家庭義務的權利，而不是氏
族社會一般成員資格的權利。婚禮「合二姓之好，上以事宗廟，而下以
繼後世」（《禮記‧昏義》），新婦將成為家庭的重要成員，承擔主持家務、
侍奉舅姑、生養子女的重大家庭責任。喪祭之禮更為了寄託子女或後代
的孝思，所謂「報本反始」都是指對父母及祖先的感恩心情。《禮記‧祭
義》以為「貴老，為其近於親也」，說明養老禮也具親親的類似性格。而
《荀子‧大略》更明確地說：「禮也者，貴者敬焉，老者孝焉，長者弟焉，
幼者慈焉，賤者惠焉。」後來儒家主張「老吾老以及人之老」，是周代孝
老精神的合理推展。陳來《古代宗教與倫理：儒家思想的根源》，頁 304。

46 康學偉《先秦孝道研究》，臺北：文津出版社，1992 年 10 月初版，頁 51。

47 王鎮華《中國建築備忘錄》，頁 90。

反映，起「成教化，助人倫」之功，實踐儒學傳統的理想的人間秩序。[48]

第二節　德觀思想在合院建築中之體現

「德觀」思想體現在合院的每一個角落，期望生活其間的子弟，無論上智與下愚，均能循著這一條成學成德的大道，實踐圓滿的人格。它表現在「堂」的空間安排，體現人生的正大之氣與對生活教育的啟發；表現在堂前「庭」的安排，引人覺受天地自然的存在；表現在重視空間的位序、軸線的正偏、內外與層次等禮法觀念，以明尊卑，別上下；也表現在重門疊院式的豐厚與深藏，顯示儒家所特重的德性充實及不息生機，形成有序和諧的整體風格。

一、文化的核心：堂

《說文解字》：「堂，殿也」[49]。王有「殿」，民有「堂」，有「堂」的地方，就有中華文化的孕育。王鎮華〈華夏意象〉指中國家庭的延續分合，一向喜歡以「香火」代言。「香」，指「堂」上祖先牌位的祭祀；「火」，指廚房的薪火。「香火」

48 王其鈞《中國傳統民居建築》，頁 213。
49 段注：「古曰堂，漢以後曰殿。古上下皆稱堂，漢上下皆稱殿。至唐以後，人臣無有稱殿者矣。」〔漢〕許慎撰、〔清〕段玉裁注《說文解字注》，臺北：黎明文化公司，1985 年 9 月增訂 1 版，頁 692。

的分合，即宗法與經濟的分合。[50]「堂，形四方而高」[51]，居最尊貴的中軸線上，在《論語》中已指廳堂。先登「門」，次升「堂」，後入「室」，正好用以形容氣質修養、爲學成德的不同階段。[52]

　　合院以「德」爲核心，所以「堂」的用途最多，也最能表現倫理精神，以對稱的門窗、對稱的傢俱、正面的祭祀牆，達到「正」之效果。〔宋〕高承《事物紀原‧堂》：「堂，當也，當正向陽之屋。」[53]以其「當正」、「向陽」，故「堂」的門，雖設而常開，或沒有門而整面敞開；堂內活動很自然地延展至室外，與「堂」前的「庭」連成一片，使人覺受天地自然的存在，達到「大」之效果。這種「正大」之氣，源自一種文化性格、審美品格，溢乎「堂」實際面積的大小。[54]

　　「堂」是一家與天地溝通之處，表明了淵源有本、安身立命之意，深受儒家踐德思想的影響。《周易‧繫辭下傳》：「上古穴居而野處，後世聖人易之以宮室，上棟下宇，以待風雨，蓋取諸大壯。」[55]《周易‧大壯‧彖》解釋：「『大壯，利貞』，

50 王鎮華《中國建築備忘錄》，頁113。
51 《禮記‧檀弓上》：「吾見封之若堂者矣。」注：「封，築土爲壟；堂，形四方而高。」〔清〕阮元《十三經注疏‧禮記》，嘉慶二十年江西南昌府學開雕，臺北：藝文印書館，1985年12月10版，頁149。
52 《論語‧先進》：「由也升堂矣，未入於室也。」楊伯峻《論語譯注》，臺北：華正書局，1988年8月，頁122。
53 〔宋〕高承撰、李果訂《事物紀原》，臺北：臺灣商務印書館，1971年4月，頁312。
54 王鎮華《中國建築備忘錄》，頁114。
55 〔清〕陳夢雷《周易淺述》：「棟，屋脊承而上者；宇，橑也，垂而下者，故曰上棟下宇。風雨動於上，棟宇覆於下，雷天之象，又取壯固之意。」《四庫》文淵閣本影印，上海：上海古籍出版社，1982年8月，頁255。

大者正也。正大，而天地之情可見矣。」[56]「正」，正是關鍵。宋理學家程氏解釋《中庸・首章》時也說：「中者天下之正道，庸者天下之定理。此篇乃孔門傳授心法。」[57]這和《周易・訟・彖》「『利見大人』，尚中正也」所講的尚中正、尚正大，都是源自於對人生的體會而具體展現在合院建築裡。[58]

「堂」本身是單純的，只有在內部環抱著「庭」時，才能達成機能的完整。自由應對的「庭」以有限的空間，把「堂」向建築群方向加以展開，使「有限」導向「無限」，重新適應多樣的機能[59]，顯示了高明的構圖與手法。[60]《釋名・釋宮室》：「堂，猶堂堂，高顯貌也。」[61]以其「大足以周旋理文，靜潔足以享上帝、禮鬼神」[62]，「堂」成為一個家庭面對天地、祖宗、文化的精神空間。[63]

56 〔魏〕王弼、〔晉〕韓康伯注、〔宋〕朱熹《周易二種》，臺北：大安出版社，1999年7月1版1刷，頁106。
57 〔宋〕朱熹《四書集註》，頁45。
58 楊祖漢《中庸義理疏解》，臺北：鵝湖出版社，1983年10月初版，頁97。
59 賀陳詞也認為堂屋的用途最多，亦最能表現倫理精神，堂屋內正面置祖先牌位，定時祭祀，平時兼作起居餐廳及招待親友之用。堂與前面的院落打成一片，作喜慶時親友宴會之用，或調解人際糾紛，或與鄰人閒話家常。收入徐明福《台灣傳統民宅及其地方性史料之研究》，序文。
60 茂木計一郎、稻次敏郎、片山和俊著、汪平、井上聰譯《中國民居研究》，臺北：南天書局，1996年9月初版1刷，頁18。
61 〔清〕阮元等《經籍纂詁》，臺北：宏業書局，1986年9月再版，頁298。
62 劉文典《淮南鴻烈集解》，臺北：文史哲出版社，1985年9月再版，頁90。
63 趙廣超：「庭中上下交融，堂裡古今一體。庭、堂之間的台階每一級都踏出整個家族的宗教和歷史的情感，每一炷清香都隱隱薰出整個族群的盼望。『堂』相當於一座教堂、一部歷史、一篇告示、一個法庭和一個內部檢討的地方。一切社會文化活動都寫在庭堂之間，就算是方丈的空間，已足以安放整個天地人間。」《不只中國木建築》，香港：香港三聯書店，2000年4月1版2刷，頁145。

《論語‧學而》：「慎終追遠，民德歸厚矣。」[64]「堂」神龕上安放祖先牌位，表示以「孝」為中心。孝弟是行仁之本，是道德實踐的始基，也是修己以安百姓的基石。前有祖宗，後有子孫，身處其間，即置身於家族生命、歷史文化的長河之中，肩負了繼往開來的使命。而道德生命與文化生命結合，家族生命與歷史生命並流，正是孝道精神的高度表現。家族中的每一份子站在那兒，所代表的不再只是自己，面對的也不再只是家人或客人，而是一個代表整體的精神空間。《論語‧八佾》：「祭如在，祭神如神在。」[65]當一己以最誠敬之意面對歷代祖先時，被祭者的德業功勳，如生栩栩地映現在獻祭者的心中。因此，「堂」不再只是一個建築空間，而是歷史與天地的交點，修身以持德的精神依藉。[66]

〔宋〕高承《事物紀原‧堂》：「堂，明也，言明禮義之所。」[67]又《論語‧憲問》：「有德者必有言。」「堂」，成為家庭實施禮教的地方。

《孟子‧離婁上》：「仁之實，事親是也。義之實，從兄是也。智之實，知斯二者弗去是也。禮之實，節文斯二者是也。樂之實，樂斯二者。」[68]事親、從兄等倫常秩序，灑掃、應對、進退，孝、弟、敬、信、慈等美好德行的生活之教，

64 〔宋〕朱熹《四書集註》，頁 127。
65 〔宋〕朱熹《四書集註》，頁 157。又《禮記‧中庸》：「事死如事生，事亡如事存，孝之至也。」〔清〕阮元《十三經注疏‧禮記》，頁 887。
66 王鎮華《中國建築備忘錄》，頁 114；王邦雄〈文化的摶造〉，《論語義理疏解》，頁 319。
67 〔宋〕高承撰、李果訂《事物紀原》，臺北： 臺灣商務印書館，1971 年 4 月，頁 312。
68 〔宋〕朱熹《四書集註》，頁 685-686。

都在這兒得到了啟發與成全。每一家庭有了「堂」這樣一個空間，舉凡喜慶、治喪、命名、加冠、離家、返鄉、歸土等家族要事，均可在這兒舉行。[69]也因為在「堂」這一正大空間裡舉行，賦有「君子始冠，必祝成禮，加冠以厲其心」[70]的深刻作用，故子路能「君子死，冠不免」（《左傳・哀公十五年》）。

　　堂的匾額、側壁、楹柱，題有庭訓意味的聯語。如安泰古厝祖先龕對聯為「安且吉兮一經教子開堂構，泰而昌矣九牧傳家衍甲科」；堂內對聯為「安而能慮克勤克儉為至業，泰而不驕善讀善耕是良規」、「安心立業士農工商各安職份，泰爻葉吉陰陽上下交泰亨通」等。寥寥數語，喻教育之意；文學與哲學又自然融入建築之中，具「游於藝」的遺風。

　　《論語・述而》：「志於道，據於德，依於仁，游於藝。」[71]孔子認為君子在「志道」、「據德」、「依仁」之外，還要有「游於藝」的涵養工夫。「游於藝」既是前三者的補足，又是前三者的完成。僅有前三者，基本上還是內向的、靜態的、未實現的人格；有了最後一項，才能成為實現了的人格。[72]

69　徐明福指出：儒家只是思想，沒有神話成分，即沒有宗教之名，而有宗教之實。西方的宗教必須在教堂裡行禮，儒家則只在住宅裡實際奉行，住宅便成為儒家的「教堂」。二千多年來由「教」而「化」，深入人心，遂能規範人之所思所行，故住宅的精神 —— 儒家的倫理思想，有其承傳的必要，因為這是我們人文精神的精髓。《台灣傳統民宅及其地方性史料之研究》，頁 8-12。

70　〔清〕阮元《十三經注疏・儀禮》，臺北：藝文印書館，嘉慶二十年江西南昌府學開雕，頁 2。

71　〔宋〕朱熹《四書集註》，頁 221-222。

72　李澤厚《華夏美學》，臺北：時報文化，1989 年 4 月初版，頁 52-53。

　　道德修養本是「據於德，依於仁」的實踐工夫，孔子卻把據德依仁的修養，安放在「游於藝」中展開，讓人的生命「興於詩，立於禮，成於樂」（《論語‧泰伯》）。在下學詩書禮樂人文的涵養裡，令主體生命踐仁履德，上達於天；又下學父子夫婦兄弟朋友等人倫，一路悠遊自得地實現生命圓滿的究竟。以此人文教養，開發人性自覺向善的根源，由仁的發心、義的判斷，聞善能徙，知過能改，修養人格，實踐德行。故「博學於文」的目的，在於成德。多方學習的結果，必也是在倫理生活中作具體的實踐。堂中的教誨，堂中的匾額、門聯，都是教育子弟的立意。應對進退其間，孝弟、秩序、倫常等生活教育都在這兒得到了生成。然後以「文」化「質」，以「人文」化成「自然」，由人文涵養，化成人性自然（真），成就彬彬之「美」與君子之「善」。[73]

二、空間的核心：庭

　　以「德」為觀的思想，認為一個人在成長的過程中，必可體驗到「人」與「天地」之間的關係。「天」，既是具體的天時天氣，也包含形而上的部份；「地」，既是具體的土地萬物，也包含了自然環境。[74]儒家思想以「德」貫通形而上的天、人、大自然的地這三個體系，講究天、人、地一體，因而驅使人們在創造人為空間時，採取了與天地自然對話的方

73 王邦雄〈人生的理想〉，《論語義理疏解》，臺北：鵝湖出版社，1983 年10 月修訂 3 版，頁 2-18。
74 王鎮華《書院教育與建築》，臺北：故鄉出版社，1986 年 7 月初版，頁 32。

式。「庭」的出現，即是如此。

　　「庭」是合院空間的核心，有「庭」的地方，就有中國空間的風流。[75]蔡文彬〈精神和文化的空間：古代中國合院式建築的庭院〉指合院的最中央，容納的乃是「天地」；古代中國以天地爲尊的精神，在合院式建築裡顯露無疑。[76]沈福煦《人與建築》也指外圍不設窗戶、形成封閉內向式的合院，不僅通風和採光都倚賴內院，在此空間內生活，社會與家庭的內涵，無形中也潛入人們的心理和觀念意識；通向外部的天空，又使人產生一種伸向天際的超脫感。[77]於是「庭」上有天光下有后土，「四時行焉，百物生焉」（《論語・陽貨》），無論生活步調或生理感覺，自與天時節氣合爲一體。

　　視「庭」的大小，擺置盆景、魚缸或花臺，或襯以古松蟠虯裂石之勢，花鳥草蟲之聚，正可「多識於鳥獸草木之名」（《論語・陽貨》），與四時同興。[78]此種在欣賞自然時所得到的愉悅，包含了「德」的內容。自古以來，唯有在人文自然的襟懷裡，人才能得到最徹底的生養休息，所以《論語・雍也》說：「知者樂水，仁者樂山。」知者從水的形象中，見到了和道德品質相通的「動」這一特點；仁者從山的形象中，

75 王鎮華《中國建築備忘錄》，頁 115；王鎮華《空間母語》，臺北：漢藝色研文化公司，1995 年 2 月初版，頁 243。

76 蔡文彬〈精神和文化的空間：古代中國合院式建築的庭院〉，西南石油大學機電工程學院：《藝術與設計（理論）》，2008 年 12 期，頁 102。

77 沈福煦《人與建築》，臺北：臺北斯坦出版公司，1993 年 3 月初版 1 刷，頁 86。

78 趙廣超：「院子其實就是將天地劃了一塊放在家裡，一個可以讓樹木從家裡向天空生長的『房間』。」《不只中國木建築》，香港：香港三聯書店，2000 年 4 月 1 版 2 刷，頁 140。

見到了和道德品質相通的「靜」這一特點。[79]朱熹也從這個角度來解釋孔子這段話：「知者達於事理，而周流無滯，有似於水，故樂水。仁者安於義理，而厚重不遷，有似於山，故樂山。」故「程子曰：非體仁知之深者，不能如此形容之。」[80]

《春秋繁露‧陰陽義》卷第十二：「天亦有喜怒之氣、哀樂之心，與人相副。以類合之，天人一也。」[81]又〈繫辭下傳〉：「天地變化，聖人效之。」人以其情感思想與宇宙萬物相呼應，效法自然運行不息的生成與發展，在實踐力行中建立德業。[82]以此，「庭」追求生氣之美，爲室內引進光影，以感受季節遷移；動植物雕飾圖案的講究，也充份表徵宇宙的「川流不息」、「生氣綿延」。此種綿延不絕的生氣，正來自踐德成德的生活體驗。

德性的積累，本就要在日常生活中沉澱與提昇。如《論語‧季氏》所記載的：「陳亢問於伯魚曰：子亦有異聞乎？對曰：未也，嘗獨立，鯉趨而過庭。曰：『學詩乎？』對曰：『未也！』『不學詩，無以言。』鯉退而學詩。他日，又獨立，鯉趨而過庭。曰：『學禮乎？』對曰：『未也。』『不學禮，無以立。』鯉退而學禮。陳亢退而喜曰：問一得三：聞《詩》，聞禮，又聞君子之遠其子也。」[83]聖賢隨機教育子女的最美實

79 葉朗《中國美學的發端》，臺北：金楓出版公司，1987 年 7 月初版，頁 79-80。
80 〔宋〕朱熹《四書集註》，臺北：文津出版社，1985 年 9 月初版，頁 212。
81 〔漢〕董仲舒著、〔清〕陸費逵總勘《春秋繁露》，臺北：中華書局據抱經堂本校刊，頁 2。
82 李澤厚《華夏美學》，頁 76-78。
83 〔宋〕朱熹《四書集註》，頁 397。《爾雅‧釋宮》：「室中謂之時，堂上謂之行，堂下謂之步，門外謂之趨，中庭謂之走，大路謂之奔。」〔清〕阮元《十三經注疏‧爾雅》，嘉慶二十年江西南昌府學開雕，臺北：藝文印書館，1985 年 12 月 10 版，頁 75。

例，就是在「庭」這一個空間中完成。

　　所以「庭」除了是「堂」的配合空間，象徵天地所在；更是合院解決各種生活所需的最主要空間，具有各種妙用。它是建築群各房間通風、採光之處，各院落往來的通道；也是農收時期的晒穀場，家庭手工副業的備用場。[84]兒童嬉戲其間，家人活動、乘涼、閑話其間，為規矩方正的建築組群，添上一股溫厚人情。婚喪喜慶等家族大事，除了行禮的「堂」，「庭」才是生活儀式真正進行的彈性空間。迎送神祇於「庭」中，「可以贊天地之化育」，「可以與天地參」（《禮記・中庸》）；同時也是「德配天地」（《莊子・田子方》）具體落實於生活中。「它是中國住宅的一塊『餘地』，那裡容許了生命的『偶然』，帶給人無限『遐思』，更包容了未來的『可能』」。[85]

三、空間的位序觀

　　關華山《「紅樓夢」中的建築研究》以為空間的序列，表現了由下至上，由外至內的不同層次；而上下、內外，來自「位份」中的貴賤尊卑長幼親疏男女。故取「位份」、「空間序列」二詞的「位」與「序」二字，合成「位序」，來形容空間的基調。[86]

　　合院以「堂」為建築群之核心，向前後各自伸展，形成

84 中國民居的合院形式是以庭院為公共中心的內向的家庭組合體。荊其敏《中國傳統民居百題》，臺中：東海大學建築研究中心，頁 8。
85 王鎮華《中國建築備忘錄》，頁 115-116。
86 關華山《「紅樓夢」中的建築研究》，臺北：境與象出版社，1984 年 5 月初版，頁 203。

縱軸線；再以廳堂之簷廊爲橫軸線，向左右兩側展開。建築
體之間，圍繞著縱橫軸線形成前後左右對稱的布局。距中軸
線近者尊，遠者卑；在左側者尊，右側者卑。[87]家中成員依
倫常分配住處的空間觀念，深受「禮」法的影響。[88]《禮記·
禮器》對建築禮制的記載已非常詳細：「天子之堂九尺，諸侯
七尺，大夫五尺，士三尺。」[89]故「禮法」與「空間觀念」
互爲表裡，前者區分「人」之地位，後者區分「空間」之地
位；尊配尊，卑配卑，構成合院謹嚴的組群關係。[90]

　　「禮」[91]生於「仁」與「義」，《禮記·中庸》對此做了

87 林會承《傳統建築手冊》，頁 23-25。

88 凡重視禮法的民族，其住宅平面多採對稱形；凡以生活實用爲主的民族，
其住宅常多爲不對稱形。我國傳統合院建築即採形之對稱形，以中軸線
爲基準，講求左右兩側建築體的平衡和諧。同上註，頁 31。

89 〔清〕阮元《十三經注疏·禮記》，頁 455。尊卑等次的觀念，主要體現
在建築的高度、體量、型制及色彩等方面：高度越高越尊貴；體量越大
越尊貴；型制的尊卑次序爲：廡殿、歇山、懸山、硬山等；色彩的尊卑
次序：黃、赤、綠、青、藍、黑、灰等。余東升《中西建築美學比較研
究》，臺北：洪葉文化出版公司，1995 年 12 月，頁 225。

90 林會承指出：人的地位依據「倫常」及「鬼神」觀念來決定。「倫常」分
爲「家族倫常」及「社會倫常」，家族倫常依長幼次序逐層推衍，構成多
重倫理網；社會倫常依個人身分地位來決定屋子大小。「鬼神」觀念以神
明爲尊，祖先次之，其地位在人之上。《傳統建築手冊》，頁 31。

91 李澤厚指出：「禮」是遠古氏族、部落要求個體成員所必須遵循、執行的
行爲規範，它的基本特點便是從外在行爲、活動、動作、儀表上對個體
作出強制性的要求、限定和管理，通過這種對個體的要求、限制，以維
護和保證群體組織的秩序和穩定。這種「禮」到殷周，最主要的內容和
目的便在於維護已有了尊卑長幼等級制的統治秩序，即孔子所謂的「君
君臣臣父父子子」。每一個體以其遵循的行爲、動作、儀式來標誌和履行
其特定的社會地位、職能、權利、義務。古代文獻關於「禮」的大量論
述，也從不同方面反映出「禮」並不是儒家空想的理想制度，而是一個
久遠的歷史傳統。從孔子起的儒家，正是這一歷史傳統的承繼者、維護
者、解釋者。《華夏美學》，頁 13-14。

說明：「仁者，人也，親親爲大；義者，宜也，尊賢爲大。親親之殺，尊賢之等，禮所生也。」《禮記‧禮運》也記載孔子的話：「夫禮，先王以承天之道，以治人之情；故失之者死，得之者生。」[92]又曾國藩（1811-1872）〈聖哲畫像記〉：「所謂修己治人」，「亦曰禮而已矣」。所以就根本源頭而言，「禮」之本，直通「仁智」（含「義」）；而合於「禮」即是有「德」，有「德」即是有「禮」。合院的空間位序重視禮法，深受德觀思想的影響。

　　《禮記‧中庸》：「喜怒哀樂之未發，謂之中；發而皆中節，謂之和。」《左傳‧昭公二十五年》杜預注：「爲禮以制好惡喜怒哀樂六志，使不過節。」[93]李澤厚《中國古代思想史論》以爲「發而皆中節」與「使不過節」，指人的情感及心理必須接受「禮」的規範、要求與塑造。而《中庸》在此，又把人的情感心理的「發而皆中節」，提到遠遠超過「禮」的一般解釋的哲學高度，以凸顯其對內在心靈的形而上的發掘。[94]

　　「禮」的社會功能，在於維護上下尊卑的體制，使每一個體的行爲、動作、言語、情感都嚴格遵循一定的規範，即所謂的「知禮」。由此，具有「神聖」性能的「禮」，在主宰、規範、制約人的行爲、動作、言語、儀容的同時，對人的情感、理解、想像、意念等內在心理也起著巨大作用。《左傳‧

92　此二則，見〔清〕阮元《十三經注疏‧禮記》，嘉慶二十年江西南昌府學開雕，臺北：藝文印書館，1985 年 12 月 10 版，頁 887、414。

93　孔穎達疏：「此六志，《禮記》謂之六情。在己爲情，情動爲志，情、志一也。」〔清〕阮元《十三經注疏‧左傳》，頁 891。

94　李澤厚《中國古代思想史論》，頁 131。

昭公二十五年》的「禮者，謂之成人」[95]，《論語・泰伯》的
「立於禮」，《論語・顏淵》的「克己復禮爲仁」、「博學於文，
約之以禮」，《論語・衛靈公》的「君子義以爲質，禮以行之」
[96]，也都說明人必須在「禮」中才能建全與成熟。因此，父
子、夫婦、兄弟、朋友等外在的社會倫常秩序，必須依賴內
在的「智、仁、勇」（「三達德」）等主觀意識修養才能建立與
存在。所以孔子引「禮」歸「仁」，強調「仁」是根本，是基
礎，然後以「禮」作爲「修身、齊家、治國、平天下」的準
繩。[97]

　　程建軍《變理陰陽：中國傳統建築與周易哲學》的研究
指出，建築與「禮」的相融，反映了人們對建築的社會功能
的重視。禮制要建立，首要正名份，辨等級，故建築佈局強
調前後、高低、大小、左右的秩序井然、嚴謹對稱，強調尊
卑、主次、上下的倫理次序。禮制秩序也因而成爲中國建築
體系獨特的規劃設計邏輯與依據，同時也是中國建築體系最
鮮明的特色。[98]始建於清代的臺灣漢人民居，李乾朗《台灣
建築閱覽》指其大都屬閩粵傳統的移植，也是深受儒家與禮
教的影響。[99]

95 簡子曰：「甚哉，禮之大也！」對曰：「禮，上下之紀，天地之經緯也，
　　民之所以生也，是以先王尙之，故人之能自曲直以赴。禮者，謂之成人；
　　大，不亦宜乎。」〔清〕阮元《十三經注疏・左傳》，頁 891。
96 所引《論語》，依次見〔宋〕朱熹《四書集註》，頁 245、304、317、378。
97 李澤厚《華夏美學》，頁 15-16。
98 程建軍《變理陰陽：中國傳統建築與周易哲學》，北京：中國電影出版社，
　　2008 年 5 月 1 刷，頁 135-137。
99 李乾朗《台灣建築閱覽》，臺北：玉山出版公司，1996 年 11 月 1 版 1
　　刷，頁 60。

民居的秩序，不僅包括審美上的邏輯問題，還有禮制上的秩序問題。[100]《禮記・樂記》:「樂者，天地之和也；禮者，天地之序也。和，故百物皆化；序，故群物皆別。」[101]所以合院建築的對稱、均齊，滲透著華夏特有的「禮」的內容；以儒學爲基調，扭結著宗法觀念，追求審美心理上的平穩、自持、坦然、靜穆與偉大。[102]以此，漢寶德指出，在殷周之間逐漸產生的「人本精神」，以「禮」爲代表，建立了中國文明的倫理秩序。此種秩序反映在建築空間上，均衡對稱，配置井然，成爲合院特有的空間位序觀。[103]

四、軸線的正與偏

以「德」的高低爲準則，決定人與人之間尊卑親疏關係的價值觀，也反映在合院講求軸線的正偏、內外與層次上。[104]

賽蒙・貝爾（Simon Bell）《景觀學中的視覺設計元素》指任何設計都需要某種秩序，所以在設計中常可以找到展現權力象徵的軸線。因爲不論實線或虛線，軸線具有支配構圖中所有組成元素的特性，可貫注一種駕馭其它不同元素的強有力控制，又可引導眼睛的注意力，串連設計中的某部分與

100 王其鈞《中國傳統民居建築》，頁 191-196。
101 〔清〕阮元《十三經注疏・禮記》，頁 669。
102 王振復《建築美學》，臺北：地景企業股份有限公司，1993 年 2 月初版，頁 253-254。
103 漢寶德《中國的建築與文化》，臺北：聯經出版事業公司，2004 年 9 月初版，頁 22-25。
104 王鎮華《中國建築備忘錄》，頁 156。關於「內外與層次」部分，已於第三章「內與外」中討論，不再贅述。

另一部份，成為創造空間秩序的非常正式又簡單的手法。[105]

合院建築從其配置關係所形成的軸線，具明顯的方向性，對繁多建築群具有定位的作用。建築空間依此向左右兩側做對稱形狀的開展，正偏內外即有了基準。距中軸線近者尊，遠者卑，即所謂的「正」與「偏」。「正」與「偏」的觀念來自對禮法的重視，如作為家庭精神信仰中心的「堂」即居於中軸線上，其次依長幼尊卑一一配置在兩邊。也唯有位於主軸上地位最尊的建築物與庭院，才能擁有較寬闊的空間與較多的裝飾。以此，《論語‧八佾》記載：「邦君樹塞門，管氏亦樹塞門。邦君為兩國之好，有反坫，管氏亦有反坫。管氏而知禮，孰不知禮？」當管仲僭越了國君專用的塞門（約今之照壁）[106]、反坫（兩楹間放酒器的短牆）[107]時，孔子批評管仲「不知禮」。[108]

《論語‧公冶長》也記載：「臧文仲居蔡，山節藻梲，何如其知也？」[109]《禮記‧明堂位》：「山節藻梲，復廟重檐，刮楹達鄉，反坫出尊，崇坫康圭，疏屏；天子之廟飾也。」[110]

105 賽蒙‧貝爾（Simon Bell）著、張恆輔譯《景觀學中的視覺設計元素》，臺北：六和出版社，1997 年 2 月 1 版，頁 156-159。

106 照壁也稱照屏，設屏於門，以蔽內外。是摒除外界干擾的一種建築構件。林會承《傳統建築手冊》，頁 171。

107 朱熹注：「坫，在兩楹之間，獻酬飲畢，則反爵於其上。此皆諸侯之禮，而管仲僭之，不知禮也。」《四書集註》，頁 163。

108 朱熹注：「愚謂孔子譏管仲之器小，其旨深矣。或人不知而疑其儉，故斥其奢以明其非儉。或又疑其知禮，故又斥其僭，以明其不知禮。」《四書集註》，頁 163。

109 節，朱熹注為：「柱頭斗拱」。山節，即是在斗拱上雕刻山形。梲，是「樑上短柱」。藻梲，即是畫水草於梲上。《四書集註》，頁 189。

110 〔清〕阮元《十三經注疏‧禮記》，頁 580。

山節（斗拱）、藻梲（梁上短柱）本是「天子之廟」的裝飾，
臧文仲卻越用了，故孔子說是「不智」的行徑。

　　有德者正，無德者偏；尊者正，卑者偏。王振復《建築
美學》指中國古代建築的平面布局秩序井然，具一種強烈的
倫理，同時又是審美的「中軸線」意識，體現「尊者居中」
的思想。它是父子、夫婦、兄弟、尊卑、內外等倫理在建築
平面構思的一種實現，也是古代建築美的一種表現。「禮之
用，和爲貴」（《論語・學而》）。「和」，是有秩序的「禮」。因
此確立「中軸線」，是建築平面達至「中和」境界的根本。而
尊「中」，從「中」，崇「中」，突出「中」的地位，就是「禮」，
就是「和」。[111]儒家成德之教，必從反己「慎獨」爲先，以切
近人事爲始，以上達天理爲終。這種踐德成德思想，就在正
與偏的生活空間中展現。

　　《周易・需》：「位乎天位，以正中也。」《周易・訟》：「利
見大人，尙中正也。」《周易・同人》：「文明以健，中正而應，
君子正也。」「尙中正」是《周易》的觀點之一，也是儒家學
說的宗旨之一。《禮記・中庸》：「中也者，天下之大本也；和
也者，天下之達道。致中和，天地位焉，萬物育焉。」[112]故
汪正章《建築美學》指「方」、「正」二字，反映著儒家的「入
世」觀，中國建築的正統形式觀。[113]程建軍《變理陰陽：中
國傳統建築與周易哲學》也以爲把視覺的中心與觀念上的中

111　王振復《建築美學》，臺北：地景企業股份有限公司，1993 年 2 月初版，
　　　頁 251-252。
112　〔清〕阮元《十三經注疏・禮記》，頁 879。
113　汪正章《建築美學》，臺北：五南圖書公司，1993 年 11 月初版 1 刷，
　　　頁 150-151。

心結合在一起，進一步加強了「尙中」的意涵。於是合院各主要建築物依次排列在中軸線上，凸出中心的尊貴與崇高；並通過中軸線貫串、統一各部分，凝結成一個有序的有機整體。[114]

五、組群的寬厚大氣

《孟子·盡心下》：「可欲之謂善，有諸己之謂信，充實之謂美，充實而有光輝之謂大，大而化之之謂聖，聖而不可知之之謂神。」[115]孟子把個體人格畫分爲「善」、「信」、「美」、「大」、「聖」、「神」六個層次，並明確地把「美」與純屬於倫理道德的「善」、「信」區別開來。光輝必基於德業充實而後產生，人而有光輝，必是道德、功業、學問充實飽滿所致；故「美」，是在個體的全人格中完滿地實現了的「善」，包含著「善」，但又超越了「善」。「大」與「美」相連，「聖」與「大」相連，「神」與「聖」相連，一個比一個高，但又都起始於「美」（充實）。故孟子所謂充實的、宏壯的美，是指人把仁義禮智等德性，真實實踐到日常生活中。[116]

與此相應的，是獨特的群體組合形式的出現。以「木構架」結構爲主的中國建築體系，其平面布局具有一種簡明的組織規律。它「以『間』爲單位構成單座建築，再以單座建

114 程建軍《變理陰陽：中國傳統建築與周易哲學》，北京：中國電影出版社，2008 年 5 月 1 刷，頁 83-84、96-97。

115 〔宋〕朱熹《四書集註》，頁 899-900。

116 李澤厚、劉綱紀《中國美學史》第一卷，合肥：安徽文藝出版社，1999年 5 月 1 刷，頁 183-184。

築組成庭院，進而以庭院為單元組成各種形式的組群」；[117]故劉致平《中國居住建築簡史》指「三合院或四合院平面布置在使用上富有伸縮性（靈活性）及永久性。它可以祖父住，也可以子孫住，可以一家住也可以數家合用，乃至可以將住宅改作其他用途。這種永久性及伸縮性能，正是我國住宅建築的優點，是值得我們注意的。不然這種制度在我國就不會如此悠久而普遍地存在著。」[118]

　　沈福煦《人與建築》也以為合院的複變、拓展，與家族擴張、分裂的動態相協調。一個家族興旺了，就可以在原合院基礎上向四周拓展，拓展後的大型建築並沒有失去其原型結構，而是大範圍內的複製。此種發展模式，形成中國古代社會體系的一種生命張力，對社會結構、秩序與觀念，產生一種穩定作用。[119]《周易・繫辭上傳》：「富有之謂大業，日新之謂盛德。」《禮記・中庸》：「天地之道，博也，厚也，高也，明也，悠也，久也。」[120]於是在「德觀」思想影響下，其倫理需求表現在建築空間的布局，形成了重視位序、正偏、內外的合院組群關係。[121]

117 羅哲文《中國古代建築》，臺北：南天書局，1994 年 2 月初版 1 刷，頁 90。

118 劉致平著、李乾朗、王其明增補《中國居住建築簡史》，臺北：藝術家出版社，2001 年 9 月初版，頁 240。

119 沈福煦《人與建築》，臺北：臺北斯坦出版有限公司，1993 年 3 月初版 1 刷，頁 86、2。

120 〔清〕阮元《十三經注疏・禮記》，頁 896。

121 王其鈞：庭院深深深幾許？由為數不等的四合院或三合院構成，又佐以花園、祖堂及藏書樓，其所造成曲折變化的空間序列，遠遠超過其他形式。《中國民居》，上海：上海人民美術出版社，1992 年 6 月 2 刷，頁 36。

　　王鎮華〈華夏意象〉指出：「中國住宅向群的組合發展，不向獨棟的集合體發展；向水平的縱橫發展，不向高度發展；向『空間』無盡的『體驗的變化』發展，不向『體形』偏重『視覺的變化』發展（它只透徹的發展一種體形，以組合變化）。換句話說，它重視建築與自然有秩序的『均衡交錯』關係，不重視建築本身的龐大複雜；它重視空間多元的行為活動，甚於體形單一的視覺意義與創造。」[122]故合院以平面鋪展、相互連接配合的群體建築為特徵，重視整體的安排，以重門疊院表示群的偉大，空間的偉大。此種從大處著眼的氣象，能收「真體內充」、「具備萬物」的寬厚大氣。

　　合院偏重「群」的組合變化，一進一出本身已具「場景變換」之意；又講究建築群體賓主、內外、高低、遠近、大小、明暗、虛實的藝術處理，悅目賞心，予人詩意的創造性的節奏與氣氛。人在多重院落縱深橫向序列的「誘導」作用下，在一進一院（縱深）或一順一跨院（橫向）之間進出，[123]自能體驗一種均衡、充實、深藏的寬厚大氣。

　　此外，極富人文自然的「庭」，以曲線昂然空中的「屋頂」，

122 王鎮華《中國建築備忘錄》，頁 113。又：「就視覺而言，人進入空間的感受要比形體的觀看強度大；在視覺之外，空間還給人上述活動、動線、空間層次的感受。從反面來看，一進一進的合院式空間，也具有『集錦而不亂』的條件。」頁 119-120。

123 傳統四合院有清楚的流線層次，由入口進入庭院，首先進入門道，影壁指引你向左轉進入前院，垂花門廳引入中庭，左右分別有跨院，再到第三層後院，一步步引伸到你要去的房間。故組合建築時，以主體建築為核心，形成明確的流線。由入口直接通向下一個主要流線空間，進入一個流線空間後又與下一個區域有明確的聯繫。荊其敏《中國傳統民居百題》，臺中：東海大學建築研究中心，1985 年 10 月 1 版，頁 7。

石條窗欄、動植物雕塑或圖案造形的講究，是勃勃生氣的表徵，也是踐德履德的生活體驗。因爲生命的歷程即是成德的歷程，是生生不已的終生堅持。關於此，《禮記‧中庸》首章的解說最爲朗透：「故至誠無息，不息則久。久則徵，徵則悠遠，悠遠則博厚，博厚則高明。」[124]德性純一、至誠，自然會不息地實踐。孔子的「學而不厭，誨人不倦」（《論語‧述而》），「君子無終食之間違仁，造次必於是，顛沛必於是」（《論語‧里仁》）[125]，便是至誠不息的具體事例。不息，德性的實踐便能久遠，所以朱子說：「悠遠，故其積也廣博而深厚；博厚，故其發也高大而光明。」[126]人生活於重門疊院的合院中，經由德性實踐的積效，體會天地「博、厚、高、明、悠、久」的不息精神，然後由「不息」形成「規律」而臻於「和諧」，直達一誠流貫的「致中和」（至善）境界。

六、風水的生氣觀

人的空間觀念可分爲兩類，一是較小尺度的賦有社會文化意義的空間，人生活其中，接觸到不同層次的空間時，便會引發某些特定的感覺、認知與行爲。二是大尺度的宇宙觀，著重人對自然的詮釋。[127]前者，是外形上可辨識的組群布局、空間位序；後者，是須透過解析始能體會的「風水」觀。

124　〔清〕阮元《十三經注疏‧禮記》，頁896。
125　〔宋〕朱熹《四書集註》，頁220、169。
126　〔宋〕朱熹《四書集註》，頁90。
127　關華山《民居與社會、文化》，臺北：明文書局，1992年2月再版，頁29。

　　臺灣傳統民宅所表現的空間觀念，關華山《民居與社會、文化》以為主要有三，一是民間宗教的「人界觀念」，二是風水的「生氣觀念」，三是倫理的「位序觀念」。倫理位序觀深入人心的程度，隨道德教化的深淺而定；「人界觀念」與「生氣觀念」，則來自宇宙觀。[128]林會承《傳統建築手冊》也指出呈典型對稱形式的合院建築，深受「禮法」及「空間」觀念的影響。其中，「空間」觀念源自國人對自然現象之詮釋（如太極、兩儀、四象、八卦等），及風水觀念中「氣」之聚散。前者建立的是相對「方位觀」，後者塑造了空間的「環抱觀」。風水觀念的「環抱觀」，以「堂」為核心，以「庭」為「明堂」，利用屋舍、水池、小丘、植物等將其層層環繞，以利「聚氣」。[129]

　　漢寶德《中國的建築與文化》指空間觀念的內容包含很廣，其中有兩個主要內容，一是一個民族長期發展起來的一種思想的、抽象的價值觀念所形成的獨特看法，二是這個民族獨特的人與自然的關係。二者，形成中國文化相當重視「生命」的特質。[130]因重視「生命的特質」，故以「人」為中心，形成「天生之，地養之，人成之」（董仲舒《春秋繁露‧立元神》）的宇宙觀，視「天、地、人」（三才）為「萬物之本」。並基於「中庸」或「中和」的價值觀（或「美學」），追求三者的調和。依此，其《建築的精神向度》明言：「建築之本體，為寓心於物之理念，為精神借實體之傳達所得之渾然整體。

128　同上註，頁 31。
129　「明堂」即「穴」之所在，亦即興建宅第之地點。林會承《傳統建築手冊》，頁 13。
130　漢寶德《中國的建築與文化》，臺北：聯經出版事業有限公司，2004 年 9 月初版，頁 59-68。

依此，建築方爲藝術，方爲藝術之母。藝術史家每提及原始藝術精神之完成，乃脫胎於一種抽象的無處不存在的靈感，此種靈感迫使人類之精神與物合一。」[131]

《周易・乾・文言傳》：「夫大人者，與天地合其德，與日月合其明，與四時合其序，與鬼神合其吉凶。先天而天弗違，後天而奉天時。天且弗違，而況於人乎？」《周易》所反映的「天人合一」觀，成爲中國古代人地關係及風水理論的根本觀點，演化出「對稱、均衡性」、「多樣性與豐富性」、「統一性」、「和諧性」等特質，[132]並含有「人與自然環境相協調」、「『人之德』與『天之德』相通」兩層意思。[133]

于希賢《法天象地：中國古代人居環境與風水》的研究指出，風水是東方人居環境審美的藝術，植根於民俗之中，以體現「敬天法祖」的建築規劃特色，形成中國古代「天、人、地」三者的有機聯繫，形成自宋代以來以儒家爲主，釋、道結合的建築文化。它主要表現爲三個層次：一爲精神層次，以「仁」（德）爲核心，抱持「知及之，仁不能守之；雖得之，必失之」（《論語・衛靈公》），「惟地理與天理並論，發福之地，

131 漢寶德《建築的精神向度》，臺北：境與象出版社，1988年4月7版，頁62。

132 于希賢闡述：（1）統一性。風水思想認爲天、地、人是有機的統一體。（2）和諧性。風水思想追求人與自然、人與社會、部份與整體的和諧共處。（3）對稱、均衡性。四象（青龍、白虎、朱雀、玄武）是對稱的，兩儀（陰、陽、南北二極）是對稱的，其設計與布局的環境因此也要對稱、均衡。（4）多樣性與豐富性。地理環境是複雜多樣的，各種自然、經濟、人文等因素千差萬別，各有其個性，因此選址、布局必須因地而異。《法天象地：中國古代人居環境與風水》，北京：中國電影出版社，2008年5月，頁95-95。

133 同上註，頁1-10。

必留之種德之家」（《玄空本義・青囊經下卷》），「德」、「智」結合的風水理念。

　　二爲禮俗層次，以「禮」、「樂」爲核心，從屋檐、門宇、廳堂、廂房、耳房、回廊、過道等組群構件，至石雕、磚雕、木雕、聯額、門扇等細部裝飾，皆充滿詩書禮樂的意味。三爲物質文化，追求「宅」的選址佈局，以表現和諧的詩、樂、禮、孝、義、忠、信的環境氣氛與文化精神。[134]依此，從自然環境到人爲的門、窗、廳、堂、室等，一致體現了風水建築文化，正是涵養「德」的處所。

　　若落實在具體的術數操作上，郭文亮〈認知與機制：中西「建築」體系之比較〉指其循著道家的方法論，將人的命盤、八字與姓名、面相，上接天時、星宿，下連地的二十四路與五氣形勢；甚至涵括所有生活內容的命、卜、相、醫、山等「五術」，整理出一套協調「天、人、地」以致中和的操作體系。不但能協調當下，還可延及過去（祖先）與未來（子孫），達到貫穿時空、天人合一的境界。而貫穿三才五術，並將各個局部串連起來，以獲致吉昌的，即〔晉〕郭璞《葬書・內篇》所說「無處無之而無時不運也」的「氣」。[135]

　　〈繫辭上傳〉：「《易》有太極，是生兩儀，兩儀生四象，四象生八卦，八卦定吉凶，吉凶生大業。」「太極」，是宇宙未分的混沌狀態，相當於「氣」。[136]《朱子語類》卷七十七：

134 同上註。

135 郭文亮〈認知與機制：中西「建築」體系之比較〉，中華民國建築學會：《建築學報》第 70 期（2009 年 12 月），頁 87-89。

136 陳望衡《中國古典美學史》，長沙：湖南教育出版社，1998 年 8 月 1 刷，頁 179-180。

「『立天之道曰陰陽。』道，理也；陰陽，氣也。」[137]又《淮南子・本經訓》：「天地之合和，陰陽之陶化萬物，皆乘人氣者也。」[138]因此風水說深受儒道思想影響，以抽象的「氣」解釋自然。在中國人的觀念中，大地是一切生命泉源之所在，外表雖是靜的，內部卻有其運行不輟的理法；建築位居其上，自會受到此理法的影響。氣盛則勃，氣弱則衰，氣散則亡。建築選址，即尋找天地山水之氣，然後定其座位及朝向，令建築與環境形成有機整體。[139]

　　環境、風水、落位，因地制宜，座北朝南，環抱陽光，是中國傳統民居的特點。[140]臺灣屬亞熱帶海洋型氣候，四季常春，故在方位上並不墨守南面之制，[141]而採偏東或偏西等各種方位，以避免陽光的直射與反射，但仍以風水所勘的方位爲要。如安泰古厝本身的方位，即採西南向，宅地以方形爲主，先勘定建築物之中心軸，次以「堂」爲中心，向左右兩側推展出去，形成嚴謹的對稱形式。[142]

137 〔宋〕朱熹《朱子全書・朱子語類》，上海：上海古籍出版社，2002 年 12 月 1 版 1 刷，頁 2614。

138 莊逵吉云：「乘人氣，本作乘一氣。」劉文典《淮南鴻烈集解》，臺北：文史哲出版社，1985 年 9 月再版，頁 79。

139 如安泰古厝爲蛇穴，外埕月眉池也具納水氣、聚氣的功用。林春暉《台灣傳統建築之美》，臺北：光復書局，1993 年 3 月 2 刷，頁 41；林會承《傳統建築手冊》，頁 13。

140 荊其敏《中國傳統民居百題》，臺中：東海大學建築研究中心，1991 年 1 月初版，頁 15。

141 李乾朗指出：清代台灣之開拓始於西岸平原，移民多選擇坐北朝南或坐東朝西，實亦順應地形結果。其理由爲：「坐北朝南，向陽門第春無限，通風採光兩得利。坐東向西，賺錢無人知。」《台灣建築閱覽》，臺北：王山出版公司，1996 年 11 月 1 版 1 刷，頁 60。

142 李重耀《林安泰古厝拆遷計劃：中國閩南建築之個案研究》，臺北：詹氏書局，1991 年 2 月初版，頁 98-102。

《黃帝宅經》卷上：「宅者，乃是陰陽之樞紐、人倫之軌模」；「故宅者，人之本。人以宅爲家，居若安即家代昌吉。若不安，即門族衰微。」[143]於是中國傳統文化透過陰陽風水的處理，「相其陰陽，觀其流泉」（《詩經・大雅・公劉》），「擇吉處而營之」（《釋名・釋宮室》）。然後以「德」、以「倫常禮制」持之，並透過崇拜、祭祀的行爲，連結「祖先」，目前之「我」，及後代「子孫」，長保「家代昌吉」。[144]

七、抽象的風格

宗白華探討「中國藝術意境之誕生」時指出：「中國哲學是就『生命本身』體悟『道』底節奏。『道』具象於生活，禮樂制度。道尤表像於『藝』。燦爛的『藝』賦予『道』以形象和生命，『道』給予『藝』以深度和靈魂。」於是「『道』的生命和『藝』的生命，遊刃於虛，莫不中音，合於桑林之舞，乃中經首之會。」[145]劉綱紀《藝術哲學》也指中國哲學有關天地之「道」的種種理論，就是中國藝術美的創造所遵循的哲學基礎。因此，中國哲學所講的「道」，不論是天地之「道」或「人道」，其最高的境界是道德的，同時又是審美的。由此，「藝」與「道」的統一，表現在「道」是「藝」的本體、內

143 〔唐〕佚名《黃帝宅經》，北京：中國戲劇出版社，1999 年 7 月 1 版 1 刷，頁 1。

144 黃蘭翔〈風水中的宗族脈絡與其對生活環境經理的影響〉，中央研究院：《台灣史研究》（2005 年 4 卷 2 期），頁 57-86。

145 宗白華《美學散步》，頁 26、23。

容，「藝」是「道」的現象、形式。[146]

　　就建築藝術而言，王維潔〈詮 Order is 試論路康 Order
理論〉也曾以《老子》的「道」，試圖解釋「路康建築設計哲
學」。他特別引路康（Louis Isadore Kahn, 1901-1974）〈Form
and Design〉一文，說明「Order，此所有實存物的創造者，
本身沒有存在意志。我之所以選擇 Order 此字代替知識，乃
因人之知識太薄弱不足以抽象地表達思想」。「Order」有極強
的「不可敘述性」，只能意會，不足言傳。故王維潔認爲路康
的「Order」與《老子》所說：「道可道，非常道」，「道之出
言，淡乎其無味，視之不足見，聽之不足聞，用之不足既」，
十分神似，於是大膽將「Order」解爲道家的「道」。正由於
「道」之不可述，每當路康企圖解釋什麼是「Order」時，都
只能說到「Order is」，剩下的就要靠個人心靈修爲去感知：
"Order is felt ,not know."（道可感，不可知。）[147]

　　王維潔〈路康 Order 論與老子思想類比初探〉又進一步
闡釋，《老子》以「道」創造萬物，萬物因而具有陰陽二元，
並由相反相成兩力的相摩盪，以達整體的平衡和諧。這與路
康所說的：「Order 爲萬有的造者。」（Order, the maker of all

146 劉綱紀《藝術哲學》，武漢：武漢大學出版社，2006 年 1 月 1 版，頁
　　691-703。
147 路康指出：「經常，人們提及 Order 均意指秩序（Orderliness），但 Order
　　和秩序完全不同。秩序是一種意志控制主宰下的規則。秩序中的整齊、
　　規律，或者合乎某一種節奏或重複，均要靠著遵守規則的意志力方能形
　　秩序」。Kahn, Louis I.1962,〈Form and Design〉原文：「Order, the maker
　　of all existence, has No Existence Will。I choose the word Order instead of
　　knowledge because personal knowledge is too little to express Thought
　　abstractly.」引自王維潔《路康建築設計哲學》，臺北：田園城市文化公
　　司，2000 年 2 月初版 1 刷，頁 17-19。

existence.）「Order 是自然運作之呈現，存在物的賦予者。」
（Order is the embodiment of all the laws of nature，the giver
of presences.）以及"Nature is the interplay of these laws, any
one time is not the same as any other. It's a kind of readjustment
of equilibrium."頗爲近似。路康以「交互作用」（interplay）
形容「Nature」，也用來形容「Order」；由此可推，「Order」
與「道」，實無二致。

《老子‧十四章》：「視之不見名曰夷，聽之不聞名曰希，
搏之不得名曰微。此三者不可致詰，故混而爲一。其上不皦，
其下不昧，繩繩不可名，復歸於無物。是謂無狀之狀，無物
之象，是謂惚恍。」《老子》形容「道」不可名狀，路康則說：
「Order 不可觸。」（Order is intangible.）又《老子‧二十一
章》：「道之爲物，惟恍惟惚。惚兮恍兮，其中有象。恍兮惚
兮，其中有物。窈兮冥兮，其中有精。其精甚真，其中有信。」
路康則說：「每一刻我說 Order，我總覺沒有把握。我不知道
有那個字眼可以說明它，因爲人們期待具體的東西，然而
Order 卻不是這樣的。」[148]

以此可推，《老子》的「道」可以說是「无」，卻又不等
於實際的「無」（實零），而是「恍惚」的「无」（虛零），以
指在「一」之前的「虛理」。若勉強以「數」來表示，則可說
是「0」。

148 康說：「The instrument is made by nature-physical nature, a harmony of
　　systems in which the laws do not act in an isolated way，but act in a kind of
　　interplay which we know as order.」（器物由本然所造 —— 物性，一種和
　　諧體系，於其內，自然律非獨斷而行，而依吾人稱之爲 Order 的交互作
　　用而行。）同上註，頁 42-43。

　　姚鼐（1732-1815）《古文辭類纂·序目》：「所以為文者八，曰神理氣味格律聲色。神理氣味者，文之精也；格律聲色者，文之粗也。然苟舍其粗，則精者亦胡以寓焉。」[149]「神理氣味」，指的是風格[150]；「格律聲色」，指的是形式。風格高於形式，但必寓於形式；形式高於形象，但必寓於形象。故沈福煦《人與建築》指出，形式與風格，雖然都是從具體形象中抽象而來，但形象的一次抽象是形式，再次抽象才是風格。[151]

　　王其鈞、程建軍也指《周易》的思想，早已化為漢民族的思維，《老子》哲學解釋這種存在為「無」。「無」為萬物之始，「有」為萬物之母；「無」即「道」，「有」即「德」。《老子·三十七章》：「無為而無不為。」「無」中生妙有，萬物得「道」而生，得「德」以成。[152]由此之故，以「0」來指稱抽象的「風格」，自是十分貼切。如此由「多樣」而「二」而「統一」，正凸顯了合院建築「多、二、一（0）」的邏輯結構。

八、其美感內涵

　　《周易》強調「窮則變，變則通，通則久」（〈繫辭下傳〉），

149　〔清〕姚鼐《古文辭類纂》，臺北：廣文書局，1961年6月初版，頁32。
150　風格，指風貌、格調，是各種特點的綜合表現，是某一事物區別於其他同類事物的「區別性特徵」的總和，可分為建築風格、雕塑風格、音樂風格、服裝設計風格、藝術風格、文學風格等。周振甫《文學風格例話》，上海：上海教育出版社，1989年7月1版1刷，頁1-290。
151　沈福煦《人與建築》，臺北：臺北斯坦出版有限公司，1993年3月初版1刷，頁279。
152　王其鈞《中國傳統民居建築》，頁 229；程建軍《變理陰陽：中國傳統建築與周易哲學》，頁36。

強調「參伍以變，錯綜其數，通其變，遂成天地之文。是以『自天祐之，吉無不利』」（〈繫辭上傳〉）。《周易》這一個「通則久」、「吉無不利」的「生成」觀點，正是傳統美學高度重視運動、力量、韻律的根源。「生命」與「動感」，是創造出美的最重要因素，[153]然後在一連串運動變化中，追求動態的平衡，追求多樣中的有序和諧。故就建築藝術這一個有機整體而言，在內是「力的回旋」，豐富多樣的生命表現；對外是「統一形式」，形成剛柔相濟、有序和諧的美。[154]

（一）以律動貫串整體

《周易·繫辭上傳》：「動靜有常。」王夫之闡釋：「動靜者即此陰陽之動靜，動則陰變於陽，靜則陽凝於陰。」[155]陰陽即「動力」，「動力」即生源，也是宇宙萬物不斷運動變化的根源。《呂氏春秋·仲夏紀》：「音樂之所由來者遠矣，生於度量，本於太一。太一出兩儀，兩儀出陰陽，陰陽變化，一上一下，合而成章。……四時代興，或暑或寒，或短或長，或柔或剛。……凡樂，天地之和，陰陽之調也。」[156]陰陽結構推演所

153 若從結構層面加以分析，則包括「理性之魂」、「意志之魂」和「嗜欲之魂」三部分。其中，「理性之魂」的生命動力是「理性」（Nous）與「愛神」（Eros），透過此種生命力，可導引人類精神向上提昇。楊深坑《柏拉圖美育思想研究》，臺北：水牛圖書出版公司，1987年2月再版，頁104。

154 宗白華《宗白華全集》冊2，合肥：安徽教育出版社，1996年9月2刷，頁61。

155 〔宋〕張載撰、〔清〕王夫之注《張子正蒙注·太和》，臺北：河洛圖書出版社，1975年10月臺景印初版，頁9。

156 許維遹撰、蔣維喬輯《呂氏春秋集釋》，臺北：世界書局，1962年4月初版，頁216-217。

至，美學也不例外。[157]

如葉朗談書法藝術所歸結的「變化」、「平衡」、「動勢」、「延續」、「韻律」、「統一」等六種規律，李澤厚談中國藝術美學所提煉的「節奏、旋律、運動、結構、反覆」等形式規律，與「動力」都有著密切關係。[158]宗白華（1897-1986）〈論中西畫法之淵源與基礎〉指中國繪畫所表現的境界特徵，不外乎反求於己身的心靈節奏，以體合宇宙的生命節奏。於是「真」與「誠」，成為一切藝術最深的根源；[159]同時也是形成秩序、變化、聯貫，以至於統一的原動力。[160]

人類心靈若從動態功能的層面來分析，具有「生命」與「運動」兩種特質。藝術最大的「美」與「生命」，也來自於「動感」；所以看不見的、充滿力場的「力」，構成了畫面上「形」的重度。當一個物體的移動與「力線之主軸」、或「定向之張力」一致時，最容易知覺出「運動感」，而能表現此種力勢或力勢之過程的藝術作品，也就獲得了生命力。[161]

觸發讀者審美經驗的原動力，同樣來自「生命力」，來自

157 吳功正《中國文學美學》，頁783。

158 葉朗《現代美學體系》，臺北：書林出版公司，1993年10月1版，頁136；李澤厚《華夏美學》，頁29-30。

159 宗白華《美學散步》，頁136。〔清〕阮元《十三經注疏・禮記・中庸》（頁895-896）：「誠則形，形則著，著則明，明則動，動則變，變則化。唯天下至誠為能化。……如此者，不見而章，不動而變，無為而成。天地之道，可壹言而盡也。」

160 陳滿銘：「誠」，它透過人之「心」，投射到哲學上，即成哲學之理；投射到藝術（音樂、繪畫、電影、建築等）上，便成為藝術之理。《章法學論粹》，頁17。

161 王秀雄解釋：整個構圖之所以能造出力動性，乃是各細部的動是很合理地配合全體的動勢。這樣的藝術作品，是以主要的力動性主題為中心，加以組織，然後其運動必須貫徹到全領域裡。《美術心理學》，頁208-321。

「移情作用」的動力。以建築爲例，當人凝神觀照具垂直線條性格的建築形象，將情感、想像「投射」到一定「對象」的「時空意象」中時，首先滿足了生理上自然升起的「運動之衝動」要求，獲得心靈上的運動感，繼而引發一種向上無限延伸的審美移情感受。由「生理」而「心理」而「情思」，構成了建築審美活動的三部曲。[162]

《周易・繫辭上傳》：「剛柔相推而生變化。」陰陽（剛柔）自身的「動力」，是運動的主因，剛柔又恆向其對待面推移、轉化，形成移位與轉位。〈乾・象〉的「天行健，君子以自強不息」，〈繫辭下傳〉的「天地之大德曰生」，〈繫辭上傳〉的「生生之謂易」，皆一致強調了天地自然的運轉、變化與更新，人唯有採取同步的「動態」結構，才能與整個自然宇宙同一，才能「與天地參」。這種「同一」或「合一」，不是靜態的存在，而是動態的進行。[163]整個變動歷程，也必然會形成一種形式結構的「反覆」與「有序性」。甚且，由乾、坤至既濟而未濟，由「無」（道）而「有」（萬物）而「無」（道），形成大反轉，復歸其根，開啓另一個新的變化歷程，常久而不息，產生「延續」的「節奏」與「韻律」。

「節奏」，指運動過程中有秩序的連續，包含運動過程中的「時間」關係與強弱變化的「力」之關係。它是旋律的骨

162 「移情」，使審美主體與建築形象呈現相互交融的狀態。汪正章《建築美學》，頁 204-206；王振復《建築美學》，頁 127-140。

163 《禮記・樂記》：「萬物之理，各依類而動。」孔門仁學由心理倫理而天地萬物，由人而天，由人道而天道，由政治社會而自然宇宙；由強調人的內自然（情、感、欲）的陶冶塑造到追求人與自然、宇宙的動態同構。李澤厚《華夏美學》，頁 76-79。

幹，也是最核心的藝術表現手法，反映出一定強度的情感，並通過「同形同構」、「異形同構」等原理，使讀者產生情感的共鳴。建築等造型藝術到達最高完美時，必成爲音樂，以直觀感性來感動讀者。人在進行藝術審美時，也會自然地訴諸美感比擬，產生心理上的美感聯繫，從而達成視覺美向聽覺美的轉化。[164]

　　節奏較富於理性，韻律則富於感性，具抒情意味。韻律是在節奏的基礎上形成，但其內涵更爲豐厚，是一種有規律的抑揚頓挫之變化，呈現一種獨特的韻味與情趣。「韻」，變化多樣；「律」，有秩序性。異質的多樣性，按照一定的秩序規律統一起來，所以韻律是節奏的深化與發展。

　　韻律之所以產生魅力，一是因爲韻律的運動節奏感與生命機能性，能激發審美主體的生理快感；二是因爲韻律的情感表現力與人之本質力量的對象化，能激發審美主體的聯想與想像，在強弱、急徐、續斷、起伏流動的旋律中，帶領讀者意會其中的抽象情感與意蘊。一如書法，在通過點線的伸展流變，布局的主從、奇正、大小、疏密、續斷、濃淡、枯潤、顯隱等藝術手法中，展現一種動態、風韻與氣勢，抒寫對生命情感的態度、心理與審美理想。建築，也具有一定的「節奏」和「旋律」。它運用一系列的建築「語彙」，通過平面、立面與剖面，通過主從、內外、遠近、大小、高低、圖底、虛實、今昔等時空結構形式的巧妙安排，雖靜猶動，在人的想像之中活躍起來，引人獲致一種愉悅的「節奏感」與

164 楊辛、甘霖《美學原理》，頁 173；汪正章《建築美學》，頁 205。

「韻律美」。[165]

　　此種輕重有致、虛實有序的節奏感，在形式上增加了建築的條理性及連續性，它們的聯繫既單純又強烈，在反覆、交錯、連續、間歇、起伏、平衡、減弱、增強中，達成一定的韻律感，形成一種有節奏旋律的「流動」。這種「流動」形象所傳達的意蘊，滲透著人的審美時間意識、空間意識，能引人精神飛越，深入生命節奏的核心。故宗白華（1897-1986）以爲唯有最抽象的建築、音樂、舞蹈、書法等藝術形式，才能象徵人類不可言不可狀之心靈姿式與生命的律動，[166]並帶給造形以生命感、速度感，然後伴隨著層次的造形、反復的安排、連續的動態、轉移的趨勢，出現漸進、反復、迴旋、流動、疏密、方向等現象，再經由運動感將其魅力傳達至作品中的每一個角落。[167]

（二）剛與柔的相濟

　　合院的整體構圖是均衡、對稱、諧調，以一條主要軸線貫穿，向縱深層層發展，形成一連串室內空間與室外空間的交錯。層次多，序列長，表現爲主從分明、對稱方整的形式，給人一種莊重、肅穆、宏偉的感受。《老子》等哲學思想與審美觀念，又決定了其舒展的韻律情態，因此就合院建築整體

165 蔣一明《音樂美學》，臺北：五南圖書公司，1993 年 11 月初版 1 刷，頁 28-43；王振復《建築美學》，頁 22-24、81-87。

166 宗白華《美學散步》，頁 136。

167 林書堯《基本造形學》，臺北：三民書局，1983 年 8 月修訂初版，頁 197-199。

而言，流蕩的是剛柔相濟美。[168]李澤厚《中國古代思想史論》[169]、程建軍《變理陰陽：中國傳統建築與周易哲學》[170]也以為中國哲學史上，尚柔、主靜、貴無的《老子》與尚剛、主動、貴有的《易經》所形成的兩大辯證系統，實是相互補充、並行不悖地指導著古代人們的思維與行為。它體現在建築結構上，就是「柔構」與「剛構」的相融。[171]

　　「陰」、「陽」交感，既是生命之源，也是美之源。所以《周易》強調的不是陰陽、剛柔之分，而是陰陽與剛柔的交感、統一；「剛柔相濟」的和諧，也被視為最高的審美理想。〈繫辭下傳〉：「陰陽合德而剛柔有體。」陰與陽，柔與剛，有對待關係，也有相互滲透的一面。唯其相反相成，相濟相生，才能充份體現天地運行的發展變化。[172]〈乾‧文言〉：「夫大人者，與天地合其德，與日月合其明，與四時合其序，與

168 王其鈞《中國傳統民居建築》，頁 249。

169 李澤厚：「《老子》以守柔、貴雌、主靜來達到這一目標，《易傳》則以主動、行健、重剛來達到同一目標，它強調『陽剛』必須與『陰柔』適當配合，剛柔必須相濟。」《中國古代思想史論》，頁 133。

170 程建軍：這種剛柔相濟的結構形式正體現了《易經》「一陰一陽之謂道」、「立地之道曰柔與剛」的辯證思想。由此，我們不禁豁然開朗，中國傳統建築不僅是技術和藝術的產物，更是中國哲學的寵兒。《變理陰陽：中國傳統建築與周易哲學》，北京：中國電影出版社，2008 年 5 月 1 刷，頁 39-41。

171 如整組疊斗可屈曲伸縮，當地震或颱風發生時，使建築構架處於一種「以柔克剛」的動態平衡狀態，大大提高建築自身抗禦自然災害的能力。同上註，頁 35。

172 黃慶萱：「〈繫辭上〉：『參伍以變，錯綜其數，通其變，遂成天地之文；極其數，遂定天下之象。』畢達哥拉斯主『凡物皆數』，意即數是事物的原型，構成宇宙的秩序，並從奇偶相生而成數的原則出發，強調和諧是對立的統一。這與《周易》極數定象，陰陽相生的說法是何等相近。」《周易縱橫談》，臺北：東大圖書公司，1995 年 3 月初版，頁 246。

鬼神合其吉凶。」又《老子·四十二章》：「萬物負陰而抱陽，沖氣以爲和。」運動的最終導向是「和」，「和」是有序化的存在，是人與天、人與自然的和諧統一。[173]

《左傳·昭公二十年》「和如羹」，「聲亦如味」，故「一氣，二體，三類，四物，五聲，六律，七音，八風，九歌，以相成也；清濁、大小、短長、疾徐、哀樂、剛柔、遲速、高下、出入、周疏，以相濟也」[174]的記載，即說明「和」的構成規律是「相成」與「相濟」。「相成」，是不同質的滲入；「相濟」，是相反質的組合。前者使「和」的內涵更爲豐富，後者則產生更具活力的效果。「和」，是多樣性的統一、對立的統一，它多表現爲對待因素的「相濟」，以產生新質。[175]

〈繫辭上傳〉：「通變之謂事，陰陽不測之謂神。」《周易》稱陰陽難測的變化爲「神」，故陰陽的相濟相成不是量的增加，而是新質的產生，是一種創造。此一理論對藝術創作的直接啓迪，即藝術作品要達到「神」之境界，就必須熟練、巧妙、創造性地處理藝術創作中所有的對待關係，柔中寓剛，

173 「中和」美學，又多與秩序性聯繫在一起，如《左傳·襄公二十九年》：「五聲和，八風平。節有度，守有序，盛德之所同也。」《國語·周語下》：「夫政象樂，樂從和，和從平。……於是乎氣無滯陰，亦無散陽，陰陽序次，風雨時至，人民和利，物備而樂成。」「節」、「度」、「序」、「序次」等，都是「秩序」的同義語，也都表明了「中和」美學對秩序性的追求。葉太平《中國文學之美學精神》，臺北：正中書局，1994年12月臺初版，頁330；吳功正《中國文學美學》，頁780。

174 〔清〕阮元《十三經注疏·左傳》，頁858-861。

175 「樂從和」，追求的不僅是人際關係中的上下長幼、尊卑秩序的「和」，而且是天地神鬼與人間界的「和」。而所有這種人際——天人的「和」，又都是通過個體心理的情感官能的「和」（愉快）而實現。其關鍵在把音樂的韻律與自然界事物的運動和人的身心的情感和節奏韻律相對照呼應，以組織、構造一個相互感應的同構系統。李澤厚《華夏美學》，頁22-23；陳望衡《中國古典美學史》，頁198-199。

或剛中寓柔，而不是一味的追求純剛或純柔。《文心雕龍・定勢》：「文之任勢，勢有剛柔」，「剛柔雖殊，必隨時而適用」。劉勰又進一步把剛柔相濟的思想運用於文學評論，成爲風格論中的重要內容。[176]

姚鼐（1731-1815）〈海愚詩鈔序〉：「天地之道，陰陽剛柔而已」，「陰陽剛柔竝行而不容偏廢，有其一端而絕亡其一，剛者至於僨強而拂戾，柔者至於頹廢而闇幽，則必無與於文者矣」；故「文之雄偉而勁直者，貴於溫深而徐婉。」[177]以此，其〈復魯絜非書〉道：「惟聖人之言，統二氣之會而弗偏。」說明了因「氣有多寡進絀，則品次億萬以至於不可窮」[178]的各種風格，實應剛柔相濟，才能產生最高的藝術美。

「方者執而多侟，圓者順而有情」（《管氏地理指蒙》）。方，代表規整、嚴謹、陽剛；圓，代表靈活、和諧、陰柔。唯有「方圓相勝」，最爲恰當。循之則「美」，棄之則「醜」，故王世仁《理性與浪漫的交織・中國建築美學論文集》、汪正章《建築美學》以爲由秩序與變化、調和與對比、簡潔與豐富等兩兩對應之概念所構成的「對偶互補」、「剛柔相濟」觀念，展現了美的形象，反映了建築美的規律。而且，無論是建築的空間組織、建築單體或建築群體、建築環境藝術、或

176 劉勰《文心雕龍》所體現的核心思想就是「唯物折衷」（〈序志〉）、「斟酌乎質文之間，隱括乎雅俗之際」（〈通變〉）的和諧美。劉勰力求使審美結構中一系列成雙成對的美學範疇，如心與物、情與理等，皆能實現素樸辯證的統一。陳望衡《中國古典美學史》，頁182；周來祥、曾紀文《美學概論》，臺北：文津出版社，2002年2月初版1刷，頁62。

177 〔清〕姚鼐《惜抱軒全集・文四》冊一，四部備要集部，臺北中華書局據原刻本校刊，頁6-7。

178 同上註，頁8。

建築細部處理，皆是如此。[179]

（三）整體的統一和諧

　　充滿了動勢與生命力的節奏，乃是要達成審美心理上的統一和諧。而統一和諧，屬「一（0）」的美。[180]

　　阿恩海姆所提的「完形趨向律」指出，在一定條件下，心理結構經由神經系統的組織作用，總是盡可能趨向完善化、整體化，使畫面具有緊湊的組織力，以達成「變化中之統一」的效果。於是，將大小、方圓、高低、長短、曲直、正斜等「形」的對待因素，剛柔、粗細、強弱、乾濕、濃淡、輕重等「質」的對待因素，及疾徐、動靜、聚散、疏密、抑揚、升沉等「力勢」的對待因素統一起來，寓「多」於「一」，「一」中見「多」，可予人充實、飽滿、諧調、生氣的審美感受。所以亞里斯多德（Aristotéles，公元前 384-322）認為無論「對比律」、「同一律」，或「節韻律」、「均衡律」、「數比律」等所有美的規律，最後都匯歸「異同寓合律」，展現整體統一的美。[181]

179　王世仁《理性與浪漫的交織・中國建築美學論文集》，頁 31-33；汪正章《建築美學》，頁 131-133。

180　張皓《中國美學範疇與傳統文化》，武漢：湖北教育出版社，1996 年 11 月 1 刷，頁 341；陳滿銘《章法學綜論》，頁 365。

181　亞里斯多德認為構成形式之間相互寓合的具體規律，可歸納為「五律」。一是使形象生動感人，富於生命力的「對比律」。二是運用對稱、反復、漸變、對位等手法，使各種不同的要素，能有機地處於相互聯繫的統一體中的「同一律」。三是「節韻律」，節奏是造型要素有規律的重複，可產生單純、明確的聯繫，富有機械美與靜態美；韻律則是造型要素有規律的變化，可產生高低、起伏、進退、間隔等抑揚律動關係，賦有變化美與動態美。四是在處理構圖的均衡關係時，多會注意「力」、「勢」等

　　在建築審美中具有「整體性組織功能」的視知覺，汪正章《建築美學》指其是一種具有高度組織的知覺整體，可揭示作為視知覺中的整體物象；不但超出組成它的各部分之和，知覺整體中的局部也不同於原來意義的「局部」，因為整體必然賦予其局部以新的含義。然後經由人的知覺完成趨勢，從「非完形」發展到「完形」，達成形式美法則的高級格局。「統一」是在調和、對比、均衡、比例、律動之上，注入脈絡靈動、一體皆活的生氣，以呈現整體的特徵與風采；故建築的「美」，是由建築的美「因」（物質功能「因」和科學技術「因」）、美「形」（審美形式和藝術形式）、美「意」（精神和意蘊）、美「感」（審美主體和審美客體）等要素構成，從「繁多」中顯「序」，以得整體的統一。[182]

　　美的內在，容含多樣性、單一性與總體性，豐富充足，有機和諧。[183]石濤（1642-1707）《畫譜》如此闡述：「山川萬物之具體，有反有正，有偏有側，有聚有散，有近有遠，有內有外，有虛有實，有斷有連，有層次，有剝落，有豐致，有飄渺，此生活之大端也。……以墨運觀之，則受蒙養之任；以筆操觀之，則受生活之任。」[184]「以筆操觀之」，是「受生

慣性問題的「均衡律」。五是「數比律」，指建築造型中各要素之間的邏輯關係，尤其是視覺形象的邏輯關係。〔英〕弗萊〈論美感〉，收入《現代西方藝術美學文選・造型藝術美學卷》，頁 308；勞承萬等《康德美學論》，北京：中國社會科學出版社，2002 年 12 月 1 刷，頁 28。

182　汪正章《建築美學》，頁 64-134、222-231；黃永武《詩與美》，臺北：洪範書店，1987 年 12 月 4 版，頁 147。

183　姚一葦《藝術的奧秘》，臺北：臺灣開明書店，1993 年 2 月 12 版，頁 264。

184　石濤《畫譜》，臺北：臺灣學生書局，1971 年 8 月景印初版，頁 6、24。

活之任」而有的反正、偏側、聚散、近遠、內外、虛實、斷連等不同情態，所以「生活」強調的是「自一以至萬」的「萬」，以追求繪畫形象的生動性、多樣性。「蒙養」出自《周易・蒙卦・彖》：「蒙以養正。」指宇宙渾然一體的混沌狀態，故「以墨運觀之」是「受蒙養之任」，而「蒙養之大道」強調的是「自萬以至一」的「一」，追求繪畫形象的整體性、統一性。因此，「蒙養」與「生活」的統一，就是繪畫形象的整體性與多樣性的統一，「墨」與「筆」的統一，「一」與「多」的統一。[185]

完滿（圓滿），不外乎「多樣性的統一」。也就是說，美的本質是在多樣性的統一裡反映著客觀宇宙的完滿性。完滿，就是和諧。它符合審美心理對形式完美的要求，體現出藝術各要素之間的協調統一與剛柔相濟，並且集中體現出中國人對自然和諧的崇尚，對心和的注重，對人生和善的嚮往。西方美學的「和諧」，比較偏重於形式美，與帶有倫理傾向，追求心靈之和，追求藝術生命之完美體現的中國傳統美學的「和美」，有所不同。[186]

《周易・繫辭上傳》的「夫乾其靜也專，其動也直，是以大生焉；夫坤，其靜也翕，其動也闢，是以廣生焉」，《左傳・昭公二十年》的「清濁、大小、短長、疾徐、哀樂、剛柔、遲速、高下、出入、周疏，以相濟也」[187]，皆強調在陰陽、動靜的二元對待中，相遭相成，然後在「力」與「節奏」

185 葉朗《中國美學的巨擘》，臺北：金楓出版公司，1987 年 7 月初版，頁 171-173。

186 張皓《中國美學範疇與傳統文化》，頁 342-345；宗白華《美從何處來》，臺北：蒲公英出版社，頁 117-119、299-300。

187〔清〕阮元《十三經注疏・左傳》，頁 861。

的作用下，形成一種精深幽微的整體美學況味。它是建築藝術外在因素的大小比例及其組合的和諧（形式美），是主與客、心與物、情與理的和諧（內容美），是人與自然、個體與社會的和諧。它奠基於生理上的諧調，合於科學上的適度，包含心理上的和悅，倫理上的中庸，與哲理上的中和。[188]

　　「凡樂，天地之和，陰陽之調也」（《呂氏春秋・仲夏紀》）。單純的「同」，無法構成動聽的音樂，只有「和六律以聰耳」（《國語・鄭語》），才能產生美，臻達太和、至和的意境。[189]《周易》的哲學思想體系，以陰陽的對待統一為核心，揭示了陰陽互相爭勝與「貞夫一」，又提出了陰陽和諧的整體概念，強調「執中」，以保持事物的穩定與和諧。〈乾・彖〉：「乾道變化，各正性命，保合大和，乃利貞。」「大和」，就是「中和」。《周易》蘊含了物物相互涵攝、重「中」、重「和」的觀念。[190]

　　陳望衡指「中」在傳統美學上，主要有兩點意義，一是「時空」的以中為美；二是以「中道」為內涵，吸取「和」這一概念，形成以「中和」為美的審美理想。其中，以建築

188 葉太平《中國文學之美學精神》，臺北：水牛圖書出版公司，1998 年 7 月初版，頁 385-387；周來祥《再論美是和諧》，廣西：廣西師範大學出版社，1996 年 11 月 1 版 1 刷，頁 190；張皓《中國美學範疇與傳統文化》，頁 331。

189 儒家在藝術觀強調中和，也繼承孔子以前的一些基本看法。《禮記・中庸》：「中也者，天下之大本也；和也者，天下之達道也。致中和，天地位焉，萬物育焉。」「喜怒哀樂之未發謂之中，發而皆中節謂之和。」這種發而皆中節的中和，正是儒家所理解的天地間的生命之道。朱志榮《中國藝術哲學》，吉林：東北師範大學出版社，1997 年 5 月，頁 89、170-171。

190 徐志銳《周易陰陽八卦說解》，頁 114-116。

表現得最為鮮明。如合院是典型縱橫向展開的對稱結構，確立「中軸線」，就是建築平面達到「中和」境界的根本。[191]

「和」，不是混和，不是無差別的「同」，而是有秩序的「禮」。尊「中」，凸出「中」的地位，是「禮」，也是「和」。「和」即「樂」，「樂」即「美」，[192]故《禮記‧樂記》說：「禮樂皆得，謂之有德。」[193]宗白華〈藝術與中國社會〉也直言宇宙全體是大生命之流動，其本身就是節奏與和諧。而一切藝術境界，皆根基於此。[194]

和諧，作為傳統美學的藝術風格，歷來受到讚賞。《尚書‧舜典》：「八音克諧，無相奪倫，神人以和。」[195]和，為六德之一，[196]「人得中和之氣則剛柔均」（邵雍《皇極經世》卷十二）。以此，當審美對象諧調、融合而完美的呈現，主體心靈在審美情境中達到一種怡悅舒適的狀態，即可稱為和美、中和美、和諧美。其「無毗陽毗陰偏至之失」（徐上瀛《溪山琴況》），「圓而且方，方而復圓；正能含奇，奇不失正；會于中和，斯為美善」（項穆〈書法雅言〉）[197]。

191 陳望衡《中國古典美學史》，頁 197。
192 王振復《建築美學》，頁 251-252。
193 〔清〕阮元《十三經注疏‧禮記》，頁 665。
194 又：中國藝術的根本特徵在於它體現著和諧的原則，這種原則與古人對世界、對主體的看法密切相連。和諧是宇宙之道的體現，其中反映了天地萬物的生命精神，天地間的生命現象是最高的藝術。和諧原則是中國古典藝術的一條基本原則，是各類藝術的最高境界。朱志榮《中國藝術哲學》，頁 82-91。
195 吳璵《新譯尚書讀本》，臺北：三民書局，1988 年 3 月 5 版，頁 13。
196 《周禮‧地官‧大司徒之職》：「一曰六德：知、仁、聖、義、忠、和。」〔清〕阮元《十三經注疏‧周禮》，嘉慶二十年江西南昌府學開雕，臺北：藝文印書館，1985 年 12 月 10 版，頁 160。
197 收於《歷代書法論文選》，臺北：華正書局，1984 年 9 月初版，頁 489。

重要徵引文獻

一、古典文獻（略依年代排序）

〔漢〕司馬遷著、〔日〕瀧川龜太郎考證《史記會注考證》（學
　　人版），臺北：洪氏出版社，1985 年 9 月初版。

〔漢〕董仲舒撰、凌曙注《春秋繁露注》，臺北：世界書局，
　　1962 年 4 月初版。

〔漢〕董仲舒著、〔清〕陸費逵總勘《春秋繁露》，臺北：中
　　華書局據抱經堂本校刊。

〔漢〕許慎撰、〔清〕段玉裁注《說文解字注》，臺北：黎明
　　文化公司，1985 年 9 月增訂 1 版。

〔魏〕王弼、〔晉〕韓康伯注、〔宋〕朱熹《周易二種》，臺
　　北：大安出版社，1999 年 7 月 1 版 1 刷。

〔魏〕王弼《老子注》，臺北：學海出版社，1984 年 9 月初
　　版。

〔魏〕王弼《老子微旨例略》，臺北：東昇出版社，1980 年
　　10 月初版。

〔魏〕吳晉等述、〔清〕孫星衍、孫馮翼輯《神農本草經》，
　　臺北：臺灣中華書局，1966 年 3 月臺一版。

〔梁〕沈約等《宋書》，臺北：臺灣中華書局，1971 年 12 月
　　臺 2 版。

〔唐〕歐陽詢《藝文類聚》，京都：株式會社中文出版社，
　　1980 年 12 月再版。

〔唐〕佚名《黃帝宅經》，北京：中國戲劇出版社，1999 年 7
　　月 1 版 1 刷。

〔唐〕司空圖著、〔民國〕陳國球導讀《二十四詩品》，臺北：
　　金楓出版公司，1987 年 6 月初版。

〔宋〕周敦頤撰、〔民國〕陳克明點校《周敦頤集》，北京：
　　中華書局，1990 年 5 月 1 版 4 刷。

〔宋〕張載《張載集》，臺北：里仁書局，1979 年 12 月初版。

〔宋〕張載撰、〔清〕王夫之注《張子正蒙注》，臺北：河洛
　　圖書出版社，1975 年 10 月臺景印初版。

〔宋〕邵雍《皇極經世書》，臺北：中國子學名著集成編印基
　　金會印行，1978 年。

〔宋〕陳彭年等《校正宋本廣韻》，臺北：藝文印書館，1974
　　年 8 月校正 4 版。

〔宋〕朱震《漢上易集傳》，《景印文淵閣四庫全書》第 11
　　冊，臺北：臺灣商務印書館，1986 年 3 月初版。

〔宋〕朱熹《四書集註》，臺北：文津出版社，1985 年 9 月
　　初版。

〔宋〕朱熹撰、黎靖德編《朱子語類》，臺北：文津出版社，
　　1986 年 12 月初版。

〔宋〕朱熹《朱子全書·朱子語類》，上海：上海古籍出版社，
　　2002 年 12 月 1 版 1 刷。

〔宋〕朱熹編《河南程氏遺書》，臺北：臺灣商務印書館，1968
　　年 3 月臺一版。

〔宋〕趙順孫《四書纂疏・論語纂疏》，臺北：文史哲出版社，
　　1986 年 10 月。

〔元〕俞琰《周易集說》，《景印文淵閣四庫全書》第 21 冊，
　　臺北：臺灣商務印書館，1986 年 3 月初版。

〔明〕謝肇淛《五雜俎》，臺北：新興書局，影印明萬曆戊午
　　年 1618 年刻本，1971 年 6 月初版。

〔明〕李時珍《本草綱目》，北京：人民衛生出版社，2003
　　年 3 月 1 版 12 刷。

〔明〕計成著、〔民國〕陳植注《園治注釋》，臺北：明文書
　　局，1993 年 8 月 3 版。

〔清〕王夫之《周易內傳》，臺北：成文出版社，據清道光二
　　十二年守經堂刊本影印。

〔清〕王夫之等《清詩話》，臺北：明倫出版社，1971 年 12
　　月初版。

〔清〕陳夢雷《周易淺述》，《四庫》文淵閣本影印，上海：
　　上海古籍出版社，1982 年 8 月。

〔清〕厲鶚《樊榭山房集》，臺北：台灣商務印書館，四部叢
　　刊集部，上海涵芬樓景印。

〔清〕章學誠撰、〔民國〕葉瑛校注《文史通義》，臺北：頂
　　淵文化事業有限公司，2000 年 9 月初版 1 刷。

〔清〕姚鼐《惜抱軒全集・文四》冊一，四部備要集部，臺
　　北中華書局據原刻本校刊。

〔清〕姚鼐《古文辭類纂》，臺北：廣文書局，1961 年 6 月

初版。

〔清〕王念孫《廣雅疏證》，濟南：山東友誼書社，1991 年
　　10 月 1 刷。

〔清〕汪灝等《廣群芳譜》，臺北：臺灣商務印書館，1968
　　年 6 月臺一版。

〔清〕楊倫《杜詩鏡銓》，臺北：藝文印書館，1998 年 12 月
　　初版 3 刷。

〔清〕孫星衍《周易集解》，上海：商務印書館，1936 年 6
　　月初版。

〔清〕李斗《揚州畫舫錄》，臺北：學海出版社，1969 年 2
　　月。

〔清〕何文煥輯《歷代詩話》，臺北：漢京文化事業公司，1983
　　年 1 月初版。

〔清〕阮元《十三經注疏・周易》，嘉慶二十年江西南昌府學
　　開雕，臺北：藝文印書館，1985 年 12 月 10 版。

〔清〕阮元《十三經注疏・詩經》，嘉慶二十年江西南昌府學
　　開雕，臺北：藝文印書館，1985 年 12 月 10 版。

〔清〕阮元《十三經注疏・周禮》，嘉慶二十年江西南昌府學
　　開雕，臺北：藝文印書館，1985 年 12 月 10 版。

〔清〕阮元《十三經注疏・儀禮》，嘉慶二十年江西南昌府學
　　開雕，臺北：藝文印書館，1985 年 12 月 10 版。

〔清〕阮元《十三經注疏・禮記》，嘉慶二十年江西南昌府學
　　開雕，臺北：藝文印書館，1985 年 12 月 10 版。

〔清〕阮元《十三經注疏・左傳》，嘉慶二十年江西南昌府學
　　開雕，臺北：藝文印書館，1985 年 12 月 10 版。

〔清〕阮元《十三經注疏・尚書》，嘉慶二十年江西南昌府學開雕，臺北：藝文印書館，1985 年 12 月 10 版。

〔清〕阮元《十三經注疏・爾雅》，嘉慶二十年江西南昌府學開雕，臺北：藝印書館，1985 年 12 月 10 版。

〔清〕阮元《十三經注疏・論語》，嘉慶二十年江西南昌府學開雕，臺北：藝文印書館，1985 年 12 月 10 版。

〔清〕阮元等《經籍纂詁》，臺北：宏業書局，1986 年 9 月再版。

〔清〕戴望《管子校正》，《諸子集成》第 5 冊，北京：中華書局，1996 年 2 月初版 9 刷。

〔清〕況周頤著、孫克強導讀《蕙風詞話》，上海：上海古籍出版社，2009 年 8 月 1 版 1 刷。

〔清〕徐珂《清稗類鈔》，臺北：台灣商務印書館，不著年。

二、近人論著（略依姓氏筆畫排序）

（一）哲學類

方立天《中國古代問題發展史》，臺北：洪葉文化事業，1995 年 4 月初版 1 刷。

方東美《生生之德》，臺北：黎明文化公司，1982 年 12 月 4 版。

王邦雄、曾昭旭、楊祖漢《論語義理疏解》，臺北：鵝湖出版社，1983 年 10 月修訂 3 版。

王邦雄《老子的哲學》，臺北：東大圖書公司，1986 年 9 月 4

版。

王　明《太平經合校》，北京：中華書局，1992 年 3 月 4 刷。

王新春《周易虞氏學》，臺北：頂淵文化公司，1999 年 2 月
　　初版 1 刷。

王新華《周易繫辭傳研究》，臺北：文津出版社，1998 年 4
　　月 1 刷初版。

王維潔《路康建築設計哲學》，臺北：田園城市文化公司，2000
　　年 2 月初版 1 刷。

向世陵《變》，臺北：七略出版社，2000 年 4 月初版。

朱志榮《中國藝術哲學》，吉林：東北師範大學出版社，1997
　　年 5 月。

牟宗三《中國哲學十九講》，臺北：學生書局，1986 年 10 月
　　2 刷。

吳　怡《中庸誠的哲學》，臺北：三民書局，1993 年 10 月 5
　　版。

宋志明、向世陵、姜日天《中國古代哲學研究》，北京：中國
　　人民大學出版社，1998 年 8 月 1 刷。

杜維明《儒家思想：以創造轉化為自我認同》，臺北：東大圖
　　書公司，1997 年 11 月初版。

周鼎珩《易經講話》，臺北：榮泰印書館，1964 年 2 月臺初
　　版。

林麗真《王弼》，臺北：東大圖書公司，1988 年。

姜國柱《中國歷代思想史・先秦卷》，臺北：文津出版社，1993
　　年 12 月初版 1 刷。

胡自逢《易學識小》，臺北：文史哲出版社，2000 年 3 月初

版。

韋政通《中國哲學思想批判》，臺北：水牛圖書公司，1986
　　年1月初版。

唐　華《中國易經哲學思想原理》，臺北：大中國圖書公司，
　　1980年4月初版。

唐君毅《中國哲學原論・原性篇》，臺北：學生書局，1984
　　年2月。

唐君毅《中國哲學原論・原道篇》，臺北：學生書局，1976
　　年8月修訂再版。

唐君毅《哲學概論》，臺北：臺灣學生書局，1975年9月4
　　版（臺再版）。

夏甄陶《中國認識論思想史論》，北京：中國人民大學出版社，
　　1996年8月2刷。

徐志銳《周易大傳新注》，臺北：里仁書局，1995年10月初
　　版。

徐志銳《周易陰陽八卦說解》，臺北：里仁書局，2000年3
　　月初版4刷。

徐復觀《中國人性論史・先秦篇》，臺北：商務印書館，1978
　　年4版。

徐復觀《中國藝術精神》，臺北：臺灣學生書局，1974年5
　　月4版。

高　亨《周易大傳今注》，濟南：齊魯書社，1980年6月。

高　亨《周易雜論》，濟南：齊魯書社，1979年6月再版。

張立文《中國哲學範疇導論》，臺北：萬卷樓圖書公司，1993
　　年4月初版1刷。

張立文《中國哲學邏輯結構論》，北京：中國社會科學出版社，2002 年 1 月 1 版 1 刷。

張雙棣《淮南子校釋》，北京：北京大學出版社，1997 年 8 月 1 版。

康學偉《先秦孝道研究》，臺北：文津出版社，1992 年 10 月初版。

敏　澤《中國美學思想史》，濟南：齊魯書社，1987 年 7 月 1 刷。

許維遹撰、蔣維喬輯《呂氏春秋集釋》，臺北：世界書局，1962 年 4 月初版。

陳　來《古代宗教與倫理：儒家思想的根源》，北京：三聯書店，1996 年 3 月 1 版 1 刷。

陳俊輝《新哲學概論》，臺北：水牛圖書公司，1991 年 10 月初版。

陳鼓應《老子今注今譯及評介》，臺北：臺灣商務印書館，1985 年 2 月修訂 10 版。

陳滿銘《學庸義理別裁》，臺北：萬卷樓圖書公司，2002 年 1 月初版。

陳麗桂《秦漢時期的黃老思想》，臺北：文津出版社，1997 年 2 月 1 刷，頁 235。

郭慶藩《莊子集釋》，臺北：河洛圖書出版社，1974 年 10 月臺景印 3 版。

勞思光《新編中國哲學史》，臺北：三民書局，1981 年 1 月初版。

曾春海《易經的哲學原理》，臺北：文津出版社，2003 年 3

月 1 刷。

曾春海《易經哲學的宇宙與人生》，臺北：文津出版社，1997
　　年 4 月 1 刷初版。

曾春海《儒家哲學論集》，臺北：文津出版社，1989 年 5 月
　　初版

黃　釗《帛書老子校注析》，臺北：學生書局，1991 年 10 月
　　初版。

馮友蘭《中國哲學史新編》，臺北：藍燈文化公司，1991 年
　　12 月初版。

黃慶萱《周易縱橫談》，臺北：東大圖書公司，1995 年 3 月
　　初版。

楊伯峻《春秋左傳注》，臺北：源流文化公司，1982 年 4 月
　　再版。

楊伯峻《論語譯注》，臺北：華正書局，1988 年 8 月。

楊祖漢《中庸義理疏解》，臺北：鵝湖出版社，1983 年 10 月
　　初版。

楊深坑《柏拉圖美育思想研究》，臺北：水牛圖書公司，1987
　　年 2 月再版。

熊十力《十力語要》，臺北：明文書局，1989 年 8 月初版。

熊十力《乾坤衍》，臺北：台灣學生書局，1976 年 5 月景印
　　再版。

劉文典《淮南鴻烈集解》，臺北：文史哲出版社，1985 年 9
　　月再版。

劉綱紀《藝術哲學》，武漢：武漢大學出版社，2006 年 1 月 1
　　版。

賴貴三《焦循雕菰樓易學研究》，臺北：里仁書局，1994 年 7
　　月初版。

戴璉璋《易傳之形成及其思想》，臺北：文津出版社，1997
　　年 2 月 2 刷。

羅　光《儒家哲學的體系》，臺北：臺灣學生書局，1983 年 6
　　月初版。

羅　因《「空」、「有」與「有」、「無」：玄學與般若學交會問
　　題之研究》，臺北：國立臺灣大學出版委員會，2003 年 7
　　月初版。

（二）文史類

仇小屏《古典詩詞時空設計美學》，臺北：文津出版社，2002
　　年 11 月初版 1 刷。

仇小屏《篇章結構類型論》，臺北：萬卷樓圖書公司，2000
　　年 2 月初版。

王力堅《六朝唯美詩學》，臺北：文津出版社，1997 年 7 月
　　初版 1 刷。

王文濡《評註宋元明詩》，臺北：廣文書局，1981 年 12 月初
　　版。

王更生《文心雕龍讀本》，臺北：文史哲出版社，1986 年 11
　　月再版。

王長俊《詩歌意象學》，合肥：安徽文藝出版社，2000 年 8
　　月 1 版。

王建元《現象詮釋學與中西雄渾觀》，臺北：東大圖書公司，
　　1988 年 2 月初版。

王國維《人間詞話》，臺北：金楓出版社，不著年。

王國瓔《中國山水詩研究》，臺北：聯經出版社，1986 年 10 月。

王雲五主編《叢書集成初編・學圃雜蔬及其他四種》，上海：商務印書館，1937 年 6 月初版。

王葆心《古文辭通義》，臺北：臺灣中華書局，1984 年 4 月臺 2 版。

古添洪《記號詩學》，臺北：東大圖書公司，1984 年 7 月初版。

古田敬一著、李淼譯《中國文學的對句藝術》，臺北：祺齡出版社，1994 年 9 月初版 1 刷。

向宏業、唐仲揚、成偉鈞主編《修辭通鑑》，臺北：建宏出版社，1996 年 1 月初版 1 刷。

吳　璵《新譯尚書讀本》，臺北：三民書局，1988 年 3 月 5 版。

吳　曉《詩歌與人生：意象符號與情感空間》，臺北：書林出版公司，1995 年 3 月初版。

吳功正《小說美學》，南京：江蘇人民出版社，1985 年 6 月 1 版 1 刷。

吳功正《中國文學美學》，江蘇：江蘇教育出版社，2001 年 9 月 1 刷。

吳楚材選注、王文濡評校《古文觀止》，臺北：華正書局，1998 年 8 月。

宋文蔚《評註文法津梁》，高雄：復文圖書出版社，1993 年 2 月修訂 2 版。

李　浩《唐詩的美學詮釋》，臺北：文津出版社，2000 年 5
　　月 1 刷初版。

李元洛《詩美學》，臺北：東大圖書公司，1990 年 2 月初版。

李元洛《歌鼓湘靈》，臺北：東大圖書公司，2000 年 8 月初
　　版。

杜書瀛《文藝創作美學綱要》，瀋陽：遼寧大學出版社，1987
　　年 8 月 2 版。

李清筠《時空情境中的自我影像》，臺北：文津出版社，2000
　　年 10 月初版。

周金聲《中國古典詩藝品鑑》，武漢：湖北教育出版社，1996
　　年 8 月 2 刷。

周振甫《文學風格例話》，上海：上海教育出版社，1989 年 7
　　月 1 版 1 刷。

林雲銘《古文析義合編》，臺北：廣文書局，1997 年 9 月 8
　　版。

金健人《小說結構美學》，臺北：木鐸出版社，1988 年 9 月
　　初版。

胡有清《文藝學論綱》，江蘇：南京大學出版社，2002 年 7
　　月 6 刷。

唐　彪《讀書作文譜》，臺北：偉文圖書出版社，1976 年 11
　　月。

孫　立《詞的審美特性》，臺北：文津出版社，1995 年 2 月
　　初版。

徐中舒《甲骨文字典》，成都：四川辭書出版社，1990 年 9
　　月 1 刷。

涂光社《因動成勢》，南昌：百花洲文藝出版社，2001 年 10 月 1 版 1 刷。

高步瀛《唐宋詩舉要》，臺北：明倫出版社，1971 年 10 月。

高辛勇《形名學與敘事理論：結構主義的小說分析法》，臺北：聯經出版事業公司，1987 年 11 月初版。

張仁青《駢文學》，臺北：文史哲出版社，1984 年 3 月初版。

張少康《中國古代文學創作論》，北京：北京大學出版社，1983 年 12 月初版。

張春榮《一把文學的梯子》，臺北：爾雅出版社，1993 年 7 月初版。

張漢良《比較文學理論與實踐》，臺北：東大圖書公司，1986 年 2 月初版。

曹東海注譯《西京雜記》，臺北：三民書局，1995 年 8 月初版。

曹　冕《修辭學》，上海：商務印書館，1934 年 4 月。

許恂儒《作文百法》，臺北：廣文書局，1985 年 5 月再版。

連雅堂《臺灣通史》，臺北：大通書局，1984 年 10 月初版。

陳望衡《中國古典美學史》，長沙：湖南教育出版社，1998 年 8 月 1 刷。

陳清俊《盛唐詩時空意識研究》，臺灣師大國文研究所博士論文，1996 年 6 月。

陳雪帆《美學概論》，臺北：文鏡文化事業公司，1984 年 12 月重排。

陳滿銘《文章結構分析》，臺北：萬卷樓圖書公司，1999 年 5 月初版。

陳滿銘《國文教學論叢》，臺北：萬卷樓圖書公司，1994 年 9 月初版 3 刷。

陳滿銘《國文教學論叢續編》，臺北：萬卷樓圖書公司，1998 年 3 月初版。

陳滿銘《章法學新裁》，臺北：萬卷樓圖書公司，2001 年 1 月初版。

陳滿銘《章法學綜論》，臺北：萬卷樓圖書公司，2003 年 6 月初版。

陳滿銘《章法學論粹》，臺北：萬卷樓圖書公司，2002 年 7 月初版。

陳滿銘《意象學廣論》，臺北：萬卷樓圖書公司，2006 年 11 月初版。

陳滿銘《詩詞新論》，臺北：萬卷樓圖書公司，1999 年 8 月再版。

陳慶輝《中國詩學》，臺北：文史哲出版社，1994 年 12 月初版。

傅庚生《中國文學欣賞舉隅》，臺北：國文天地雜誌社，2000 年 4 月初版。

彭會資主編《中國文論大辭典》，天津：百花文藝出版社，1990 年 7 月初版。

曾祖蔭《中國古代文藝美範疇》，臺北：文津出版社，1987 年 8 月。

曾霄容《時空論》，臺北：青文出版社，1972 年 3 月 1 版。

黃永武《中國詩學：設計篇》，臺北：巨流圖書公司，1978 年 6 月 1 版 4 刷。

黃永武《中國詩學：鑑賞篇》，臺北：巨流圖書公司，1976年10月初版。

黃永武《詩與美》，臺北：洪範書店，1987年12月4版。

黃永姬《白石道人詞之藝術探微》，臺灣師大國研所博士論文，1994年11月。

黃淑貞《篇章對比與調和結構論》，臺北：萬卷樓圖書公司，2005年6月初版。

黃淑貞《辭章章法四大律研究》，臺北：文津出版社，2007年1月初版。

黃慶萱《修辭學》，臺北：三民書局，2002年10月增訂3版1刷。

楊匡漢《詩學心裁》，西安：陝西人民教育出版社，1995年7月1版1刷。

楊錫彭注譯《山海經》，臺北：三民書局，2008年9月初版5刷。

葉　朗《中國美學的巨擘》，臺北：金楓出版公司，1987年7月初版。

葉　朗《中國美學的發端》，臺北：金楓出版公司，1987年7月初版。

葉　朗《現代美學體系》，臺北：書林出版公司，1993年10月1版。

葉太平《中國文學之美學精神》，臺北：水牛圖書出版公司，1998年7月初版。

葉嘉瑩《王國維及其文學批評》，臺北：源流文化事業公司，1982年6月再版。

過商侯選、蔡鑄評註《古文評註全集》，臺北：宏業書局，1979
　　年10月再版。

聞一多《神話與詩》，臺北：藍燈文化公司，1975年9月初
　　版。

劉文英《中國古代的時空觀念》，天津：南開大學出版社，2000
　　年9月。

劉坡公《學詞百法》，臺北：仁愛書局，1985年5月。

劉熙載《藝概》，臺北：金楓出版社，1998年7月革新1版。

劉錫慶、齊大衛《寫作》，北京：北京師範大學出版社，1994
　　年3月4刷。

劉勵操《寫作方法一百例》，臺北：萬卷樓圖書公司，1993
　　年4月初版4刷。

鄭毓瑜《六朝情境美學綜論》，臺北：臺灣學生書局，1996
　　年3月初版，頁69。

錢鍾書《談藝錄》，香港：龍門書局，1965年8月。

駱小所《語言美學論稿》，昆明：雲南人民出版社，1996 年
　　12月初版1刷。

魏　飴《散文鑑賞入門》，臺北：萬卷樓圖書公司，1999年6
　　月再版。

顧亭鑑、葉葆銓輯注《學詩指南》，臺北：廣文書局，1979
　　年5月初版。

（三）藝術類

于希賢《法天象地：中國古代人居環境與風水》，北京：中國
　　電影出版社，2008年5月。

小形研三、高原榮重《造園藝匠論》，臺北：田園城市文化公
　　司，1995 年 5 月。

王世仁《理性與浪漫的交織‧中國建築美學論文集》，臺北：
　　淑馨出版社，1991 年 4 月 1 版。

王其鈞、謝燕《現代室內裝飾》，臺北：博遠出版公司，1992
　　年 9 月初版。

王其鈞《中國民居》，上海：上海人民美術出版社，1992 年 6
　　月 2 刷。

王其鈞《中國傳統民居建築》，香港：三聯書店，1993 年 3
　　月初版 1 刷。

王宗年《建築空間藝術及技術》，臺北：臺北斯坦公司，1992
　　年 1 月初版 1 刷。

王振復《大地上的「宇宙」：中國建築文化理念》，上海：復
　　旦大學出版社，2001 年 9 月 2 刷。

王振復《中國建築藝術論》，太原：山西教育出版社，2001
　　年 12 月 1 刷。

王振復《中華古代文化中的建築美》，上海：學林出版社，1989
　　年 12 月 1 刷。

王振復《建築美學》，臺北：地景企業公司，1993 年 2 月初
　　版。

王菊生《造型藝術原理》，哈爾濱：黑龍江美術出版社，2000
　　年 3 月 1 版 1 刷。

王魯民《中國古典建築文化探源》，臺北：地景企業公司，1999
　　年 12 月初版。

王鎮華《中國建築備忘錄》，臺北：時報文化出版公司，1984

年 9 月 2 版。

王鎮華《空間母語》，臺北：漢藝色研文化公司，1995 年 2 月初版。

王鎮華《書院教育與建築》，臺北：故鄉出版社，1986 年 7 月初版。

史春珊、孫清軍《建築造型與裝飾藝術》，瀋陽：遼寧科學技術出版社，1988 年 6 月 1 刷。

石　濤《畫譜》，臺北：臺灣學生書局，1971 年 8 月景印初版。

安藤忠雄《在建築中發現夢想：安藤忠雄談建築》，臺北：如果出版社，2009 年 4 月初版。

余東升《中西建築美學比較研究》，臺北：洪葉文化出版公司，1995 年 12 月初版 1 刷。

佟景韓、易英主編《現代西方藝術美學文選・造型藝術美學》，臺北：洪業文化出版社，1995 年 2 月初版 1 刷。

余樹勛《園林美與園林藝術》，臺北：地景企業出版社，1989 年 9 月。

呂清夫《造形原理》，臺北：雄獅圖書公司，1989 年 9 月 7 版。

李允鉌《華夏意匠：中國古典建築設計原理分析》，臺北：明文書局，1993 年 10 月再版。

李丕顯《審美教育概論》，青島：青島海洋大學出版社，1991 年 1 月 1 版 1 刷。

李美蓉《視覺藝術概論》，臺北：雄獅圖書股份有限公司，1995 年 9 月 2 版 1 刷。

李重耀《林安泰古厝拆遷計劃：中國閩南建築之個案研究》，
　　臺北：詹氏書局，1991 年 2 月初版。

李乾朗《台灣十大傳統民宅》，臺中：晨星出版社，2004 年 1
　　月初版。

李乾朗《台灣建築閱覽》，臺北：玉山出版公司，1996 年 11
　　月 1 版 1 刷。

李乾朗《臺灣建築史》，臺北：雄獅圖書公司，1998 年 12 月
　　6 版 1 刷。

李蒼彥《中國吉祥圖案》，臺北：南天書局，1988 年 3 月初
　　版。

李澤厚、劉綱紀《中國美學史》，合肥：安徽文藝出版社，1999
　　年 5 月 1 刷。

李澤厚《李澤厚哲學美學文選》，臺北：谷風出版社，1987
　　年 5 月。

李澤厚《美的歷程》，臺北：元山書局，1986 年 8 月。

李澤厚《美學四講》，臺北：人間出版社，1988 年 11 月 1 版
　　1 刷。

李澤厚《美學論集》，臺北：三民書局，2001 年 8 月初版 2
　　刷。

李澤厚《華夏美學》，臺北：時報文化出版公司，1989 年 4
　　月初版。

汪正章《建築美學》，臺北：五南圖書公司，1993 年 11 月初
　　版 1 刷。

汪正章《建築美學》，北京：東方出版社，1997 年 4 月 2 刷。

沈福煦《人與建築》，臺北：臺北斯坦出版有限公司，1993

年 3 月初版 1 刷。

阮浩耕《立體詩畫：中國園林藝術鑑賞》，臺北：書泉出版社，1994 年 1 月初版 1 刷。

周來祥、曾紀文《美學概論》，臺北：文津出版社，2002 年 2 月初版 1 刷。

周來祥《再論美是和諧》，桂林：廣西師範大學出版社，1996 年 11 月 1 版 1 刷。

宗白華《美從何處來》，臺灣：蒲公英出版社，1991 年 9 月初版 9 刷。

宗白華《美學全集》，合肥：安徽教育出版社，1996 年 9 月 2 刷。

宗白華《美學散步》，臺北：洪範書店，2001 年 3 月 6 印。

季鐵男《建築現象學導論》，臺北：桂冠圖書公司，1992 年 12 月。

林世超《澎湖地方傳統民宅裝飾藝術》，澎湖：澎湖縣立文化中心，1999 年 8 月初版。

林同華《審美文化學》，臺北：東方出版社，1992 年 10 月 1 版 1 刷。

林春暉《台灣傳統建築之美》，臺北：光復書局，1993 年 3 月 2 刷。

林書堯《基本造形學》，臺北：三民書局，1983 年 8 月修訂初版。

林崇宏《造形‧設計‧藝術》，臺北：田園城市文化公司，1999 年 6 月初版。

林會承《傳統建築手冊》，臺北：藝術家出版社，1995 年 7

月再版。

金學智《中國園林美學》，南京：江蘇文藝出版社，1990 年 3
　　月初版。

侯迺慧《詩情與幽境：唐代文人的園林生活》，臺北：東大圖
　　書公司，1991 年 6 月。

俞　崑《中國畫論類編》，臺北：華正書局，1984 年 10 月初
　　版。

姜一涵《石濤畫語錄研究》，臺北：文化大學出版部，1987
　　年。

姚一葦《藝術的奧秘》，臺北：臺灣開明書店，1993 年 2 月
　　12 版。

茂木計一郎、稻次敏郎、片山和俊著、汪平、井上聰譯《中
　　國民居研究》，臺北：南天書局，1996 年 9 月初版 1 刷。

夏　放《美學：苦惱的追求》，福州：海峽文藝出版社，1988
　　年 5 月 1 版 1 刷。

孫全文、王銘鴻《中國建築空間與形式之符號意義》，臺北：
　　明文書局，1995 年 2 月 3 版。

徐明福《台灣傳統民宅及其地方性史料之研究》，臺北：胡氏
　　圖書出版社，1993 年 12 月 3 版。

荊其敏《中國傳統民居百題》，臺中：東海大學建築研究中心，
　　1991 年 1 月初版。

馬以工《尋找老臺灣》，臺北：時報文化出版公司，1988 年 4
　　月 2 版 1 刷。

張　法《中西美學與文化精神》，臺北：淑馨出版社，1998
　　年 10 月 1 刷。

張　皓《中國美學範疇與傳統文化》，武漢：湖北教育出版社，
　　1996 年 11 月 1 刷。

張光直《美術‧神話與祭祀》，臺北：稻鄉出版社，1993 年 2
　　月初版。

張家驥《中國建築論》，太原：山西人民出版社，2003 年 9
　　月 1 刷。

康鍩錫《台灣古建築裝飾圖鑑》，臺北：貓頭鷹出版社，2007
　　年 10 月初版 5 刷。

梁思成《中國建築史》，臺北：明文書局，1989 年 7 月。

梁思成《凝動的音樂》，臺北：新新聞文化事業公司，2000
　　年 7 月初版 1 刷。

莊伯和《台灣民間吉祥圖案》，臺北：國立傳統藝術中心籌備
　　處，2002 年 12 月初版。

陶思炎《祈禳：求福‧除殃》，臺北：淑馨出版社，1993 年 7
　　月初版。

陳炳榮《金門風獅爺》，臺北：稻田出版公司，1996 年 7 月 1
　　版 1 刷。

野崎誠近《中國吉祥圖案》，臺北：眾文圖書公司，1984 年 4
　　月 1 版 4 刷。

傅抱石《中國繪畫理論》，臺北：華正書局，1988 年 2 月初
　　版。

傅增杰《四合院：中國傳統居住建築的典範》，北京：奧林匹
　　克出版社，1997 年 7 月 1 版 1 刷。

陳維祺《省思建築：尋找詩性的智慧》，臺北：美兆文化事業
　　公司，1998 年 11 月。

勞承萬等《康德美學論》，北京：中國社會科學出版社，2002年12月1刷。

喬繼堂《吉祥物在中國》，臺北：百觀出版社，1993年2月初版。

彭一剛《中國古典園林分析》，臺北：博遠出版公司，1989年4月初版。

彭吉象《藝術學概論》，臺北：淑馨出版公司，1994年11月初版1刷。

程兆熊《論中國庭園設計》，臺北：明文書局，1984年5月初版。

程建軍《變理陰陽：中國傳統建築與周易哲學》，北京：中國電影出版社，2008年5月1刷。

程萬里《中國建築形制與裝飾》，臺北：南天書局，1991年1月初版。

黃淑貞《以石傳情：談廟宇石雕意象及其美感》，臺北：國立台灣藝術教育館，2006年12月初版。

馮鍾平《中國園林建築研究》，臺北：丹青圖書公司，1989年。

楊成寅、黃幼鈞《鬼斧神工：中外雕塑藝術鑑賞》，臺北：書泉出版社，1994年5月初版1刷。

楊辛、甘霖、劉榮凱《美學原理綱要》，北京：北京大學出版社，1989年11月1版8刷。

楊辛、甘霖《美學原理》，臺北：曉園出版社，1991年5月1版1刷。

楊春時《系統美學》，北京：中國文聯出版公司，1987年3

　　月 1 版 1 刷。

楊裕富《都市空間理論與實例調查》，臺北：明文書局，1989
　　年 1 月初版。

楊學芹《雕風塑韻》，石家庄：河北少年兒童出版社，1995
　　年 12 月 1 刷。

楊鴻勛《江南園林論》，臺北：南天書局，1994 年 2 月初版 1
　　刷。

漢寶德《中國的建築與文化》，臺北：聯經出版事業公司，2004
　　年 9 月初版。

漢寶德《建築的精神向度》，臺北：境與象出版社，1988 年 4
　　月 7 版。

熊秉明《中國書法理論體系》，臺北：雄獅圖書公司，2000
　　年 1 月 3 版 1 刷。

蒲震元《中國藝術意境論》，北京：北京大學出版社，1999
　　年 1 月 2 版 1 刷。

褚瑞基《建築與「科技」》，臺北：田園城市文化，2001 年。

趙廣超《不只中國木建築》，香港：香港三聯書店，2000 年 4
　　月 1 版 2 刷。

劉天華《園林美學》，臺北：地景企業公司，1992 年 2 月初
　　版。

劉育東《建築的涵意》，臺北：胡氏圖書出版社，1996 年 8
　　月初版 1 刷。

劉致平《中國建築類型及結構》，北京：建築工程出版社，1957
　　年。

劉致平著、李乾朗、王其明增補《中國居住建築簡史》，臺北：

藝術家出版社，2001 年 9 月初版。

劉靖華《攝影美學》，臺北：五洲出版社，1981 年 7 月。

歐陽周、顧建華、宋凡聖《美學新編》，杭州：浙江大學出版社，2001 年 5 月 1 版 9 刷。

樓慶西《中國傳統建築裝飾》，臺北：南天書局，1998 年 7 月初版 1 刷。

蔣一明《音樂美學》，臺北：五南圖書公司，1993 年 11 月初版 1 刷。

鄭時齡《建築理性論：建築的價值體系與符號體系》，臺北：田園城市文化，1996 年 7 月。

謝宗榮《台灣傳統宗教藝術》，臺北：晨星出版社，2003 年 9 月初版。

簡政珍《電影閱讀美學》，臺北：書林出版有限公司，2006 年 6 月。

簡榮聰《藍田書院建築裝飾藝術》，南投：南投藍田書院管理委員會，2009 年 12 月 1 版 1 刷。

豐子愷《豐子愷論藝術》，臺北：丹青圖書公司，1988 年。

豐子愷《繪畫與文學》，臺北：臺灣開明書店，1959 年 3 月。

（四）心理學類

王秀雄《美術心理學》，臺北：臺北市立美術館，1991 年 11 月初版。

王維鏞《語言與思維》，福州：福建教育出版社，1996 年 5 月 3 刷。

朱光潛《文藝心理學》，臺北：臺灣開明書店，1999 年 1 月

新排 1 版。

朱長超《思維的歷程》，福州：福建教育出版社，1996 年 5 月 4 刷。

邱明正《審美心理學》，上海：復旦大學出版社，1993 年 4 月 1 版 1 刷。

金哲、陳燮君《時間學》，臺北：弘智文化事業公司，1995 年 4 月初版 1 刷。

張春興《心理學》，臺北：臺灣東華書局，2002 年 3 月 2 版 51 刷。

張紅雨《寫作美學》，高雄：復文圖書出版社，1996 年 10 月 初版 1 刷。

彭聃齡《普通心理學》，北京：北京師範大學出版社，2001 年 5 月 2 版。

童慶炳《中國古代心理詩學與美學》，臺北：萬卷樓圖書公司，1994 年 8 月初版。

童慶炳《文學活動的審美維度》，臺北：華正書局，1984 年 10 月初版。

黃順基、蘇越、黃展驥《邏輯與知識創新》，北京：中國人民大學出版社，2002 年 4 月 1 刷。

楊春鼎《直覺、表象與思維》，福州：福建教育出版社，1996 年 5 月 3 刷。

寧海林《阿恩海姆視知覺形式動力理論研究》，北京：人民出版社，2009 年 8 月 1 版 1 刷。

劉長林《中國系統思維》，北京：中國社會科學出版社，1990 年 1 版 1 刷。

劉思量《中國美術思想新論》，臺北：藝術家出版社，2001
　　年9月初版。

劉思量《藝術心理學・藝術與創造》，臺北：藝術家出版社，
　　2002年10月4版。

劉思量《藝術與創造：藝術創作與欣賞之理論與實際》，臺北：
　　藝術家出版社，1989年5月。

鄭肇楨《心理學概論》，臺北：五南圖書公司，1997年3月2
　　版4刷。

錢谷融、魯樞元《文學心理學》，臺北：新學識文教出版，1990
　　年9月臺初版。

顏澤賢《現代系統理論》，臺北：遠流出版事業公司，1993
　　年8月臺灣初版。

（五）外文譯著（略依英文姓氏排序）

Antoniades C. Anthony 著、周玉鵬等譯《建築詩學：設計理
　　論》，北京：中國建築工業出版社，2006年10月初版。

Rudolf Arnheim 著、李長俊譯《藝術與視覺心理學》，臺北：
　　雄獅圖書公司，1982年9月再版。

魯道夫・阿恩海姆（Rudolf Arnheim）著、滕守堯、朱疆源
　　譯《藝術與視知覺》，成都：四川人民出版社，2001年3
　　月1版1刷。

賽蒙・貝爾（Simon Bell）著、張恆輔譯《景觀學中的視覺
　　設計元素》，臺北：六和出版社，1997年2月1版。

Andrew Boyd 著、謝敏聰、宋肅懿譯《中國古建築與都市》，

臺北：南天書局，1987 年 2 月初版。

Roger Clark&Micheal Pause《建築典例》，臺北：六合出版社，1995 年 7 月初版。

FRANCIS D.K. CHING 著、楊明華譯《建築：造型、空間與秩序》，臺北：茂榮圖書公司，不著年。

傅拉瑟（Vilém Flusser）著、李文吉譯《攝影的哲學思考》，臺北：遠流出版公司，1994 年 2 月初版 1 刷。

馬修・佛瑞德列克（Matthew Frederick）著、吳莉君譯《建築的法則》，臺北：原點出版社，2009 年 12 月初版 11 刷。

黑格爾（Georg Wilhelm Friedrich Hegel）著、朱孟實譯《美學》，臺北：里仁書局，1981 年 5 月。

William Hogarth 著、楊成寅譯《美的分析》，臺北：丹青圖書公司，1987 年 11 月 3 版。

康丁斯基（Wassily Kandinsky）著、吳瑪悧譯《點線面》，臺北：藝術家出版社，2000 年 3 月再版。

康德（Immanuel Kant）著、宗白華譯《判斷力批判》上卷，北京：商務印書館，1987 年 2 月 4 刷。

BATES LOWRY 著、杜若洲譯《視覺經驗》，臺北：雄獅圖書公司，1990 年 2 月 8 版 1 刷。

魏滔・黎辛斯基（Wirtold Rybczynski）著、楊惠君譯《建築的表情：建築風格與流行時尚的演變》，臺北：木馬文化出版社，2005 年 10 月初版。

桑塔耶那（George Santayana）著、杜若洲譯《美感》，臺北：晨鐘出版社，1972 年 1 月初版。

克里斯多福・泰德格（Christopher Tadgell）著、苑受薇譯《日本》，臺北：木馬文化事業有限公司，2001 年 8 月初版。

塔可夫斯基（Andrey Tarkovsky）著、陳麗貴、李泳泉譯《雕刻時光》，臺北：萬象圖書公司，1993 年 12 月初版。

韋勒克（René Wellek）、華倫（Austin Warren）著、王夢鷗、許國衡譯《文學論》，臺北：志文出版社，1987 年 12 月再版。

翟德爾（Herbert Zettl）著、廖祥雄譯《映像藝術》，臺北：志文出版社，1994 年 7 月 2 刷。

（六）單篇論文

仇小屏〈論章法的移位、轉位及其美感〉，收入《辭章學論文集》，福州：海潮攝影藝術出版社，2002 年 12 月 1 刷。

仇小屏〈論章法結構的原型與變型〉，收入《第五屆中國修辭學論文集》，臺北：洪葉文化公司，2003 年 4 月。

王希杰〈章法學門外閑談〉，《國文天地》18 卷 5 期，2002 年 10 月。

李　玉〈試談比喻的形似和神似〉，收入《修辭學論文集》第二集，福州：福建人民出版社，1984 年 7 月初版 1 刷。

李　浩〈論唐詩中的時空觀念〉，收入《唐代文學研究》第四輯，桂林：廣西師範大學出版社，1993 年 11 月 1 版 1 刷。

胡自逢〈伊川論周易對待之原理〉，《孔孟學報》第 35 期，1978 年 4 月。

唐學軍〈論室內陳設藝術在徽州古民居中的意義〉，巢湖學

院：《巢湖學院學報》8 卷 5 期，2006 年 9 月。

郭文亮〈認知與機制：中西「建築」體系之比較〉，中華民國
　　建築學會：《建築學報》第 70 期，2009 年 12 月。

陳滿銘〈從意象看辭章之內容成分〉，《國文天地》19 卷 8 期，
　　2004 年 1 月。

陳滿銘〈章法風格中剛柔成分的量化〉，《國文天地》19 卷 6
　　期，2003 年 11 月。

陳滿銘〈談儒家思想體系中的螺旋結構〉，臺灣師大：《國文
　　學報》29 期，2000 年 6 月。

陳滿銘〈論「多」、「二」、「一（0）」的螺旋結構 —— 以《周
　　易》與《老子》為考察重心〉，臺灣師大：《師大學報‧
　　人文與社會類》48 卷 1 期，2003 年 7 月。

陳滿銘〈論章法的哲學基礎〉，臺灣師大：《國文學報》第三
　　十二期，2002 年 12 月。

陳滿銘〈論幾種特殊的章法〉，臺灣師大：《國文學報》第三
　　十一期，2002 年 6 月。

陳滿銘〈論章法結構之方法論系統：歸本於《周易》與《老
　　子》作考察〉，臺灣師大：《國文學報》第四十六期，2009
　　年 12 月。

傅武光〈莊子「遊」的哲學〉，臺灣師大：《中國學術年刊》
　　第十七期，1996 年 3 月。

曾艷紅〈簾幕意象與李商隱詩境詩風〉，青島大學師範學院：
　　《青島大學師範學院學報》，2010 年 04 期。

黃淑貞〈試探合院建築中的德觀思想〉，《孔孟月刊》第 42
　　卷第八期，2004 年 4 月。

黃淑貞〈論合院建築的「多、二、一（0）」結構：以安泰古厝爲例〉，《陳滿銘教授七秩榮退誌慶論文集》，臺北：萬卷樓圖書公司，2005 年 7 月。

黃淑貞〈論章法「二元對待」的哲學義涵〉，輔仁大學：《先秦兩漢學術學報》，2005 年 9 月。

黃淑貞〈《周易》「移位」、「轉位」論〉，《孔孟月刊》第 44 卷第 5-6 期，2006 年 2 月。

黃淑貞〈從圖底理論談慶修院之空間義涵〉，中山大學：《中山大學人文學報》第 29 期，2010 年 7 月。

黃淑貞〈從意象探討中國動畫短片《三個和尚》之內涵〉，臺灣藝術大學：《藝術學報》，第七卷第 2 期（總 89 期），2011 年 10 月。

黃蘭翔〈風水中的宗族脈絡與其對生活環境經理的影響〉，中央研究院：《台灣史研究》，2005 年 4 卷 2 期。

楊裕富〈敘事設計論作爲一種建築美學〉，中華民國建築學會：《建築學報》第 69 期，2009 年 9 月。

董睿、李澤琛〈易學思想與中國傳統建築〉，《周易研究》2004 年 01 期。

潘其添〈咫尺之圖，千里之景：藝術時間和藝術空間〉，收入《藝術與哲學》，上海：上海文藝出版社，1989 年 4 月 1 版 1 刷。

蔡文彬〈精神和文化的空間：古代中國合院式建築的庭院〉，西南石油大學機電工程學院：《藝術與設計（理論）》，2008 年 12 期。

賴貴三〈論《周易》「二元對貞」的文化詮釋學〉，收入戴維

揚編《人文研究與語文教育》，臺北：國立臺灣師範大學，
　　2004 年 7 月初版。

譚偉良〈唐宋詞「簾」意象的審美意蘊〉，玉林師範學院：《玉
　　林師範學院學報》，2009 年 04 期。

戴璉璋〈儒家慎獨說的解讀〉，中央研究院中國文哲研究所：
　　《中國文哲研究集刊》第二十三期，2003 年 9 月。

（七）學位論文

李天鐸《台灣傳統廟宇建築裝飾之研究：木作雕刻彩繪主題
　　之意義基礎與運用原則》，東海大學建築研究所碩士論
　　文，1988 年 6 月。

姚村雄《臺灣廟宇石雕裝飾之研究》，臺灣師大美術研究所碩
　　士論文，1991 年 6 月。

夏薇薇《文章賓主法析論》，臺灣師大國文研究所碩士論文，
　　2000 年 5 月。

陳佳君《辭章意象形成論》，臺北：臺灣師大國研所博士論文，
　　2004 年 6 月。

黃永姬《白石道人詞之藝術探微》，臺灣師大國文研究所博士
　　論文，1994 年 11 月。

傅聖明《桃園新屋鄉范姜老屋群之裝飾藝術研究》，臺北市立
　　師範學院視覺藝術研究所碩士論文，2002 年。